새로운 세상은 가능할 뿐 아니라 이미 다가오고 있다.
고요한 날이면 나는 그 새로운 세상이 숨 쉬고 있는 것을 들을 수 있다.

아룬다티 로이Arundahati Roy

모두가 디자인하는 시대
DESIGN, WHEN EVERYBODY DESIGNS

2016년 5월 27일 초판 발행 · 2022년 9월 20일 4쇄 발행 · **지은이** 에치오 만치니 · **옮긴이** 조은지 · **펴낸이** 안미르 안마노
기획·진행 문지숙 · **편집** 정일웅 강지은 · **디자인** 안마노 · **영업** 이선화 · **커뮤니케이션** 김세영 · **제작** 세걸음
종이 그린라이트 80g/m², CCP 250g/m² · **글꼴** SM3신신명조, SM3견출고딕, SM3태고딕, Garamond Premier Pro

안그라픽스
주소 10881 경기도 파주시 회동길 125-15 · **전화** 031.955.7755 · **팩스** 031.955.7744
이메일 agbook@ag.co.kr · **웹사이트** www.agbook.co.kr · **등록번호** 제2-236(1975.7.7)

ISBN 978.89.7059.854.3 (93600)

모두가 디자인하는 시대

사회혁신을 위한 디자인 입문서

에치오 만치니 지음
조은지 옮김

안그라픽스

불가능하지 않은 미래의 준비

에치오 만치니는 1980년대 말 본격적으로 소재의 문제를 거론한 『발명의 재료The Material of Invention』를 통해 '그린 디자인' 개념이 피상적으로 소개되던 우리나라에서 주목을 끌었다. 이 책『모두가 디자인하는 시대』는 그런 만치니가 1980년대 말부터 품어온 주제 의식을 더욱 분명하게 드러낸 책이다.

만치니는 1980년대 말부터 꾸준히 미래와 지속가능성에 관심을 두었다. 단순한 예측이나 낙관이 아니라 동시대에 대한 구체적인 분석을 바탕으로 한 전망이었다. 다만 이전의 글들이 산업 생산 구조 안에서 더 나은 방법을 제시하는 것이었다면, 이 책은 지역과 일상에 초점을 맞춘 채 아래로부터 변화를 꾀하고 있다. 사회혁신, 거버넌스를 화두로 삼는 것도 그 때문일 것이다.

최근 우리나라에서도 사회적 디자인이 자주 언급되고 있다. 하지만 소박한 접근에 머물러 있다는 아쉬움이 남곤 한다. 문제의 본질에 접근하지 못한 채 갈등을 봉합하는 도구로 디자인을 활용한다는 한계가 느껴진 것이다. 에치오 만치니가 이 책에서 공동 디자인, 회복력 등을 다루고 있다고 해도 성찰의 수준을 넘어 현실의 틀을 바꿀 만큼 강력한 혁신을 주장한다고 단언하기는 어려울 것이다. 오히려 독자들은 에치오 만치니가 긍정적인 태도로 현실의 문제에 접근한다고 느낄 수 있을 것이다.

교과서처럼 가지런한 소제목과 다이어그램 탓에 사회혁신을 단순하게 정리한 것처럼 보일 수도 있지만 이것은 명확하게 의도를 전달하기 위한 것일 뿐 본문에서는 문제의 복잡성을 여러 차례 강조하고 있다. 그래서 "사회혁신을 위한 디자인은 본질적으로 디자인계의 주류 흐름이 충족시키지 못한 영역을 보완하려는 활동이 아니다."라고 밝히고 있다. 마치 버크민스터 풀러가 인간의 지혜를 동원해서 어떻게든 지구의 문제를 해결해나가기를 독려했듯이, 관습부터 바꾸기를 촉구하고 있는 것이다.

　이 책이 처음 출간되었을 때부터 반가운 마음으로 읽기 시작했으나 이렇게 우리말로 번역되어 많은 사람과 함께 읽을 수 있게 되어 더욱 반갑다. 번역 출판도 저자가 말하는 'SLOC 시나리오', 즉 작고 지역적이고 열려 있으며 연결된 활동의 실천인 듯하다. 이 책을 통해 사회혁신을 꿈꾸는 이들이 "불가능하지 않은 미래"에 한 걸음 다가갈 수 있기를 기대한다.

서울과학기술대학교 디자인학과 교수　김상규

한국어판을 내면서

1

이 책의 영문판 원고를 마무리한 지 열여덟 달이 지난 지금, 나는 한
국어판 서문을 쓰고 있다. 열여덟 달이 긴 세월은 아니지만 그동안
많은 변화가 일어났다. 이 변화를 어떻게 단 몇 줄의 문장으로 설명
할 수 있을까? 짧게 말하자면, 전반적인 상황은 다음과 같이 요약할
수 있다. 지난 일 년간 사회혁신이라는 문제는 더욱 확산되었고, 이
론과 실제 두 측면 모두 공고해졌다. 이제 사회혁신은 심지어 대중
매체에도 자주 등장하는 주제가 되었다. 이와 동시에 사회혁신은 공
공 정책이나 기업의 의제로도 더욱 중요해졌다. 전 세계적으로 논의
가 확장되고 있는 새로운 경제 및 조직 모델(협동경제, 공유경제, 플랫
폼경제 등 다양한 방식으로 논의되고 있는 모델)과 사회혁신이 결합하
는 추세도 지난 열여덟 달 동안 일어난 변화 중 하나다.

　사회혁신의 물결을 만들어낸 변화의 동력은 2015년을 지나면
서 더욱 강력해졌다. 경제적, 환경적, 사회적 위기에서 비롯된 지구
전체의 변화에 대한 압박은 가중되고 있다. 파괴적 잠재력과 희망적
가능성을 동시에 보이고 있는 정보통신 기술과 네트워크의 확산 역
시 마찬가지다.

　이 모든 것은 사회혁신으로 해결할 수 있는 문제들이 점점 더
분명해지고 있고, 예전보다 더 시급해지고 있음을 의미한다. 동시
에 좀 더 지속가능한 새로운 가치 체계의 징후도 보인다. 21세기가

보여주는 한계와 기회에 부합하는 삶의 방식과 웰빙에 대한 개념들 그리고 이 책의 주제(디자인, 디자인의 진화, 사회 변화에서 디자인의 역할)와 관련해 말하자면, 지난 열여덟 달 동안 일어난 변화로 사회혁신이 어떻게 디자인이라는 분야에 영향을 미치고 있고, 반대로 디자인이 이미 진행 중인 사회혁신에 어떻게 긍정적인 영향을 미칠 수 있는지가 더욱 분명해졌다.

14 *2*

이 책의 내용은 디자인(특히 전략 디자인과 서비스 디자인)과 사회혁신(특히 지속가능성을 향한 풀뿌리 혁신)이 만나는 지점에 대한 나의 오랜 연구와 경험을 바탕으로 하고 있다. 15년 전 밀라노공과대학 Poitecnico di Milano에서 시작된 이런 활동은 그 후로 지금까지 계속되고 있으며, 2009년에는 데시스네트워크DESIS Network(Design for Social Innovation and Sustainability)를 설립하는 성과로 이어졌다. 이 책에 담긴 내용의 대부분은 내가 세계 각지에서 경험하고 토론한 내용들을 토대로 하고 있다. 하지만 이 책이 사회혁신에 대한 중립적이고 국제적인 관점을 제시한다고 말하고 싶지는 않다. 이 책은 어디까지나 유럽, 좀 더 구체적으로 말하자면 이탈리아에서 나고 자란 디자이너 겸 디자인 연구자가 세계 각지에서 많은 사람들과 나눈 이야기를 바탕으로 만들어졌기 때문이다.

한국의 사회혁신 디자인에 대한 내 나름의 짧은 견해를 여기에 적어볼까도 생각했지만, 이 책을 한국 상황에 맞게 해석하고 적절하게 변형하고 활용하는 일은 한국 독자들에게 남겨두고 싶다. 이런 종류의 해석과 변형은 중요한 작업이라고 생각한다. 지속가능성을 향한 변화는 다른 나라에서 벌어지는 일들을 보고 배우는, 사회적 학습의 과정으로 여겨져야 한다. 하지만 그 과정에서 서로 다른

점들은 유지되고 지향되어야 한다. 이런 차이점이야말로 우리의 삶을 풍요롭게 할 뿐 아니라 지구 전체를 더욱 회복력 있게 만드는 사회적, 문화적 다양성을 유지하기 위해 육성되어야 하는 가치들이다.

2016년 2월 에치오 만치니

우리말로 옮기면서

이 책의 영문판이 출간되고 얼마 지나지 않은 2015년 6월, 밀라노에 위치한 디자인라이브러리에서 열린 출판기념회 겸 강연에서 저자는 이제 사회혁신을 위한 디자인이 한 단계 더 성숙해져야 할 시점이라고 강조했다. 1990년대에는 환경친화적 디자인을, 2000년대에는 지속가능성을 위한 혁신의 방법으로 제품 중심의 디자인 패러다임을 넘어선 제품-서비스-시스템Product-Service-System(PSS)의 통합적 디자인을 주창한 저자는, 2000년대 후반부터 사회혁신 사례들에서 발견한 지속가능한 사회의 단서에 주목하면서 '사회혁신을 위한 디자인'이라는 개념을 적극적으로 알려왔다. 특히 2009년 데시스네트워크를 설립하면서 사회혁신을 위한 디자인 프로젝트나 연구를 진행하고 있는 세계 곳곳의 디자인 대학을 하나의 네트워크로 연결하고, 나아가 공통 관심사를 바탕으로 새로운 프로젝트를 추진하고 담론을 활성화하는 데 매진해왔다.

에치오 만치니는 몇 년 전까지만 해도 생소한 개념이었던 '사회혁신을 위한 디자인'이 이제는 충분히 알려졌다고 말한다. 따라서 지금까지는 사회혁신을 위한 디자인이라는 개념을 확산시키고 관심을 불러일으키는 데 주력했다면, 이제는 사회혁신을 위한 디자인의 현황과 흐름을 성찰하고 앞으로 나아가야 할 방향에 대한 논의를 시

작해야 할 단계라는 것이다. 에치오 만치니의 지도 학생으로서, 그리고 밀라노공과대학 데시스랩의 일원으로서 내가 지난 몇 년간 목격한 바도 그러했다. 데시스네트워크만 해도 설립 초기에는 사회혁신이라는 키워드와 에치오 만치니라는 구심점을 축으로 모인 몇몇 디자인 대학의 작은 네트워크였기 때문에, 학회나 전시를 통해 사회혁신을 위한 디자인이라는 개념과 데시스라는 단체를 알리느라 바빴다. 하지만 최근 몇 년 사이 사회혁신에 관심 있는 디자이너와 연구자 들이 급격히 늘어나면서, 규모의 확대보다 질적 성장이 중요하다는 판단에 따라 활동의 방향을 재정비하기 시작했다. 초창기 데시스네트워크 회원의 주요 활동이 사회혁신 디자인 사례를 연구하거나 프로젝트 경험을 공유하는 것이었다면, 이제는 단편적 지식이나 경험을 나누기보다는 이에 대한 성찰과 좀 더 심도 깊은 이론 정립에 힘을 쏟고 있다. 만치니는 그런 담론에 기여하기를 바라는 마음으로 이 책을 썼다고 한다. 따라서 이 책에는 많은 사례와 실용적인 지침, 디자인 도구, 개념 들이 담겨 있기도 하지만(특히 이 책의 후반부가 이에 해당한다.) 근본적으로는 사회혁신을 위한 디자인이 무엇을 의미하고, 무엇을 지향해야 하는가에 대한 담론을 제기한다.

사회적 문제에 대한 디자이너의 기여 혹은 지속가능성을 위한 디자인에 대한 논의는 예전부터 존재해왔다. 이 책 역시 근본적으로는 그런 맥락에서 읽을 수 있지만, 제목에서 드러나듯이 그 핵심은 지속가능한 사회를 만들기 위해 사회 구성원이 함께 디자인해나가는 과정, 그리고 그 과정에서 전문 디자이너가 구체적으로 어떻게 기여할 수 있는가에 있다. 공동 디자인, 오픈 디자인과 같은 개념이 등장하면서, 디자인이 전문 디자이너만의 독점적 활동이 아니라는 시각이 점점 확산되고 있긴 하지만(저자가 이 책에서 '디자이너'라는 말 대

신 군이 '전문 디자이너'라는 표현을 반복적으로 사용하는 것도 이 때문이다.) 무엇보다 사회혁신이란 본질적으로 디자이너가 제품을 디자인하듯 사용자에게 만들어줄 수 있는 성질의 것이 아니기 때문이다.

이 책의 한국어판은 원저인 영문판과 그 후 출간된 스페인어판, 중국어판 번역본에 이어 세상에 나오게 되었다. 이탈리아를 중심으로 유럽에서 활동해온 에치오 만치니의 경험과 시각으로 쓴 책이기 때문에 우리나라의 상황과 맞지 않거나 미흡한 부분이 있을 수도 있다. 하지만 디자이너의 시각에서 사회혁신을 다룬 책이 많지 않기 때문에 출간 자체로 의미 있는 일이라 생각한다. 따라서 오히려 한국에서의 사회혁신 디자인에 대한 논의를 촉발하는 긍정적인 역할을 할 수 있지 않을까 기대해본다. 관련 개념이나 용어 들을 한국어로 정립하는 일이 이 분야의 담론을 활성화하는 데 무엇보다 중요한 작업 중 하나이겠지만, 책의 내용을 좀 더 쉽게 전달하기 위해 한국어판에서는 많은 용어를 의역했다. 한국어로 논의할 수는 없어도 번역 과정 내내 세세한 부분까지 직절한 어휘 선택을 위해 함께 고민하고 토론해준 저자에게 감사의 마음을 전한다.

역자로서의 바람은 이 책이 디자이너뿐 아니라 사회혁신가, 비영리단체 관계자에게도 도움이 되는 것이다. 배경지식이 없는 사람들도 쉽게 이해할 수 있도록 번역하려다 보니 역자의 주석이 길어진 부분도 있지만, 이 책이 사회혁신에 관심 있는 모든 이에게 흥미롭게 읽히고, 디자이너와 사회혁신가의 협업을 촉진하는 촉매제가 된다면 더할 나위 없이 기쁠 것이다.

<div align="right">19</div>

2016년 2월 조은지

서론

1

이 책은 지속가능성을 향해 변화하고 있는 과도기적 세상 속 디자인과 사회 변화에 관한 책이다. 우리가 살고 있는 이 세상은 좋든 싫든 모든 사람이 자신의 존재를 끊임없이 디자인하고 다시 디자인해야 하며, 이런 작업들이 모여 광범위한 사회 변화를 낳는다. 이런 세상에서 디자인 전문가의 역할은 이와 같은 개인적, 집단적 프로젝트, 그리고 이런 프로젝트들이 만들어낼 수 있는 사회 변화를 육성하고 촉진하는 것이다.

빠르게 변화하는 세상 속에서 우리 모두는 디자이너다. 여기서 '우리 모두'라 함은 자신의 정체성과 삶의 방향을 결정하고 계획해야 하는 모든 주체(개개인뿐 아니라 단체, 회사, 공공 기관, 도시, 지역, 나라까지 포함한 모두)를 의미한다. 이는 디자인 능력의 발휘를 의미한다. 현실에 대한 비판적 사고와 더 나은 미래를 위한 전략적 감각을 포함한, 생각과 행동의 방식으로서의 디자인 능력. 이런 디자인 능력은 우리에게 우리 자신과 현실을 살피고, 이를 더 나은 상태로 바꾸기 위해 무엇을 어떻게 할지 결정할 것을 요구한다.

문제는 디자인 능력은 누구에게나 잠재되어 있지만 그 능력을 제대로 발휘하려면 계발이 필요하다는 점이다. 디자인 능력은 대부분 계발되지 않거나 부적절한 방식으로 계발되곤 한다.

모든 주체에게 디자인 능력이 필요하지만 대부분 잠재된 디자인 능력을 적절하게 활용하지 못하는 모순적인 상황에 맞서 전문 디

자이너들이 활약을 펼칠 수 있다. 여기서 말하는 디자인 전문가는 관심사나 연구 분야 그리고 궁극적으로는 활동 분야가 디자인 실무 및 디자인 문화와 관련된 주체들이다. 디자인 전문가는 그들이 활용할 수 있는 문화적, 실용적 도구들 덕분에 전문가와 비전문가를 포함한 우리 모두가 함께하는 디자인 과정에 자양분을 공급하고 지원하는 사회적 주체로 활동할 수 있다.

물론 전문 디자이너가 이러한 역할을 수행한다는 것은 오랫동안 익숙해져 있던 전통적 의미의 '디자이너'라는 개념에서 벗어나는 것을 의미한다. 지난 세기 동안 디자이너들은 스스로를 디자인 행위를 전담하는 주체로 여겨왔고, 다른 이들도 그렇게 여겼다. 하지만 이제 디자이너는 디자인이라는 행위가 전문 디자이너뿐 아니라 모든 이에게 해당되고, 디자이너의 역할이 다양한 사회 구성원이 더 잘 디자인할 수 있도록 도와주는 일을 포함하는 세상에 살고 있다. 이러한 역할의 변화 때문에 디자이너는 지금까지와는 다른 존재가 되어야 한다. 이는 오늘날 디자이너에게 새롭게 요구되는 것들에 적응하기 위해 디자이너가 자기 자신 그리고 자신이 일하는 방식을 새로 디자인해야 함을 의미한다. 하지만 이는 오늘날 디자이너뿐 아니라 모든 사람에게 필요한 일이기도 하다.

2

이 책의 배경이 되는 것은 우리 시대가 직면하고 있는 거대한 변화이다. 인류가 지구의 유한한 자원과 한계에 직면하고, 가능한 자원을 최대한 활용하기 위해 네트워크를 활용하기 시작하는 변화의 과정. 이미 몇 가지 특성이 드러나고 있는 변화의 움직임으로부터 새로운 디자인 시나리오의 윤곽을 그려볼 수 있다. 이 시나리오는 지역성을 추구하면서도 세계를 향해 열려 있는 문화(세계주의적 지역주의), 생산과 소비의 거리

를 줄이며 일의 가치를 재규정할 수 있는 회복력 있는 기반구조(분산형 시스템)를 바탕으로 한다.

우리가 겪고 있는 이 변화의 과정은 과거 유럽이 겪었던 봉건사회에서 산업사회로의 변화 과정과 크게 다르지 않을 것이다. 역사적으로 볼 때 이런 변화는 혁명, 즉 사회적, 경제적, 정치적 시스템의 급격한 변화를 낳는 과거와의 단절로 이어졌다. 하지만 그 변화의 소용돌이 속에 놓여 있던 사람들에게는 이러한 과정이 새로운 시대로 넘어가는 거대한 흐름이라기보다는 그저 길고 긴 위기와 변화의 연속처럼 보였을 것이다. 지역적 차원의 변화와 거대 시스템의 변화, 문화, 경제, 정치, 기술 차원의 변화가 제각각 다른 속도로 벌어지고, 변화를 추구하는 정치 세력과 이를 반대하는 세력이 엎치락뒤치락하는 기나긴 위기와 급격한 변화의 과정이었던 것이다.

우리 역시 앞으로 꽤 오랫동안 그와 비슷한 불안정한 변화의 시기를 겪게 되리라 예상해야 한다. 인류에게 주어진 자원과 환경에 한계가 있다는 사실을 인식하지 못한 채 무한정 필요를 충족시키며 살던 기존의 세계와, 지구의 한계를 자각하고 위기를 기회로 바꾸기 위해 새로운 삶의 방식들을 시도하는 새로운 세계가 공존하며 충돌하는 세상이 한동안 지속될 것이다.

이 두 세계는 상당히 달라 보인다. 첫째 세계는 오늘날 여전히 지배적이며, 주요한 사회 경제적 구조들을 형성해왔고, 지금까지 보여준 성공의 역사로 미루어볼 때 앞으로도 지속될 것이 분명해 보인다. 반면 둘째 세계는 기존과는 다른 방식으로 사고하고 행동하는 사람들이 모여 살고 있는 한 무리의 섬처럼 보인다. 이 작은 섬들의 미래가 어떻게 될지는 아직 단언하기 이르다. 오랫동안 지속될 수도 있고, 아예 사라지거나 다른 종류의 세계에 매몰될 수도 있다. 혹은 흩어져 있는 섬들처럼 보이는 이 군도가 어쩌면 수면 아래 잠겨 있

는 새로운 대륙, 즉 우리 시대가 겪고 있는 변화를 거쳐 등장하게 될 지속가능한 문명의 일부로 드러날지도 모른다.

이것이 우리가 살고 있는 세상의 전체적인 모습이다. 이 책 역시 이러한 배경에 놓여 있다. 새로운 대륙이 등장하고 있고, 그 대륙이 어떤 대륙일지는 아직 알 수 없다. 어떤 대륙이 등장하게 될지는 여러 요소들에 달려 있다. 일부는 우리가 과거에 이미 내렸던 선택들에, 또 다른 일부는 우리가 지금 하고 있는 일 그리고 앞으로 할 일에 달려 있다. 변화의 한가운데 놓인 우리에게는 길게 느껴지지만 인류의 역사 전체를 놓고 본다면 짧다고 볼 수 있는 이 변화 속에서 우리 모두는 어떻게 살아야 할지, 어떻게 잘 살아야 할지 배워야 하고, 그렇게 함으로써 새롭게 떠오르고 있는 대륙에서의 삶이 어떤 모습일지 그려보아야 한다.

전문 디자인과 누구나에게 잠재된 능력인 보편적 디자인, 이 두 디자인의 관계가 활약하게 되는 것도 이러한 배경 속에서다. 우리 사회가 직면한 다양한 문제를 해결하기 위해 이 두 종류의 디자인이 힘을 합치면서 둘의 관계는 발전할 것이다. 하지만 이 두 종류의 디자인이 함께해야 할 일은 우리 사회의 문제를 해결하는 것에 국한되지 않는다. 만약 인류에게 필요한 것이 새로운 문명이라면, 문제 해결만으로는 충분하지 않다. 가치와 질, 좀 더 쉽게 말하자면 의미 체계도 문명을 구성하는 한 요소다. 그러므로 새로운 문명이 탄생하려면 이 역시 필요하다. 이것이 전문 디자인과 보편적 디자인이 함께 만들어내야 하는 것이다. 만약 디자인 능력이 문제의 해결과 의미의 생산, 양쪽 모두에 발휘되는 것이 사실이라면, 양 측면 모두에서 해야 할 일이 많다. 하지만 디자인이 전문성을 보여야 하는 부분은 무엇보다 둘째 측면에서다. 의미 생산의 차원은 다른 어떤 분야의 학문보다 디자인이 가장 독창적으로 기여할 수 있는 영역이다.

3

이 책은 지역과 일상의 차원에서 출발한다. 일상에서 매일 여러 문제와 기회, 나아가 삶의 의미와 씨름하고 있는 사람들로부터 출발한다. 우리는 이들이 자신의 역량을 키우기 위해 어떻게 협동의 힘을 (재)발견하고, 이런 협동의 (재)발견이 어떻게 새로운 형태의 협동적 조직, 그리고 새로운 방식의 해결책을 가능케 하는 사물을 낳는지 보게 된다. 전문 디자이너들은 이러한 재발견의 과정 속에서 활발한 활동을 하고 있다. 디자이너들은 예전과는 다른 방식으로 활동해야 하기 때문에 사회 변화 속에 놓여 있기도 하고, 사회 변화를 촉진하는 환경을 만드는 데 적극적으로 동참하고 있기 때문에 사회 변화의 촉진자이기도 하다. 따라서 디자이너들은 사회 변화의 내부와 외부에서 동시에 활동하는 주역이다.

25

여기서 '지역'이라는 차원은 규모의 문제가 아니다. 네트워크로 연결된 세계에서는 특정 지역 안에서의 경험도 지구상 어딘가에서 실시간으로 영향을 받는다. 간단히 말하자면, 지역은 우리와 전 세계 사이의 인터페이스다. 지역은 우리가 세상을 바라보는 지점이자 행동하는 지점이다. 당연하게도 우리가 보거나 행동할 수 있는 것, 따라서 우리가 디자인할 수 있는 것은 지역이라는 인터페이스의 질에 달려 있다. 그리고 이 인터페이스는 디자인 활동의 결과물이다.

그러므로 이 책에서 펼쳐질 이야기 속 주인공은 일상생활에 몰두해 있는 주체다. 그는 다양한 네트워크 속 노드node이자 다양한 형태의 사회 관계 속 행위자다. 그는 브리콜레르bricoleur(주어진 상황에서 구할 수 있는 재료와 도구를 이용해 필요한 물건을 재주껏 만들어내는 사람 - 옮긴이)처럼 자신의 입장에서 세상에 대한 자신의 행동을 디자인하고 타인과 함께 공동 디자인한다. 그는 주변에서 (제품이나 서비스뿐 아니라 아이디어나 지식도 포함해) 쓸 만한 재료를 찾아 이를 변형하고 재해석해 자신의 삶을 디자인하는 재료로 활용한다.

현재 진행되고 있는 사회적, 문화적 혁신이 가져온 새로운 현상은 이들이 삶을 디자인할 때 점점 더 타인과 협동하는 방식을 고려한다는 것이다. 이들은 타인과 협동하는 일의 강점을 발견(혹은 재발견)하고 있다. 그래서 이 책의 중심에서 우리는 이런 혁신적인 현상을 살펴볼 것이다. 점점 더 많은 사람이 관습에서 탈피해 새롭고 협동적인 삶의 방식과 생산 방식을 시도하고 있다. 요컨대, 점점 더 많은 사람이 새롭고 거대한 사회혁신의 물결을 촉진하고 있다.

　　사회혁신을 지원해야 한다는 견해가 최근 지속되고 있다. 사회혁신이 현대사회가 안고 있는 여러 난제, 가령 고령화 사회, 만성질환 관리, 이민자 융합, 도시 환경 개선과 변두리의 임시 주거지 개선 등에 대한 구체적이고 현실적인 해결책을 만들어낼 수 있다고 여겨진다. 하지만 사회혁신은 이보다 많은 것을 의미하고 있거나 의미할 수 있다. 사회혁신 사례들이 제시하는 삶의 방식과 생산 방식은 개인의 이익과 사회적 이익, 그리고 환경의 이익이 일치하게 만든다. 이런 이유 때문에 사회혁신은 지속가능성을 향한 구체적인 행보라 여겨질 수 있다. 사람과 사람 사이의 관계, 그리고 사람과 환경 사이의 관계로 이루어진 새로운 생태계를 토대로 한 웰빙well-being 개념의 지역적 적용. 이는 우리에게 새로운 기회다. 이 기회를 통해 새로운 경향이 유례없는 가능성을 열어가고 있다.

　　지난 10년간 인터넷, 휴대전화, 소셜미디어가 확산되고 사회혁신과 결합하면서 새로운 세대의 서비스가 탄생할 수 있었다. 이 서비스들은 사회적 난제에 대한 전례 없는 해결책을 제공할 뿐 아니라 복지 그리고 시민과 국가와의 관계에 대한 기존 관념에 도전하고 있다. 정보통신 기술과 사회혁신의 결합이라는 현상과 더불어 주목할 만한 또 하나의 현상은 생산의 영역에서 일어나고 있다. 제품 생산 시스템 영역에서 일어나고 있는 폭발적인 기술 혁신은 제품 생

산 단위의 최소화와 함께 분산형 시스템distributed systems이라는 새로운 생산과 소비 네트워크의 형성을 가능하게 하고 있다. 분산형 시스템과 사회혁신의 결합은 생산 시스템에 혁신을 불러일으킬 초소형 기업들의 네트워크를 낳을 수 있다. 이런 네트워크는 지난 수십 년간 지배적이었던 패러다임과는 정반대의 방향으로, 지역 차원에서의 제품 생산을 강화하고 제품 생산 활동과 일자리를 전 세계 각 지역으로 분배할 수 있다.

이러한 흐름들을 가속화하고 바람직한 방향으로 이끌기 위해서는 디자인 연구 프로그램이 필요하다. 변화의 시기에는 사회 전체를 하나의 거대한 실험실로 보아야 한다는 점을 고려해볼 때, 우리가 가장 먼저 해야 할 일은 모든 영역과 모든 차원에서 사회적 실험을 촉진하고 방향을 정하는 일이다. 두 번째로 할 일은 훌륭한 사회혁신 사례들을 재생산하고 연결하는 것이다. 사회혁신 아이디어를 실험하는 일과 재생산하는 일은 상호 보완적인 과정이다. 변화의 시기에는 새로운 아이디어를 실험해보고, 실험 결과를 바탕으로 아이디어를 보강해 최선의 아이디어를 재생산할 필요가 있다. 마지막으로는 재생산된 아이디어들을 연결함으로써 여러 작은 움직임이 합쳐져 큰 변화를 일으킬 수 있도록 만들어야 한다.

실험, 재생산, 연결이라는 세 가지 활동은 디자인 전문가의 능력뿐 아니라 비전문가에게 잠재된 보편적 디자인 능력도 모두 필요로 한다. 이들이 합쳐져 오픈 디자인 실험open-design experimenting이라는 하나의 거대한 디자인 프로젝트의 기본이 되어야 한다. 이는 공동의 목표를 향해 전 세계 곳곳에서 일어나는 크고 작은 여러 프로젝트를 포괄하고 조율할 수 있다.

4

이 책은 디자인 문화에 기여하고자 한다. 전문 디자이너든 일반인이든 디자인을 하는 사람이라면 누구나 갈고닦아야 하고 활용해야 할 문화적 토양에 기여함으로써 그들이 하는 일을 더 잘할 수 있도록 하기 위해서다. 한편 문화란 특정 맥락과 떼어놓고 생각할 수 없는 것이기에 이 책은 디자인 문화에 대한 국제적 차원의 담론에 기여하고자 이탈리아라는 맥락에서 만들어진 내용이라 할 수 있다. 다시 말해 이탈리아라는 문화적 맥락에서 탄생한 결과물이다.

이 책은 디자인이라는 영역의 고유한 관점과 언어, 즉 고유의 문화를 발전시키고자 디자인이라는 틀 안에서 여러 전문 분야를 넘나들고 있다. 따라서 여러 분야의 이론이 담겨 있지만 이 책의 내용은 학제간 연구가 아니다. 이 책은 디자인 문화에 기여하려는 책이다. 디자인 문화는 모든 사회적 주체가 그 성장에 기여할 수 있지만, 디자인 전문가가 주요 생산자가 되어야 하는 문화다.

그러므로 이 책은 오늘날 우리가 씨름하고 있는 디자인 이슈들을 좀 더 깊이 알아보고자 하는 모든 사람을 위한 책이다. 이런 이유로 이 책은 한편으로는 문제 해결, 그리고 또 한편으로는 문제 해결만큼이나 중요한 이슈인 의미라는 두 가지 차원에서 사회혁신에 대한 논의를 펼치고자 한다. 이는 곧 사회혁신의 문화적 측면 그리고 혁신적 디자인 문화가 어떻게 이런 문화적 측면을 지원할 수 있을지에 대한 논의를 의미한다.

이 책은 이런 주제들에 관한 국제적인 담론에 기여하고자 한다. 이 책의 내용은 사회혁신에 중점을 둔 연구 및 교육 활동을 펼치고 있는 전 세계 디자인 학교들의 네트워크인 데시스네트워크를 설립하고 코디네이터로 활동하면서 내가 세계 각지에서 오랜 세월 경험한 내용에 바탕을 두고 있다. 따라서 한편으로는 국제적인 맥

락에 토대를 두고 있지만, 다른 한편으로는 나라는 사람을 내가 속한 세계의 문화로부터 독립적인 존재로 볼 수 없기 때문에 (그리고 그럴 의향도 없기 때문에) 지역적 맥락에도 기반하고 있다. 그런 의미에서 이 책은 이탈리아라는 특정한 맥락에 위치해 있고 스스로를 지역 문화의 산물이라 여기는 내가 국제적 담론에 기여하기 위해 제안하는 내용이다. 따라서 이 책에 담긴 생각은 나의 경험에서 형성되었을 뿐 아니라 내가 지금까지 교육받아온 방식과 장소, 그리고 생각을 키워온 환경에서 비롯된 가치 체계와 참고 자료에 기반하고 있다.

나의 바람은 이 책이 지속가능성의 관점에서 문화의 발전, 즉 국제적 담론에 열려 있으면서도 지역 고유의 색채를 지닌 다양한 문화의 발전에 쓸모 있는 보탬이 되는 것이다. 세계적이면서 동시에 지역적인, 즉 '지역'에 뿌리 내리고 있기에 가능한, 지역적 특색이 다채로운 디자인 문화 생태계.

마지막으로 나에게는 또 하나의 바람이 있다. 이 책이 이탈리아 디자인 문화와 역사에 대한 헌사가 되는 것이다. 더욱이 이 책이 최근 이슈들에 이탈리아 디자인이 기여하는 바라 여겨진다면 더할 나위 없이 기쁠 것이다. 내가 성장한 이탈리아 디자인 문화와 사회 혁신을 위한 참여적 디자인 사이에 어떤 연관이 있을까? 나는 분명 그렇다고 믿는다. 어디서 그런 확신을 얻었는지 설명하자면 책 한 권을 더 써야 할 테니, 정말로 관심 있는 독자가 있다면 그 해답을 찾는 일은 독자의 몫으로 남겨둔다.

1부

사회혁신과 디자인

1 혁신, 새로운 문명을 향하여

새로운 문제에 직면할 때 인간은 새로운 해결책을 고안하고 실현하기 위해 자신의 타고난 창의력과 디자인 능력을 활용하곤 한다. 즉 인류는 혁신한다. 인류 역사를 볼 때 이는 새삼스러운 일이 아니지만, 오늘날 일상생활 곳곳에서 목격되는 혁신들은 전에 없던 형태로 발생하고 확산되고 있으며, 여기서는 강력한 힘이 느껴진다. 이런 혁신의 성격과 확산은 두 가지 중요한 요소가 결합된 결과다. 첫째는 일상을 포함한 다양한 차원에서 해결해야 하는 문제의 성격이다. 둘째 요인은 정보통신 기술의 확산과 그 덕에 가능해진 조직 구성의 변화다. 이런 상황에서 어떤 문제에 직면한 점점 더 많은 사람들이 그 속에서 기회와 새로운 해결 방법도 발견할 가능성이 크다.

하지만 그게 전부가 아닐지도 모른다. 이들은 자신이 직면한 문제를 해결해나갈 뿐 아니라 어쩌면 새로운 문명의 기반을 다지고 있는 것인지도 모른다.

사회혁신

"2005년 중국 광시성 류저우에 사는 주민 일부는 일반 시장에서는 질 좋고 안전한 먹을거리를 찾기 어렵다는 사실을 깨달았다. 도심에서 두 시간 거리에 있는 외딴 시골 마을에서 여전히 전통적인 방식으로 농사를 짓는 농부들을 발견한 이들은 적은 수입으로 고군분투하고 있는 시골 농부를 돕는 한편 도시에서 안정적으로 유기농 먹을거리를 공급받을 수 있는 통로를 마련하기 위해 '아이농휘愛農會'라는 사회적 기업을 설립하게 된다."[1] 이 이야기는 종팡Zhong Fang 박사가 중국에서의 협동적 서비스에 대한 박사학위 논문을 준비하면서 수집한 많은 사례 중 하나다. 나는 이 사례가 여러 이유에서 의미 있다고 생각한다. 아이농휘는 평범한 시민과 농부 들이 자신들의 문제를 직접 해결하기 위해 자신들만의 방식으로 해결책을 고안하고 실행한 사회혁신의 훌륭한 사례다.(사례 1.1)

하지만 아이농휘 사례가 지닌 의미는 그보다 훨씬 크다. 이 사례는 혁신적인 생산 모델과 경제 모델이 실제로 구현된 사례라는 점에서 주목할 만하다. 이 사례가 제시하는 생산 모델의 바탕에는 생산과 소비 사이에 직접적인 연결고리를 형성한다는 아이디어가 있는데, 이 모델은 지역적 차원에 기반을 두는 동시에 세계적 차원을 향해 열려 있다.(이 점이 이를 *분산형 생산 시스템*으로 만들어준다.)[2] 아이농휘의 경제 모델은 다양한 형태의 경제 활동이 공존하고 "모두가 승자인"[3] 새로운 *사회적 경제social economy*라는 틀 속에서 작동한다. 아이농휘를 시작한 (그리고 그들이 원하던 고품질의 믿을 만한 먹을거리를 확보하게 된) 도시민과 참여 농부 모두에게 이득인 것이다.

아이농휘는 농부시장farmers' markets(농부들이 직접 농산물을 판매하는 시장 – 옮긴이)에서부터 농산물 협동조합food coops, 제로마일푸

사회혁신과 디자인

아이농휘, 공동체지원농업, 류저우(중국)　　　　　　　　　　**사례 1.1**

아이농휘는 중국 광시성 류저우에 위치한 농민조합이다. 이 조합은 농민과 시민들이 유기농 농산물을 생산하고 공급받기 위해 설립되었다. 이는 공동체지원농업community-supported agriculture이라는 아이디어가 중국에 적용된 사례라 할 수 있다. "오늘날 아이농휘 농민조합은 농산물의 생산과 배송 이외에도 유기농 전문 레스토랑 네 곳과 유기농 농산물 가게 한 곳을 운영하고 있다. 전통적 방식으로 생산된 농산물을 시민에게 판매함으로써 농민들이 전통 유기농 농업에 대해 배우는 동시에 도시민들에게는 지속가능한 생활 방식을 소개하고 있다. 아이농휘 그리고 아이농휘가 만들어낸 도시민과 농민 간의 직접적인 연결고리 덕분에 농민의 소득이 증가했고, 이제는 전통적인 농업 방식을 유지하는 동시에 더 나은, 그리고 존경받는 삶을 영위할 수 있게 되었다. 더욱이 농촌을 떠난 여러 농부들이 이 유기농 먹을거리 네트워크에 합류하기 위해 시골로 되돌아갔다."[4] 이 사례의 핵심은 시골 농부와 도시민 사이의 새로운 관계. 전통 농업에 대한 지식과 기술을 연마하고 있는 농부들과, 전 세계적으로 확산되고 있는 유기농 먹을거리 네트워크에 대한 혁신적인 아이디어를 접한 (그리고 디자인 능력과 기업가적 능력도 지닌) 도시민들은 서로가 지닌 능력과 필요가 상호 보완적인 성격을 띠고 있음을 인식하고, 양쪽 모두에게 유익한 해결책을 만들어내기 위해 그들 사이에 존재하던 문화적 간극을 메우고 서로에 대한 편견을 극복했다.

드zero-mile food, 그리고 공동체지원농업에 이르기까지 전 세계적으로 늘고 있는 건강한 유기농 먹을거리에 대한 수요와 농업 문제를 해결하려는 프로젝트들의 훌륭한 사례다. 아이농휘 사례에서 살펴본 것처럼, 세계 곳곳에서 늘고 있는 이러한 프로젝트들이 제안하는 것은 새로운 방식의 먹을거리 소비뿐 아니라 새로운 방식의 생산, 생산과 소비의 새로운 관계, 그리고 도시와 주변 농촌의 새로운 관계다.

우리 사회를 유심히 살펴보면, 먹을거리뿐 아니라 다양한 영역에서 흥미로운 사례를 발견할 수 있다. 일상생활에서 경제적, 환경적 비용을 줄이는 동시에 이웃 간에 새로운 형태의 유대 관계를 형성하기 위해 서비스를 공유하기로 결심한 사람들(공동 주거, 물건 혹은 서비스 공유, 품앗이). 간단한 물물교환에서부터 타임뱅크time bank나 지역 화폐에 이르기까지 새로운 방식의 물물교환. 젊은이와 노인이 서로를 도우며 새로운 개념의 복지를 촉진하는 서비스(협동적 사회 서비스). 도심의 환경과 도시민 간의 관계를 개선해주는, 시민들이 만들고 가꾸는 공공 텃밭(게릴라가든, 공동체 텃밭, 옥상 텃밭). 자가용 사용을 줄일 수 있는 대안적 교통수단(카셰어링, 카풀, 자전거). 지역 내 자원과 공동체에 기반한 새로운 생산 모델(사회적 기업). 생산자와 소비자 간의 공정하고 직접적인 거래(공정 무역 운동) 등.

이런 프로젝트들이 지닌 가장 두드러진 공통점은 이들이 새로운 방식으로 사회적 목표를 달성하기 위해 이미 존재하는 자원들을 (사회적 자본에서부터 역사적 유산, 전통적인 수공예 기술에서부터 최첨단 기술에 이르기까지) 창조적으로 재결합하는 데서 생겨난다는 점이다. 이러한 공통점은 사회혁신이 무엇이고 왜 생겨나는지에 대한 중요한 정의를 제공해준다.

사회적 목표를 달성하는 새로운 아이디어[5]

"우리는 사회혁신이란 사회적 필요를 충족시키면서 동시에 새로운 사회 관계 혹은 협동을 만들어내는 새로운 아이디어(제품, 서비스, 모델)라고 정의합니다. 즉 사회혁신은 사회에 도움이 되는 동시에 사회의 문제 해결 능력을 강화시키는 혁신입니다."[6] 이러한 정의에 비추어볼 때, 사회혁신은 어느 시대에나 존재해왔음을 알 수 있다. 하지만 요즘 사회혁신은 여러 이유에서 전례가 없는 모습으로 확산되고 있다. 그 한편에는 정보통신 기술의 확산과 그로 인해 가능해진 사람들 간의 새로운 관계가 있고, 다른 한편에는 이런저런 이유로 삶의 방식을 바꿔야 한다고 인식하는 사람들의 수가 점점 늘어나고 있는 현상이 자리 잡고 있다. 이것이 문제의 핵심이다. 오늘날 (전통적으로 부유했던) 많은 서방 국가가 겪고 있는 경제 위기 탓에 점점 더 많은 사람이 소비를 줄이고 좋은 삶(그리고 좋은 일)에 대한 정의를 다시 내리는 동시에 어떻게 살아야 할지, 가능하면 어떻게 잘살지를 배워야 하는 상황에 놓이게 되었다. 한편 경제가 급성장하는 지역에 살고 있는 사람들 대부분은 전통적인 사회경제 환경으로부터 '근대적modern'[7]이라고 불리는 새로운 환경으로 급격하게 변화하도록 내몰리고 있다. 삶의 방식, 그리고 잘산다는 것의 개념을 근본적으로 재정의해야만 하는 상황에 놓인 것이다.

한편 또 다른 수백만의 사람들은 가난, 전쟁, 환경 재앙 등의 이유로 시골 마을을 떠나 도시로, 혹은 더 안전하고 안락한 삶에 대한 희망을 안고 모국을 떠나 다른 나라로 이주하는 상황에 놓여 있다. 이런 모든 문제가 특정 지역에서 전 세계적 차원에 이르기까지 사회 전체와 정부 기관 들이 직면한 과제다. 이 문제들 모두 전통적인 경제 모델이나 하향식top-down 접근법(이런 방식 역시 꼭 필요하긴 하지만)에서는 해결책을 찾을 수 없는 광범위하고 전 세계적인 사회 문

제다. 비영리단체와 시민사회단체의 역할, 가장 중요하게는 시민 개개인, 가족, 그리고 공동체의 적극적이고 협동적인 참여가 필요하다. 이것이 사회혁신이 보탬이 될 수 있는 지점이다. 물론 정해진 길은 없지만, 분명한 것은 전 세계 모든 곳에서 매일 수백만 명의 사람들이 삶의 방식(그리고 나아가 사고방식과 좋은 삶의 의미)을 바꿔야 하는 상황에 놓여 있다는 것이다. 이런 상황에서 사회혁신은 사회기술 시스템 전체에 변화를 가져올 강한 동력이 될 수 있다.

난제에 대한 해결책

최근 몇 년 사이 사회혁신은 여러 정부의 정치적 의제, 그리고 공공 담론의 핵심으로 떠오르기 시작했다.[8] 왜 이런 현상이 일어났을까?

이 질문에 대한 첫째 답은 굉장히 단순하다. 예전에는 해결하기 매우 어렵다고 여겨졌던 문제들을 해결하는 데 사회혁신이 유용하기 때문이다. 로빈 머리Robin Murray, 줄리 콜리어그라이스Julie Caulier-Grice, 제프 멀건Geoff Mulgan이 함께 쓴 글에는 다음과 같이 적혀 있다. "우리 시대의 가장 시급한 현안들 중 일부는 현재의 체계나 정책으로는 해결이 불가능하다는 사실이 드러났기 때문이다."[9] 이들이 말하는 현안들은 전 세계적으로 늘고 있는 만성질환(가령 비만, 당뇨병 - 옮긴이), 불평등의 확산, 고령화 사회, 다문화 사회 속 사회 통합 같은 문제들이다. 이들은 이런 문제들을 사회적 난제intractable social problems라 일컫는다. 그들에 따르면 이것은 "정부 정책을 통한 해결이나 시장market의 힘에 맡긴 해결 모두 부적합한 것으로 판명났다."[10] 이 난제에 직면할 때 사회혁신이 중요해지는 이유는, 실현 가능한 해결 방안들을 제시하기 때문이다. 전통적 경제 모델의 틀을 깨고 새로운 모델을 제시하는 해결 방안들은 다양한 사회 주체가 지닌 동기와 기대를 바탕으로 작동한다.

새롭고 복잡한 이런 모델들은 공익 대 사익, 지역 대 세계, 소비자 대 생산자, 필요 대 소망 같은 관습적인 이분법을 넘어서는 모델을 제시한다. 이런 모델은 지역적(특정 장소에 뿌리를 둔)인 동시에 세계 적(비슷한 모델이 세계적으로 연결된)이다. 생산자와 사용자 모두 적 극적으로 생산에 참여하기 때문에 생산자와 사용자의 역할을 구분 짓기 어려운 경향이 있다. 사람들은 이런 해결 방안이 필요하기도 하지만 마음에 들기 때문에 참여하므로, 필요한 것과 원하는 것이 일치하게 된다. 지역이나 상황에 따라 필요한 것과 원하는 것 중 하 나가 상대적으로 더 중요해질 수도 있다.[11] 하지만 많은 사례에서 드 러난 사실은, 사람들의 필요와 필요를 충족시키려는 의지가 공존할 때, 즉 필요와 바람이 적절히 균형을 이룰 때에만 사회혁신이 일어 나는 경향이 있다는 것이다.

근본적으로 새로운 해결 방식

앞서 살펴본 것처럼, 사회혁신이 하는 일은 새로운 기능과 의미를 만들어내기 위해 이미 존재하는 자원과 사람들의 능력을 재해석하 고 재조합하는 것이다. 그리고 이를 통해 사회혁신은 그 지역에서 '정상적'이라고 여겨지는 익숙한 사고방식 및 생활 방식과의 단절 *discontinuities*을 보여주는 새로운 사고방식과 문제 해결 전략을 제시한 다.(글상자 1.1)

가령 노령 인구의 증가라는 문제를 생각해볼 때, "이 모든 노령 인구를 어떻게 돌볼 수 있을까?"라는 질문을 던질 수 있다. 고도로 산업화된 사회의 경우, 주류를 이루는 답변은 "전문화된 별도의 사 회복지 서비스를 만드는 것"이다. 하지만 이와 근본적으로 다른 답 변은 "노인들을 해결해야 할 문제로만 여기는 것이 아니라 문제를 해결할 수 있는 주체로도 생각해보라. 노인들의 역량과 적극적인 참

현재의 존재 방식 및 생활 방식과 단절을 일으킨다는 것은 무엇을 의미할까? 일반적으로, 이는 기존의 방식과 근본적으로 다른 새로운 행동 방식을 제안함으로써 늘 해오던 관례를 깨뜨리는 무언가를 만들어내는 것을 의미한다. 하지만 사회혁신의 맥락에서 '근본적으로 새롭다'는 것은 무엇을 의미할까? 먼저 가장 분명한 점은 이에 대한 보편적인 정의를 내릴 수 없다는 사실이다. 동일한 아이디어라도 그것이 얼마나 새로운 아이디어인가는 맥락에 따라 달라지기 때문이다. 예를 들어, 이웃끼리의 품앗이라는 아이디어는 전통적으로 품앗이가 삶의 일부인 인도 라자스탄Rajasthan 마을에서라면 새로울 것 없는 흔한 아이디어지만, 런던이나 밀라노의 중산층 거주 지역에서는 매우 새로운 아이디어일 수 있다. 아프리카의 농부가 마을 시장에서 자신이 수확한 농산물을 판매하는 것은 그 지역 먹을거리 및 농업 시스템이 지닌 일상적인 모습이지만, 뉴욕 유니언스퀘어Union Square 농부시장에서 자신이 키운 채소와 과일을 파는 농부들에게는 미국의 통상적인 먹을거리 및 농업 시스템에 비추어볼 때 매우 혁신적이라 할 수 있다.

이런 사례들이 분명히 보여주듯이, '근본적으로 새롭다'는 것은 맥락에 따라 결정되는 것이다. 런던이나 밀라노에 품앗이를 기반으로 하는 협동적 조직을 세운다는 것은, 비록 인도 라자스탄 마을에서는 이미 일상적으로 일어나는 일과 크게 다르지 않지만, 아주 혁신적인 일이다. 마찬가지로, 아프리카의 마을에서는 흔한 일상의 일부인 농산물 직거래 시장이 뉴욕 유니언스퀘어에서는 매우 혁신적인 현상이라 할 수 있다.

여 의지를 지원하고, 그들의 인적 네트워크를 적절하게 활용하라."
이다. 노인들을 보살핌이 필요한 대상이 아니라 그들이 가진 능력과
의지의 관점에서 바라보는 이런 획기적인 발상의 전환은 다양한 사
회적 해결책과 개선안을 만들어내고 있다. 일상 속에서 주변의 노인
들을 자발적으로 보살피는 회원제 모임에서부터, 노인들이 다양한
형태의 도움을 서로 주고받는 공동 주거, 노인과 젊은이의 효과적인
공생(넓은 집에 사는 고령자가 일상생활에 도움을 줄 의향이 있는 학생에
게 저렴한 가격으로 방을 세놓는 호스팅스튜던트Hosting a Student[12])에 이
르기까지 많은 사례가 이에 해당한다.(호스팅스튜던트는 장성한 자녀
들이 독립한 후 넓은 집에서 혼자 살고 있는 노인이 남는 방을 저렴한 가격
에 대학생들에게 세놓음으로써 경제적 여유가 없는 대학생들의 주거 문제
를 해결하는 동시에 대학생들이 함께 사는 노인들의 일손을 돕거나 말벗
이 되어 노인들이 양로원과 같은 전문 시설이 아닌 자신의 집에서 독립적
인 생활을 유지할 수 있게 돕는 프로젝트다. ─옮긴이)

통상적인 관점에서 볼 때 매우 해결하기 어렵다고 여겨지는 문
제들을 새로운 시각으로 바라볼 것을 제안한다는 점에서(위 사례의
경우 노인을 보살핌이 필요한 사람으로만 보지 않고 적절한 환경이 주어
지면 수동적 수혜자에서 생산자로 역할 전환을 할 수 있는, 다른 사람과 함
께 자신의 문제를 해결하는 데 적극적으로 참여하는 사람으로 인식했다.)
이 사례들은 급진적인 혁신의 사례라 볼 수 있다. 일단 시각의 전환
이 이루어지면, 새로운 해결책이 등장하고 이와 함께 예상치 못한
긍정적인 결과가 생겨난다. 사실 모든 근본적 혁신이 그러하듯이,
위에 소개된 사례들은 단순히 주어진 문제에 대한 새로운 해결 전
략을 제시할 뿐 아니라, 기존의 문제를 재해석하고 이를 통해 전혀
다른 결과를 이끌어낸다. 다시 말해 근본적 혁신은 주어진 질문 자체
를 근본적으로 바꾸는 해답을 만들어낸다.

사회적 경제의 실제

이런 혁신들의 기반이 되는 경제 모델 속에는 사회적인 관심과 환경적인 관심이 통합되어 있음을 볼 수 있다. 이런 모델들을 연구한 결과 학자들은 이것이 *사회적 경제*라는 새로운 경제가 발현된 것이라 여기게 되었다. 로빈 머리는 사회적 경제에는 네 가지 하위 경제(시장, 국가, 기부, 가계 경제)가 공존하고, 여기에 상호 협력, 교환, 자선, 그 외의 공익 활동(머리는 이를 가계 경제의 일부로 포함시킨다.)이 함께 존재한다고 말한다.[13] 그는 "상품의 생산과 소비에 기반한 경제와는 매우 다른 특징들이 섞여 있기 때문에 나는 이를 '사회적 경제'라고 묘사한다. 사회적 경제의 주요 특징에는 다음과 같은 것들이 포함된다. 관계를 유지하고 관리하기 위한 분산형 네트워크distributed networks의 활용(인터넷, 모바일, 그리고 기타 통신 수단의 보조). 생산과 소비의 불분명한 경계. 일회성 소비보다는 협업과 지속적인 상호작용, 보살핌, 유지 관리에 대한 강조. 가치와 사명의 강력한 역할."[14]이라고 말한다.

여전히 비주류이긴 하지만 여러 국가(특히 최근 경제 위기로 심한 타격을 받고 있는 국가)에서 사회혁신이 점점 더 많은 관심을 받는 이유는 바로 이 새로운 사회 모델과 경제 모델 덕분이다. 다시 말해, "적은 비용으로 실질적 성과를 얻을 수 있고, 경기 불황이 가져올 최악의 상황을 피할 수 있는 프로그램들을 서둘러 시도하고 확산시킬 필요가 있다는 인식이 점차 늘고 있다."[15]

사실 여러 정부가 사회혁신을 정치적 의제로 도입한 주요 이유가 적은 비용으로 사회 문제를 해결할 실질적 성과를 얻고자 하는 희망 때문이라는 사실은 명백해 보인다. 이러한 현상의 긍정적인 측면이라면, 정부의 의도가 민감한 이슈들을 건드리기 때문에 결과적으로는 사회혁신이 무엇을 할 수 있는지에 대한 대중적 관심을 끌

어울릴 수 있다는 점이다. 반면 우려스러운 점은 (원래 국가가 책임지던 사회복지 문제를 이제는 시민사회가 나서 맡아야 한다는 가정 아래) 정부가 사회복지 예산을 삭감하는 명분으로 사회혁신을 이용할 수 있다는 점이다.[16] 내가 보기에 이는 사회혁신의 잠재력, 그리고 협동적 조직들이 어떻게 작동할 수 있는가에 대한 잘못된 이해에서 비롯된, 상당히 바람직하지 못한 시각이다.

사회적 난제를 해결하기 위한 이런 종류의 혁신은 정부와 시민 간의 새로운 협약에 기반한 *차세대 사회 서비스*를 낳을 수 있다. 이런 관점에서 본다면, 정부의 역할은 축소되는 것과는 거리가 멀다. 오히려 정부는 시민, 사회 단체 들과 더불어 사회혁신의 적극적이고 영향력 있는 파트너가 되는 셈이다.[17] 이런 관점은 특정 사회 문제를 넘어서 좀 더 넓은 차원으로 논의의 폭을 넓혀준다. 사회혁신을 촉발하는 문제들(그리고 사회혁신이 해결하고자 애쓰는 문제들)은 사실 지금까지 언급한 구체적인 문제들보다 훨씬 광범위한 차원의 문제들이다. 거기에는 웰빙, 일, 그리고 현재의 생산 모델에 대해 우리가 지금까지 갖고 있던 익숙한 생각들이 위기를 맞고 있다는 것이 포함된다. 이 위기는 구체적인 해결책을 필요로 할 뿐 아니라 새로운 (바라건대 더 현명한) 문명을 필요로 한다.

사회기술 시스템과 혁신

논의를 더 진전시키기 전에 먼저 이론적인 부분을 하나 짚고 넘어갈 필요가 있다. 어떤 종류의 인간 사회에도 기술이 존재한다는 점을 고려해볼 때, 인간 사회와 관련된 모든 변화는 사회적이면서 동시에 기술적인 변화이다. 따라서 사회혁신이라는 표현은 단순화된 용어인 셈이다. 더 정확히 말하자면, 사회혁신에 대해 이야기할 때 우리는 사회적 변화로 촉발된 사회기술 시스템의 혁신에 대해 논해

야 한다. 다시 말해 이는 현존하는 기술을 활용하되 기존과는 다른 방식으로 활용하고 결합하는 새로운 사회적 형태를 도입함으로써 기술 시스템을 효과적으로 변화시키는 일을 의미한다.

　사회혁신에 대해 단순화된 방식으로 이야기하는 것(사회기술 시스템의 혁신이라는 표현 대신 사회혁신이라 일컫는 일 - 옮긴이)은 지금까지는 이해할 만한 일이었다. 지난 세기 동안 사회의 변화를 일으키는 유일한 원동력이 기술적 (혹은 과학기술적) 혁신이라고 여겨져왔다는 점을 고려해볼 때, 기술적인 측면에 대한 부분을 생략하고 단순화된 방식으로 사회혁신에 대해 이야기하는 것은 사회적 혁신이 원동력이 되어 사회를 변화시킨다는 점을 부각시켜준다. 이제 기술의 혁신이 사회를 변화시킨다는 획일화된 관점은 더이상 설득력이 없다. 수많은 증거가 사회기술 시스템의 혁신은 단순히 기술적인 측면에서만 비롯되는 것이 아니라 사회적이고 문화적인 측면에서 시작됨을 보여주고 있다. 하지만 기술적 혁신과 사회적 혁신을 분리하여 단순화된 방식으로 다루어왔다는 점, 그리고 그래야 했던 이유를 지적한 다음에는 다시 이야기를 복잡하게 만들어야 한다. 오늘날 앞으로 살펴볼 여러 이유로 기술적 측면과 사회적 측면을 분리하기 어려운 (혹은 불가능한) 혁신의 영역이 점점 커지고 있다.

　핵심은 다음과 같다. 기술 시스템이 사회 깊숙이 파고들면 들수록(즉 기술과 사회 사이의 인터페이스가 광범위하게 확산되어 있을수록) 기술 시스템이 사회 시스템에 미치는 영향은 빠르고 광범위하다. 더구나 더 많은 사람들이 이런 기술 시스템에 노출되어 있을수록, 그 기술을 처음 발명한 개발자들은 생각하지도 않았던 용도로 사람들이 그 기술을 이용하거나 변형시킬 가능성과 능력이 높아진다. 이를 잘 보여주는 사례가 정보통신 기술이다. 정보통신 기술은 빠르게 사회 속으로 스며들어 단시간에 일상적인 것으로 자리 잡았다. 불과

몇 년 사이에 많은 사람에게 정보통신 기술은 일상, 나아가 인생을 꾸려가는 플랫폼이 되었다. 더욱이 많은 사람이 정보통신 기술을 자신의 필요에 따라 변형시켜 사용하거나 완전히 새로운 방식으로 사용하고 있다. 이제는 이런 것들이 너무 명백해져서 많은 제품이 아예 미완성인 채(베타 버전)로 대중들에게 제공되어 사용자들이 제안한 개선 사항이나 추가 기능이 제품을 완성시키는 데 반영되고 있다.(따라서 사용자들은 공동 디자이너가 된다.)

이렇듯 점점 더 많은 사례에서 기술적 혁신과 사회적 혁신을 구분하기가 어려워졌다. 계속 커져가고 있는 사회기술적 혁신의 영역에서 기술적 측면과 사회적 측면 중 어느 것이 먼저인지를 따지는 일은 닭이 먼저인지 달걀이 먼저인지 따지는 일과 비슷해 보인다.

분산화되고 회복력 있는 시스템

사회혁신이 기술혁신과 융합되어 특정 사회 문제를 해결하는 새로운 방법을 찾아내는 한편, 이런 융합 자체도 인프라와 생산 및 소비 시스템에 변화를 일으키고 있다.

지난 수십 년간 새로운 세대의 사회기술 시스템들이 등장해왔고, 그중 일부는 널리 받아들여졌다. 전체적으로 보면, 이들을 분산형 시스템이라 부를 수 있다. 분산형 시스템은 큰 네트워크 안에서 서로 연결되어 있는, 비교적 자율적으로 작동하는 많은 부분들로 분산되어 있는 사회기술 시스템이다. 이 분야의 전문가 중 한 명인 크리스 라이언Chris Ryan은 분산형 시스템을 다음과 같이 정의한다. "분산형 모델은 인프라스트럭처infrastructure와 주요 서비스 시스템(수도, 먹을거리, 에너지 등)을 공급원 그리고 수요자 가까이에 놓고 본다.

개별 시스템은 독립된 유닛으로 운영될 수도 있지만 지역, 지방, 혹은 국제적 차원의 좀 더 넓은 네트워크 안에서 연결되어 작동할 수도 있다. 전통적으로 거대한 중앙 집중형 시스템을 통해 제공되던 서비스들은 그 대신 수많은 소규모 시스템들이 합쳐져서 제공된다. 각각의 시스템은 특정 지역의 필요와 장점에 맞게 설계되지만, 자원을 좀 더 넓은 지역으로 전달할 수 있는 능력을 갖추고 있다."[18] 소규모와 대규모, 지역과 세계 사이에 새로운 종류의 관계를 가능케 함으로써, 분산형 시스템은 주류 생산 모델과 기술 인프라에 도전하고 있다. 기술적 효율성과 점점 많은 사람들이 열광하는 덕에 분산형 시스템의 잠재력은 점점 더 인정받고 있고, 여기서 다루고 있는 사회혁신과 긴밀하게 연결되고 있다.

분산형 시스템은 물론 기술적 혁신에 기반하고 있다. 하지만 분산된 구조라는 본질은 기술적 측면이 사회적 측면으로부터 분리될 수 없는 좀 더 복잡하고 혁신적인 과정 속에서 탄생한다. 중앙 집중형 시스템은 (적어도 이론상으로) 그 시스템들이 이용될 사회적 구조에 대한 고려 없이 개발될 수 있는 반면 분산형 시스템의 경우 이는 불가능한 일이다. 사실상 하나의 시스템이 분산되어 네트워크로 연결될수록 그 시스템과 사회의 인터페이스는 더 광범위하고 촘촘하게 연결되고, 혁신의 사회적 측면이 더욱더 고려되어야 한다. 다시 말해 *사회적 혁신 없이 실행될 수 있는 분산형 시스템은 없다*고 말할 수 있다. 재생 가능한 에너지의 소규모 생산과 소비(예를 들어 각 가정마다 태양열 전지판을 설치해 생산한 전기를 마을 단위로 모아 활용하는 방식 ─ 옮긴이), 지역화된 먹을거리 생산과 소비 네트워크, 소규모 제품 제작 공장 같은 분산형 시스템 방식의 솔루션들은 여러 사람들이 그 솔루션을 받아들이고 적극적으로 시행에 참여하기로 결정해야만 작동할 수 있다.[19]

분산형 시스템이 어떻게 등장하고 많은 사람이 받아들이게 되었는지를 자세히 살펴보면, 이런 현상이 여러 시기에 다양한 이유로 일어났음을 발견할 수 있다. 다양한 혁신의 물결이 모여서 점차 분산형 시스템이라는 하나의 큰 흐름으로 통합되고 있는 것이다.

그중 첫 번째 물결은 다른 혁신들의 기술적 토대가 된 것으로, 정보 시스템이 기존의 계층적 구조에서 네트워크 구조로 전환되면서 일어났다.(예를 들어, 분산형 지능distributed intelligence) 그 결과 분산된 형태의 지식과 의사결정이 보편화되면서 산업화 사회에서 지배적이던 경직된 수직적 모델이 수평적이고 유연한 모델로 바뀌기 시작했다.[20] 이러한 혁신은 너무나 성공적이어서 이제는 네트워크 구조가 거의 당연한 것처럼 여겨지지만, 사실 노트북과 인터넷이 등장하기 이전 정보 시스템은 거대한 메인프레임 컴퓨터와 수직적 구조에 기반하고 있었다.

분산형 인프라스트럭처

두 번째 물결은 에너지 시스템에 영향을 미쳤고, 앞으로는 급수 시스템에 영향을 끼칠 것이다. 에너지와 관련해서는 소규모의 고효율 발전소, 재생 가능한 에너지 시스템, 그리고 이를 연결하는 '스마트' 그리드의 등장이 분산형 솔루션(분산형 발전 시스템distributed power generation)으로의 전환을 가능케 해주었다. 이런 분산형 솔루션은 거대 발전소와 수직적(우둔한) 그리드 구조를 지닌 주류 시스템에 도전장을 내밀고 있다.(이 문장에서 '우둔한'이라는 표현은 앞의 '스마트'에 대비되는 의미로 쓰였다. - 옮긴이) 분산형 발전 시스템은 강력히 진행 중인 '녹색 기술green technology' 추세 속에서 투자와 경쟁이 집중되고 있는 분야 중 하나다. 이런 기술들이 전체 에너지 시스템에 강한 영향을 미치고, 결국에는 에너지 시스템 역시 정보 시스템이 중앙

집중형 구조에서 분산형으로 진화한 것과 비슷한 행보로 진화할 것
이라는 생각은 일리가 있는 추론이다.[21]

급수 시스템 역시 앞으로 비슷한 행보를 따르게 될 가능성이
아주 높다. 사실 기후 변화와 물에 대한 수요 증가로 수자원 관리에
새로운 접근법이 필요해졌다. 에너지 시스템과 마찬가지로 급수 시
스템 역시 중앙 집중형 시스템(강이나 개울에서 확보한 담수를 저장해
두었다가 용도에 관계없이 일괄적으로 사용자에게 배분하는 방식)에서
분산형 시스템으로 전환되고 있다. 분산형 급수 시스템의 경우, 담
수는 식수처럼 높은 수질이 필요한 데만 사용하고, 기타 생활용수
는 빗물이나 적절한 정화 과정을 거쳐 재활용하는 생활폐수처럼 지
역 내에서 확보한 수자원으로 충족한다. 이런 분산형 급수 시스템은
'물순환 관리형 도시 설계water-sensitive urban design'[22]라고 불리는 특별한
방식의 계획과 시민들의 새로운 생활 태도를 필요로한다.

분산형 먹을거리 네트워크

분산형 시스템을 향한 혁신의 세 번째 흐름은 먹을거리와 농업에
관련된 것이다. 여기에는 두 종류의 사회기술 혁신이 합쳐져 있다.
하나는 화학비료와 석유에 의존하는 농업 방식과 거기서 기인한 취
약성에 대한 우려 때문에 먹을거리 시스템을 좀 더 회복력 있게 만
들기 위해 지역 농산물을 장려하는 것이다. 이런 흐름을 잘 보여주
는 예로 지역사회의 자급자족성을 높일 것을 제안하는 '전환마을
transition towns'[23]과 같은 운동이 있다. 두 번째는 먹을거리와 농사의
품질에 대한 고민에 기반하고 있는 슬로푸드Slow food[24] 같은 운동으
로 대표된다. 이 경우 먹을거리를 생산한 사람과 장소를 직접 체험
할 때 느낄 수 있는 질과 함께, 먹을거리와 관련된 경험 전체의 질을
높이고자 하는 욕구가 주요한 동기였다.(가령 농장 체험 프로그램에

참여해 직접 수확하거나 구입한 과일과 대형마트에서 판매하는 수입산 과일은 먹을거리 자체의 품질뿐 아니라 먹을거리 소비의 경험 전체의 측면에서도 질적으로 다르다. - 옮긴이)

시작된 동기는 달라도, 이 두 흐름이 제안하는 실질적인 아이디어는 크게 다르지 않다. 제로마일푸드(먹을거리 생산지부터 소비지까지의 이동거리를 뜻하는 푸드마일food mile이 '0'인 먹을거리. 소비자가 텃밭에서 직접 키운 채소를 소비할 경우, 생산지와 소비지가 같기 때문에 제로마일푸드가 된다. - 옮긴이) 그리고 공동체지원농업의 사례에서 볼 수 있듯이 두 흐름 모두 먹을거리의 생산과 소비(그리고 종종 관광)를 연결하는 해결책들을 제시하고 있다. 분산형 먹을거리 생산 시스템에 대한 관심은 빠른 속도로 커져가고 있는데, 일부 시민이나 단체뿐 아니라 시 의회에도 영향을 미치고 있어서 점점 더 많은 도시가 관련 프로그램이나 도시 재생 계획을 시작하고 있다.[25]

분산형 제품 생산

네 번째 흐름은 오늘날 보편화된 생산과 소비의 국제화에 도전한다. 이 흐름은 생산 영역에서의 혁신(작고 효율적인 생산 기기의 등장)과 소셜 네트워크(디자이너, 제조업자, 사용자를 한데 모을 수 있는 전례 없는 가능성)가 융합되는 데서 생겨난다. 그 결과 최신 기술을 이용해 누구나 제품을 디자인하고 소규모로 생산하는 시스템이 세계 곳곳에서 실험되고 있다. 이런 시스템은 팹랩Fab Labs[26]이나 메이커스무브먼트makers movement에서 볼 수 있듯이 새로운 형태의 오픈 디자인과 네트워크화된 소규모 공장들을 효과적으로 지원할 수 있다. 한 가지 덧붙일 점은 분산형 제품 생산이라는 아이디어가 첨단 기술의 영역에서 전통적인 수공예, 그리고 중소기업의 영역으로 옮겨가면서 새로운 활기를 불어넣고 있다는 점이다. 아직은 초기 단계에 머물러

있지만 앞으로 이런 추세가 더욱 강화될 것이고, '사용될 지역에서 가능한 한 가장 가까운 곳에서 제품을 생산한다'는 원칙에 따라 디자인과 생산 과정이 정해지는 방향으로 생산 시스템 전체가 바뀔 것이라고 예측할 수 있다. 이런 시스템이 일자리 창출의 측면에서 잠재력을 지닌 것은 당연하다. 더 중요한 점은 분산화라는 속성 덕분에 이런 시스템이 제품 생산 관련 일자리가 존재하지 않던 지역 혹은 제조업의 쇠퇴와 더불어 관련 일자리가 사라져버린 지역에 제품 생산 관련 일자리와 활동이 생겨나게 할 잠재력이 있다는 것이다.

분산형 제품 생산이라는 흐름이 생겨난 이유는 다양하다. 그중 하나는 분산형 제품 생산을 린 생산 방식lean production(과잉 생산과 재고, 제품 하자를 막기 위해 품질 관리, 소량 생산, 인력 관리 등을 통해 제품 생산의 모든 과정에서 낭비를 줄여 효율성을 높이는 생산 방식. 적량의 적정 부품을 적시, 적소에 제공함으로써 낭비를 줄인 도요타의 생산 방식이 기존의 대량생산 방식보다 적은 자원으로 동일한 성과를 낸다는 사실이 알려지면서 주목을 받았다. - 옮긴이)이 진화한 모델로 볼 수 있다는 점이다.(린 생산 방식은 지난 30년간 산업 부문의 혁신을 지배한 제조 모델이다.) 사실 어떤 제품을 수요에 따라 적시적지(특정 고객에게 제품이 필요할 때, 필요한 장소 혹은 가장 가까운 장소)에서 생산할 수 있는 분산형 시스템은 다른 어떤 생산 시스템보다 유연하고 단순한 생산 시스템이라고 볼 수 있다. 또 다른 이유는 분산형 먹을거리 네트워크가 등장하게 된 배경과 비슷하다. 자본과 의사결정을 장악하고 있는 거대 기업으로부터의 자율성 추구, 그리고 우리의 삶과 생산, 소비가 이루어지고 있는 사회기술 시스템을 자급자족 가능하고 회복력 있게 만들고자 하는 것이다.

분산형 경제

오늘날 분산형 시스템에 대한 관심은 인프라스트럭처나 생산 모델을 넘어서 경제 모델에도 영향을 미치기 시작했음을 목격할 수 있다. 크리스 라이언이 말한 것처럼 "지속가능한 경제의 개념을 재정립하는 방법으로 분산형 시스템 모델에 대한 관심이 늘고 있다."[27] 다시 말해, 지속가능하고 회복력 있는 경제는 *분산형 경제*여야 한다는 것이다. 분산형 경제는 지역적인 동시에 세계적인 경제 체제로, 지역 경제가 지역, 국가, 세계 차원의 큰 네트워크 안에서 서로 연결된 독립적이고 유동적인 단위로 작동한다.

이는 분산형 시스템이 사회적 경제의 새로운 패러다임의 현시로서 등장하고 있다는 말이 된다. 로빈 머리의 말처럼 "네트워크 패러다임으로의 전환은 체제의 중심부와 주변부의 관계를 변화시킬 잠재력을 지니고 있다. 분산형 시스템은 복잡성을 다룰 때 중앙 중심의 균일화나 단순화의 방법이 아니라 시스템 말단(각 세대와 서비스 사용자, 그리고 직장의 경우 지역 매니저와 근로자)까지 복잡성을 분산시키는 방법으로 해결한다. 시스템의 말단에 위치한 사람들은 시스템 중앙에서는 파악할 수 없는 구체적인 지식(예를 들면 시간, 장소, 어떤 사항의 특수성, 소비자 혹은 시민의 사례, 그들의 필요와 바람)을 확보하고 있다. 이론적으로는 이런 잠재력이 존재하지만, 이를 실현하기 위해서는 새로운 종류의 사용자 참여, 새로운 관계 정립, 새로운 형태의 고용과 보상이 필요하다."[28] (로빈 머리는 상품의 생산과 소비에 기반한 기존의 경제와는 다른 새로운 종류의 경제가 21세기 초반에 등장하기 시작했다고 보았다. 그는 이를 '사회적 경제'라고 묘사하면서 주요 특징으로 분산화된 네트워크의 활용, 생산과 소비의 불분명한 경계 등을 꼽았다. - 옮긴이)

회복력 있는 시스템

지금까지 살펴본 것처럼, 외부의 위협이나 문제에 대한 지역사회의 회복력을 증진하기 위해서, 지역 경제와 자급자족성(먹을거리, 에너지, 수자원, 제품)에 대한 관심과 더불어 분산형 시스템에 대한 관심이 늘고 있다.[29] 분산형 시스템은 우리 사회의 주류를 이루고 있는 수직적 시스템에 비해 그 특성상 좀 더 회복력 있는 시스템이다. 분산형 시스템은 예기치 못한 문제가 발생하더라도 회복이 가능하고, 그 과정을 통해 시스템을 강화하는 학습 능력을 지닌 사회기술 시스템을 만들 수 있기 때문이다.[30] 나는 사회기술 시스템의 회복력이라는 문제가 우리 사회를 분산형 시스템 쪽으로 나아가게 만드는 가장 강력한 원동력이 될 것이라 본다. 그러므로 간략하게나마 회복력에 대해 생각해볼 필요가 있다.

미래 사회가 어떤 모습이든 '위험사회risk society'[31]가 될 것이라는 사실이 알려진 지는 이미 오래다. 위험사회란 자연재해부터 전쟁, 테러, 경제 및 금융 위기에 이르기까지 다양한 종류의 심각한 사건에 타격을 입게 될 가능성이 높은 사회다. 그러므로 지속가능한 사회의 필수 조건은 회복력, 즉 한 사회가 노출되어 있는 위험 요소들과 이 때문에 불가피하게 발생할 스트레스, 분열을 극복하는 능력이라는 것 역시 오래전부터 잘 알려진 사실이다.[32] 이제 위험사회는 미래에 벌어질지도 모르는 일이 아니다. 이는 세계 곳곳 우리의 일상생활 속에서 이미 명백해지고 있는 현상이다. 따라서 점점 더 많은 사람이 회복력이라는 개념을 이야기하고 있고, 이제는 정책 입안자의 의제, 그리고 디자인 활동에 조속히 포함시키는 것이 현명한 일일 것이다. 이와 동시에, 회복력이라는 단어가 너무 일상적으로 쓰여 그 힘을 잃게 되지 않도록 본래의 의미를 유지해나가야 한다. 사실 회복력 강화에 대해 이야기할 때 우리는 현재 (지속불가능하고 취

약한) 조직의 점진적이고 온건적인 변화를 일컫는 것이 아니다. 우리에게 필요한 것은 시스템적 변화, 즉 수직적 구조의 시스템에서 분산형 시스템으로의 전환이다. 이런 전환이 일어나려면 사회기술적 차원의 변화뿐 아니라 문화적 차원의 변화가 있어야 한다.

회복력의 문화

회복력이라는 개념은, 위기에 직면했을 때 사회를 재건하고 좀 더 회복력 있게 만들어야 한다는 식으로 방어적 담론의 틀 안에서 사용되어왔다. 하지만 우리는 회복력이라는 개념을 좀 더 적극적이고 흥미로운 방식으로 해석할 수도 있다. 회복력이 다양성, 중복성, 그리고 끊임없는 실험을 의미한다면, 회복력 있는 사회란 다양화되고 창의적인 사회여야 함을 의미한다. 회복력의 의미를 진지하게 받아들이면, 사회에 대한 이런 매력적이고 인간적인 이미지는 단순히 희망사항에 머물지 않는다. 회복력은 우리 사회가 지속될 거라는 희망을 갖고자 한다면 어떤 방향으로 나아가야 할지를 아주 현실적으로 제시해준다. 간단히 말하자면, 회복력 있는 사회에서는 문화적 다양성과 창의성이 번성해야만 한다. 사실 문화적 다양성과 창의성은 어떤 형태의 회복력 있는 사회에서든 필수적인 부분이어야 한다.

요약하자면, 지난 세기를 지배했던 사상들로부터 벗어나기 위해 가장 먼저 해야 할 일 중 하나는 회복력이라는 개념을 방어적인 의미(위기가 만연한 시대적 상황 때문에 생겨난 필요)가 아닌 좀 더 적극적인 의미(인간 본성의 발현, 그리고 인류와 자연의 화해, 인류와 복잡한 세상 간 화해의 기반인 회복력)로 새롭게 자리매김하는 것이다.

지속가능한 퀄리티

좀 더 회복력 있는 시스템을 추구하기 위해서는 새로운 문화, 더 바람직하게는 다양한 문화(*회복력의 문화*)가 번성할 수 있는 토대가 되어줄 메타 문화가 필요하다는 점을 살펴보았다.[33] 여기서는 이런 새로운 문화들이 어떻게 등장하기 시작했는지 그려 보일 것이다.

사회기술적 혁신은 사람들의 존재 방식 및 사고방식에 영향을 주기도 하고 받기도 한다. 그 결과로 생겨나는 것이 사회혁신 및 기술혁신과 더불어 진화하는 문화혁신이다. 이런 식으로 새로운 가치관과 행동 양식이 등장하게 되는데, 이런 가치관과 행동 양식은 기존의 가치관과 단절하면서 삶의 질에 대한 새로운 견해를 제안하며, 선택의 기준이 되는 가치 및 웰빙의 개념에 영향을 미친다.

이런 관점에서 볼 때, 새로운 협동적 조직을 만드는 사람들은 이런 생각(삶의 질에 대한 새로운 견해들)을 탐색 중인 것이라 볼 수 있다. 이런 탐색은 퀄리티quality에 대한 탐색이라 부를 수 있다. 그리고 협동적 조직이 기존의 해결책과는 다른 해결책들을 실천하게 될 때, 그 해결책의 밑바탕에 깔려 있는 새로운 아이디어 혹은 퀄리티가 부각되어 다른 사람들도 인식할 수 있게 되고 잠재적으로 더 많은 사람들의 관심을 얻게 된다.

무슨 말인지 좀 더 자세히 설명하면 이렇다.[34] 새로운 방식의 해결책을 고안해내고 실천하는 사람들 혹은 이 과정에 참여하는 사람들은 기존의 방식 대신 이 새로운 방식을 스스로 선택하는 것이다. 그렇기 때문에 그들이 만들어내는 해결책에는 그들 생각에 현재의 시스템이 제안하는 것보다 바람직하다고 생각되는 어떤 특성이 담겨 있다. 그들이 좀 더 나은 삶의 질이라 여기는 것을 가능케 하는 솔루션, 그리고 소비(물건, 에너지, 공간의 소비)를 줄이는 솔루션을

선택하는 것이다. 그렇게 함으로써 소비를 줄이는 대신 그들이 더 가치 있게 여기는 다른 무언가를 더 많이 얻게 된다.

그들이 더 가치 있게 여기는 무언가는 물리적 그리고 사회적 환경의 퀄리티로 대변된다. 이를 '지속가능한 퀄리티*sustainable qualities*', 즉 좀 더 지속가능한 행동이 필요한 퀄리티이자 사회혁신 사례들이 실제로 증명해 보인 것처럼, 지난 세기를 지배한 지속불가능한 퀄리티를 대체할 수 있는 퀄리티이다. 특성은 매우 다양하지만 서로 연관되어 있는 이 퀄리티들은 마치 하나의 큰 그림을 여러 각도에서 바라보는 것 혹은 복잡한 다원적 우주(일원적 우주를 의미하는 '유니버스*universe*'에 대비되는 '플루리버스*pluriverse*' – 옮긴이)의 여러 측면처럼 결국에는 새롭게 생겨나고 있는 문화, 그리고 바라건대 새로운 문명을 암시하는 징후들의 패턴이라 여겨질 수 있다.

복잡성과 규모

모든 사회혁신의 사례와 사회혁신을 통해 만들어진 솔루션은 본질적으로 복잡하다. 따라서 한 가지 동기나 결과물로 단순화될 수 없다. 사회혁신을 만들어내는 동기도, 사회혁신이 이루어내는 결과도 모두 복합적이며, 사회혁신과 솔루션의 질은 다양성, 그리고 다양한 요소들의 조합에 따라 달라진다. 지지자들과 참여자들은 이런 종류의 복잡성(예를 들어 솔루션이 제공하는 경험의 풍성함)을 핵심적 가치로 인식한다. 이런 종류의 복잡성과 더불어 디자이너, 생산자, 사용자 간의 전통적 경계는 점점 모호해지고 있다. 참여자들은 디자이너 혹은 사용자나 생산자 같은 식의 전형적인 역할로 규정되지 않는다. 이렇듯 질적으로 비옥하게 만들어주는 복잡성의 등장은 인간의 본질(한 가지 차원만으로는 설명될 수 없는 인간의 복잡성)을 반영한 가치라고 생각될 수 있다.

한편 사회혁신이 만들어내는 해법들은 전통적인 해결책들에 비해 복잡한 대신 규모가 작다. 일반적으로 소규모 조직들은 대규모 조직들에 비해 파악하기 쉽고 투명하기 때문에 지역 공동체와 비슷하다. 또한 많은 경우 소규모 단체들은 비슷한 부류의 다른 단체들 혹은 상호 보완적인 다른 조직들과 연결되어 있다. 소규모 조직들은 이런 식으로 다른 조직들과 함께 하나의 큰 분산형 시스템을 형성함으로써 세계화globalization의 새로운 개념(생산, 유통, 소비 각 과정에서의 의사결정, 노하우, 경제적 가치가 지역 공동체의 손에 남아 있는 분산형 세계화)을 보여준다. 협동적 조직들이 이런 방향으로 나아가는 데는 두 가지 이유가 있다. 하나는 소규모 조직이 복잡한 사회기술 시스템을 민주적이고 열린 방식으로 이해하고 운영할 수 있게 해준다는 점이다. 또 다른 이유는, 규모가 작은 덕에 구성원들이 인간적인 관계를 유지하면서 자신들의 필요를 충족시키고 바람직한 미래를 꿈꾸는 활동들을 할 수 있기 때문이다.

일과 협동

질적으로 풍부한 복잡성과 작은 규모는 인간의 활동을 새로운 방식으로 조직할 수 있는 배경을 만들어준다. 이 새로운 상황의 중심에는 인간의 주요한 자기표현 수단인 일work에 대한 (재)평가가 있다. 참여자와 지지자 양쪽 모두 이 방향으로 나아가는 듯 보인다. 그들은 인간이란 자신의 삶의 환경을 형성하고, 실현 가능한 미래를 만들어가기 위해 의미 있는 활동을 해나가는 존재라는 관점에서 일의 의미를 재평가한다. 따라서 이들은 인간을 단지 소비자, 사용자, 그리고 다른 사람들이 만든 쇼를 구경하는 관람객 정도로 여기는 주류 시스템과 정반대의 입장을 취한다. 또한 그들은 몸으로 하는 일에 많은 가치를 부여하고, 기존에는 일이라고 여겨지지 않던 다양한 종

류의 활동을 일로 인식하면서 일의 의미를 확장시키기 때문에, 일에 대한 기존의 관념에 도전하고 있다. 여기에는 누군가를 돌보는 일이라든가 마을을 관리하는 일, 공동체를 형성하는 일, 즉 사람들이 일상생활 속 문제들을 해결하고 삶의 질에서 기본이 되는 토대를 형성할 수 있게 하는 활동들이 포함된다. 이런 틀은 "의미 있는 일"이라는 개념을 낳는다.

일의 개념을 재평가 및 재정의하는 과정에서 협동의 힘과 가치가 다시 등장한다. 이는 어떤 일을 적극적으로 추진하고 사람들로 하여금 그들이 선택한 미래를 건설하는 데 적극적인 역할을 할 수 있게 만드는 필수 조건이다. 이런 혁신적인 사람들이 만들어내는 솔루션의 대부분은 협동에 기반하고 있다. 그들은 어떤 일을 적극적으로 추진하기 위해 연계하기로 결정한 개인들의 집단이다. 그들은 비슷한 관심을 가진 타인들과 연결된 시스템을 만들기 위해 자신들의 개성 일부분을 기꺼이 포기한다. 협동하는 이유가 다양한 만큼 협동하는 방법 또한 여러 가지다. 협동의 사례들을 보면, 함께 일함으로써 얻을 수 있는 현실적 효과, 그리고 아이디어와 프로젝트를 공유하는 데서 오는 문화적 가치가 섞여 있다. 전통적인 공동체에서는 구성원 간의 협동이 의무적이었다면, 이러한 형태의 협동에서는 참여자들의 자발적인 선택으로 언제든 자유롭게 참여하거나 그만둘 수 있다. 이런 자발적 협동은 두 종류의 흐름이 교차하는 지점에 있다고 볼 수 있다. 하나는 고도로 산업화된 사회에서 팽배하던 극도의 개인주의로부터 협동의 힘을 (재)발견하는 방향으로 가는 흐름, 그리고 또 하나는 산업화 이전 사회의 전통적 공동체에서 좀 더 유연한 형태의 선택적 협동으로 가는 변화이다.

관계와 시간

여기서 우리가 다룰 주목할 만한 사례들은 사회적 조직이다. 이들 조직의 뼈대를 이루는 것은 사람과 사람 사이의 상호작용, 그리고 사람과 장소 및 사물 간 상호작용의 체계이다. 이러한 상호작용이야말로 이런 조직의 특징이다. 지지자와 참여자들은 이러한 상호작용, 그리고 복잡하고 깊은 인간관계에 민감한 듯하다. 사실 많은 경우 사람들의 행동을 특정 방향으로 이끄는 것은 바로 인간관계의 질에 대한 관심이다. 물리적 사물보다 보이지 않는 상호작용에 더 중점을 두는 이러한 변화는 새로운 현상이 아니다. 제품 중심의 패러다임에서 서비스 중심의 패러다임으로 전환한 데서 볼 수 있듯이 이런 변화는 이미 오늘날의 생산과 소비 시스템에서도 일어났지만, 종종 진정한 상호작용보다는 피상적인 체험(가령 인생을 일종의 리얼리티쇼처럼, 생활 환경을 놀이공원처럼 제시하는 식)을 제공하는 데 초점이 맞춰져 있다. 이와는 반대로, 협동 조직들은 진정한 관계를 담은 솔루션들을 만들어내고 있다. 참여자들이 가치 있게 여기는 것은 바로 이러한 관계다.

이런 관계를 추구하기 위해서는 시간(관계를 쌓아가기 위해 필요한 시간)에 대한 새로운 가치 평가와 해석, 경험이 필요하다. 여기서 말하는 시간은 다양한 사람들과 장소, 물건을 한데 연결하고 여러 겹의 의미를 쌓아가기 위해 필요한 시간을 의미한다. 현대사회의 가속화된 시간과 달리 여기서 느림slowness은 좀 더 심화된 질을 만들어내기 위한 전제조건으로 여겨진다. 물론 느림의 발견이란 것이 지난 세기를 거쳐 오늘날까지 지배적인 '빠른 시간'을 단순히 '느린 시간'으로 바꾼다는 의미는 아니다. 복잡성의 시간은 여러 종류와 성격, 그리고 여러 속도가 공존하는 '시간들의 생태계'이다.

지역성과 개방성

사회적 조직은 작은 규모, 그리고 다른 조직과의 긴밀한 연결성 덕에 특정 장소에 깊숙이 뿌리내릴 수 있다. 하지만 동시에, 연결성이 높다는 점은 물리적 지역의 경계를 넘어 아이디어나 정보, 사람, 물건, 그리고 돈의 흐름에 매우 개방적일 수 있다는 의미이기도 하다. 지지자와 참여자 들은 지역성과 개방성 사이의 균형을 찾기 위해 애쓰곤 한다. 지역의 새로운 의미를 만들어낼 수 있는 *세계주의적 지역주의*를 위해서다. 그런 의미에서 지역은 더 이상 고립된 존재가 아니라 단거리 그리고 장거리 네트워크 안의 노드들이다. 단거리 네트워크는 그 지역의 사회경제 구조를 생산하거나 재생산하고, 전 세계에 걸쳐 있는 장거리 네트워크는 특정 지역사회를 전 세계로 연결한다. 이런 틀 안에서, 지역적이면서도 열려 있는 아주 현대적인 활동들이 펼쳐지고 있다. 가령 이웃 관계의 재발견, 지역 음식과 수공예의 부활, 지역에서 생산된 제품에 대한 관심, 외부의 위험 요소나 문제가 발생했을 때 공동체의 회복력을 증진하기 위한 자급자족 전략 등이 그 예다.

새로운 문명의 등장?

이 모든 아이디어와 활동들, 그리고 그를 통해 생겨나는 관계들은 문화, 사회경제적 지혜가 발현된 아름다운 섬처럼 보인다. 이 섬들은 안타깝게도 전 세계적으로 여전히 지배적인 지속불가능한 삶의 방식이라는 바다에 떠 있다. 다행인 것은 이런 섬이 점점 늘어나고 있고, 큰 군도를 형성해나가고 있다는 사실이다. 이 군도는 어쩌면 흩어져 있는 섬들이 아니라 수면으로 떠오르고 있는 새로운 대륙의

일부일지도 모른다. 이미 가시화되기 시작한 새로운 문명이라는 신대륙의 일부분 말이다.

이런 식의 해석이 타당할까? 물론 아직은 답을 알 수 없다. 하지만 내가 보기에는 새로운 대륙의 등장이라는 이미지가 단순히 희망사항에 불과한 것처럼 보이지 않는다. 오히려 구체적인 가능성이 충분해 보인다. 혹은 좀 더 정확하게, 그리고 이 책의 정신에 부합하게 말하자면 그것은 하나의 가설이라고 할 수 있다. 아직 현실이 되지는 않았지만, 만약 필요한 행동들이 취해진다면 현실이 될 수 있는 것이다. 모든 비유가 그렇듯, 군도와 새로운 대륙이라는 비유가 완벽한 것은 아니다. 현실 속의 섬이 바닷속에 이미 존재하는 완성된 대륙의 일부분이라면, 여기서 비유적으로 묘사한 섬들은 아직 가능태로 존재할 뿐이기 때문이다. 미래의 대륙은 많은 부분 형성되고 있는 중이고, 어떤 모습으로 완성될지는 우리에게 달려 있다.

"새로운 세상은 가능하다."는 2001년 브라질 포르투알레그리Porto Alegre에서 열린 세계사회포럼World Social Forum의 모토였다. 인도 출신의 작가 아룬다티 로이Arundhati Roy는 여기서 다음과 같은 유명한 말을 했다. "새로운 세상은 가능할 뿐 아니라 이미 다가오고 있다. 고요한 날이면 나는 그 새로운 세상이 숨 쉬고 있는 것을 들을 수 있다." 14년이 지난 오늘날, 우리는 그 새로운 세상이 오고 있으며, 그것이 전 세계적으로 늘고 있는 사회혁신의 구체적 결과물들 속에 확연히 드러나 있다는 점을 확인할 수 있다. 그뿐 아니라 그 새로운 세상이 미래의 문명에 대한 비전, 그리고 오늘날 우리가 직면하고 있는 수많은 문제를 해결하기 위해 나아가야 할 방향을 제시하고 있다고 말할 수 있다.

수백만 개의 사회혁신 프로젝트를 한데 엮는다고 해서 이 새로운 문명이 만들어지는 것은 물론 아니다. 다른 많은 노력들이 필요

하고, 가능한 모든 자원을 동원해 모든 차원에서의 변화가 일어나야 한다. 하지만 이미 일어나고 있는 변화들과 여전히 해결해야 할 문제들을 고려해볼 때 사회혁신이 변화의 원동력이 될 것으로 보인다. 사회혁신은 지난 세기 기술혁신(그리고 산업 발달)이 그랬던 것처럼 변화를 이끄는 역할을 하게 될 것이다.

이 장에서 지속가능성을 향한 변화의 동력으로서의 사회혁신에 대해 이야기하면서 내가 반대 세력들에 대해서는 다루지 않았다는 사실을 발견한 독자들도 있을 것이다. 새로운, 지속가능한 세상의 등장에 반대하며 싸우고 있는 강력한 세력 중에는 자신들의 현재 이익을 보존하기 위해 세상이 변하지 않기를 바라는 이들도 있고, 이윤을 창출할 새로운 기회를 만들기 위해 변화를 추구하고 있지만 우리를 지속불가능한, 잘못된 방향으로 이끌고 있는 사람들도 있다. 내가 이 장을 통해 윤곽을 그려보려 한 그림의 배경에는 그런 세력들(경제, 정치, 문화적 세력들)이 물론 포함되어 있다. 하지만 나는 이 책의 1장을 쓰면서 성찰적 디자이너reflective designer로서 내가 해야 할 역할이 '반대 세력'들에 대한 새로운 분석을 추가하는 것이라고 생각하지 않았다. 이미 많은 학자가 그런 역할을 해왔고, 앞으로도 내가 할 수 있는 것보다 훨씬 더 잘 해나갈 것이다. 대신에 내가 여기서 하고자 했던 것은 현실을 특정 관점에서 (디자인 활동을 촉발, 지원하고, 방향을 제시하기 위해) 개괄적으로 그려 보이는 것이었다. 이를 기반으로, 이 책의 나머지 부분은 새로운 디자인 지식을 구축하는 데 기여할 수 있을 것이다. 이 새로운 디자인 지식은, 우리가 지속가능한 세계를 위한 싸움에서 이기고자 한다면 (혹은 내가 애용하는 비유를 다시 한번 사용하자면, 새로운 대륙의 출현을 돕기 위해 협력하고자 한다면) 꼭 필요한 지식이다.

2 네트워크 시대의 디자인

지난 세기, 기술혁신 및 산업의 발달과 함께 새로운 문화와 업무가 생겨났다. 새로운 기술과 산업을 일상생활 속에 자리 잡게 하고 이들에게 의미를 부여할 수 있는 비전을 구축한 그 새로운 문화이자 업무는 바로 산업 디자인이었다. 이와 아주 비슷한 현상이 오늘날 일어나고 있는 듯 보인다. 사회혁신은 세상을 바꿀 잠재력이 있지만, 그러기 위해서는 새로운 문화와 실천이 필요하다. 디자인이 그런 역할을 할 수 있다. 하지만 그러기 위해서는 디자인 자체도 변화해야 하고, 디자인이란 행위가 우리가 살아가고 있는 사회기술 네트워크 곳곳에 파고든 보편적인 활동이 되어야만 한다. 그것이 가능한 일일까? 새로운 세기에 사회적이고 기술적인 혁신 속에서 이런 역할을 할 수 있는 디자인 문화와 작업이 존재할 수 있을까? 짧게 말하자면, 내 대답은 '그렇다'이다. 하지만 그러기 위해서는 노력이 필요하다.

관습과 디자인

최근 몇 년간 '디자인'과 '디자이너'라는 용어는 전통적으로 이 단어들이 지칭하던 영역을 넘어선 개념과 활동, 사람들에게 성공적으로 적용되어왔다. 그 결과 오늘날 점점 더 많은 사람이 디자인이란 여러 상황에서 활용 가능한 사고방식이자 행동 방식이라고 인식하고 있다. 이렇듯 디자인의 의미가 확장되고 있기 때문에 한편으로는 디자인이라는 단어의 의미가 과거에 비해 점점 불분명해지고 있다. 오늘날 디자인에 대해 이야기하는 사람이 늘고 디자인이 활용되는 분야가 늘어나면서, 디자인이 의미하는 바도 그만큼 다양해졌고 동시에 오해의 여지도 많아졌다.

왜 이런 변화가 일어났는지를 이해하기는 어렵지 않다. 최근 몇 년간 사회 시스템과 기술 시스템은 빠르고 광범위하게 변화했다. 디자인은 본질적으로 사회 시스템과 기술 시스템의 간극을 메우는 역할을 하기 때문에, 이들 시스템의 변화와 함께 디자인 역시 근본적으로 변화할 수밖에 없었던 것이다. 디자인 자체가 사회적 혁신의 비옥한 토양이었고, 지금도 여전히 그렇다. 더욱이 디자인은 가장 역동적인 토양 중 하나다.

그러므로 디자인이 사회혁신에 어떻게 기여할 것인가에 대해 이야기하기 전에(이 부분은 다음 장에서 자세히 논의할 것이다.) 기술혁신과 사회혁신이 어떻게 디자인을 변화시켜왔는지를 실펴볼 필요가 있다. 그것이 이 장에서 하려는 이야기이다. 한편 디자인의 의미가 근본적으로 변화했기 때문에 간략하게나마 디자인의 기원과 디자인이라는 단어의 의미, 그리고 그와 관련된 문화와 관행에 대해 되짚어볼 필요가 있다.

오늘날 점점 더 많은 사람이 인간의 보편적 능력인 디자인 능력

을 발휘해야 할 상황에 놓이게 되었고, "우리 모두는 디자이너다."라는 말은 더는 가능성을 일컫는 말이 아니라 좋든 싫든 우리가 직면한 현실이 되었다. 따라서 디자인의 시작점, 즉 우리가 세상에 대처하는 방식에 대해 살펴보며 이야기를 시작하는 것이 좋을 듯하다.

인류가 살고 있는 세상은 우리 스스로가 만들고 의미를 채워나가는 세상이다. 하지만 물리적 측면에서든 내용적 측면에서든 세상을 건설하는 과정은 항상 똑같은 방식으로 일어나지 않는다. 논의를 단순화하기 위해 그중 두 가지 방식에 초점을 맞춤으로써 이야기의 범위를 좁힐 수 있는데, 그 두 가지 방식은 *관습적 방식*과 *디자인적 방식*이다.

관습적 방식

"늘 이런 식으로 해왔으니까 이렇게 한다."[1]라고 말하는 것이 관습적 방식conventional mode이다. 다시 말해, 무엇을 할지 그리고 어떻게 할지(그리고 왜 해야 하는지)를 결정할 때 관습을 따른다면 우리는 관습적 방식을 취하는 것이다. 그리고 어떤 활동의 관련자들 모두가 무엇을 어떻게 해야 할지 사회적 관습에 비추어 예상할 수 있고, 모든 사람들이 예상하는 바대로 일이 진행될 때 역시 마찬가지다.

이런 식의 방식에는 나름의 지혜가 담겨 있다. 관습을 따르면 오랜 세월에 걸친 경험과 시행착오를 통해 축적된 지식을 활용해 원하는 결과물을 빠르게 얻을 수 있다. 관습은 설명이나 규칙이 따로 필요 없는 간편한 지식이다. 일은 '표준대로' 해야 하고, 같은 사회 문화권에 있는 사람이라면 누구나 이것이 무엇을 의미하는지 안다. 따라서 이런 지식은 다른 사람에게 명확하게 전달하기가 어렵다. 이는 거장이 일하는 것을 보고 따라 함으로써, 그리고 직접 해봄으로써 배울 수 있는, 함축적이고 경험적인 지식이다.

관습적인 방식이 성공을 거두기 위해서는 근본적인 전제조건이 있다. 늘 하던 방식을 주어진 과제에도 적용할 수 있어야 하고, 만족스러운 결과를 얻어야 한다. 관습적 방식은 해결할 문제나 상황이 과거에도 일어난 적 있는 반복적인 일이거나 이미 예전에 제기된 문제여서 해결 방법을 알고 있을 때 효과적으로 적용될 수 있다. 새로운 문제일지라도 관습적인 방식을 일단 적용해보고 시행착오를 거쳐 경험적 지식을 습득하고 적절한 해결책을 도출해내는 과정을 거칠 수 있을 정도로 충분한 시간적 여유가 있다면, 관습적 방식을 적용할 수 있다.(이 과정에는 굉장히 많은 시간이 걸린다.)[2]

하지만 그런 시도를 할 만한 시간적 여유가 없거나 경험해본 적 없는 새로운 상황에 놓이거나 문제가 생겼을 때, 빨리 문제를 해결해야 하는 다급한 상황이라면 전통적 노하우, 나아가 전통 자체가 무용지물이 되어버린다. 앤서니 기든스Anthony Giddens에 따르면, 전통이 약해질수록 개인들은 여러 선택지와 참조 대상 중에서 어떤 생활 방식을 택할지 스스로 따져보고 선택하게 된다.[3] 우리 식으로 말하자면, 전통이 약해질수록 더 많은 사람이 자신의 삶을 디자인하는 방법을 배워야 하고, 많은 일들을 관습적인 방식에서 벗어나 어떻게 다룰지 스스로 디자인해야 한다는 의미이다.

디자인적 방식

디자인적 방식design mode은 인간이 지닌 세 가지 능력이 결합된 산물이다. 비판적 감각(현실을 바라보는 능력, 그리고 용인할 수 없는 것 혹은 용인해서는 안 되는 것을 인식하는 능력), 창의력(현실에 존재하지 않는 어떤 것을 상상할 수 있는 능력), 그리고 현실 감각(무언가를 실현하기 위해 필요한 현실적인 방법을 인식하는 능력)이 그것이다. 이 세 가지 능력이 합쳐지면, 아직 존재하지 않더라도 만약 적절한 행동들이 뒷

받침되면 생겨날 수 있는 무언가를 상상할 수 있게 된다. 그러므로 디자인적 방식은 인간 고유의 능력에 기반한 행동 방식이다. 그것은 우리 모두가 가지고 있고, 누구나 잠재적으로 활용할 수 있는 능력이다. 하지만 인간이 지닌 다른 모든 능력들처럼, 이런 능력은 활성화되고 계발되어야만 활용할 수 있다. 따라서 디자인 능력이 있는가 없는가, 디자인 능력을 어떻게 활용하는가는 그 주체가 (개인이든 집단이든) 얼마만큼 그 능력을 활성화하고 지원하느냐 혹은 반대로 차단하거나 엉뚱한 방향으로 계발하느냐에 달려 있다.

관습적 방식과 디자인적 방식은 항상 공존해왔지만 시대에 따라 둘 중 한쪽이 더 중요하거나 두드러졌다. 유럽의 역사를 돌아보자면, 관습적 방식은 중세 전반에 걸쳐 지배적이었음을 볼 수 있다. 시골 오두막집부터 대성당까지 모든 것이 당사자 혹은 전문가인 장인의 노하우에 의존해 진정한 의미의 디자인 없이 만들어졌다. 르네상스 시대와 과학혁명이 시작되면서 상황은 변했는데, 이 시기 이후로 사회 문화적, 경제적, 그리고 기술적 변화의 속도에 필적할 만큼 빠르게 디자인적 방식이 자리를 잡고 퍼져나가기 시작했다. 두 번의 산업혁명(특히 20세기 초반에 일어난 2차 산업혁명)은 이런 변화를 가속했고, 오늘날 인터넷과 디지털 미디어의 확산으로 연결성[4]이 높아지면서 디자인적 방식은 폭발적으로 확산되는 단계에 이르렀다. 모든 것이 변화하고 있고, 관습적인 사고방식과 행동방식은 전통적인 형태의 조직들과 함께 사라져가고 있다.(글상자 2.1)

그 결과 디자인적 방식은 모든 분야에서, 모든 주체(개인이든 집단이든)에게, 모든 차원의 활동에서 지배적인 양식이 되고 있다. 이는 전통이 사라진 고도로 연결된 세상에서 기업, 공공 기관, 지자체, 국가에 이르기까지 개인뿐 아니라 조직 역시 디자인적 방식으로 운영되는 방향으로 바뀌고 있다는 의미이다.(글상자 2.2)

오늘날 세계의 특징으로는 고도의 연결성connectivity을 꼽을 수 있다.(여기서 연결성이란 시스템 내의 한 주체가 관리할 수 있는 상호작용의 양과 질을 의미한다.) 여기서 생각해볼 수 있는 가설은 연결성이 증가하면 조직의 견고함이 줄어든다는 것이다. 그러므로 고도의 연결성을 지닌 세계는 유동적인 세계다. 연결성이 조직에 미치는 영향력은 온도가 물질에 미치는 영향력과 비슷해 보인다. 물질에 열을 가하면 원자와 분자들 사이의 응집력이 약해지면서 형태가 변형되기 쉬운 상태가 되는 것처럼, 연결성의 증가는 조직의 구성을 속박하던 것들을 느슨하게 만들어 유연하게 만든다.

연결성이 낮았던 과거 농업사회나 산업사회는 아주 단단한 사회기술 체계였다. 사회 조직과 생산 조직들은 견고하고, 그에 속한 개인 간의 관계, 웰빙에 대한 비전도 견고했다.(웰빙에 대한 비전 역시 땅, 집, 소유물, 물건 같은 견고한 것들에 바탕을 두고 있었다.) 이는 상당 부분 그 당시 사회의 연결성이 낮았기 때문에 생겨난 결과이다. 통신수단이 부족하고 공간 이동이 어려워 정보 전파 및 관리에 한계가 있었다. 이는 사람들과 아이디어의 이동을 어렵게 만들었고, 고정된 수직적 통신 채널 속에 담기지 않은 정보는 관리하기 어렵게 만들었다. 이런 어려움들이 당시 사회 조직의 형태를 유지하게 만들었고, 그래서 수년간 지속되는 견고한 조직들을 만들었다. 그 후 교통과 통신 시스템이 점차 발달하면서 시스템 내 연결성이 증가하였고, 사회적 관습과 문화적 전통의 안정성을 감소시켰다. 그 결과 조직의 변화에 대한 저항도 줄게 되었다. 그리고 이러한 견고한 체계의 해체는 우리 시대의 디지털 기술과 인터넷의 확산으로 완성되었다. 인터넷으로 연결된 세계는 끊임없이 변화하는 역동적인 속성과 그 함의 들을 보여주고 있다. 무엇보다 이 역동적으로 변화하는 유동적 세계가 지속가능성을 향해, 그러므로 좀 더 회복력 있는 상태를 향해 진화해나가야 하는 세계라는 점을.

오늘날에는 기업, 공공 기관, 협회뿐 아니라 도시와 지자체도 *집단적 주체collective subjects*로 행동해야 한다. 그리고 그들의 정체성을 (끊임없이) 재정의하고, 그들이 하는 일의 의미에 대한 적절한 전략을 개발해야 한다.[5] 동시에 점점 더 복잡해지는 문제들(환경 문제에서 세계화의 여파, 노령화에서 다문화 추세에 이르기까지)을 다뤄야 한다는 사실을 고려해볼 때, 이에 대한 전략을 세우고, 함께 문제를 해결해나갈 연합을 만들어야 한다.

디자인에 대한 이런 필요성을 놓고 볼 때, 오늘날 모든 조직(공공 기관이든 민간 기관이든)은 디자인이 조직의 방향을 결정하는 *디자인 주도design-driven* 조직이 되어가고 있다고 말할 수 있다.(얼마 전까지만 해도 디자인 주도로 조직이 운영되는 일은 패션이나 가구와 같은 일부 영역의 몇몇 기업에서만 볼 수 있는 현상이었다.)

그 결과 요즘 많은 조직의 책임자들이 '*디자인 사고design thinking*'[6]라 불리는 디자인적 접근 방식을 받아들이는 추세를 보이고 있다. 디자인적 접근 방식은, 사회 주체들이 난제(예를 들면 문제의 본질을 간단히 정의내리기 어렵고 복잡한 문제들)[7]에 직면했을 때 받아들여야 하는 방법론적 접근법이자 태도이다.

디자인적 접근법을 채택한다는 생각이 기술자, 관리자, 그리고 최근 정책 입안자 사이에 널리 퍼지고 있는 현상은 주목할 만한 문화적 변화를 암시한다. 사실 몇 년 전까지만 해도 '디자인'이라는 단어는 이들 직업군에게 생소한 말이었다. 하지만 이제는 그렇지 않다. 많은 사람들이 (혹은 모든 사람들이) 디자인적 접근 방식의 잠재력을 이해하고 있다. 즉 디자인적 접근 방식을 더욱 확산시키고 개념을 명확히 하려면 아직 할 일이 많긴 하지만, 이제는 기업가뿐 아니라 사회의 모든 주체가 디자인의 중요성을 인식하고 있다.

67

네트워크 시대의 디자인

인류의 진화?

이런 현상은 여러 관점에서 바라보고 판단할 수 있다. 일단 개인이나 공동체의 입장에서 보자면 부정적인 면을 쉽게 발견할 수 있다. 이런 상황이 사람들로 하여금 자신들의 삶을 스스로 디자인하도록 촉진하고 있는 것이 사실이지만, 한편으로는 충족시킬 수 없는 기대감을 형성하게 만들거나 실현 과정에서 난관을 겪게 하고, 낮은 실현 가능성으로 그들을 힘들게 하는 것 또한 사실이다.

그럼에도 나는 이런 현상을 좀 더 긍정적인 관점에서 바라볼 수 있고, 바라봐야만 한다고 생각한다. 디자인적 방식의 확산은 상상력과 디자인 능력이라는 인간의 고유한 능력을 개발할 수 있는, 인류의 진화를 향해 나아가는 하나의 길을 제시한다고 볼 수 있다. 디자인적 방식의 확산은 사람들이 스스로 무엇을 원하고 어떤 존재가 되고자 하는지 성찰하게 만드는, 더 많은 사람이 스스로 삶의 목적을 정의한다는 시나리오에 잘 부합한다.[8] 물론 이는 복잡한 현상에 대한 낙관적인 시각이고, 실제 결과는 다를 수도 있다. 하지만 불가능한 일은 아니라고 본다. 그러므로 이는 인간의 집단적인 디자인 능력을 어디에 쏟아부을 것인가의 문제다.

문제 해결과 의미 생산

디자인을 이야기하고자 하는 사람들은 종종 허버트 사이먼Herbert Simon이 저서 『인공과학The Sciences of the Artificial』에서 내린 디자인의 정의에서 출발하곤 한다. 허버트 사이먼은 디자인이 '원하는 목표를 성취하고 제대로 작동하게 만들기 위한 이상적인 상황에 대한 시나리오'[9]에 관한 것이라고 말한다. 이 문장의 가장 일반적인 해석은 디

자인이라는 개념을 '문제 해결'이라는 행위와 연결시키는 것이다. 그리고 디자인을 일상생활의 차원에서부터 지구적 차원에 이르기까지 모든 차원에서 문제 해결사 역할을 하는 것으로 본다.[10]

디자인에 대한 이러한 해석이 널리 알려져 있고 중요하긴 하지만, 이것이 디자인에 대한 유일한 해석은 아니다. 이런 관점에서 벗어나서 디자인을 이야기하는 것도 가능하다. (해결 방법뿐 아니라) 해결해야 할 문제 자체에 집중해서, 그리고 디자인이 문화의 영역(따라서 언어와 의미의 영역)에서 할 수 있는 역할을 강조하는 디자인에 대한 정의에 초점을 맞춰서 말이다.

이상적 상황?

디자인이란 '이상적인 상황에 대한 시나리오에 관한 것'이라는 허버트 사이먼의 정의로 돌아가보자. 여기까진 좋다. 하지만 이상적 상황이란? 새로운 상황(디자인을 통해 성취한 새로운 상황)이 현재의 상황보다 정말로 더 바람직한지, 그리고 얼마나 더 바람직한지를 어떻게 판단할 수 있을까? 이 질문에 대한 답과는 별개로, 이런 문제가 일종의 가치판단을 요구한다는 점은 분명하다. 더욱이 이런 판단은 가치 체계 안에서 이루어지기 때문에, 허버트 사이먼이 내린 디자인의 정의는 결국 다음과 같이 표현될 수 있다. 디자인은 의미의 생산, 즉 새로운 의미 있는 무언가를 만들기 위해서는 어떠해야 하는지에 관한 것이다. 이런 식으로 정의하면, 디자인은 의미의 생산자가 된다. 좀 더 정확히 말하자면, "디자인이 하는 일이 무엇인가?"라는 질문에 대한 새로운 답은 다음과 같다. "디자인은 의미의 사회적 형성에 적극적 그리고 주도적으로 기여한다."[11] 따라서 디자인은 질, 가치, 아름다움의 사회적 형성에도 기여한다.

이 새로운 정의는 허버트 사이먼의 정의를 대체하는 게 아니라

다른 방식으로 표현한 것이다. 디자인에 대해 이렇게 이중으로 정의하는 것이 가능하고 또 타당한 이유는 인간의 모든 행위와 그 행위의 산물들처럼 디자인도 두 가지 차원에서 바라볼 수 있다는 사실에 기반하고 있다.[12] 이는 인간이 살아가고 사물이 작동하는 물리적이고 생물학적인 세계, 그리고 인간이 이야기를 나누고 사물들이 의미를 지니게 되는 사회적 세계이다. 디자인을 문제 해결의 행위로 보는 것은 물리적 세계에서 디자인의 역할을 고려한 것이다. 하지만 디자인을 의미 생산의 행위로 볼 때 우리는 디자인을 사회적 세계 (의미와 의미를 생산하는 담론의 세계)에도 위치시키는 것이다.

자율적이지만 상호작용하는 두 가지 차원

문제 해결과 의미 생산이라는 것은 디자인에 대한 두 가지 다른 방식의 설명이 아니다. 이 둘은 공존하는 두 개의 다른 차원이다. 이러한 사실은, 디자인이 만들어내는 변화가 언제나 물리적, 생물학적 세계(어떤 문제들이 해결되는 세계)와 사회적 세계(의미가 생산되는 세계) 양쪽 모두에 영향을 미친다는 사실을 상기시켜준다. 또한 이러한 사실은, 물리적 세계와 사회적 세계가 서로 영향을 주고받지만 자율적으로 존재하는 것처럼, 각각의 세계에서 디자인이 하는 일역시 그렇다는 점을 짐작할 수 있게 해준다. 문제 해결로서의 디자인과 의미 생산으로서의 디자인은 공존하고 서로 영향을 주고받지만, 자율적으로 존재한다.(글상자 2.3)

따라서 문제 해결과 의미 생산이라는 두 차원은 서로 대체 불가능하지만, 이 둘을 한 스펙트럼의 양극단으로 놓고 보면 디자인이 지닌 가능성의 영역을 규정할 수 있다. 하지만 그러기 위해서는 "디자인의 역할은 무엇인가?"라는 빤한 질문과 연결시키는 일을 피해야 한다.(위에서 살펴본 것처럼 디자인은 언제나 두 가지 세계에서 동

사회혁신과 디자인

문제 해결과 의미 생산의 관계는 (디자인계에서 많이 논의되어온 관계
인) 기능과 형태의 관계, 혹은 유용성과 미의 관계에 비견될 만하다. 사
물의 유용성과 기능에 대해 이야기하는 것은 물리적, 생물학적 세계의
관점에서 사물을 바라보는 것, 즉 그 사물이 어떤 기능을 하는가 그리
고 어떻게 하는가의 차원을 의미한다. 사물의 형태와 미에 대해 이야기
하는 것은 이를 언어의 세계에서 바라보는 것, 즉 그 사물이 누구에게
어떤 의미를 지니는가에 대해 이야기하는 것을 의미한다. 이 두 관점
모두 가능하고, 필요하다. 이 둘은 사물의 존재를 두 가지 차원에서 이
야기해준다. 존재의 이 두 가지 양식은 자율적이고, 독립적으로 존재하
지만 상호작용한다는 점을 기억해야 한다. 다시 말해, 모든 사물은 두
가지 측면에서 이야기될 수 있다. 이 두 이야기는 상호 독립적이지만,
서로 영향을 주고받는다. 결과적으로 우리는 '형태는 기능을 따른다'는
식으로 말할 수 없다. 형태와 기능은 경우에 따라 다른, 복잡한 관계를
맺고 있다. 디자인의 진정한 목적은 바로 이 복잡한 상호작용 속에서
발견된다. 디자인은 사물의 기능에만 관여하는 것도 아니고, 형태에만
관여하는 것도 아니다. 디자인은 이 둘이 독립적이지만 서로 영향을 주
고받는다는 사실에 대한 인식을 바탕으로, 양쪽 모두에 관여한다.

　　전통적으로 물질적 사물에 적용되었던 이런 생각들은 오늘날 디자
인이 다루고 있는 새로운 사물들(서비스나 전략처럼 물리적 형태가 없
는 디자인 결과물 - 옮긴이)로 확장되어야 한다. 하지만 이는 쉬운 일
이 아니다. 디자인의 주요 영역과 관심사가 제품에서 관계(인터랙션,
서비스, 커뮤니케이션 디자인에서 그러하듯이)로 확장되면서 디자인
은 사회기술적 조직을 만들게 되었다. 따라서 이는 물질적 사물뿐 아니
라 관계 시스템의 기능과 형태, 유용성과 미에 대한 논의를 가능하게
할 언어를 정립하는 문제다.

네트워크 시대의 디자인

시에 작동하기 때문이다.) 그 대신 "우리는 디자인이 어떤 역할을 하길 기대하는가?" 즉 "디자이너는 어떤 동기를 가지고 일하고, 디자인의 잠재적 수혜자들은 무얼 기대하는가?"와 같은 질문들과 연관지어 생각해보아야 한다. 디자인 담론이나 프로젝트 들을 유심히 살펴보면, 다양한 분야의 사람들이 여러 이슈에서 디자인이 기여할 수 있는 바에 대해 서로 다른 기대를 하고 있다는 사실을 발견할 수 있다. 상황에 따라 앞에서 말한 두 세계 중 하나가 우선시되는 경향이 있다. 가령 문제 해결에 초점을 맞춘 경우, '당뇨병으로 고생하는 사람들의 삶을 어떻게 도울 것인가?' '물이 부족한 아프리카의 외딴 마을에 사는 주민들에게 어떻게 깨끗한 물을 공급할 것인가?'처럼 명확히 규정할 수 있는 문제들을 해결하고자 하는 사람들을 발견할 수 있다. 의미 생산이라는 측면에서 보면, 어떻게 하면 사물을 좀 더 매력적이고 흥미롭고 만족스럽게 만들 것인가에 초점을 맞추는 사람들을 발견할 수 있다. 예를 들면, 개발도상국의 신흥 중산층 소비자들을 위한 가구 디자인이라거나 유럽의 공동 주택 프로젝트에서 거주민들이 공유하는 공공장소 디자인에 관한 질문들이 이에 해당한다. 첫 두 질문의 경우, 빨리 조치를 취해야 하는 긴급한 문제이며, 기술적인 측면에서 이 문제들을 다룬다(여기서 중요한 건 새로운 아이디어를 내놓았을 때 이 문제들이 해결될 수 있느냐 마느냐이다.)는 공통점이 있다. 뒤의 두 질문의 경우, 그 초점은 문화적 퀄리티(사용자들이 디자인 결과물을 좋아할 것인가 아닌가.)에 놓여 있다.

어떤 경우에는 편의상 문제 해결과 의미 생산이라는 디자인의 두 차원이 단순화되고 둘 중 하나에 초점을 맞추게 되는 경우도 있지만, 대부분의 상황에서는 두 차원을 모두 고려해야 하고, 상황에 맞는 균형 잡힌 시각으로 디자인을 논의해야 한다.

보편적 디자인과 전문적 디자인

인간이 지닌 모든 종류의 재능은 기술로, 때로는 전문 분야(문화, 도구, 전문 업무)로 진화할 수 있다. 가령 누구나 달릴 수 있지만 그렇다고 해서 모든 사람이 마라톤 경기에 참가하지는 않는다. 그리고 극소수의 사람만 육상선수가 된다. 누구나 탬버린을 칠 줄 알지만, 그렇다고 모두가 밴드를 만들어 탬버린을 연주하지는 않는다. 전문 뮤지션이 되어 탬버린 연주를 직업으로 삼는 것은 극소수의 사람이다. 마찬가지로 누구나 디자인 능력을 갖고 있지만 모두 디자인을 잘하는 것은 아니며, 극히 일부만 전문 디자이너가 된다. 이러한 사실을 바탕으로, 디자인하는 사람들이 활동할 수 있는 영역을 정의할 수 있다. 비전문가들이 인간의 본능적 디자인 능력을 활용하는 *보편적 디자인diffuse design*과 전문 디자이너가 되기 위해 훈련받고 디자인을 직업으로 삼은 사람들이 수행하는 *전문적 디자인expert design*이라는 양극단 사이에는 디자인 활동의 다양한 영역이 존재한다. 이 두 축은 추상적인 개념이다. 여기서 흥미로운 것은 이 개념들이 제시하는 가능성의 영역, 그리고 보편적 디자인과 전문적 디자인 사이의 무수한 변주, 그리고 그들이 만들어내는 사회 문화적 에너지다.

이 두 가지 축을 좀 더 잘 이해하기 위해, 어떤 문제의 해결책을 찾고 있다고 가정해보자. 우리는 이런 상황을 다양한 방식으로 다룰 수 있다. 마치 이 문제를 고민하게 된 인류 최초의 사람인 것처럼, 아무런 정보나 경험이 없는 무無의 상태에서 우리의 '본능적' 디자인 능력을 발휘해 해결책을 찾으려 노력할 수도 있고, 혹은 이전의 경험이나 유사한 경험에서 얻은 기술을 활용하거나 비슷한 문제에 직면한 동료들과 정보를 교환해 해결책을 찾아볼 수도 있다. 이런 해결책들이 적합하지 않다고 드러나면, 우리는 결국 전문가에게 도움

을 청할 수 있다. 디자인 과정을 도와줄 개념적, 실용적 도구를 갖고 있는 사람들에게.

새로운 디자인 지식

그러므로 디자인 전문가란 특정한 지식을 갖추고 있어서 디자인 과정에서 전문적으로 활약할 수 있는 사람들이다. 그 특정한 지식, 즉 디자인 지식은 내용, 형태, 양식 등 여러 관점에서 정의될 수 있다.

내용의 측면에서 보자면, 디자인 지식은 일련의 도구 그리고 더 중요하게는 특정한 *문화*를 포함한다. 디자인 전문가들은 문제를 분석하고, 초기 디자인 콘셉트부터 최종 결과물을 생산해내는 디자인 과정 전반에 그 도구들을 활용한다. 디자인 지식에서 *문화*는 현재의 상황, 문제에 대한 비판적인 사고와 새로운 대안을 상상할 수 있는 기반이 되어줄 가치와 비전을 제안하는 건설적인 태도, 이 두 가지를 키워준다. 하지만 디자인 지식은 지식이 생산되는 방식과 전수되는 방식의 관점에서도 설명될 수 있다. 그러기 위해서는 '연구로서의 디자인design-as-research'과 '디자인 연구design research'라는 개념을 소개할 필요가 있다.

서비스 디자인에 대해 논한 글에서 루시 킴벨Lucy Kimbel은 서비스 디자이너가 하는 일이 '구성주의적 탐구constructivist enquiry'에 가깝고, 그렇기 때문에 서비스 디자인을 "사회적, 물리적 구조 속에서 다양한 주체들 간에 새로운 가치관계를 만드는 것을 목표로 하는 탐색적 과정"[13]으로 볼 수 있다고 말한다. 내가 보기에 루시 킴벨의 이런 견해는 상당히 의미 있는 지적이며, 서비스 디자인뿐 아니라 모든 디자인 영역에 해당한다. 복잡하면서도 전례 없는 문제들을 다룰 때 디자인은 탐색적 과정이 될 수밖에 없다. 하지만 연구로서의 디자인에만 초점을 맞추면, 디자인과 연구의 관계를 부분적으로만 다루게

된다. 따라서 우리는 '디자인 연구'라는 형태를 띠는 디자인 방식에 대해서도 고려해야 한다. *디자인 연구는 디자인하는 사람들에게 유용한 지식, 즉 디자인 지식을 생산할 수 있는 활동이다.*[14]

디자인을 이런 방향으로 이끄는 데는 여러 강력한 이유가 있다. 첫째 그리고 가장 명백한 이유는 오늘날 우리가 직면하는 문제들이 점점 더 크고 복잡해지는 경향이 있다는 점이다. 그 결과 많은 경우 디자인 팀이 매 프로젝트에 필요한 디자인 지식을 전통적인 '연구로서의 디자인' 방식으로 생산할 수 없다. 그러므로 디자인 지식이 필요할 때 바로 찾아보고 빨리 적용할 수 있도록 디자인 지식의 창고를 개발할 필요가 있게 되었다.

새로운 종류의 디자인 지식, 그리고 이런 지식을 생산할 수 있는 새로운 종류의 디자인 연구가 필요해진 둘째 이유는 디자인 과정의 변화이다. 요즘처럼 인터넷으로 연결된 세상에서 디자인 프로세스는 점차 문화, 동기, 전문 능력이 제각기 다른 다양한 주체에게 배분되는 경향이 있다. 이러한 상황에서는 디자인 전문가들의 내면에 쌓여 있는 전통적 디자인 지식만으로는 충분하지 않다. 너무 많은 주체들이 디자인 과정에 관여하고 있고, 그들 중 너무 많은 이들이 다른 장소에서 디자인에 참여한다. 그러므로 필요한 지식은 (누가 생산했든) 누구나 알기 쉽게 분명한 방식으로 설명되어야 하고, 관련된 많은 사람들이 쉽게 논의하고 쉽게 적용할 수 있어야 하며, 그럼으로써 다른 연구자들이 이를 바탕으로 더 많은 지식을 생산할 수 있어야 한다. 결론적으로, 디자인 연구가 생산해야 하는 지식은 명확하고 토론할 수 있으며 전달과 축적이 가능한 지식이다.(글상자 2.4)

네트워크로 연결된 세계에서 디자인 네트워크designing networks는 디자인 연구 네트워크design research networks도 되는 경향이 있다. 네트워크 속 각 노드에서 '건설적인 연구'가 이루어지는 연구 네트워크. 이

디자인 연구design research는 디자인 지식을 생산하는 활동이다.(가령 디자인 연구는 디자인을 하기 위해 필요한 지식을 생산한다.) 디자인 행위의 다양한 측면을 연구할 수 있게 해주는 여러 연구 방법들은 다음과 같이 요약할 수 있다. 첫째는 디자인에 도움이 되는 더 나은 개념적, 실용적 도구를 생산하는 연구인데, 이를 가리켜 '디자인을 *위한* 연구research *for* design'라고 부른다. 반면 디자인의 본질을 이해하는 데 도움을 주는 연구는 '디자인에 *관한* 연구research *on* design'라고 부른다. 이 두 가지 형태의 연구는 확고한 학술적 연구 전통을 지닌 분야에서 발달한 방법론들을 디자인 분야에 맞게 변형해 활용함으로써 이루어진다. '디자인을 위한 연구'에 활용되는 전형적인 방법론들은 민족지학ethnography, 기호학semiotics, 인간공학ergonomics, 그리고 기타 기술 관련 분야와 경제 분야에서 사용되는 방법론들이다. 반면 '디자인에 관한 연구'에 활용되는 방법론들은 종종 역사학, 사회학, 철학에서 발달한 방법론들이다.

　　반대로 비전과 계획을 생산하는 연구들은 대부분 디자이너 고유의 문화와 업무에 적합한 기술과 도구를 사용한 독창적인 방법론을 채택한다. 우리는 이를 가리켜 '디자인을 *통한* 연구research *through* design'라고 한다. 이 경우 연구 방식은 전통적인 과학적 연구 방식과 상당히 다르다. 디자인을 통한 연구는 과학적 연구의 전통에서는 용인되지 않는 주관성을 어느 정도 활용한다. 그럼에도 디자인을 통한 연구는 전적으로 주관적인 차원에 치우친 '예술적 연구artistic research'와는 다르다. 디자인은 창의력과 주관성이 어느 정도의 성찰 및 토론과 결합된 학문이다. 디자인을 통한 연구 역시 마찬가지다. 거기에 덧붙여, '디자인을 통한 연구'가 생산해내는 지식은 디자인 속에 암묵적으로 녹아 있는 것이 아니라 누구나 이해할 수 있도록 명확히 설명되고 논의할 수 있고 타인에게 전수 가능하며 다른 지식과 혼합 가능한 지식이어야 한다.

것이 연구 결과를 서로 공유함으로써 공동의 지식이 생산되는 건설적인 연구다.

디자인적 방식에 대한 지도

앞서 제시한 디자인의 양극단(문제 해결과 의미 생산, 보편적 디자인과 전문적 디자인)을 두 개의 축으로 삼으면, 디자인의 여러 방식에 대한 하나의 지도를 그려볼 수 있다. 이 지도는 디자인 능력을 발휘하는 다양한 방법에 대한 지도이자 디자인 행위와 디자이너의 여러 형태를 보여주는 지도이다. 이 두개의 축은 각각 그 자체로 완벽하지 않기 때문에, 이 둘을 축으로 삼아 만든 지도 역시 완벽하지 않다. 따라서 여기에 제시하는 지도는 완벽한 지도는 아니지만, 그럼에도 앞으로 우리가 논의를 이어가는 데 유용한 단서들을 제공할 수 있다고 생각한다.

이론상 누구나 디자인할 수 있고, 어떤 것이든 디자인될 수 있다고 가정한다면, 이 지도는 그들이 무엇을 하고 있고, 어떤 능력을 발휘해 어떤 역할을 하고 있는지, 그리고 왜 그런 일들을 하고 있는지 논의하는 데 도움을 줄 것이다. 특히 이 지도는 디자인 전문가(특별한 자격과 디자인을 위한 특별한 도구들을 갖춘 사람들)란 누구이고 그들이 어떤 일을 하는지를 보여준다.

이 지도는 두 개의 축에 기반해 구성된다. 보편적 디자인에서부터 전문적 디자인에 이르는 '디자인의 주체와 그들이 지닌 능력'이 한 축을 이루고, 문제 해결에서 의미 생산에 이르는 '디자인 행위의 동기와 목표'가 다른 한 축을 구성한다. 이 두 개의 축을 교차시킴으로써 네 개의 영역이 만들어지는데, 각각의 영역은 디자인적 방식의

특성과 최근의 진화 형태를 제시한다.(그림 2.1) 오늘날 어떤 일들이 일어나고 있고 과거로부터 얼마나 진화했는지를 이해하기 위해 각각의 디자인적 방식에는 '고전적인' 형식(지난 10년간 일반적이라고 여겨졌던 생활 방식과 존재 방식)도 함께 제시될 것이다. 나는 이를 기반으로, 최근 등장하고 있는 몇 가지 추세(현재 진행되고 있으며 우리가 여기서 다루고 있는 주제들과 관련해 특별히 의미 있는 변화들)를 요약하고 논의해보려 한다.[15]

풀뿌리 조직(보편적 디자인/문제 해결 - 1번 영역)

지역 차원의 문제(예를 들어 지역 내 녹지 부족, 유기농 먹을거리 확보의 어려움, 자가용을 대체할 친환경적 교통수단의 필요 등)를 해결하기 위

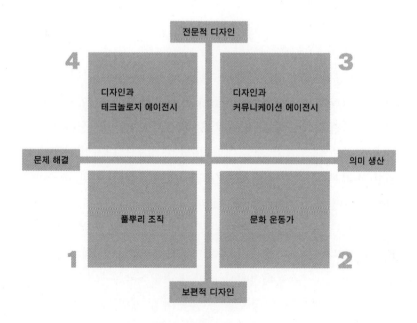

그림 2.1 디자인적 방식 지도

해 몇몇 사람이 모여 해결책을 고안할 때 사용되는 것이 그림 2.1에서 1번 영역에 있는 디자인 방식이다. 반드시 그런 건 아니지만, 이런 활동들은 종종 이념적이거나 정치적인 동기에서 시작된다.[16]

최근 몇 년간 이 영역에서 커다란 양적, 질적 변화가 일어나고 있다. 양적인 측면에서 보자면, 이런 활동에 참여하는 사람들의 수가 급증했다. 양적인 변화와 함께 참여의 성격도 달라졌는데, 초창기에는 이념적 신념에 기반한 소규모 그룹의 성격을 지녔다면 점차 다양한 사람이 합류하면서 일종의 네트워크로 변화하고 있다.

이런 변화는 여러 요인이 결합되어 일어난 결과다. 일부 국가를 덮친 극심한 경제적, 사회적 위기처럼, 일상생활에서 직면하게 된 전례 없던 문제들이 시급한 해결을 필요로 하고 있고, 이런 문제에 대한 인식이 증가했다. 또 한편으로는 인터넷을 통한 정보의 공유 덕분에 이런 문제들을 효과적으로 해결할 가능성이 있는 방안들이 알려지기 시작했다. 동시에 인터넷과 디지털 매체들이 이런 해결 방안들을 좀 더 효과적이고 유연하고 열린 형태로 만들 수 있게 해주었기 때문에 더 많은 사회 구성원이 쉽게 참여하게 되었다. 그 결과 앞서 말한 것처럼 종종 이념을 공유하는 소규모 집단으로 존재해왔던 풀뿌리 조직들이 다양한 관심사를 지닌 사람들로 이루어진 좀 더 열린 형태의 유연한 조직, 즉 협동적 조직으로 진화하고 있다. 따라서 더 많은 사람이 잠재된 디자인 능력을 계발해야 할 상황에 놓이게 되었고, 점점 디자인 능력을 갖추게 되고 있다. 다시 말해 이들은 보편적이면서도 역량 있는 디자인*diffused and competent design*이라고 정의될 수 있는 디자인 방식을 활용하고 있다.

문화 운동가들(보편적 디자인/의미 생산 – 2번 영역)

자신들의 관심사를 홍보하거나 전시, 발표, 토론 행사를 위한 자리를 마련하는 등 문화 활동(전문적인 것과 아마추어적인 것을 모두 포함한 문화 활동)에 관심 있는 사람들이 사용하는 것이 2번 영역에 해당하는 디자인적 방식이다. 영화 포럼에서부터 거리 예술, 독서회부터 록밴드, 지역 라디오 방송에서 자율적으로 경영되는 친목 모임에 이르기까지 다양한 활동이 이에 속한다. 늘 그런 건 아니지만 대체로 이런 문화 활동은 도시에서 활동하는 젊은이들이 주체가 되어 이루어진다. 이들에게 도시는 창의력을 자극하는 자극제이자 아이디어를 펼쳐 보이는 무대이다.

이 디자인적 방식은 수적으로는 많지 않지만 문화적인 측면에서는 주목할 만한 소수의 사람[17]이 발휘해왔는데, 최근 많은 변화를 보이고 있다. 이제 그들은 상당한 규모의 사회적 그룹을 형성하고 있으며,[18] 특히 소셜미디어의 확산은 많은 사람에게 자신의 관심사를 키워나가고 문화적 예술적 재능을 펼쳐 보일 수 있는 기회를 제공함으로써 문화 운동가의 모습을 바꾸어놓고 있다.

오늘날 현대사회(적어도 근대화, 도시화된 사회)에는 상당수의 문화 운동가들이 존재하고 있다. 여기서 문화 운동가란 다양한 방식으로 그들이 속한 문화 시스템 안에서 활발한 역할을 하고 있는 사람들이라는 의미다.[19] 그들이 이런 활동을 할 수 있는 것은 자신들의 디자인 능력을 최대한 활용하고 있기 때문이다. 문화 운동가들은 그들이 세상에 선보이고 싶은 특정 콘텐츠를 디자인해야 하고, 많은 경우 시선을 끌기 위한 전략도 생각해내야 한다.

사회혁신과 디자인

디자인과 커뮤니케이션 에이전시(전문적 디자인/의미 생산 - 3번 영역)

여기에 해당하는 것은 전문 디자이너들이 디자인 지식과 도구를 활용해 새로운 제품, 서비스, 그리고 커뮤니케이션을 개발할 때 사용되는 디자인적 방식이다.

가구에서부터 호텔, 의류에서부터 가게에 이르기까지 주로 제품과 서비스를 개발하는 전통적인 의미의 디자인 에이전시가 대부분 여기에 속한다. 그중에는 어처구니 없을 정도로 화려함만 추구하는 경우도 있고,[20] 혹은 품질이나 가격, 환경적 측면에서(진정한 의미의 지속가능성에 반드시 부합하지는 않더라도) 우리 시대의 요구에 부합하는 제품이나 서비스를 낳는 경우도 있다.

이런 전통적인 배경과는 다른 새로운 양상도 볼 수 있다. 지역 공동체나 도시, 혹은 지역 차원의 장소 만들기(장소 만들기에 대한 설명은 8장을 참조하라. - 옮긴이)에 기여하는 *전문 디자이너place makers*, 문화적 태도나 행동에 변화를 불러일으키는 것을 목표로 활동하는 *디자인 운동가design activists*,[21] 대량 생산 시스템에 대한 대안으로 분산형 제품 생산 네트워크의 노드 역할을 하는 *소규모 디자인 및 생산 업체 design-production microenterprises*가 그 예이다. 이들의 공통점은 전통적인 제품과 커뮤니케이션 디자인에서 점차 제품, 서비스, 커뮤니케이션이 하나의 시스템으로 통합된 하이브리드 제품(인공물 전체를 가리키는 넓은 의미의 제품 - 옮긴이) 디자인으로 옮겨가고 있다는 점이다.

디자인과 테크놀로지 에이전시(전문적 디자인/문제 해결 - 4번 영역)

이 영역은 기술적 이슈와 사회적 이슈를 연결함으로써 복잡한 문제를 해결하고자 하는, 테크놀로지에 대한 높은 수준의 지식을 갖춘 디자인 전문가들이 사용하는 디자인적 방식이다. 여러 분야의 전문가들이 팀을 이뤄 함께 일하는 디자인 에이전시[22]에서 주로 활용되

는데, 기업에서부터 공공 기관, 그리고 시민단체에 이르기까지 다양한 고객의 문제를 다룬다. 지난 10년간 이러한 디자인적 방식은 점차 더 복잡한 사회 문제와 환경 문제를 포함한 영역으로 확장되었다.[23] 또한 한편으로는 사용자 중심 디자인 접근법user-centered design approach으로부터, 다른 한편으로는 공동 디자인co-design 방법론으로부터 영향을 받았다. 이러한 접근법은 최근 오픈 디자인과 분산형 제품 생산 분야에서도 그 가능성이 증명되었다. 이 틀 안에서 디자인 전문가의 역할은 다양한 파트너들 사이에 필요한 연합을 만듦으로써 디자인 프로세스를 촉발하고 지원하는 일이다. 또한 활용할 수 있는 자원이 무엇인지 분석하고, 이해 당사자들의 적극적인 참여를 이끄는 것 역시 디자인 전문가가 해야 할 역할이다.

새롭게 대두되는 디자인 문화

디자인적 방식 지도(그림 2.1)를 바탕으로, 1장에서 다룬 사회적, 기술적, 문화적 혁신의 관점에서 최근의 디자인 추세를 살펴볼 수 있다. 특히 다양한 종류의 *새롭게 대두되는 디자인 문화*가 등장하고 있음을 발견할 수 있는데, 이 새로운 문화는 문제 해결과 의미 생산이라는 디자인의 두 가지 측면에서 새로운 아이디어들이 생겨나고 선순환적 관계가 형성되고 있다. 전반적으로는 문제 해결과 의미 생산 사이의 구분이 종종 모호해지는 경향을 보인다. 어떤 문제를 해결할 수 있는 아주 혁신적인 방법이 등장했을 때, 그 새로운 해결책이 새로운 의미를 내포하는 것은 거의 당연한 현상이고, 그 반대의 경우도 마찬가지다.(그림 2.2)

디자인과 새롭게 대두되는 퀄리티

복잡한 문제와 다양한 가능성에 직면했을 때, 문제 해결과 의미 생산은 따로 분리될 수 없다는 사실이 많은 사례를 통해 드러난다.

과거에는 이런 식의 구분이 가능한 디자인 방식들이 있었다. 앞서 언급한 당뇨병 환자를 위한 제품 디자인이라든가 아프리카 외딴 마을 주민을 위한 정수 시스템의 사례처럼, 디자인 과정에 참여한 모든 사람이 작업의 의미에 대해 암묵적으로든 명시적으로든 동의할 때는 이것이 가능했다. 하지만 오늘날에는 이런 것이 점점 어려워지고 있다. 사실 복잡한 문제의 경우 문제를 해결하는 데는 항상 여러 방식이 존재한다. 예를 들면 당뇨병으로 고생하는 사람들의 삶을 개선하는 데는 여러 접근법이 있을 수 있다. 환자와 의료 서비

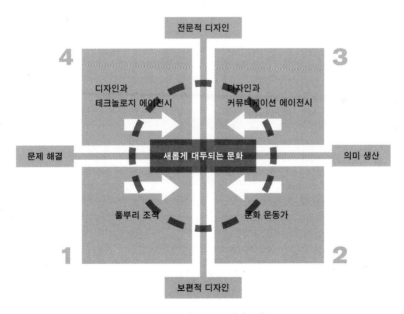

그림 2.2 새롭게 대두되는 디자인 문화

스 제공자의 관계, 그리고 환자들 사이의 관계에 다양한 방식의 변화를 일으키는 여러 전략이 있을 수 있다.[24] 이런 점을 고려하면, 어떤 문제를 다룰 때 기술적인 해결책의 차원에만 논의를 국한할 수 없다는 점이 분명해진다. 의미의 차원 역시 연관될 수밖에 없다. 주어진 문제에 대한 여러 해결책이 지니는 의미, 그리고 각각의 해결책이 제대로 작동되게 만든다는 것이 무엇을 의미하는지도 고려되어야 한다. 아프리카 마을에 깨끗한 물을 공급하는 문제 역시 마찬가지다.[25] 기술적인 측면에 머무는 것이 아니라 제안된 여러 아이디어가 함축하는 의미에 대한 논의(그리고 그 과정에서 여러 이해당사자가 어떤 해결책을 선택할지 결정할 수 있는 논의)로 범위가 확장될 수 있다. 이처럼 문제에 대한 여러 선택 가능성이 존재할 때는 전적으로 기술적인 해결책이란 존재하지 않고, 문제 해결의 관점에서만 디자인할 수도 없다. 그러므로 의미 생산이라는 측면도 고려해야 한다면, 무엇을 어떻게 할 것인지 결정할 수 있는 능력과 권한이 누구에게 있는가라는 문제가 남는다. 물론 이는 쉬운 문제가 아니며, 간단히 결론 내리기도 어렵다. 그럼에도 디자인 분야에서 일어나고 있는 현상들을 보면 적어도 한 가지 점은 분명하다. 원래는 (디자인 전문가든 풀뿌리 조직이든) 문제 해결의 측면에 기반을 두었던 여러 형태의 디자인 방식이 의미 생산의 방향으로 이동하고 있다는 점이다.

이러한 현상이 전문 디자이너에게 시사하는 바는, 무엇보다도 사용자 중심의 접근법을 개인 차원이 아니라 공동체의 차원에 적용해야 한다는 점이다. 그다음으로 해야 할 것은 모든 이해관계자가 기여할 수 있는 공동 디자인 프로젝트를 만드는 일이다. 이런 프로젝트를 통해 이해관계자가 주어진 문제에 대한 기술적 해결책을 찾을 뿐 아니라 함께 의미를 만들어감으로써 참여한 모든 사람이 수긍하도록 말이다. 결론적으로 말하면, 이런 방법만이 수혜자와 해당

공동체가 기술적인 해결책을 문화적으로, 사회적으로 받아들여 실제로 효과를 거두는 유일한 방법임이 분명해지고 있다.

문제 해결과 의미 생산 간의 긴밀한 상호작용은 풀뿌리 조직들의 활동에서도 목격된다. 사실상 풀뿌리 단체들은 복잡한 문제에 대한 새로운 해결책을 제시할 뿐 아니라 시간과 공간, 관계, 일에 대한 새로운 개념(좀 더 지속가능한 방식으로 살아가고 생산하기 위해 그들이 택한 행동들의 문화적 차원)을 만들어내고 있다.[26] 새롭게 등장하는 퀄리티와 가치는 여전히 씨앗에 불과하지만 앞서 보았듯이 새로운 문화, 즉 지속가능한 사회를 위한 문화의 출발점이 될지도 모른다.

장소 만들기로서의 디자인

문제 해결에 초점을 맞춘 디자인 전문가와 의미 창출의 영역에서 활동하는 디자이너 중 상당수가 이 두 영역의 접점으로 모여들고 있다. 이는 특정 지역에 새로운 생태계를 만듦으로써 해당 지역을 재생하고자 하는 공통의 목표를 갖고 지역 혹은 지방 단위의 프로젝트를 진행하기 위해서다.

이 경우 디자이너는 여러 기관 및 단체와 협력하는데, 이 과정에서 전문 디자인 능력을 활용해 협력적으로 프로젝트를 진행하게 된다. 상업이 발전한 도심과 녹지대가 발전한 도시 외곽의 장단점을 살려 도시와 외곽 지역이 상생할 수 있는 관계를 만드는 프로젝트, 신도시에 자리 잡은 저소득 계층을 위한 서비스, 지역 주민과 공동체에 뿌리를 둔 사회복지 서비스, 지역 단위의 대안적 교통 시스템 기획과 같은 프로젝트가 이에 속한다.[27]

장소에 대한 이러한 관심은 디자인 분야의 중요한 변화를 대변한다. 과거 산업화된 제품들은 어디서 디자인하고 생산하는지, 그리고 어디서 판매하고 사용하는지 그 장소가 중요하지 않았다. 마찬가

지로 디자인 역시 본질적으로 물리적 지역과는 무관한 활동으로 여겨져왔다. 즉 지난 세기의 디자이너에게 제품의 생산지나 소비지에 관한 문제는 중요하지 않은 이슈였다.[28]

짐작할 수 있듯이 이제는 다양한 분야의 디자이너가 지역을 위해서, 그리고 지역 안에서 디자인하는 데 집중하고 있다. 다시 말해 그들은 장소 만들기로서의 디자인을 하고있는 것이다. 장소 만들기에는 디자인의 두 차원(문제 해결과 의미 생산)이 합쳐지고, 새로운 문화와 관습이 지역 주민, 다양한 이해관계자와 함께 만들어져야 한다.(이 주제에 관해서는 8장에서 다시 다룰 것이다.)

행동주의로서의 디자인

문화 운동가, 풀뿌리 조직, 그리고 디자인 운동가는 우리 사회의 문제에 대한 즉각적인 해결책을 제시하기 위해서가 아니라, 문제들을 다양한 방식으로 바라보고 해결할 수 있다는 점을 보여주기 위해서(종종 역설적이거나 도발적인 방식으로) 그리고 이에 대한 관심을 촉발하기 위해서 경계를 허물고 함께 활동하고 있다.

사회적 소수자의 문화적 역할은 이미 몇 년 전부터 드러났다. 가령 도시 젊은이들이 만들어내는 길거리 문화나 그런 문화가 패션 분야에 미치는 영향이라든가, 바이크 애호가나 서핑 애호가처럼 애호가 공동체가 만들어내는 독특한 하위문화만 봐도 그렇다.[29] 대중 매체에 자주 등장하는 이런 단체뿐 아니라 다양한 문화적 디자인 운동 단체 역시 점점 더 두각을 나타내며 영향력을 넓혀가고 있다.

이들이 활동하는 영역과 방식은 다양하다. 도로의 안전지대나 보도 한편에 정원을 만들어 도심 속 녹지 공간 부족 문제에 대한 인식을 고취시키거나(게릴라가드닝Guerrilla Gardening), 자전거 이용자들이 한데 모여 자전거를 타고 도심 한복판을 행진함으로써 자전거 이

용자들의 권익을 알리고(크리티컬매스Critical Mass), 시민들이 거리에서 함께 저녁식사를 하는 자리를 마련함으로써 공공 공간의 회복을 시도하는 등 그 사례는 무궁무진하다. 이런 단체들은 전문 디자이너와 자원봉사자 들이 함께 참여하는 디자인 팀으로 운영된다. 축제를 기획하거나 친목 센터를 설립하고, 도심 속 특별 행사를 준비하는 등 이들의 모든 활동은 아이디어를 생각해내고 실현하고 함께할 파트너를 결정하기 위해 특별한 디자인과 전략적 기술을 요구한다.[30] 따라서 이런 활동을 이끄는 주된 동기는 문화적인 이유지만(이들은 앞에 소개된 지도 속 의미 생산의 영역에 속한다.) 아주 구체적인 문제들에 대한 해결책을 고안하는 일도 필요하기 때문에 높은 수준의 문제 해결 능력도 필요하다.

메이킹으로서의 디자인

전문 디자인 영역의 진화 중 흥미로운 부분은 오픈 디자인과 3D 프린팅 기술을 활용한 소규모 제품 생산이라는 개념을 토대로 한 초소형 기업들의 확산이다. 여기서 디자인 전문가는 디자이너인 동시에 제품 생산자이며 기업가다.[31] 이는 단순히 소규모 디자인 에이전시가 많아지는 것과는 다르다. 이러한 추세가 특별히 흥미로운 이유는 초소형 기업들이 독자적으로 운영되는 것이 아니라 전 세계적인 네트워크 속의 일부로 하나의 오픈 시스템을 형성하기 때문이다.(대표적 사례인 팹랩은 2016년 현재 전 세계에 퍼져 있는 565개의 랩이 네트워크를 이루고 있다. ─옮긴이)

　　최근 몇 년간 인터넷과 소셜미디어의 확산은 오픈 디자인이라는 아이디어가 등장하고 실험될 수 있는 기술적 환경을 만들어주었다. 오늘날 3D 프린터와 같은 기술의 보급으로 소량으로도 제품을 제조할 수 있게 되어 이제는 디자인뿐 아니라 생산도 누구나 할 수

네트워크 시대의 디자인

있는 가능성이 열렸다. 그 결과 분산형 시스템이라 불리는 새로운 방식의 생산과 소비 네트워크가 탄생한 것이다.

머지않은 미래에 분산형 시스템과 사회혁신이 결합된다면, 지난 세기에 지배적이었던 생산 방식(인건비와 물가가 싼 저개발국에 생산 공장을 세워 제품을 생산한 뒤 이를 전 세계 소비자에게 유통, 판매하는 방식 – 옮긴이)과는 정반대로 제품의 생산을 전 세계로 분산시키고 지역 단위의 생산을 강화함으로써 해당 도시 혹은 근교에 일자리를 창출할 수 있는 초소형 기업들의 네트워크가 생겨날 수 있다.

이런 관점에서 볼 때, 이 영역은 전통적인 의미의 제품 디자인에 근본적인 질문을 제기하는 영역이라 할 수 있다. 현재의 제품 생산 시스템 전체를 다시 생각할 가능성을 실험함으로써, 메이킹으로서의 디자인design as making은 다음과 같은 질문에 답하며 모든 물질적 제품의 디자인을 바꿀 기회를 제공한다. 만약 모든 물건(전체 혹은 상당 부분)이 특정 고객을 위해 사용지에서 가장 가까운 곳에서 만들어진다면 어떻게 될까?[32] 이 질문에 답하려면 제품 디자인의 최신 기술과 문화에 대한 이해가 필요하다. 하지만 이뿐 아니다. 내가 보기에는 디자인 전 분야, 그중에서도 특히 전략 디자인strategic design과 서비스 디자인에 대한 이해가 필요하고, 기술적, 문화적 사고도 필요하다. 이것이 디자인과 메이킹에서 새롭게 대두되는 문화다.

디자인 영역에서의 사회적 혁신

앞서 사회혁신에 대해 이야기하면서, 오늘날 많은 사람이 필요에 따라서 혹은 자신의 '본능적' 디자인 능력을 활용하려는 욕구에 따라서, 그리고 디지털 미디어와 소셜 네트워크의 확산에 힘입어 새로운

형태의 조직(창의적 공동체, 협동 조직들)을 만드는 데 적극적으로 참여하고 협력한다는 점을 살펴보았다. 이런 조직들은 복잡한 문제들을 함께 해결해나가고 새로운 디지털 미디어의 콘텐츠 생산자가 되고 있다.[33] 디자인적 방식 지도를 통해 살펴본 디자인 영역의 새로운 트렌드를 보면, 잠재된 디자인 능력을 활용하는 다양한 개인과 단체가 점차 보편적 디자인에서 전문적 디자인의 영역으로 옮겨가면서, 디자인적 방식 지도의 중심부에서 흥미로운 에너지를 만들어내고 있음을 볼 수 있다. 전문 디자이너가 아님에도 디자인 능력과 경험을 갖춘 개인이 늘어나고 있는 것이다. 보편적이면서도 역량 있는 디자인적 방식으로 활동하고 있는 이런 사람들[34]과 함께 일하고자 하는 전문 디자이너들이 늘어나면서, 그들은 디자이너들과 함께 상호작용하며 디자인 과정에 참여한다. 그러므로 이들은 새로운 종류의 공동 디자인 과정*co-design process*을 만들어내고 있다. 그 결과 오늘날 모든 디자인 과정은 전문 디자이너와 비전문 디자이너가 함께 디자인하는 공동 디자인 과정이 되어가고 있다.(글상자 2.5)

사회적 대화로서의 공동 디자인

여기서 내가 말하고자 하는 공동 디자인의 개념은 디자인계에서 일반적으로 사용하는 개념과는 다르다. 이해관계자들이 테이블에 둘러앉아 공통의 비전이나 전략을 세우기 위해 논의하는 형식화된 과정에서 나타나는 것이 일반적인 의미의 공동 디자인이라면, 내가 말하는 공동 디자인은 큰 네트워크 속에서 독자적 디자인 활동을 하고 있는 사람 혹은 집단 간의 방대하고 다방면에 걸친 대화에 가깝다. 이는 다양한 주체가 다양한 방식으로 (협동에서 대립까지) 다양한 시간에 (동시에 혹은 따로) 다양한 장소에서 (온라인에서 혹은 오프라인에서) 상호 교류하는 사회적 대화이다.[35]

네트워크 시대의 디자인

사회혁신과 디자인

물질문화, 즉 인간의 생활 환경을 구성하는 물리적 공간과 사물에 관한 역사를 보면, 누군가의 선택은 항상 다른 누군가의 선택에 영향을 끼쳤다. 그러므로 인간의 생활 환경은 언제나 시공간을 초월한 여러 다른 존재와의 상호작용을 통해 생겨난다. 수요와 공급의 원리에 따라 작동하는 시장도 디자이너, 생산자, 소비자(사용자) 간의 일종의 공동 디자인을 통해 생겨나는 제품을 낳는다. 하지만 과거에는 디자인 전문가의 활동이 그들이 속한 환경과 무관한 것으로 여겨질 수 있었다. 그리고 디자인 과정은 디자인에 필요한 정보를 수집한 후 몇 명의 팀원들이 작업실 안에서 마무리할 수 있는 것으로 그려질 수 있었다.(바로 생산에 착수해서 시장에 내놓을 수 있는, 세세한 측면까지 모두 '완성된 형태의 제품'을 만들어내는 활동으로 말이다.)

오늘날의 상황은 더는 그렇지 않다. 모든 사람이 시공간에 구애받지 않고 다른 이들과 상호작용하는 긴밀하게 연결된 세계에서, 디자인 팀이 외부 세상과 분리된 채 독자적으로 일한다는 생각은 유효하지 않다. 그러므로 디자인 팀의 작업과 그들이 속해 있는 환경을 분리시키기 위해 특별히 장벽을 설치하지 않는 한, 오늘날 모든 디자인 과정은 사실상 공동 디자인 과정이다.

스웨덴 말뫼대학교malmö högskola의 펠레 엔Pelle Ehn 교수와 그가 속한 메데아Medea 연구실의 연구원들은 참여적 디자인participatory design에 대한 연구로 유명한데, 그들의 연구 경험과 성찰을 따르면, 위와 같은 공동 디자인 과정은 다음과 같이 특징지을 수 있다.

매우 역동적인 과정 전통적 관점의 참여적 디자인이나 공동 디자인 과정에서 보이는 것과 같은 순차적인 디자인 프로세스와 의견 합의를 이끌어내기 위한 방법론이 포함된다. 하지만 이를 넘어서 복잡하고 서로 연결되어 있으면서도 종종 모순적인 과정이 될 수도 있다.
창의적이고 적극적인 활동 여기서 디자인 전문가의 역할은 여러 이해관계자를 중재하고 다양한 아이디어를 촉진시키는 것이다. 하지만 디자이너 고유의 창의력과 문화(가령 독창적인 디자인 아이디어나 시나리오를 고안해내는 능력)와 이를 활용해 참여자 간의 대화를 촉발시키는 일, 그리고 참신한 아이디어를 제공함으로써 토론에 자양분을 공급하는 일 또한 디자이너의 역할에 포함된다.
복잡한 디자인 활동 공동 디자인 과정은 머릿속에 떠오른 아이디어를 시각화하고 다양한 방식의 프로토타입으로 만들어 직접 만지고 경험해볼 수 있는 형태로 만들기 위한 특정 도구들을 필요로 한다. 전문 디자이너들은 이런 과정에 도움을 줄 수 있는 일련의 도구들을 고안하고 만들어야 한다.

이런 공동 디자인의 과정이 어떻게 일어날 수 있는지 그려보기 위해, 하나의 개념적 모델에서부터 출발해보자. 이 모델에서 참여자들은 사회기술적 네트워크의 여러 지점에 흩어진 채 독자적으로 활동한다고 가정해보자. 개별적으로 활동하지만 한편으로는 연결되어 있기 때문에, 그들은 디자인 네트워크(그 속에서 전문가와 비전문가

모두가 똑같이 디자인하는 네트워크)로 작동한다.[36] 개념적 모델은 그렇지만 현실 속 다양한 구성원을 연결하는 네트워크는 결코 균질하고 획일적이지 않다. 네트워크 안에서 정도의 차이는 있지만 끈끈하고 강한, 안정적인 관계가 형성기도 하고, 이것이 다양한 종류의 디자인 네트워크를 만들어낸다.

네트워크와 연합체

디자인 네트워크*designing networks*는 개별적이고 상호 독립적인 주체들(개인 혹은 디자인 팀)의 네트워크다. 각 주체들은 결과물에 대한 공통의 비전 없이 일하지만, 각 프로젝트는 상호작용하고, 따라서 서로 영향을 주고받으며 결과물에도 영향을 미친다. 이 경우 조율되지 않을 뿐 아니라 심지어 대립적이기까지 할 수 있는 그들 간의 상호작용 덕분에 사실상 공동 디자인 과정이 일어난다.

반면 디자인 연합체*designing coalitions*는 무엇을 어떻게 디자인할지에 대한 비전을 공유하고 함께하기로 결정한 여러 주체들(디자인 전문가와 비전문가를 포함한 개인과 단체)을 사회기술적 네트워크 속에서 조율해나가는, 결과 지향적인 네트워크라 볼 수 있다.(그림 2.3)

간단히 말하자면, 디자인 네트워크는 다양한 활동들이 조율되지 않은 자율적인 방식으로 상호작용하는 느슨한 네트워크인 반면, 디자인 연합체는 구성원들이 공동의 결과를 성취하기 위해 협동하는 결속력이 강한 네트워크다. 디자인 연합체 안에서의 협동은 수평적 협동일 수도 있고 수직적 협동일 수도 있다. 당연한 일이지만 이런 디자인 연합체는 우연히 생겨나는 것이 아니다. 디자인 연합체 그 자체도 이미 디자인의 산물이다. 적절한 파트너들을 찾아내고 공동의 비전을 쌓아가는 일, 그리고 서로의 관심사를 하나로 통합하는 일은 전형적인 전략 디자인 작업이다.

디자인 프로그램

디자인 네트워크는 시간이 흐를수록 구성원 상호작용의 구조와 관계가 강화되면서 진화한다. 이러한 진화가 가장 일반적인 형태의 공동 디자인 과정이다. 그 속에서 일부 구성원이 연합하면 일련의 활동들이 조직되고, 이런 일련의 활동들이 모여 프로그램, 혹은 다른 말로 표현하자면, 디자인 과정의 단계를 일관성 있게 짜놓은 계획을 구성하게 된다.

물론 이런 프로그램은 우연히 생겨나는 것이 아니다. 디자인 연합체가 그렇듯 프로그램 역시 전략 디자인의 산물이다. 격변하는 환경 속에서 실제 디자인 과정은 논리정연하게 짜놓은 프로그램처럼 흘러가지 않는 경우가 다반사이기 때문에, 실제 과정은 계획만큼 순

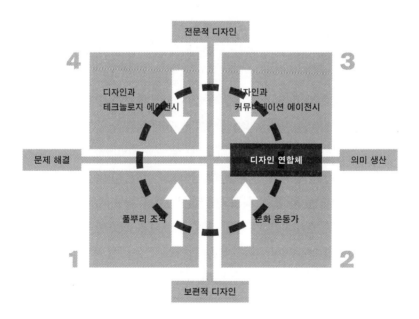

그림 2.3 디자인 영역에서의 사회적 혁신

차적으로 진행되지는 않는다. 전략 디자인은 디자인 연합체가 계획했던 방향으로 나아가되 상황의 변화나 반응을 고려하면서 헤쳐나갈 수 있도록 만들어야 한다. 따라서 디자인 프로그램을 통해 미리 계획한 대로 원하는 결과를 성취할 것이라고 기대하지 않는 경우도 종종 있다. 디자인 프로그램은 그 안에서 광범위한 비전이 일련의 세부 프로젝트들의 방향을 세울 수 있게 해주는 대화적 프로그램dialogical program[37]이다. 이는 시행착오를 통해 시스템의 반응을 살펴보고, 관건이 될 부분들을 충분히 인지한 상태에서 그다음 단계로 나가는 것을 가능케 한다.

디자인 프로세스와 디자인 프로젝트

지금까지 살펴본 사실들은 사회혁신이 디자인 과정(특히 디자인이 광범위하고 복잡한 이슈를 다룰 때)에 어떤 식으로 중요한 변화를 만들어내는지 잘 보여준다. 문제는 일반적인 *디자인 과정*과 전문 디자이너가 수행한 디자인 작업을 구분하는 일이다. 위에서 본 것처럼 넓은 의미의 디자인 *이니셔티브*는 다양한 주체가 종종 체계적으로 조율되지 않은 방식으로 자유롭게 참여하는 복잡한 활동이다. 반면 디자인 프로젝트는 언제부터 언제까지 어떤 방식으로 디자인을 진행할지가 명확히 규정된, 참여하는 주체(디자인 연합체, 에이전시 혹은 개별 디자이너)가 기획하고 진행하는 프로젝트다.(글상자 2.6)

공동 디자인 과정, 그리고 종결점이 정해져 있지 않다는 이 과정의 특성[38]과 정해진 기간 동안 계획된 방식대로 진행되는 개별 디자인 프로젝트[39]를 구분하는 일은 디자인 전문가들이 광범위하고 복잡한 문제들을 다루기 위해 할 수 있고, 또 해야만 하는 역할을 이해하는 데 아주 중요하다고 생각한다.

이런 개념적 틀 안에서, 디자인 전문가가 해야 할 역할은 다양

과거의 (혹은 단순하거나 전통적인 방식의 프로젝트의 경우) 디자인 프로세스는 디자인 프로젝트가 시작될 때 시작하고 프로젝트와 함께 끝났다. 따라서 디자인 행위의 결과물은 '완제품'(물리적 제품이든 서비스 혹은 커뮤니케이션이든)이었다. 그래서 예를 들어 디자이너들이 자신의 작업을 소개하거나 평가받기 위해서는 완성된 제품에 대한 브로슈어를 보여주면 되었다. 디자인 업체 혹은 학생, 교수, 연구자의 디자인 활동들을 소개하고자 하는 디자인 학교의 경우도 마찬가지였다. 이제는 그런 방식이 거의 불가능하다. 앞서 언급했듯이 오늘날 디자인 프로세스는 거의 대부분 끝이 정해져 있지 않다. 이제는 예전처럼 제품 디자인이 끝나면 관리 단계로 넘어가는 식으로 디자인 과정을 구분하는 일이 불가능하기 때문에, 디자인 과정은 끊임없이 계속된다.(이제 디자인 행위의 결과물은 언제든 이해당사자들의 기여를 통해 수정되고 개선될 수 있는 '베타 버전beta version'이다.) 게다가 어떤 한 시점에서 결과물로 내세워지는 것은 여러 주체들이 함께해낸 행위들을 구체화한 것이기 때문에 누가 어떤 역할을 했다고 꼭 짚어 설명하기가 굉장히 어렵거나 거의 불가능하다. 전문 디자이너의 작업 역시 전반적인 결과물의 일부로 녹아 있기 때문에, 예전처럼 디자이너가 자신의 작업을 명확하게 보여주기 어렵다. 그러므로 전문 디자이너가 자신의 작업을 보여주기 위해서는 전체 프로젝트 내에서 그들이 추진하거나 적극적으로 참여한 세부 디자인 프로젝트들을 특정해 보여주어야 한다.

네트워크 시대의 디자인

한 종류의 디자인 프로젝트를 기획하고 강화해 디자인 네트워크 속 여러 노드에서 촉발시키는 일이다. 이런 *디자인 프로젝트*는 공동 디자인 과정을 촉발하고 지원하기 위해 일관성 있게 짜인 일련의 디자인 활동들이다. 예를 들어 민족지학적 연구를 수행하고 그 결과를 알리는 일, 특정 지역에 존재하는 물리적, 사회적 자원을 효과적으로 보여주는 일, 지속가능한 미래를 촉진할 여러 대안들에 대한 논의를 활성화하기 위한 커뮤니케이션 디자인, 더 많은 대중이 이런 아이디어를 좀 더 구체적으로 경험해볼 수 있는 기회를 제공하기 위해 프로토타입이나 시범 프로젝트를 만드는 일, 이 모두가 디자인 프로젝트 사례들이다. 이들 프로젝트는 각각 (정도의 차이는 있지만) 독자적인 프로젝트로 기획되기 때문에 그 결과물은 두 가지 차원에서 해석되어야 한다. 먼저 해당 프로젝트가 특정 공동 디자인 과정에 기여하는 바가 무엇인지, 그리고 의도한 목표(가령 지역 재생이라든가 새로운 먹을거리 네트워크의 설립, 혹은 대안적 교통 시스템 구축, 일자리 창출 등)에 얼마만큼 도달했는가가 평가의 대상이다. 둘째 차원으로는, 좀 더 큰 맥락에서 봤을 때 어떤 영향을 만들어냈는가(가령 지역의 문화, 기관, 혹은 주민의 미래에 대한 비전에 어떤 영향을 끼쳤는가.)이다. 때로는 첫째 차원이 더 중요하게 여겨질 수도 있고, 때로는 그 반대일 때도 있다. 첫째 차원의 결과가 더 중요시될 때, 디자인 전문가는 디자인 연합체의 일원으로서 역할을 했다고 말할 수 있다. 둘째 차원의 결과가 더 중요할 경우에는 디자인 연합체를 *위해서* 일했다고 할 수 있다. 좀 더 정확히 설명하자면, 특정 연합체의 일원으로 일한다는 것은 해당 연합체 구성원 간의 논의를 활성화하고 지원하는 일, 참여자들이 그들의 잠재된 디자인 능력을 최대한 활용할 수 있도록 돕는 촉매자의 역할을 한다는 의미다. 반면, 연합체를 *위해서* (연합체가 이미 구성되어 있을 수도 있고 아직 생겨나지 않았을 수

사회혁신과 디자인

도 있지만) 일한다는 것은 다른 분야의 전문가, 기관과 협력해 연합체가 활동하기에 유리한 환경(정책, 기술적 인프라, 공간 등)을 만드는 일을 의미한다.

후자의 경우 디자인 전문가는 특별하고도 중요한 역할을 수행한다. 디자인 연합체가 활동하기 좋은 환경을 조성한다는 것은, 누구에게나 잠재된 디자인 능력을 끌어내 키우고 다양한 디자인 프로세스에 생명력을 불어넣을 수 있는 사회적, 경제적, 기술적 생태계를 만든다는 뜻이다. 이 경우 디자인 전문가는 디자인 고유의 문화(그리고 건설적인 비판)를 활용해 변화 속에 놓인 우리 사회를 지속가능성을 향해 나아가도록 이끌어야 한다.

디자인에 대한 새로운 설명

이 장에서 제안한 디자인적 방식 지도와 지금까지 살펴본 최근 추세는 새로운 개념적 모델을 통해 디자인을 살펴볼 수 있게 해준다. 이 새로운 모델은 오늘날 '디자인'이라는 용어가 의미하는 바를 전통적인 모델보다 더 잘 보여준다.

전통적인 모델은 20세기 초반 유럽에서 그 당시의 산업화된 생산 방식을 배경으로 생겨났다. 이 모델은 디자인이란 산업기술을 활용해 대량으로 생산되는 제품을 디자인하는 것이 목적인 전문 활동이라는 생각을 낳았다. 그 후로 상황이 많이 바뀌었고, 초기의 디자인 모델은 적용 분야를 확장시키기 위해서(제품에서 서비스로, 그리고 조직으로), 새로운 주체를 포함시키기 위해서(다른 분야의 전문가와 사용자까지), 그리고 디자인 과정의 기간을 바꾸기 위해서(정해진 기간 안에 끝나는 디자인 과정에서 끝이 정해지지 않은 열린 과정으로) 서

서히 변해왔다. 시대의 변화에 따라 내용을 계속 추가함으로써 디자인의 전통적 모델은 수정, 보완되어왔지만 이와 동시에 더 복잡하고 사용하기 어려운 모델이 되었다. 그리고 결과적으로 디자인에 대한 오해의 가능성이 더 커졌다. 그러므로 이제는 모델 자체를 바꿀 때가 되었다고 생각한다. 지금까지 살펴본 내용들에 비추어, 이제 나는 디자인에 대한 짧은 설명을 제시하고자 한다. 오늘날 가장 넓은 의미에서의 디자인이라는 개념은 다음과 같이 설명되어야 한다.

　　디자인은 원하는 기능과 의미를 성취하고 구현해야 할 이상적 시나리오에 관한 문화이자 실무다. 디자인은 모든 이해관계자가 다양한 방식으로 참여하는, 끝이 정해져 있지 않은 자유로운 공동 디자인 과정 속에서 일어난다. 디자인은 누구나 계발할 수 있고 어떤 이들(디자인 전문가)은 직업으로 삼고 있는 인간의 보편적인 능력에 기반을 둔다. 디자인 전문가의 역할은 이러한 자유로운 공동 디자인 과정을 촉발하고 지원하는 것이다. 디자인 전문가는 디자인 전문 지식을 활용해 특정 목표에 집중한 구체적 디자인 프로젝트들을 계획하고 진행시킴으로써 공동 디자인 과정에 기여할 수 있다.

　　이 설명에는 다음과 같은 한 가지 사항이 더 추가되어야 한다.

　　네트워크로 연결되고 지속가능한 사회로 나아가는
　　과정 속에서 모든 디자인은 디자인 연구 행위이고 (혹은
　　그래야 하고) 사회기술적 실험들을 장려해야 한다.

이 변화의 과정은 광범위하고 복잡한 *사회적 학습의 과정*으로, 이 과정을 통해 지난 세기 우리 사회를 지배했던 낡은 사고방식과 행동방식에 속하는 모든 것(일상생활에서부터 웰빙의 개념에 이르기까지)이 바뀌어야 한다.

그러기 위해서는 우리 사회 전체를 사회기술적 실험이 진행되는 하나의 거대한 연구실로 여겨야 한다. 그리고 개인과 공동체, 기관, 기업에 이르기까지 사회의 구성원 모두가 고유의 존재 방식 및 행동 방식을 고안하고 강화할 수 있도록 디자인 지식을 생산하고 확산시켜야 한다. 이런 실험 단계는 지속가능한 사회로의 전환이 이루어질 때까지 계속될 것이다. 인류 역사 전체로 보자면 짧은 기간이지만 우리 자신과 다음 세대에게는 굉장히 길게 느껴지는 기간이 될 것이다. 사실상 미래에는 이런 실험적 접근이 '일상적'인 방식이 될 것이다.

3 사회혁신을 위한 디자인

21세기에 사회혁신은 디자인의 자극제이자 목표로서 디자인과 밀접한 관련을 맺을 것이다. 20세기에 기술혁신이 디자인의 자극제가 되었던 것만큼이나 21세기에는 사회혁신이 디자인의 자극제가 될 것이고, 동시에 점점 더 많은 디자인 활동의 목표가 사회혁신이 될 것이다. 사실 디자인은 사회의 변화를 촉발하고 지원하는 데 중심적인 역할을 할 가능성(그러므로 *사회혁신을 위한 디자인design for social innovation*의 가능성)을 충분히 지니고 있다. 오늘날 우리는 이러한 여정의 출발점에 서 있으며, 새롭게 떠오르고 있는 이러한 디자인 방식이 지니는 가능성과 한계, 함의를 더 깊이 이해할 필요가 있다. 다만 한 가지 분명한 점은 *사회혁신을 위한 디자인*이 디자인의 새로운 분야는 아니라는 점이다. 사회혁신을 위한 디자인은 오늘날 디자인이 나타나는 여러 방식 중 하나일 뿐이다. 따라서 우리에게 필요한 것은 사회혁신을 위한 디자인에 적합한 특별한 종류의 새로운 기술이나 방법론보다는 세상을 바라보는 새로운 시각, 그 세상 속에 살아가고 있는 사람들을 위해서, 그리고 그들과 함께 디자인이 할 수 있는 것이 무엇인가에 대한 새로운 시각이다.

사회혁신을 위한 디자인이란 무엇인가

사회혁신을 위한 디자인이 무엇이고 어떻게 작용하는가에 대해 좀
더 분석적으로 살펴보기에 앞서, 네 가지 주목할 만한 사례를 소개
함으로써 사회혁신을 위한 디자인을 구체적으로 그려보고자 한다.
먼저 소개할 두 사례는 사회혁신을 위한 디자인이 작용하는 '통상
적인' 방식(나는 이런 방식이 확산되어 21세기 디자인의 보편적인 관행
이 되어야 한다고 생각한다.)을 보여준다. 이어 소개할 또 다른 두 가지
사례는 지역 차원의 변화를 국가, 그리고 전 세계적인 차원의 심도
깊고 규모 있는 변화로 연결시킨 특별한 사례들이다. 이 사례들은
수년 전에 시작되었지만 여전히 우리에게 현대사회가 직면한 문제
와 도전 과제를 다루기 위해 사회혁신을 위한 디자인이 무엇을 할
수 있고, 무엇을 할 수 있어야 하는지 제시한다.

일상생활 관련 프로젝트

첫째 사례는 서클Circle이라는 이미 잘 알려진 사례로, 사회혁신을 위
한 디자인이 무엇을 할 수 있고, 어떤 과정을 도울 수 있는지, 그리고
어떤 성과를 이루어낼 수 있는지(또한 어떤 어려움이 있을 수 있는지)
를 보여주는 모범이 될 만하다. 영국의 사례인 서클은 회원제 노인
공동체로, 지역 공동체 내 봉사자와 전문 사회복지사의 지원을 바탕
으로 운영된다.

 서클은 영국에 있는 디자인 회사 파티시플Participle Ltd.이 개발했
는데, 도움이나 보살핌을 주고받기 위해 친구나 동료끼리 모임을 결
성한다는 흔한 아이디어를 발전시키고 이를 위한 혁신적인 경제적,
조직적 모델을 만들어냈다.[1] 그러기 위해서 파티시플은 프로젝트
초기 단계에서부터 이해관계자들의 다양한 참여 동기와 활용 가능

한 자원들을 체계적으로 정리하고, 이 아이디어에 관심이 있을 법한 다수의 사람과 함께 공동으로 디자인하는 과정을 시작했고, 이를 통해 그들의 적극적인 참여를 이끌어낼 수 있었다. 간단히 말해, 파티시플은 공공 기관과 민간 주체, 지역 단체, 개별 자원봉사자, 그리고 노인이라는 다양한 주체가 보살핌을 주고받는 모임이라는 아이디어에 동의하고, 각자의 상황에서 기여하는 하나의 연합을 만들어내고, 이를 실제로 구현해내는 데 성공한 것이다.

서클이 제시한 모델은 런던과 영국 내 여러 지역 의회의 관심을 모았고, 이를 적용한 모임의 수도 늘어났다. 하지만 공적 자금 지원이 끊기면서 일부 모임은 운영을 멈추었다는 점도 간과할 수 없는 사실이다.(사례 3.1)

둘째 사례는 밀라노공과대학의 데시스랩DESIS Lab이 협력 기관들과 진행한 협동적 주거에 관한 여러 활동이다. 초기에는 밀라노 지역의 공동 주거cohousing 커뮤니티들을 위해 공동 디자인 프로젝트를 진행하고 장려하는 서비스 플랫폼을 만드는 등 공동 주거에 초점을 맞춘 활동이 진행됐다.(이를 위해 공동 주거를 집중적으로 다루는 코하우징Cohousing.it이라는 회사도 설립되었다.)[2] 그후에는 좀 더 광범위한 의미의 협동적 주거collaborative housing[3]라는 주제로 활동 범위가 확장되었는데, 협동적 주거는 아파트처럼 한 건물이나 단지에 살고 있는 이웃들이 함께 공유하는 공공 공간을 만들고, 공유 공간의 디자인과 유지, 관리에 적극적으로 참여하는 주거 문화를 의미한다.(반면 이 책에서 공동 주거는 입주자들이 주거 공간을 공유하는 주거 형태를 일컫는다. - 옮긴이) 밀라노공과대학 데시스랩의 활동은 새로운 공동 주거 프로젝트에서부터 이를 주제로 한 석사학위 연구들,[4] 석사학위 프로그램[5] 등 다양한 활동이 생겨나는 기반이 되었고, 이탈리아의 공공 주택 개발에 초점을 맞추고 있는 밀라노의 중요 기관인 폰

서클은 런던에 기반을 둔 사회적 기업 파티시플이 2007년에 처음 제
안해 시작되었다. 파티시플은 민관 협력(런던 서더크Southwark 의회와
스카이Sky, 노동연금부)을 형성하고, 250명이 넘는 노인과 그들의 가
족이 참여한 공동 디자인 과정을 시작하는 데 성공했다. 2009년 서더
크에서 처음으로 시범 시행되었고, 그 결과 자원봉사와 유급 노동의 방
식으로 수평적 상호 협동, 품앗이, 수직적 협동을 포함한 혁신적인 경
제 모델과 조직 모델에 기반한 새로운 서비스 아이디어라는 성과를 낳
았다. 디지털 플랫폼을 통해 서클이 제공하고 조직하는 다양한 종류의
활동이 조율되고 있다.(서클은 50세 이상 노인 누구나 가입할 수 있는
회원제 서비스로, 노인들이 일상생활에서 도움이 필요할 때 자원봉사
자나 활동가 혹은 다른 회원의 도움을 받을 수 있다. 누구나 부담 없이
가입할 수 있도록 연회비가 30파운드라는 낮은 가격으로 책정되었고,
회비를 지불하면 도움이 필요할 때 지원을 요청하거나 서클에서 주최
하는 사교 활동 프로그램에 참가할 수 있는 자격이 주어진다. 회원 간
의 친목 도모 활동을 통해 노인이 사회적으로 고립되는 것을 방지하고
정서적으로도 도움을 주고받음으로써, 노인이 양로원 같은 전문 시설
을 이용하지 않고 독립적인 생활을 유지하면서도 노년의 삶을 즐길 수
있도록 돕기 위한 취지로 시작되었다. - 옮긴이)

2009년 런던 서더크에서 처음 시범 시행된 이후, 일곱 개의 서클
이 영국에 생겨났고, 여러 지역 의회가 관심을 보이고 있다. 2014년 공
공 자금이 끊기면서 서더크를 포함한 일부 서클이 문을 닫았다. 파티시
플의 설립자인 힐러리 코탬Hilary Cottam은 "모든 서클이 그런 건 아니
지만 일부 서클은 모임을 키워나가는 데 필요한 자금을 확보하는 능력,
그리고 서클 모델을 좀 더 큰 맥락의 공공 서비스 생태계의 일부로 자
리매김할 비전을 확보하는 데 실패했다"[6]고 언급했다.

다지오네하우징소시알레Foundazione Housing Sociale가 협동적 주거라는 개념을 사회혁신 프로젝트의 일환으로 받아들이는 성과로 이어졌다.[7] (사례 3.2)

밀라노공과대학 데시스랩이 진행해온 프로그램이 초기 단계(공동 주거 프로젝트)에서 다음 단계(협력적 주거 프로젝트)로 발전해온 과정을 보면, 자유로운 공동 디자인 과정을 발견할 수 있다. 이 과정은 일종의 연합체가 이끌어왔는데, 시간의 흐름에 따라 참여하는 파트너나 지향하는 목표가 변화하면서 연합체 자체도 계속 진화해나갔다. 프로그램이 시작된 2006년부터 여러 개의 개별 프로젝트가 제안되고 강화되었는데, 예를 들면 밀라노 지역의 협력적 주거에 대한 잠재적 수요를 파악하기 위한 초기 설문조사부터 공동 주거 커뮤니티를 조직하기 위해 고안한 디지털 플랫폼, 구체적인 전용 툴키트, 협력적 주거의 가치를 홍보하기 위한 문화 프로그램, 또한 협력적 주거를 좀 더 깊이 연구하고 새로운 개념적 도구들과 실제 프로젝트에 유용한 실용적 도구들을 개발하기 위한 전문 석사학위 프로그램과 박사학위 연구가 이에 포함된다.[8] 이 사례는 우리에게 또 하나의 중요한 교훈을 주는데, 프로젝트의 첫 단계를 연구 중심으로 시작함으로써 첫 단계에서 얻은 경험을 관련된 다른 프로젝트에 적용할 수 있었을 뿐 아니라 프로젝트의 다음 단계에서 새로운 활동들을 기획하는 기반으로 활용할 수 있었다는 점이다. 요약하자면 밀라노공과대학 데시스랩의 협력적 주거에 관한 활동들은 더 큰 디자인 연구 프로그램의 부분으로 여겨질 수 있는 각각의 디자인 활동이 새로운 디자인 지식(하나의 프로젝트에서 다른 프로젝트로 이전이 가능한 지식)을 생산해내는, 공동 디자인 과정이라고 볼 수 있다.

서클과 협동적 주거 프로그램은 여러모로 다르지만, 디자인 프로세스와 디자인의 역할이라는 측면에서는 일반화할 수 있는 몇 가

공동 주거라는 개념은 유럽과 세계 각지에서 오랫동안 적용되어온 아이디어이다. 하지만 여러 이유로, 완전한 형태의 공동 주거는 여전히 소수의 사람들만 받아들이고 있다. 공동 주거에 관심을 기울이는 사람이 늘어나고 있긴 하지만, 여러 어려움 때문에 실제 프로젝트로 실현되는 일은 쉽지 않아 보인다.

　2006년 무렵, 공동 주거에 관심 있는 사람들은 있지만 실제로 실현되는 일은 드문 모순적인 양상이 이탈리아, 특히 밀라노 지역에서 두드러져 보였다. 이러한 현실 인식에서부터 출발해 밀라노공과대학의 데시스랩은 사회적 기업들과 손잡고, 다수의 사람들을 위한 공동 주거 프로젝트를 개발하는 것을 목표로 일련의 프로그램을 수립하기 시작했다. 그 첫 결과물은 공동 주거를 전문으로 다루는 회사(코하우징)의 설립이다. 이 회사는 설립 이후 밀라노의 공동 주거 프로젝트들을 홍보하고 있다. 이 회사는 밀라노와 다른 이탈리아 도시에서 생겨난 여러 플랫폼의 모델이 되었고, 이탈리아 전역에 걸쳐 공동 주거 프로젝트가 늘어나는 데 기여했다. 둘째 성과는 데시스랩의 초기 성과들이 이후에 다른 프로젝트들을 낳는 기반이 되었다는 점인데, 가령 협력적 주거를 주제로 한 박사학위 연구와 새로운 석사학위 프로그램의 개설 등이 그 예이다. 마지막으로 가장 중요한 성과는 이탈리아의 공공 주택 지원에 초점을 맞추고 있는 기관인 폰다지오네하우징소시알레가 협동적 주거라는 개념을 재단의 프로그램에 통합시키고, 기존의 공동 주거 관련 프로젝트에 사용되었던 디자인 콘셉트나 도구들을 활용해 계속 발전시켜나가고 있다는 점이다.[9]

지 공통점이 있다. 프로세스라는 측면을 보면, 상대적으로 긴 시간에 걸쳐 진화해온 이 두 프로젝트는 사회혁신이 어떻게 초기 아이디어에서 출발해 좀 더 체계적인 프로토타입, 그리고 사회적 기업으로 발전할 수 있는지를 보여준다. 또한 두 사례 모두 자율적인 이니셔티브(그리고 이를 통해 생겨나는 사회적 기업들)와 공공 기관 사이의 적절한 상호작용이 얼마나 중요한지도 보여준다. 사회혁신은 적합한 환경에서만 살아남고 자라날 수 있는 생명체이며, 그런 적합한 규제 환경과 경제 생태계를 만드는 일은 국가나 지역 기관이 사회혁신의 과정에 기여할 수 있는 고유한 부분이다.

디자인의 역할이라는 측면에서는, 여러 주목할 점을 발견할 수 있다. 가장 근본적인 점은 두 사례 모두 디자인 전문가가 가장 먼저 한 일이 그들의 디자인 능력과 기술을 이용해 이미 존재하는 아이디어를 발견하고 이를 좀 더 효과적이고 매력적인, 그리고 오랫동안 지속되고 잠재적으로 복제 가능한 솔루션으로 탈바꿈시켰다는 것이었다. 이러한 점은 일반화할 수 있다. 전통적으로 디자인 전문가들의 역할은 기술적 혁신을 인식하고 이를 사회적으로 받아들여질 만한 제품과 서비스로 만드는 일을 포함했다. 물론 이러한 활동은 여전히 중요하다. 하지만 사회혁신을 지원하기 위해서는 그것만으로는 부족하다. 기술적 혁신을 사회적으로 수용 가능한 형태로 변화시키는 것뿐 아니라 그 반대(사회혁신의 흐름을 인식하고 이에 맞게 기술을 활용하거나 바꾸는 일 – 옮긴이)도 필요하다. 사회혁신을 촉진하기 위해 디자인 전문가들은 주목할 만한 사례들이 나타났을 때 이를 빨리 알아채고 그런 사례들을 더 강력하고 효과적으로 만들기 위해 디자인 기술과 능력을 활용해야 한다. 즉 그 사례들에 좀 더 쉽게 접근할 수 있고, 효과적이며, 지속될 수 있고, 복제될 수 있도록 도와야 하는 것이다.

두 사례의 또 다른 공통점은 두 경우 모두 진보적이긴 하지만

여전히 '통상적인' 디자인 기술과 능력(제품 디자인에서 서비스 디자인, 커뮤니케이션 디자인에서 인테리어 디자인, 인터랙션 디자인에서 전략 디자인에 이르기까지 디자인의 전 분야에서 차용된)이 사용됐다는 점이다. 또한 두 사례 모두 사회혁신을 위한 디자인에 특히 서비스 디자인과 전략 디자인이 밀접한 관련이 있음을 보여준다. *서비스 디자인*은 사람들 간 상호작용의 질을 고려한 해결책을 고안하고 개발하는 데 도움을 주고, *전략 디자인*은 다양한 이해당사자 간의 파트너십을 촉진하고 지원하는 데 필요하다. 사회혁신을 위한 디자인은 새로운 디자인 분야가 아니라 디자인이 여러 주제에 적용된 것(오늘날 디자인이 지향해야 할 모습)이다. 사회혁신을 촉발하고 지원하려면 모든 종류의 디자인 기술과 능력이 활용되고, 각각의 경우에 맞게 다양한 방식으로 섞여 활용되어야 한다. 모든 경우에 서비스 디자인과 전략 디자인의 요소가 포함된다는 점 역시 볼 수 있다.

셋째 공통점은 두 사례 모두 제품과 서비스, 커뮤니케이션 디자인의 적절한 조합이 주요 활동을 뒷받침한다는 점이다. 예를 들어 공동 주거 프로그램 사례의 경우, 프로젝트를 시작하고 공동 디자인 과정을 가능케 한 것은 그에 맞게 제작된 디지털 플랫폼, 그리고 공동 주거에 관심 있는 사람들 간의 모임과 커뮤니티 형성, 사용자들이 공유할 서비스의 공동 디자인을 지원하기 위해 디자인된 일련의 서비스였다. 그리고 이와 동시에 전반적인 디자인 과정을 원활하게 이끌어가기 위해 공동 디자인을 위한 도구가 디자인되었다.

서클의 경우 커뮤니케이션뿐 아니라 참여자 간의 활동을 조직하기 위해 이와 유사한 플랫폼을 만들었다. 두 경우 모두 이러한 플랫폼과 서비스, 공동 디자인과 공동 생산co-production을 위한 도구들이 한데 엮여 능력 강화형 해결책enabling solution을 만들어낸다.(저자는 사용자들의 수고를 덜어주고 효율성을 높인다는 취지로 사용자의 적극적

인 참여나 노력 없이 문제를 해결해주는 방식의 해결책은 장기적으로 사용자의 문제 해결 능력을 저하시킬 수 있다고 지적한다. 저자는 이를 '능력 약화형 해결책disabling solution'이라 일컫는데, 사회혁신을 위해서는 사용자가 스스로의 능력과 재능을 활용해 주체적으로 문제를 해결하게 돕는 '능력 강화형 해결책'을 디자인해야 한다고 주장한다. 가령 배고픈 사람에게 물고기를 주는 해결책 대신 낚시 도구 만드는 법과 낚시 방법을 가르쳐주는 것은 당사자가 주체적으로 문제를 계속 해결할 수 있는 능력을 키워준다는 점에서 능력 강화형 해결책에 가깝다. - 옮긴이) 그 덕분에 관심 있는 사람들이 좀 더 쉽게 각각의 프로젝트에 참여하는 것이 가능해졌고, 좀 더 쉽고 효과적으로 복제와 확산이 가능해졌다.(실제로 두 사례 모두 처음 시도되었던 곳뿐 아니라 다른 지역에도 그대로 적용되었다.)

이런 점들을 종합해보자면, 능력 강화형 해결책은 특정 프로젝트에 국한되지 않는 확산 효과를 만들어낼 수 있다. 유망한 해결책을 다른 장소나 상황에 적용시키는 결과를 낳는 수평적 시너지 효과가 만들어지는 것이다.(이 부분에 대해서는 7장에서 다시 다룬다.)

거대한 변화

이제 또 다른 두 가지 사례에 대한 이야기로 넘어가려 한다. 이 두 사례는 지역을 기반으로 한 여러 시도를 하나의 종합적인 비전으로 엮어내고, 그 비전을 훨씬 광범위한 규모의 변화를 이끌어내기 위한 프로젝트로 만들어내는 데 성공한 사례들이다. 두 사례는 각각 프랑코 바살리아Franco Basaglia와 카를로 페트리니Carlo Petrini라는 이탈리아의 저명한 사회혁신가, 그리고 그들이 설립한 단체인 민주정신의학회Democratic Psychiatry와 슬로푸드Slow Food가 이루어낸 작업들이다.

바살리아와 페트리니는 서로 다른 문제에 초점을 맞추었지만, 유사한 접근 방식을 통해 당시 지배적이던 시각과 행동 양식(바살

리아의 경우 정신질환, 그리고 페트리니의 경우 먹을거리의 질과 생산 소비 시스템)에 근본적인 변화를 불러일으킨 특별한 사람들이다. 오해를 막기 위해 여기서 꼭 짚고 넘어가야 할 점은 바살리아와 페트리니 모두 공식적으로는 디자이너가 아니라는 점이다. 하지만 내가 보기에는 두 사람 모두 위대한 혁신가이자 사실상 디자이너다. 그리고 그들의 이야기를 살펴보면 디자이너가 사회혁신 분야에서 할 수 있는 일, 그리고 해야 할 일에 대해 많은 것을 배울 수 있다.

프랑코 바살리아는 1970년대에 민주정신의학 운동을 시작한 탁월한 정신과 의사였다. 현실적으로 말해, 그가 한 일은 자신이 원장으로 있던 트리에스테(이탈리아 북동부에 위치한 도시)의 정신병원을 폐쇄한 일이다. 그리고 정신질환을 앓은 경력이 있는 사람들과 간호사, 의사 들을 모아 협동조합을 시작했다. 이 협동조합은 정부의 지원금으로 운영되는 기관이 아니라 경제적인 면에서 효율적인 운영이 필요한 기업이었다. 정신병원을 폐쇄하고 협동조합을 만듦으로써 바살리아는 민주주의와 문명사회에 대한 논의(민주정신의학 운동이라는 이름이 붙은 것은 우연이 아니다)를 촉발했다. 그와 동시에 민주화와 문명화의 과정은 적절한 지원이 필요하다는 점을 분명하게 보여주었다. 사람들(이 경우에는 정신질환자들)이 자신의 문제를 극복하고 잠재된 능력을 발휘하려면 적절한 시설(물리적 공간, 서비스, 도구)이 있어야 한다는 것이다.(사례 3.3)

1989년 슬로푸드 운동을 일으킨 카를로 페트리니 역시 선진화된 먹을거리 시스템에 대한 근본적으로 새로운 비전을 제시하면서 바살리아와 비슷한 행보를 보였다. 그는 전략 디자인적 접근 방식을 취해, 영세 농부들이 화학비료를 쓰지 않고 정성을 기울여 고품질의 먹을거리를 생산할 수 있고, 이렇게 생산된 농작물의 가치를 알아볼 줄 아는 소비자에게 제값을 받고 팔 판매 채널을 확보하기 위해 여

"정신병원을 개방한다는 것은 단순히 잠겨 있던 병원의 문을 연다는 것을 의미하지 않는다. '환자'를 향해 우리 자신을 여는 것을 의미한다. 나는 우리가 이 사람들을 신뢰하기 시작했다고 말하고 싶다."[10] 바살리아(그리고 민주정신의학회)가 다룬 주제는 정신질환이었다. 그 당시로는 매우 혁신적이었던 그의 접근 방식은, 정신질환자를 단순히 환자로만 보는 것이 아니라 능력을 지닌 하나의 인격체로 바라보는 것이었다. 정신질환을 가진 사람을 환자로만 바라보게 되면, 그 사람은 그가 가진 질병으로 규정되어버린다. 하지만 하나의 인격체로 바라보게 되면, 그가 자신이 지닌 문제를 극복하고 긍정적인 활동 속에서 성취감을 찾을 수 있도록 도울 수 있다. 40여 년 전에 바살리아가 트리에스테에서 시도한 이 새로운 방식은 오늘날 이탈리아에서 평범한 관행이 되었다. 바살리아 덕분에 1978년 이탈리아 전역에서는 폐쇄적으로 운영되던 모든 정신병원을 개방하고 정신질환자를 새로운 방식으로 돕도록 하는 법이 통과되었다.(일명 바살리아법이라 불리는 이 법은 정신질환자를 사회로부터 격리시켜 정신병원에서 치료하던 기존의 방식에 문제를 제기하면서, 정신병원에서의 구금 치료 대신 환자가 사회 참여를 통해 지역사회 구성원들과 함께 치료 및 재활을 해나갈 수 있도록 지원하는 것을 골자로 하고 있다. 이 법은 이탈리아 정신질환 치료 시스템에 혁신적인 변화를 일으켜, 그 후 점진적으로 이탈리아 전역의 정신병원들이 폐쇄되는 성과를 이루었다. - 옮긴이) 그 후로 소위 '정신병자'라 불리던 사람들이 운영하는 식당, 관광지, 호텔, 목공소 들이 문을 열기 시작했다. 상당수가 별 탈 없이 잘 운영되고 있으며, 일부는 경제적으로 굉장한 성공을 거둔 회사로 성장했다.(예를 들어 정신질환 경력이 있는 사람들이 모여 만든 어느 협동조합은 밀라노에서 과거 정신병원으로 운영되던 건물에 식당, 술집, 서점을 운영하고 있고, 매년 중요한 문화 행사를 개최하고 있다.)

러 개의 지역 조직을 만들었다. 이를 통해 슬로푸드는 농부와 소비자들의 힘을 키우고, 동시에 전통 농작물의 품질을 보호하고 그럼으로써 지역 고유의 문화와 경제, 그리고 궁극적으로는 물리적 환경의 보호(가령 화학비료를 쓰지 않는 전통적 농사 방식과 상품 가치가 높은 품종뿐 아니라 다양한 종의 작물을 재배함으로써 토질을 관리하고 생태계 파괴를 막을 수 있다. - 옮긴이)를 목적으로 하는 제품과 서비스의 시스템을 만들어냈다.(사례 3.4)

이 두 사례 역시 주목할 만한 공통점 몇 가지를 보여준다. 먼저 가장 두드러진 공통점은 창립자들의 역할이다. 두 사례 모두 엄청난 사회혁신으로 이어진 일들이 리더들의 카리스마와 열정, 성격과 얼마나 밀접하게 연결되어 있는지를 보여준다. 하지만 그들의 시도가 성공하고 오랫동안 지속될 수 있었던 데는 바살리아와 페트리니의 또 다른 특별한 능력, 즉 뜻을 같이하는 능력 있고 열정적인 사람을 끌어모으고 단체를 설립한 능력, 그리고 제도적인 차원으로까지 변화를 일으킨 능력 역시 중요한 역할을 했다. 그들이 활성화한 프로세스들이 일시적 현상이 아니라 오랫동안 존속하는 기관이나 단체로 공고해졌다는 것은 바살리아와 페트리니 둘 다 그에 필요한 모든 차원의 일을 어떻게 해나가야 하는지 알고 있었다는 의미이고, 더군다나 아주 탁월하게 해냈다는 의미이다.

이로부터 여러 교훈을 도출해낼 수 있다. *첫째, 사회혁신적 아이디어의 고안이나 사회혁신의 초기 단계들은 몇몇 특별한 '사회적 영웅들'의 열정과 능력 덕분에 시작될 수 있고 실제로 종종 그러지만, 이를 꾸준히 지속시키고 성장, 확산시키려면 이를 뒷받침할 수 있는 조직과 문화, 경제, 제도적인 면에서 적절한 환경을 형성해야 한다.*

둘째 공통점은 사회혁신을 위한 디자인은 더 나은 세상에 대한 심도 있고 광범위한 비전, 그리고 특정 이슈에 관계된 사람들을 모

사회혁신과 디자인

"우리는 모든 사람이 먹을거리를 즐길 근본적인 권리, 그리고 그러기 위해서 이러한 즐거움을 가능하게 해주는 먹을거리와 관련된 유산, 음식문화와 전통을 보호해야 할 책임이 있다고 믿습니다." 이 문장은 카를로 페트리니가 동료들과 함께 국제 슬로푸드 운동을 시작하기 위해 1989년 작성한 「슬로푸드 선언서」의 첫 문장이다. 이 선언서는 다음과 같이 이어진다. "우리는 우리 스스로를 소비자가 아니라 공동 생산자로 여깁니다. 우리의 먹을거리가 어떻게 생산되는지 알고, 이를 생산하는 사람들을 적극적으로 지원함으로써, 우리는 먹을거리 생산 시스템의 일부분이자 파트너가 되기 때문입니다."[11] 즉 슬로푸드는 먹을거리 소비에 대한 새로운 시각을 제안했다. 그뿐 아니다. 앞서 언급한 것과 같은 동기에서 출발해, 슬로푸드는 주류 농업 시스템 속에서 경제 논리에 맞지 않는다는 이유로 점차 사라질 뻔했던 먹을거리를 공급하고 가치를 부여하는 데 힘써왔다. 현실적으로 말하자면, 슬로푸드는 콘도테 Condotte(이탈리아 이외의 지역에서는 콘비비아Convivia라고 알려져 있다.)라는 농산물 생산자와 소비자 조직 활동을 통해 수요자 측의 먹을거리에 대한 인식을 고양시키고, 결과적으로 고품질의 유기농 제품을 판매하는 시장을 만들었다. 공급자 측면에서는 농부, 축산업자, 어부, 그리고 그들의 제품을 가공하는 업체들과 함께 협력하고, 공급자 네트워크 형성과 시장 형성을 통해 그들을 지원하기 위해 지역적 조직인 프레시디아Presidia를 지원해왔다.

아 네트워크를 만들고 그들이 목소리를 낼 수 있도록 만드는 능력, 실현 가능한 해결책을 상상해내고 사회적 에너지를 계발할 환경을 만드는 데 필요한 창의력, 이 모든 것들의 복잡한 조합이라는 점을 두 사례 모두 분명히 보여준다는 점이다. 다시 말해 *이러한 점은 사회혁신을 위한 디자인이 지닌 성찰적, 문화적, 창의적 차원을 확인시켜준다.* 이러한 것이 없었다면 민주정신의학 운동이나 슬로푸드 모두 존재할 수 없었을 것이다.

 셋째 공통점은 두 사례에서 보이는 전략적 차원이다. 민주정신의학 운동이나 슬로푸드 모두 지역적 차원과 보편적 차원 양쪽에 존재하는 문제점을 인식하는 데서 시작되었다. 두 사례 모두 문제인식에서 출발해 깊고 넓은 비전과 지역 차원에서 실현 가능한 (그러면서 근본적인 변화를 생산할 수 있는) 해결 방안을 제시했다. 이 과정에서 총체적인 비전은 구체적이고 성공적인 지역 차원의 활동을 통해 구체화되었다. 반대로 지역 차원의 움직임들은 더 넓은 차원의 비전과 디자인의 일부분이 됨으로써 좀 더 강화되었다. 이런 차원의 디자인은 좀 더 우호적이고 적절한 문화, 제도적 시스템과 공공 정책을 만드는 데 중점을 둔 '프레임워크 디자인framework design'이다.

사회혁신을 위한 디자인의 정의 초안

사회혁신을 위한 디자인이란 무엇이고 어떤 역할을 하는지에 대한 논의에 도움이 되고자 나는 여기서 아직 완벽하진 않지만 이미 충분히 의미 있다고 생각되는 정의를 제시하고자 한다.

> *사회혁신을 위한 디자인이란 사회 변화를 활성화하고,*
> *유지하며, 변화의 방향이 지속가능한 사회를 향하도록*
> *디자인이 할 수 있는 모든 것을 일컫는다.*

이 정의를 제시함으로써 내가 말하고자 하는 바는, 사회혁신을 위한 디자인이라는 주제를 다루기 위해서 디자인계에서 이미 사용되고 있는 것 이상의 새로운 디자인 모델이나 정의가 필요하지는 않다는 점이다. 사회혁신을 위한 디자인(이 책에서 사회혁신이라는 표현은 지속가능성을 향한 사회혁신을 의미한다.)은 새로운 종류의 디자인이 아니다. 그것은 오늘날 디자인이 이미 하고 있는 역할들 중 하나이다. 다만 사회혁신을 위한 디자인은 특별한 감수성과 약간의 개념적, 실용적 도구들을 필요로 하기 때문에 사회혁신을 위한 디자인이라는 이름을 붙이고, 고유한 특징들에 초점을 맞추는 작업이 디자이너에게 도움이 될 거라고 생각한다. 위의 정의에서 사회혁신을 위한 디자인은 이 책 1장에 요약되어 있는 사회혁신의 전반적인 영역과 2장에 요약되어 있는 현대 디자인의 다양한 양식, 이 둘의 교집합에서 생겨난 영역을 가리킨다. 그러므로 사회혁신을 위한 디자인은 사회혁신이라는 단어와 현대사회의 디자인, 이 두 개념이 특징인 여러 종류의 활동이다.

　　하지만 이 광범위한 다양한 활동들은 한 가지 공통점을 지니고 있다. 지속가능한 사회로 나아가기 위해 우리가 무엇을 어떻게 해야 할지에 대한 *사회적 대화social conversation*에 기여한다는 점이다. 이는 테리 위노그래드Terry Winograd(그리고 언어 및 행동의 관점)의 표현을 빌리자면 '인간의 조직적 활동을 조율해주는 중심축'[12]이라 할 수 있는, 행동을 위한 대화들이다.(하인에게 "이 방은 춥구나."라고 말할 때 주인의 말은 단순히 방의 온도에 대한 정보를 전달하려는 것이 아니라 하인으로 하여금 담요를 가져오거나 난로를 피우는 등의 행동을 유발하려는 것이다. 이런 관점에서 언어 및 행동 관점은 언어와 행동의 관계에 초점을 둔다. 함께 춤을 출 때 상대의 움직임에 따라 자신의 움직임을 조율하듯, 사람들 간의 대화는 상대방이 말하는 내용에 따라 내가 어떻게 행동해야

사회혁신과 디자인

할지 조율하고 상대방의 다음 행동을 어느 정도 예측 가능하게 해주기 때문에, 위노그래드는 대화가 사람들 간의 협력적 활동에서 중심 구조의 역할을 한다고 보았다. - 옮긴이) 사회혁신을 위한 디자인의 경우, 이러한 대화들은 공통의 목표(예를 들면 어떤 문제의 해결 혹은 새로운 가능성의 모색)를 성취하는 데 관심이 있고, 기존의 사고방식과 관행을 깨고 혁신적인 방법을 통해 이를 성취하려는 다양한 사회 구성원들 사이에 일어난다.

이러한 사회적 대화는 어느 면으로 보나 참여자들이 자신의 고유한 지식과 디자인 능력을 활용하는 역동적인 공동 디자인 활동이라 할 수 있다. 물론 참여자 중에는 디자인 기술과 능력을 발휘하는 디자인 전문가들도 있다.

그런 의미에서, 사회혁신을 위한 디자인은 사회 변화를 위한 공동 디자인 과정에 전문 디자인이 기여하는 바라고 할 수 있다. 좀 더 구체적으로 말하자면, 사회혁신을 위한 디자인은 (디자인 문화에서 비롯된) 독창적인 아이디어와 비전, 실용적인 디자인 도구(그래픽 디자인, 제품 디자인, 인터랙션 디자인, 서비스 디자인 등 다양한 디자인 분야에서 사용되는 도구), 그리고 창의력(개인의 타고난 능력)과 같은 다양한 요소를 디자인적 접근 방식의 틀 안에서 조합하는 일이다.

사회혁신을 위한 디자인이 아닌 것은 무엇인가

사회혁신을 위한 디자인을 좀 더 명확히 이해하기 위해서, 잠시 숨을 고르면서 사회혁신을 위한 디자인과 그 역할에 대한 오해를 살펴보는 것이 도움이 될 것이다.

모든 디자인이 사회혁신을 위한 디자인은 아니다

가장 먼저 짚고 넘어갈 부분은, 사회혁신을 위한 디자인의 정의가 매우 광범위하긴 하지만 그렇다고 모든 디자인이 사회혁신을 위한 디자인에 속하는 것은 아니라는 점이다. 사회혁신을 위한 디자인은 사회 변화로 추진되고 사회 변화를 지향하는, 사회기술적 변화를 수반한다. 모든 변화가 이런 성격을 지닌 것은 아니다. 기술혁신에서 비롯된 전반적인 (사회적 측면을 포함한) 시스템의 변화는 언제나 존재하고, 앞으로도 존재할 것이다. 새로운 소재, 새로운 기술, 새로운 생산 시스템의 등장은 언제나 사회에 상당한 영향을 미칠 수 있는 새로운 제품, 서비스, 시스템의 디자인을 초래해왔다. 하지만 이런 경우 변화의 동력이 사회 변화가 아닌 기술의 변화이기 때문에, 이를 사회혁신을 위한 디자인이라고 하지는 않는다.

당연한 일이지만, 사회혁신과 기술혁신은 구분하기 쉬운 경우도 있고 애매한 경우도 있다. 1장에서 사회기술 시스템의 혁신에 대해 논의할 때 언급한 것처럼, 기술이 사회 깊숙이 광범위하게 침투할수록, 기술혁신은 사회 시스템에 빠르고 광범위하게 영향을 미친다. 그 반대의 경우도 마찬가지다. 더 많은 사람이 테크놀로지에 익숙할수록, 다양한 용도로 테크놀로지를 활용하거나 변형시키는 방법을 이해하고 이용할 가능성이 높아진다. 상황이 이럴 때, 어떤 변화가 기술적 혁신인지 사회적 혁신인지를 따지는 일은 딱히 도움이 되지 않는다. 사회혁신을 위한 디자인이냐 아니냐를 따지는 일 역시 마찬가지다.

사회혁신과 디자인

사회적 디자인이 사회혁신을 위한 디자인은 아니다
(경우에 따라서는 그럴 수도 있지만)

*사회혁신을 위한 디자인*이라는 개념은 종종 사회적 디자인*social design*과 같은 개념이거나 유사한 개념으로 여겨지곤 한다. 내 생각에 이 둘은 같은 개념이 아니다. 두 개념은 다른 활동을 가리키고 있고, 매우 다른 함의를 지니고 있다.

문제는 '사회적social'이라는 형용사에 두 가지 의미가 있다는 점에서 비롯된다. 먼저 *사회혁신을 위한 디자인*이라는 표현에서 그러하듯 '사회적'이라는 단어는 사회적 형태, 즉 한 사회가 구성되는 방식을 일컫는 데 사용된다.[13](예를 들어 '인간은 사회적 동물이다'라는 문장에서 '사회적'이라는 단어는 이런 의미로 사용된다. - 옮긴이) 하지만 또 한편으로 '사회적'이라는 단어는 극심한 가난, 심각한 질병, 사회적 소외, 자연재해처럼 시장이나 정부가 해결하지 못해 제3의 주체가 긴급하게 나서야 하는 특별한 종류의 문제적 상황을 가리킬 때도 사용된다. 수십 년 전부터 '사회적 디자인'이라는 표현과 함께 디자인 담론에 유입된 것은 '사회적'이라는 형용사의 이러한 두 번째 의미이다.[14](글상자 3.1)

사회혁신을 위한 디자인은 사회적 디자인과는 상당히 다른 전제에서 출발한다. 먼저 이미 언급한 것처럼, 사회혁신을 위한 디자인에서 '사회적'이라는 단어는 인간이 사회적 형태를 만들어내는 방식을 일컫는 의미로 사용된다. 둘째로, 사회혁신을 위한 디자인의 결과물은 의미 있는 사회혁신, 즉 새로운 사회 형태와 경제 모델에 근거한 혁신적인 해결책이다. 셋째로, 사회혁신을 위한 디자인은 지속가능성을 향한 모든 종류의 사회 변화를 다룬다. 그중에는 물론 빈곤층에 관련된 변화도 있을 수 있지만, 중산층이나 상류층과 관련된 사회 변화도 포함된다. 지구 환경에 미치는 영향을 줄이고, 공공

> **사회적 디자인** **글상자 3.1**
>
> 사회적 디자인의 본래 의미는 시장이나 정부의 관심 밖에 있는 문제들, 그리고 문제의 당사자가 정식으로 문제 제기를 할 경제적 혹은 정치적 수단이 없는 소외 계층이기 때문에 누구도 그들의 목소리에 귀 기울이지 않는 문제들을 다루는 디자인 활동을 일컫는다. 이로부터 사회적 디자인의 숭고한 윤리적 성향이 생겨난다. 하지만 이는 동시에 사회적 디자인의 한계이기도 하다. 만약 사회적인 문제에 직접적으로 관련된 사람이 정식으로 문제 제기를 하지 않는다면, 그들은 디자인을 위한 비용을 감당할 수 없고, 따라서 디자인 전문가는 기부 형태로 무료로 일해야만 한다.(디자이너들이 자선단체를 위해 일하고 돈을 받는 경우도 있지만, 이 역시 본질적으로는 자선 활동의 성격을 지니는 큰 프로젝트의 틀 안에서 이루어진다.) 이는 결국 경제적 논리 아래 진행되는 일반적 디자인과 윤리적 동기에서 시작해 기부 형태로 진행되는 디자인이 따로 존재함을 의미한다. 따라서 사회적 디자인은 디자인에 필요한 비용을 후하게 지불할 능력과 의향이 있는 제3의 존재를 필요로 하는, 본질적으로 보완적인 성격을 지닌 디자인 활동이 된다.

의 가치를 재생산하면서 사회 구조를 강화할 수 있는 모든 종류의 사회 변화가 사회혁신을 위한 디자인의 영역이다.

그러므로 사회혁신을 위한 디자인은 본질적으로 디자인계의 주류 흐름이 충족시키지 못한 영역을 보완하려는 활동이 아니다. 사회혁신을 위한 디자인은 21세기 디자인의 전신(혹은 적어도 전신의 가능성)에 가깝다. 따라서 현실적으로 말하자면, 사회혁신을 위한 디자인은 일부 특별한 디자이너들이 아니라 대다수 디자이너들이

참여하고, 생업의 수단으로 삼을 수 있는 디자인 활동이다.(저자는 사회적 디자인을 하는 디자이너들이 윤리적 동기에 기반해 거의 무보수로 일하고 있기 때문에, 사회적 디자인만으로는 디자이너가 생계를 유지하기 어렵다는 점을 지적한 바 있다. – 옮긴이)

요즘 실제로는 사회적 디자인과 사회혁신을 위한 디자인이 합쳐지며 교집합의 영역(게다가 매우 생산적인 교집합)을 만들어내면서, 사회적 디자인과 사회혁신을 위한 디자인 간의 이러한 구분이 모호해지는 경향이 있다는 점도 짚고 넘어가야 한다. 전통적으로 사회적 디자인이 다루던 문제들을 해결할 수 있는 유일한 기회가 사회혁신에 있음을 인식하게 되면서 사회적 디자인은 점차 사회혁신을 향하고 있다. 한편 전 세계적으로 확대되는 경제 위기 앞에서 사회혁신을 위한 디자인은 사회적으로 시급한 문제들을 다루는 활동에 점점 더 많이 관여하고 있다.

사회혁신을 위한 디자인은 공동 디자인 과정의 윤활유 역할을 의미하지 않는다

내 경험에 비추어볼 때, 공동 디자인 과정에서 디자인 전문가의 역할은 종종 관리자 역할로 축소되곤 한다. 창의적 아이디어나 디자인 문화는 사라지고, 디자인 전문가는 한발 뒤로 물러서 그들의 역할이 공동 디자인 과정에서 이해당사자 간의 대화를 촉진하는 윤활유가 되어주는 것이라 생각하는 경향이 있다. 달리 말하자면, 디자인 전문가는 자신의 역할을 아주 한정된 의미로 받아들인다. 가령 (경우에 따라 정도는 다르지만) 어느 정도 형식화된 다음과 같은 과정을 따르는 식이다. 이해당사자들의 의견과 희망사항을 물어보고, 이런 사항들을 포스트잇에 적어 벽에 붙인 다음 그 내용을 종합한다. 이런 방식은 포스트잇 디자인post-it design이라고 부를 만하다. 내가 보기에

공동 디자인 과정(그러므로 사회혁신의 과정)에서 디자이너는 이보다 훨씬 많은 역할을 해야 한다.

디자인은 하나의 특별한 문화이고, 디자인 전문가는 그의 창의력 때문에 선택되고 그 창의력을 활용해 디자인 문화를 미래에 대한 비전과 새로운 제안으로 만들어내도록 훈련받아야 한다. 이러한 디자인 문화와 창의력이야말로 디자인 전문가가 사회혁신, 그리고 사회혁신을 지원하는 공동 디자인 과정에 기여해야 하는 바이다. 문제는 이를 옛날처럼 디자이너의 '독불장군식 디자인Big-ego design'에 빠지지 않으면서, 다시 말해 디자이너 자신의 비전과 아이디어를 마치 유일한 해결책인 양 강요하지 않으면서 어떻게 해내느냐이다.(글상자 3.2)

이런 위험을 피하려면 디자인이라는 행위를 창의력, 디자인 문화, 그리고 대화를 통한 협동이 혼합된 행위, 즉 창의력과 디자인 문화가 대화를 통한 협동과 병행하는 행위로 여겨야 한다.[15]

사실 공동 디자인은 누구나 자신의 아이디어를 제안하는 것이 허락된 과정이다. 비록 그 아이디어들이 문제를 일으키거나 긴장을 유발하더라도 말이다. 결국에는 복잡하게 얽힌 시도들을 디자인 과정으로 만들어주는 것은 참여자들이 자신의 생각을 바꾸고 성취하고자 하는 결과물에 대한 공통의 관점을 향해 통합해 나아가기 위해 상대방의 아이디어에 귀를 기울일 수 있고 그러고자 한다는 사실이다. 간단히 말해, 이는 참여자들이 대화적 협동, 예를 들면 리처드 세넷Richard Sennett의 표현을 빌리자면 "특정한 종류의 개방성을 포함한"[16] 사회적 대화를 수립하고자 하고, 그럴 수 있음을 의미한다. 이런 대화에서는 타인의 말을 경청하는 일이 자신의 의견을 말하는 것만큼 중요하다.(경청은 대화에 참여한 사람들이 다른 관점을 이해하고 공감하도록 해주고, 이를 토대로 해결책을 찾도록 해주기 때문이다.)

독불장군식 *디자인*은, 디자인이 특별한 재능을 타고난 일부 개인의 활동이라 여기던 구시대적 생각의 잔재이다. 특정 디자인 분야에서는 여전히 의미 있는 시각일지도 모르지만, 이런 방식의 생각과 행동은 복잡한 사회 문제에 적용될 때 굉장히 위험해진다. 따라서 (특정 분야가 아닌 일반적 의미에서의) 디자인이 독불장군식 디자인으로 그 의미가 축소되는 것에 저항하는 일은 중요하다.

　　포스트잇 *디자인*은, 시민을 포함한 모든 사회 주체를 주어진 문제에 대한 해결책 마련에 기여할 수 있는 잠재적 자원으로 여기는 긍정적 발상에서 비롯된, 공동 디자인 과정을 대하는 방식 중 하나다. 모든 사람을 디자인 과정에 의미 있는 기여를 할 수 있는 주체로 인식하는 것이다. 분명 포스트잇 디자인 접근법의 바탕에는 독불장군식 디자인에 대한 반발도 깔려 있다. 문제는 포스트잇 디자인이 독불장군식 디자인에 대항하려는 좋은 의도에서 출발하지만, 전문 디자이너를 다른 사람들의 아이디어를 적은 포스트잇을 (보기 좋은 스케치도 몇 장 덧붙여서) 벽에 붙이는 것 이외에는 디자인 과정에서 특별히 기여하는 게 없는 관리자로 만들어버리는 결과를 낳는다는 점이다. 즉 포스트잇 디자인의 관점에서 디자인 과정은 여러 사람이 참여해 각자 의견을 내놓는 예의 바른 대화 정도가 되어버린다. 하지만 공동 디자인 과정의 토대가 되는 사회적 대화란 단순히 그런 걸 의미하지 않는다고 본다.

121

사회혁신을 위한 디자인

따라서 나는 디자인 전문가가 비판적이고 창의적이면서 동시에 대화를 잘해야 한다고 생각한다. 즉 디자인 전문가는 그들의 개인적 기술과 특정 디자인 문화를 활용해 미래에 대한 비전과 아이디어를 제공함으로써 사회적 대화를 자극하고, 다른 참여자들과 전체 환경으로부터의 반응을 경청하고, 그 반응을 토대로 새롭고 좀 더 성숙한 제안을 제시해야 한다.

사회혁신을 위한 디자인은 변화를 일으킨다

포스트잇 디자인과 독불장군식 디자인의 위험을 피하려면 디자인 전문가는 창의력과 교양, 그리고 대화 능력을 함께 키워야 한다.

리처드 세넷이 말한 대화 능력은 특정한 방법론의 적용을 의미하는 것이 아니라 특별한 종류의 역량으로, 실천과 경험을 통해 배울 수 있는 기술이다. 그 결과 디자인 전문가는 대화적 방법을 통해 자신들이 지닌 창의력과 문화를 다른 주체들의 디자인 능력을 지원하기 위한 도구로 여겨야 한다. 다시 말해, 디자이너는 광범위한 디자인 과정의 일부분으로써 이를 촉발하고 지원할 수 있지만, 일방적으로 지휘할 수는 없다는 데 동의해야 한다.

디자이너가 스스로에 대한 이런 관점을 받아들이고, 창의력과 디자인 지식, 대화 능력의 조합이야말로 디자이너의 능력을 대변하는 프로필이라 여기게 되면, 디자이너는 사회 변화를 촉발하는 효과적인 일꾼의 위치에 놓이게 된다. 새로운 이니셔티브를 촉발하고, 사회적 대화에 활기를 불러넣고, 공동의 목표와 비전을 향한 통합의 과정을 도울 수 있다. 즉 디자이너는 *변화를 일으킨다*.[17]

내가 보기엔 "변화를 실제로 일어나게 만들고, 타인들의 반응에 귀를 기울이고 행동의 방향을 이끄는 것"이야말로 우리가 사회혁신을 위한 디자인에 대해 이야기할 때 가리키는 공동 디자인의 과

정에서 디자인 전문가가 해야 할 역할을 가장 정확하고 간결하게 설명하는 방법이다.

사회혁신을 위한 디자인은 어떻게 작동하는가

사회혁신을 위한 디자인은 독자적인 방식과 기간, 결과물을 지닌 여러 개의 세부 디자인 프로젝트를 포괄하는 열린 프로세스 속에서 작동한다. 전문 디자인의 고유한 특징인 이런 작업 방식을 제대로 이해하지 못할 경우 개념적으로나 현실적으로 여러 문제가 발생할 수 있기 때문에, 이에 대한 올바른 이해는 꼭 필요하다.[18]

프로젝트를 통해 생각하고 행동하기

전문 디자인 활동은 구체적 프로젝트를 통해 생각을 발전시키고 행동하는 행위이다. 기존 관습과의 고리를 끊고 더 나은 현실을 상상하고, 이를 어떻게 실현시킬지 생각하는 것이 디자인 행위인 것이다. 디자인 행위의 본질은 언제나 이와 같았지만(이 책 2장 '디자인적 방식' 부분 참조) 디자인이 주로 제품에 치중되어 있던 지난 세기에 디자인 전문가의 활동은 제품을 디자인하는 일이었다. 결과적으로 디자인 활동은 제품의 디자인 과정이 시작될 때 시작되고, 제품이 만들어지면 디자인 활동도 끝났다.[19] 오늘날 특히 사회혁신의 영역에서 디자인 활동은 더 이상 이런 식으로 이루어지지 않는다. 시시각각 변하는 오늘날의 환경 속에서 조직들은 계속해서 진화하고 일하는 방식을 끊임없이 업그레이드해야 한다.

　그렇기 때문에 오늘날 디자인 전문가들의 이니셔티브는 적절한 방식으로 끝맺음을 할 수 있도록 개발되어야 한다. 제품이 완성

되면 디자인 활동도 끝나던 시절의 디자인 과정과는 달리, 이제는 일정 단계에 이르면 디자이너가 아닌 이해당사자들이 자발적인 주체가 되어 공동 디자인 작업과 공동생산 활동을 이어받아 지속시켜 나갈 수 있도록 해야 한다. 이런 종류의 프로젝트 개발에 관해 안나 메로니Anna Meroni 교수가 한 논문에 썼듯이, 디자인 전문가의 활동은 특별한 종류의 프로토타입이 만들어질 때까지 이해당사자와 함께 이루어져야 하고, 프로토타입이 완성된 다음 단계의 활동은 이해당사자들의 손에 맡겨져야 한다. "이 프로토타입은 단순히 혁신의 기능적 측면을 시험하기 위한 것이 아니다. 사회혁신가들이 해당 이니셔티브를 스스로 추진시켜나가도록, 디자이너의 도움 없이도 계속 나아갈 수 있도록 독려하기 위한 이벤트(혹은 일련의 이벤트)이다. 다시 말해 이는 프로젝트에서 디자이너가 적절한 시점에서 퇴장하는 전략의 일환으로 신중하게 계획되어야 하는 작별 행위이다."[20]

안드레아 보테로Andrea Botero 역시 이와 비슷한 견해를 보이는 듯하다. 사회혁신의 과정에서 디자인의 역할은 새로운 조직을 탄생시키는 것으로 묘사하면서 보테로는 어느 지점에 이르면 사회혁신을 위한 디자인은 이해관계자들이 함께 노력해서 도달해야 할 미래의 영역으로 이어주는 문제라고 적는다. 이는 보테로가 '산파'라고 부르는 특정한 방식의 참여를 요구한다. "산파 역할은 프로젝트의 전과 후, 그리고 진행 단계에 존재하는 애정과 보살핌, 동반자적 측면과 관련되어 있다. 이러한 측면은 공동의 노력을 여러 가지 가능한 영역으로 연결하기 위해 꼭 필요하다."[21] (안드레아 보테로에 따르면, 디자이너가 오롯이 디자인을 완성해 사용자에게 전했던 전통적 방식과 달리 오늘날에는 사용 단계에서 사용자 주도로 디자인이 계속 진행되기 때문에 디자이너의 역할에 대한 새로운 담론이 필요하다. 보테로는 산파의 비유를 통해 디자이너의 역할에 대한 새로운 해석을 제시하고 있는

데, 산파는 아이를 직접 낳지는 않지만 건강한 아기가 태어날 수 있는 환경을 조성한다는 점, 그리고 분만 과정뿐 아니라 분만 전 산모의 준비, 분만 후 산모의 몸조리와 신생아 관리를 돕는 역할을 한다는 점에서 오늘날 디자이너의 역할에 비유될 만하다고 말한다. - 옮긴이)

연합체와 디자인 프로그램 디자인하기

모든 디자인 이니셔티브는 공동의 목표와 이를 어떻게 성취할 것인가에 대해 합의한 사회적 주체들의 조직화된 행동의 결과물이다. 이런 *디자인 연합체*(2장 '네트워크와 연합체' 참조)는 우연히 생겨나지 않는다. 연합체 자체도 디자인의 결과물이다. 적합한 파트너를 찾아내 그들과 함께 공통의 가치를 구축하고 관심사를 통합하는, 전략적 디자인 영역에 속하는 활동의 결과인 것이다.

모든 디자인 이니셔티브가 프로젝트를 촉진, 개발, 운영하는 연합체를 필요로 하지만, 전략적 활동이 차지하는 비중은 프로젝트의 종류에 따라 다르다. 예를 들어 민족지학적 연구처럼 아주 구체적이고 디자인 주도적인 프로젝트의 경우에는 어떤 연합체가 필요할지 상상하기도 쉽고 형성하기도 어렵지 않다. 하지만, 한 지역 전체 그리고 크고 복잡한 사회기술적 시스템을 변화시키고자 하는 프레임워크 프로젝트의 경우 연합체를 구성하기가 상대적으로 더 어렵다. 이런 연합체들이 여러 가지 이니셔티브와 전반적인 공동 디자인 과정의 순차적 단계들을 포함한 활동 프로그램을 규정한다. 우리가 살고 있는 세상의 복잡성과 변화를 고려해볼 때 이런 디자인 연합체들은 변화에 적응하고 새롭게 생겨나는 요구를 해결하기 위해 고도의 전략적이고 디자인적인 능력을 발휘해야 한다.

이는 이니셔티브를 실현하고 디자인 프로그램을 시작하기 위해 필요한 연합체를 디자인하는 일이야말로 사회혁신을 위한 디자

사회혁신을 위한 디자인

인이 하거나 해야 하는 일의 가장 까다롭고 중요한 측면이라는 것이다. 디자인 연합체는 사용자이자 공동 생산자(이들은 실제로 디자인 팀의 일부를 구성한다.)를 포함해, 프로젝트에 필요한 기량을 보탤 수 있는 주체들을 반드시 포함해야 한다. 하지만 연합체에 빠져서는 안 되는 또 하나의 주체는 정치인이다. 정치인은 정책 입안이나 결정 과정에 참여할 수 있는 권한이 있기 때문에 사회혁신적 아이디어를 정치적 차원에서 지원할 수 있다는 점에서 프로젝트의 성공 가능성을 높이는 데 필요한 존재다.

그러므로 연합체를 구성하는 일은 미래에 대한 비전을 세우는 능력과 대화 능력이 결합되어야 하는 전략 디자인 행위다. 사실 연합체는 미래에 대한 비전 혹은 무엇을 어떻게 할지에 대한 계획을 중심으로 형성되어야 한다. 그리고 동시에 이러한 비전과 계획은 참여 주체 사이의 대화를 통해서만 구체화될 수 있다. 디자이너 자신의 아이디어를 추진해야 할 필요성과 다른 사람들의 아이디어를 수렴해야 할 필요성 이 둘 사이의 균형을 유지하는 것이야말로 디자인 전문가가 증명해 보여야 하는 가장 중요하고 근본적인 능력이다.

조력자, 운동가, 전략가, 문화 기획자

지금까지 이야기한 모든 디자인 이니셔티브는 특정 프로젝트(가령 새로운 협업 조직)뿐 아니라 도시나 지역, 지구 전체의 미래에 대한 사회적 대화에 기여하기 위한 수단으로 고안되고 시행되어야 한다. 디자인 이니셔티브는 여러 용도를 지닐 수 있다. 사회적 대화 자체를 일으킬 수도 있고, 혹은 새로운 아이디어로 이미 진행 중인 대화를 북돋거나 대화를 돕는 도구들을 활용해 지원하거나, 혹은 새로운 맥락에서 대화를 다시 시작할 수 있도록 환경을 조성할 수도 있다. 이는 이런 이니셔티브들을 디자인하는 주체인 디자인 전문가 역시

여러 다양한 역할을 수행할 수 있다는 뜻이다.

가장 보편적이라고 말할 수는 없지만 가장 두드러진 역할은 디자인 전문가가 이미 존재하는 사회혁신 사례들을 도울 때 나타난다. 디자인 전문가는 사회혁신 사례들을 좀 더 효과적이고 쉽게 접근할 수 있고, 잠재적으로 복제를 통해 확산할 수 있도록 돕는다. 그 과정에서 디자인 전문가의 특권은 미래에 대한 시나리오와 아이디어를 제시함으로써 사회적 대화를 촉진하는 것이다. 시나리오와 아이디어는 각양각색의 대화 참여자로 하여금 공동의 비전으로 통합되도록 촉진하는 도구, 혹은 여러 대안 중 한 가지를 선택할 때 좀 더 확실한 동기를 갖도록 돕는 도구로 작용한다.

이보다는 덜 두드러지지만 널리 확산되고 중요한 디자이너의 또 다른 역할은 사회혁신의 움직임이 없거나 너무 약할 때 생겨난다. 이 경우 디자인 전문가는 사회혁신적 아이디어를 구현할 새로운 협력 조직(성공 사례를 재현하거나 완전히 새로운 아이디어를 새로 시작하거나)을 촉발하거나 아예 설립하는 활동가가 된다.[22] 물론 디자이너가 활동가가 된다는 것이 다른 사회적 주체가 하듯이 정치적 움직임을 만들어낸다거나 도발적인 예술 작업을 한다는 의미는 아니다. 디자인 운동가로서 디자인 전문가는 어떤 맥락에서는 도발적일 수 있는 존재 방식과 행동 방식에 초점을 맞추지만, 그럼에도 생산적인 토론(나아가 행동)을 야기하는 기회를 만들어낸다.

앞서 살펴보았듯이 경우에 따라서는 디자인 전문가가 지원해야 하는 활동이 여러 프로젝트가 시너지 효과를 낼 수 있도록 계획하고 연합체를 구성해 시스템 차원의 변화를 일으키는 프레임워크 프로젝트일 때도 있다.[23] 이런 경우 디자인 전문가는 그들의 전략 디자인 능력을 최대한 활용해야 한다. 전략가 역할을 수행할 때 역시 디자인 전문가는 디자이너 고유의 방식을 찾아야 한다. 디자이너 고

유의 방식은 다양한 주체 사이의 협업을 만들어내고, 여러 프로젝트 사이에 시너지 효과를 창출할 수 있는 비전과 기획안을 만들어냄을 의미한다. 또한 지역 차원의 프로젝트를 좀 더 넓은 차원의 프로젝트들과 연계해 양쪽 모두를 강화하는 일, 경제적, 기술적 이슈를 문화적 이슈와 엮어내는 일(그럼으로써 문화적 차원의 이슈는 구체화하고, 기술적 이슈에는 의미를 부여하는 일)도 포함된다.

마지막으로 디자인 전문가는 디자인 고유의 문화를 활용해 현실에 대한 비판을 넘어서 새로운 아이디어나 가치를 제안함으로써 사회적 대화를 살찌울 수 있다. 이 점에서 디자인 전문가는 이론과 성찰을 자유자재로 활용할 필요가 있다. 이와 동시에 디자인 전문가는 행동을 실천할 필요도 있는데, 이는 새로운 성찰의 토양이기도하기 때문에 행동과 성찰 사이에 선순환을 만들어낼 수 있다. 즉 디자인 전문가는 그들의 경험, 그리고 경험에 대한 성찰을 바탕으로 한 건설적 능력을 행사해야 한다.[24]

전문 디자인의 이러한 네 가지 양상이 사회혁신을 위한 디자인이 활동하는 영역을 규정한다. 사실상 디자인 전문가는 개인적 능력과 감수성에 따라 이러한 네 가지 역할을 다양한 방식으로 조합해 사회혁신을 위한 디자인의 영역 내 여러 지점에서 활동하게 된다.

이 네 가지 양상 중 어떤 것이든 사회혁신에 긍정적으로 기여할 잠재력이 있지만, 그 잠재력을 발휘할 수 있을지는 출발점을 잘 찾느냐 아니냐에 달려 있다. 따라서 주어진 상황에 맞는 가장 적절한 조합을 찾는 일이 전문 디자이너가 발휘해야 할 가장 근본적이고 우선적인 전략적 능력이다.

디자인 전문가는 디자인 고유의 관점, 문화, 그리고 기술을 제공하면서 이런 다양한 역할을 수행할 수 있어야 한다. 이는 디자인 전문가가 조력자, 행동가, 전략가, 그리고 비평가 역할을 수행하는

방식이 디자이너 고유의 문화와 능력의 표현이어야만 함을 의미한다. 어느 정도는 디자인 전통으로부터, 그리고 어느 정도는 적절한 연구를 통해 생산해야 하는 디자인 지식이야말로 디자인 전문가가 사회혁신의 공동 디자인 과정 전반에 제공해야 할 고유의 기여이다.

새로운 디자인 지식

사회혁신을 위해 필요한 디자인 지식은 어디서 어떻게 만들어질까? 지속가능한 사회를 향한 변화의 과정 속에서 이에 대한 수요는 불가피하게 늘어날 텐데, 앞으로 어디서 어떻게 이런 지식이 생산될 것인가? 전통적으로 이는 공공 연구 기관과 사립 연구소의 몫이라 여겨졌다.[25] 하지만 이런 관점은 불충분하기도 하고, 더 중요하게는 이러한 생각이 우리로 하여금 디자인 연구는 일부 전문 연구자에게 국한된 일이라 생각하게 만들 수 있다. 이제 상황은 그렇지 않다. 오늘날 디자인 네트워크는 건설적인 연구를 생산하는 디자인 연구 네트워크도 되는 양상을 보이고 있다.

디자인 연구 네트워크

이러한 디자인 연구 네트워크는 현재 진행되고 있는 사회적이자 기술적인 변화의 결과이다. 이를 인식하기 위해서는 오픈 소스open source와 피어투피어peer-to-peer 방식이 새로운 형태의 조직 구조를 가능하게 하는 최근의 시나리오를 생각해봐야 한다. 이 시나리오에서는 대학이나 연구 기관뿐 아니라 자신들의 디자인 결과물을 인터넷에 공개하는 크고 작은 규모의 디자인 에이전시도 찾아볼 수 있다. 거기에는 새로운 디자인 문화와 새로운 디자인 도구의 기반이 되는

정보와 성찰의 흐름이 존재한다.

　한편 누구에게나 공개된 이 정보의 흐름은 인터넷(그리고 오픈 소스와 피어투피어 방식)의 잠재력을 잘 활용함으로써 더 효과적으로 만들 수 있다. 피어투피어와 오픈 소스의 정신 안에서는 각 디자인 팀이 자신들의 자원과 기회를 기반으로 독자적인 프로젝트와 연구를 수행하는 동시에, 비슷한 관심사를 지닌 디자인 팀들로 구성된 큰 네트워크 속 일원으로 활동할 수 있다. 가령 세계 곳곳의 창의적 인재들이 지구 차원의 어떤 문제를 고민하도록 독려하기 위해 공모전 형태로 온라인 플랫폼을 통해 문제를 제시하고 해결 방안을 제출하도록 할 수 있다. 제출된 아이디어를 검토해 추리고 또 추려서 채택된 아이디어는 아이디어를 실현하고자 하는 후원 업체나 공동체 회원(혹은 둘 다)을 통해 의해 실제로 구현될 수 있다.[26] 이런 방식은 온라인 디지털 플랫폼이 제공하는 가능성을 활용한, 연구로서의 디자인design-as-resesarch이라는 개념과 일맥상통할 것이다.

　여기서 한 단계 더 나아간 것이 디지털 플랫폼의 장점과 피어투피어 방식을 활용해 디자인 연구 활동을 유발하는 일이라 할 수 있다. 이러한 열린 디자인 연구 프로그램 덕분에 복잡한 사회적 이슈들이 해결될 수 있고, 명확하고 토론 가능한, 전수와 축적이 가능한 지식(예를 들어 공동 디자인 과정에 기여할 수 있는 시나리오나 솔루션, 도구, 방법론)이 생산될 수 있다. 이런 네트워크는 네트워크 안에서 서로 연결된 여러 디자인 팀들이 하나의 거대한 에이전시처럼 작동하면서(그러면서도 각 디자인 팀은 지역적 문화, 사회, 경제적 상황에 촉각을 유지하게 된다.), 분산형 시스템이 그렇듯 아주 유연한 방식으로 운영될 수 있다. 이런 독특한 시스템 구조 덕분에 지역적 시각과 세계적 시각을 통합할 수 있는 특별한 가능성이 생기고, 또한 다양한 프로젝트가 합쳐져 복잡한 문제를 해결하고 시나리오와 해결책을

생산하는 열린 디자인 프로그램을 촉진할 수 있게 된다. 이런 열린 디자인 연구 프로그램이 어떻게 운영될 수 있는지를 보여주는 사례 중 하나로 데시스네트워크, 특히 데시스 산하의 주제별 모임Thematic Cluster을 꼽을 수 있다. 좀 더 구체적으로 말하자면, 데시스는 데시스랩이라 불리는 회원들(디자인 팀)이 진행하고 있는 활동들을 정리하고, 프로젝트에 대해 토론할 수 있는 공간을 만드는 데 도움이 되는 플랫폼을 제공한다. 이 플랫폼을 통해 프로젝트에 사용된 도구와 결과물을 비교할 수도 있고, 회원들이 함께 새로운 프로젝트를 시작할 수 있다.(사례 3.5)

변화의 주역 디자인 대학

박사학위를 지닌 인력과 관련 학위 프로그램 덕분이기도 하지만 디자인 대학은 소속 학생들의 열정과 교수들의 경험이 지닌 엄청난 잠재력 덕분에 디자인 연구 네트워크 내에서 굉장히 의미 있는 노드가 될 수 있다. 한편 디자인 연구 네트워크의 존재와 실제 연구 가능성은 디자인 대학이 지닌 이런 잠재력을 발휘할 수 있는 환경이 되어준다. 이런 디자인 연구 네트워크가 없다면 디자인 대학이 지닌 잠재력은 아마 그냥 잠재된 채로 남게 되거나 혹은 그 에너지와 능력이 낭비될 것이다. 하지만 디자인 대학이 디자인 연구 네트워크가 지닌 가능성을 잘 활용하게 되면 디자인 대학은 *진정한 의미의 사회적 자원*이 된다.[27] 디자인 대학은 독창적인 아이디어들을 생산해내고 디자인 방식을 도입해 새로운 프로젝트를 촉발하거나 이미 진행 중인 프로젝트를 지원하기 위해 지역 커뮤니티와 협업할 수 있다.(실제로 이 책에 소개된 많은 사례에서 디자인 학교가 프로젝트를 지원하고 유지하는 데, 그리고 새로운 디자인 지식을 생산하는 프로젝트를 연구하는 데 중요한 역할을 한 것은 우연이 아니다.)

데시스는 독립적이지만 서로 연결된 여러 *디자인 랩*들의 네트워크다.(2014년 봄을 기준으로 마흔 개가 넘는 랩이 참여하고 있다.) 각 디자인 랩은 사회혁신에 초점을 맞춘 디자인과 연구 활동을 하고 있는 디자인 학자, 연구자, 그리고 학생으로 구성되어 있다.(대부분의 데시스 랩은 디자인 대학에 기반을 두고 있다.- 옮긴이) 데시스랩은 지역 내 파트너와 함께 지역 차원에서 활동하는 동시에 네트워크 내 다른 랩과 협력해 더 큰 차원의 프로젝트에 참여하기도 한다. 주제별 모임은 데시스네트워크가 추진한 프로젝트 중 하나로, 비슷한 주제에 비슷한 관점이나 접근법을 갖고 활동하고 있는 데시스랩들의 소규모 네트워크이다. 비슷한 주제로 진행되고 있는 프로젝트에 대해 토론하고, 방법론이나 결과물을 비교하기 위한 공간을 만들고, 새로운 협동 프로젝트를 시작할 수 있는 공간을 제공하기 위해, 즉 특정 주제에 집중된 디자인 연구 환경을 형성하기 위해 생겨났다. 그곳에서 특정 주제에 관한 디자인 지식이 생산되고 축적되며, 담론을 발전시키는 데 필요한 공통의 언어를 형성하고, 개념적, 실용적 도구와 시나리오 및 솔루션들이 개발된다. 주제별 모임은 데시스랩 간 공통의 관심사를 발견한 일부 회원(데시스랩)들이 비슷한 주제의 프로젝트를 한데 모으고, 포럼이나 출판물의 기획 등 협업 계획을 수입하고, 가능한 경우 새로운 공통 프로젝트를 기획하기로 결정하면서 생겨났다.[28]

사회혁신과 디자인

동시에 디자인 대학은 독립적인 디자인 연구 에이전시로 활동할 수도 있다. 여기서 독립적 디자인 에이전시라 함은 누구와 일할지(가령 특정 공동체, 협회, 기업, 기관), 어떤 프로젝트를 할지(가령 어디서 어떻게 환경 체계를 개선시킬지)를 자유롭게 결정할 수 있는 디자인 에이전시를 말한다. 그리고 가장 중요한 것은 디자인 대학이 틀에 박히지 않고 비판적이며 대안적인 시각을 통해 열린 디자인 연구 프로그램, 그리고 나아가 사회혁신에 대한 사회적 담론에 기여할 수 있다는 점이다.[29]

사회혁신을 위한 디자인

2부

변화 일으키기

4 가시화와 구체화

변화 일으키기

사람들이 자신의 삶을 디자인(글상자 4.1)하는 범위는 그들이 속한 환경에 따라 결정된다. 사람들이 더 적극적이고 협동적인, 그리고 지속가능한 방식의 삶을 디자인할 가능성을 높여주는 환경을 만드는 데 전문 디자인은 어떤 기여를 할 수 있을까? 이 질문에 대한 첫째 대답은 어떻게 현실을 바꿀 것인가와 관련된 것이 아니다. 오히려 그 대답은 현실을 어떻게 가시화할 것인가와 관련되어 있다. 누군가의 삶을 현재 익숙한 방식이 아닌 새로운 존재 방식과 행동 양식을 향해 변화시킬 수 있는 가능성은 무엇보다 그 사람이 자신의 관점에서 무엇을 볼 수 있느냐에 달려 있다. 즉 그 사람이 현실을 어떻게 해석하고 어떤 기회들을 자각하느냐에 달려 있다. 그러므로 사회혁신을 위한 디자인의 첫 단계는 다음과 같은 질문에서 시작한다. 복잡한 현실과 현실을 움직이는 원동력을 어떻게 이해할 수 있을까? 어떻게 우리의 시각과 바람을 명확하게 만들 수 있을까? 현실에 존재하지 않지만 존재 가능한 무언가를 어떻게 상상해낼 수 있을까? 간단히 정리하면 다음과 같다. 미래에 대한 사회적 대화를 위한 자양분을 어떻게 공급할 수 있을까?

근대성이라는 개념은 개인에게 선택의 자유가 있는, 따라서 개인이 자신의 삶을 스스로 디자인할 수 있는 환경이다. 근대화 이전 사회에서 이는 거의 불가능한 일이었다. 앤서니 기든스가 말했듯이 근대 이전 사회에서는 전통과 관습이 강하게 작용했기 때문에 대부분 사람에게 자신의 삶을 스스로 디자인할 가능성이 주어지지 않았다. 전통의 위력이 약해지면서 사람들은 여러 가능한 선택지 중에서 어떤 삶의 방식을 택할지 스스로 선택하고 결정해야 함을 깨달았다. 그래서 전근대사회에서 근대사회로 넘어가면서 사람들은 자신의 삶을 스스로 디자인하는 법을 배워야 했다. 울리히 벡Ulrich Beck은 스스로 삶을 디자인하는 일은 오늘날 더는 선택사항이 아니라고 강조한다. 여러 선택지와 맞닥뜨릴 때 우리는 어떤 것을 선택할지 결정해야 한다.

　한 가지 덧붙일 사실은 20세기를 거치면서 스스로 삶을 선택해야 할 필요성과 함께 개인주의라는 또 하나의 현상이 점점 강화되었다는 점이다.(개인주의의 강화 역시 전통, 그리고 전통을 특징짓는 사회적 연대망이 점차 약해진 현상과 관계있다고 보인다.) 이러한 이중의 변화가 낳은 결과는 이제 근대화된 사회에서 사람들이 스스로 삶을 디자인해나가야 한다는 것인데, 이는 많은 경우 굉장히 어려운 일이기 때문에 사람들을 좌절에 빠트리기도 한다. 우리가 여기서 다루고 있는 사회혁신은 (특히 사회혁신이 협동적 조직의 형성으로 이어질 때) 다른 방법도 있다는 사실을, 삶을 디자인하는 일을 혼자서 해야 하는 것이 아님을 보여준다. 최근 몇 년간 나타난 사회혁신 사례들은 행복을 추구하기 위해 자신의 삶을 디자인하는 일이 꼭 개인적으로 이루어질 필요는 없다는 사실을 보여준다. 타인과 함께 삶을 디자인하는 것 역시 가능하다. 삶을 협동적으로 디자인하는 일은 타인과 함께 일하는 것이 더 나은 결과를 낳을 수도 있다는, 그리고 훨씬 더 흥미롭고 즐거울 수 있다는 생각에 바탕을 두고 있다.

137

가시화와 구체화

지도 만들기와 증폭시키기

가시화를 위한 디자인이란, 카탈로그나 사용 매뉴얼부터 지도나 인 포그래픽 시스템까지 포함하는 굉장히 광범위한 주제다. 사회혁신 을 위한 디자인의 경우 복잡한 문제 그리고 그만큼이나 복잡한 해 결책을 다루기 때문에 이를 좀 더 접근하기 쉽게 만드는 것은 분명 매우 중요하다. 어떤 지역의 두드러진 특성과 물리적, 사회적 자원 을 지도로 그려내는 일부터 고도로 복잡한 사회기술적 현상을 그려 내는 일까지 모두 이에 해당한다.

 "복잡한 시스템을 묘사하고 시스템 속 요소들의 감춰진 관계 의 베일을 벗기기 위해 우리는 수적 자료를 재배열하거나 양적 정 보를 재해석함으로써, 정보를 지리적 관점에서 배열함으로써, 혹 은 시각적 정보 분류 체계를 만듦으로써 도식적 시각화 작업(일종의 시각적 지름길)을 할 수 있다. 우리가 하는 시각화 작업은 포괄적이 고 열려 있으며, 복잡한 현상에 대한 다양한 해석의 여지를 남겨둔 다."[1] 밀라노공과대학 디자인 학부의 연구실 중 하나인 덴시티디자 인DensityDesign은 그들의 작업을 위와 같이 소개한다. 같은 맥락에서 브뤼노 라투르Bruno Latour를 비롯한 몇몇 학자[2]가 수행하고 있는 재 현representation이라는 주제에 대한 철학적이면서도 실용적인 연구들 역시 주목할 만하다. 복잡한 현상의 시각화라는 주제에 전문 디자인 이 기여할 수 있는 바가 무엇인가라는 문제가 여러 측면에서 중요하 다는 것은 굳이 말할 필요 없을 것이다. 브뤼노 라투르가 말했듯이 복잡한 현상의 시각화는 민주주의 및 복잡한 사회에 대한 논의를 돕 는 데뿐 아니라 좀 더 구체적으로 사람들이 자신의 삶을 디자인할 때 방향을 설정할 수 있는 도구를 제공하는 데도 중요한 주제다.

 여기서는 사회혁신을 위한 디자인에 좀 더 직접적으로 관련된

시각화에 대해 다루고자 한다. 여기서 소개할 사례들은 서로 굉장히 다르지만 한편으로는 하나의 공통점이 있다. 모든 사례에서 시각화 작업의 과정이 공동체 형성을 위한 도구의 역할을 했다는 점이다.

지도 만들기와 장소 만들기

먼저 그린맵시스템Green Map System에 주목하자. 그린맵시스템은 1995년부터 지역의 지도 만들기를 통해 지속가능한 공동체 개발에 누구나 참여하도록 독려하고 있는 비영리단체다.(사례 4.1)

　　지난 20년 간 그린맵시스템의 작업은 이런 종류의 지도 만들기(결과물인 그린맵뿐 아니라 지도를 만드는 과정)가 단순히 하나의 지도가 지니는 기능을 훨씬 넘어선 효과를 지님을 보여준다. "우리는 지역 주도의 그린맵 프로젝트를 지원하고 있다. 이런 프로젝트가 그 지역이 지닌 자원을 포괄적으로 보여줌으로써 의사결정에 도움이 되고, 지역 주민과 관광객에게 실용적인 정보를 제공하는 수단으로 작용하는 공동체의 '자화상'을 만들기 때문이다."[3] 이러한 공동체의 자화상을 제작하는 과정은 좀 더 건강하고 환경친화적인 옵션에 대한 요구를 확산시키고 성공적인 프로젝트들이 복제, 확산되도록 돕는 지속가능성의 네트워크를 강화한다. 그린맵시스템이 특별히 흥미로운 사례인 이유는 사용자 참여적 지도 만들기 과정이 해당 도시 혹은 지역 내의 지속가능성과 관련된 이슈들을 분명하고 효과적으로 보여줄 뿐 아니라 비전문가도 쉽게 오픈 소스 방식으로 지도를 제작할 수 있도록 필요한 도구 세트를 만들어 제공함으로써 지도 제작을 공동체 형성, 그리고 나아가 장소 만들기place-making의 과정으로 만들었기 때문이다. 이 과정은 물리적 장소와 그 장소에 살고 있는 공동체를 연결함으로써 지역에 대한 새로운 (혹은 재생된) 인식을 만들어낸다. "참여적이고 창의적인 학습 과정에 기반할 때, 그

그린맵은 환경을 주제로 한, 지역 단위로 제작되는 지도로, 비영리단체
인 그린맵시스템이 제공하는 온라인 지도 플랫폼과 그래픽 심볼 세트
를 이용해 만들어진다.(그래픽 심볼 세트는 여러 종류의 자원을 상징적
으로 표현한 아이콘들로, 그린맵시스템 웹사이트에서 다운로드해 사
용할 수 있고, 벡터이미지 파일로 제공되고 있어서 사용자가 필요에 따
라 손쉽게 아이콘을 변형시켜 사용할 수 있다. – 옮긴이) 지도 제작법
의 원리에 따라 그린맵은 지역 내 자연 자원, 문화 자원, 그리고 지속가
능성과 관련된 자원(예를 들어 재활용센터, 문화유산, 공원, 사회적 기
업), 그리고 유독성 산업 폐기물처럼 위험요소들의 위치를 지도 위에
표시한다. 1995년 뉴욕에서 시작된 그린맵 제작 운동은 그 후 전 세계
예순다섯 개 나라, 885개 도시와 마을로 퍼져나갔다. 이 운동은 "지역
에 대한 관심과 환경친화적 개발, 생태관광eco-tourism 움직임을 연결하
는 것, 그리고 전 세계적으로 지역 환경, 환경 문제와 형평성에 관한 이
슈에 좀 더 많은 사람들이 참여할 수 있도록 힘을 북돋는 것"[4]을 목표로
하고 있다.

 각각의 그린맵은 지역 단위의 프로젝트로 그 지역에 살거나 일하
는 사람이 만든다. 각 지도는 독립적으로 관리되고, 프로젝트에 참여한
모든 단체는 그들의 경험을 공유함으로써 서로에게 도움을 준다. 모든
프로젝트는 그린맵 웹사이트(www.greengmap.org) 툴센터와 사무소,
그리고 그린맵 네트워크의 다른 멤버들의 도움을 받는다. 2009년에는
구글 지도처럼 우리에게 익숙한 온라인 지도 기술과 오픈 소스에 기반
한 지도 제작 웹사이트인 오픈그린맵Open Green Map이 시작되어 이제
는 마흔 개 나라 사용자가 활용하고 있다. 오픈그린맵은 "모든 이들이
지역 내 모든 종류의 친환경 관련 장소들에 대한 그들의 지식과 이미
지, 그리고 영향을 공유할 수 있는 쌍방향적 공간"을 만드는 것을 목표
로 하고 있다.

리고 지역 공동체, 기관, 민간 부문 사이의 다양한 방식의 파트너십에 기반할 때, 많은 종류의 공동체 지도 제작 프로젝트는 지역에 대한 이해와 지역 계획 수립, 그리고 물리적 공간과 지역을 효과적으로 연결시킬 수 있다."[5] (이에 대한 논의는 8장에서 다시 다룰 것이다.)

증폭시키기와 활성화하기

시각화 작업을 사회적 조직 도구로 활용하는 둘째 방법은 약한 신호 증폭시키기 *weak signal amplification* 작업이다. 이 과정은 잘 알려지지 않은 의미 있는 사례(각 사례의 특징과 결과, 그리고 내재된 근본 가치)를 부각시키는데, 사회적으로 의미 있다고 여겨지는 가치들에 대한 폭넓은 담론을 촉진할 수 있다. 어느 점으로 보나 이 역시 디자인 활동이다. 잘 알려지지 않은 상태로 묻혀버릴 법한 사례를 더 많은 사람의 눈에 띄게 하기 위해 커뮤니케이션 디자인 작업이 필요하기 때문만은 아니다. 어떤 사례를 '부각'시킬 것인가 결정하는 일의 기저에는 디자인적 선택이 깔려 있기 때문이기도 하다. 사회의 움직임을 살펴보고 주목할 만한 사례를 고르는 데 사용할 기준을 정하는 일은 디자인적 선택이다.[6] 많은 다른 경우와 마찬가지로, 이런 디자인 활동은 디자인 전문가만 할 수 있는 일이 아니다. 여러 사례를 수집하고, 이를 좀 더 쉽게 접근할 수 있게 하고, '주목할 만한 사례'라고 내세우는 일은 호기심 많고 이런 일을 하고자 주의를 기울이는 사람이라면 누구나 참여할 수 있는 일이다. 하지만 디자인 전문가는 약한 시그널을 좀 더 효과적으로 증폭시키고, 이를 통해 사회적 담론을 촉진시키는 데 중요한 역할을 할 수 있다.

이런 일은 여러 사례를 동일한 형식으로 정리해 수집할 수 있도록 템플릿을 디자인하는 일처럼 상대적으로 간단한 작업을 통해서도 가능하지만, 좀 더 복잡한 디자인 프로젝트를 통해 이뤄낼 수도

있다. 디자인 프로젝트는 웹사이트나 동영상(혹은 영화), 전시나 축제 등 주목할 만한 사례를 홍보할 수 있는 매체를 디자인하거나 이 사례들이 새로운 프로젝트의 자극제가 되고 방향을 제시할 수 있도록 워크숍이나 세미나, 강의처럼 정보 교환과 공동 제작의 기회를 마련하는 일들을 기획할 수 있다.

이런 방식의 사례로 데시스쇼케이스DESIS Showcase를 꼽을 수 있다. 이 프로젝트의 목적은 세계 각국의 디자인 학교가 진행하고 있는 사회혁신을 위한 디자인 프로젝트 사례들을 한데 모으고,[7] 이 사례들을 전시하고 토론할 수 있는 행사들을 기획하는 것이다. 또 하나의 좀 더 복잡한 프로젝트로 앰플리파잉크리에이티브커뮤니티 Amplifying Creative Communities라는 프로젝트를 꼽을 수 있는데, 이 프로젝트는 우리 주변의 눈에 잘 띄지 않는 사회혁신 사례들을 부각시키는 것이 새로운 사회혁신 프로젝트들을 촉발하기 위한 좋은 전략적 수단이 될 수 있음을 잘 보여준다.(사례 4.2)

이 프로젝트의 책임자인 에두아르도 스타조프스키Eduardo Stazowski와 라라 페닌Lara Penin은 다음과 같이 말한다. "혁신적인 풀뿌리 사례들은 종종 대중의 시야 바깥에 있기 때문에 알려질 필요가 있으며, 때로는 효과적이고 바람직한 관행으로 받아들여지기 위해 '일상화'할 필요가 있다. 이 목적을 성취하기 위해 이 프로젝트는 소위 증폭화라는 방식을 정의하고 실험해보고자 했다."[8] 이 프로젝트에는 여러 디자인 전략이 활용되었는데, 가령 프로젝트가 진행된 지역 내에서 발견한 사회혁신 활동을 쌍방향 전시를 통해 알리기도 했다. "이 전시는 결과물을 보여주는 공간 이상의 의미를 지닌다. 전시는 연구를 위한 도구이자 지역 공동체와 상호작용하는 수단이다. 전시장에서 사회혁신 사례를 지도에 표시하고 함께 디자인하는 활동도 펼쳐질 수 있고, 전시 과정 동안 그 내용이 바뀔 수 있다."[9]

뉴욕에서 진행된 이 프로젝트는 지속가능한 도시로 변화하는 새로운 아이디어를 모색하기 위해 지역화된 접근 방식을 택한다. 이 프로젝트는 파슨스디자인스쿨Parsons The New School for Design의 파슨스데시스랩Parsons DESIS Lab(데시스네트워크의 일원으로 활동 중인 디자인랩들은 보통 소속 학교 이름과 데시스를 붙여 이름을 짓는다. – 옮긴이)의 주도로 그린맵시스템과 디자인 회사 아이데오IDEO, 뉴욕 로어이스트사이드에콜로지센터Lower East Side Ecology Center와 파트너십을 맺어 진행되었고, 록펠러재단Rockefeller Foundation의 뉴욕문화혁신기금 2009 Cultural Innovation Fund 2009 에서 재정 지원을 받았다.

이 프로젝트의 출발점이 된 전제는, 협동을 통해 자신들의 삶과 환경을 개선하고자 하는 소규모의 자생적 단체들 속에 지속가능한 사회혁신이 잘 보이지 않는 형태로 존재한다는 것이다. 이 프로젝트는 도시의 일상에 존재하는 여러 문제에 대한 지속가능하고 사회혁신적인 해결책을 디자이너와 도시 계획자가 어떻게 활성화할 수 있을지에 대한 통찰을 제공한다. 이 프로젝트는 지역 주민이 지역 차원에서 사회혁신을 인식하고 디자인하고 확산할 수 있는 능력을 향상시키기 위해, 이를 좀 더 많은 사람에게 확대시키기 위해 증폭*amplification*이라는 방법을 제안한다. 여기서 증폭은 세 가지 주요 행동을 중심으로 설명된다.

(1) 흩어져 있는 지속가능한 사회혁신의 사례를 한데 모아 지도화하기.
(2) 공통의 비전을 중심으로 시너지를 만들어내기 위한 시나리오와 새로운 사회혁신 프로젝트를 활성화하기 위한 툴키트 디자인하기.
(3) 지역 공동체 내 전략적 대화를 촉진하고, 사회혁신에 대한 인식을 높이기 위해서, 그리고 변화를 촉진하기 위해서 지속가능한 사회혁신 사례를 전시, 워크숍, 웹사이트를 통해 홍보하기.[10]

가시화하여 구체화

스토리 만들기

현재의 모습과 우리가 바라는 모습을 함께 놓고 생각할 수 있으면서, 어려운 주제를 다루는 데 도움이 되는 도구 중 하나는 스토리텔링storytelling이다. "스토리는 특정한 구조와 스타일, 인물로 짜인, 완결성을 지닌 이야기이다. 우리는 이야기를 이용해 축적된 지혜, 믿음, 가치 들을 전달한다."[11]

스토리텔링은 인류 역사상 아주 오래전부터 있었던 행위지만 오늘날 상당히 특별한 의미를 갖고 있다. 스토리텔링은 복잡한 아이디어와 가치 들을 소통할 수 있게 해주는데, 이는 오늘날 공동 디자인 과정에서 꼭 필요한 부분이다. 또한 뉴미디어의 발달로 누구나 쉽게 이야기를 만들 수 있는 환경이 되었기 때문에 이제는 스토리텔러가 될 수 있는 사람의 수가 급증했다.[12] 그렇기 때문에 이와 관련해 디자이너의 활동 영역 역시 넓어지고 있다. 즉 디자인 전문가가 기술적으로나 문화적으로 스토리텔링을 지원할 수 있다는 뜻이다. 기술적인 측면에서 보자면, 디자이너는 전문 기술을 이용해 스토리텔링을 도울 수 있고(예를 들어 커뮤니케이션 디자이너는 스토리텔링에 도움이 될 시각적 자료나 웹사이트, 동영상 제작에 필요한 능력을 갖고 있다. -옮긴이), 문화적 측면에서 보면 사회적인 주제나 환경에 관련된 내용을 스토리텔링에 제안함으로써 기여할 수 있다. 또한 디자인 전문가는 사회혁신에 관심 있거나 활동 중인 사람들이 스토리텔링이라는 도구가 지닌 가치를 인식하고 스토리텔링을 새로운 방식으로 그들의 프로젝트에 활용해보도록 도울 수 있다.

지역 정체성의 재건

지역 정체성을 재건하는 작업에 스토리텔링을 활용한 사례 중 하나가 이매진밀란Imagine Milan 프로젝트다. 이 프로젝트는 밀라노공과대학 디자인학부의 리서치 그룹인 이마지스랩Imagis Lab이 기획하고 주도한 프로젝트로, 밀라노 시의회와 협업으로 진행되었다.(사례 4.3)

이매진밀란은 밀라노의 몇몇 지역의 정체성을 재건하는 것을 목표로 한 중요한 프로젝트다. 이 프로젝트의 중요한 부분은 지역 주민이 자신들의 동네에 대한 이야기를 들려주는 짧은 영상물 시리즈를 만드는 일이었다. 자신들의 동네가 예전에 어떤 모습이었고, 지금은 어떤지, 그리고 앞으로는 어떤 모습이 될 수 있을지 이야기함으로써 지역 주민들은 도시에 대한 풍부하고 다채로운, 그리고 깊이 있는 비전을 제공했다. 많은 다른 사례들처럼, 이 사례는 스토리텔링, 특히 비디오를 이용한 스토리텔링이 어떻게 지역 주민과 그들이 살고 있는 장소의 관계를 재건하고, 그럼으로써 지역에 대한 생각을 재건하는 데 기여할 수 있는지를 보여준다.

디지털 스토리텔링

지역 공동체와 관련해 비디오 스토리텔링을 활용한 또 다른 사례는 라이프스토리Life Stories이다. 라이프스토리는 세계이동통신사업자협회GSMA의 활동 부문 중 하나인 모바일포디벨로프먼트Mobile for Development가 제작한 일련의 동영상이다.[13] 라이프스토리 웹사이트에는 자연재해에서부터 일자리, 농업, 여성의 사회 진출에 이르기까지 여러 문제를 해결하기 위해 휴대전화를 어떻게 사용할 수 있는지에 대한 이야기를 담은 동영상이 올라와 있다.[15] 이런 다양한 이야기가 한데 모여 휴대전화 기술이 어떻게 다양한 문제를 해결하는 데 도움이 될 수 있는지에 대한 긍정적인 비전을 제시한다. 물론 각

가시화와 구체화

이매진밀란은 밀라노공과대학 디자인학부의 이마지스랩이 2009년 시작한 연구와 강의를 위해 탄생한 프로그램이다. 밀라노 시의회와 협업으로 진행된 이 프로젝트는 도시 개혁의 과정에 비주얼커뮤니케이션을 어떻게 활용할지 실험하고자 하는 취지로 시작되었다. 그 일환으로 진행된 프로젝트 중 하나가 밀라노 내 스무 개 구에 관한 짧은 동영상 스무 편을 제작해 커뮤니케이션 전략을 수립하고 강화하는 것이었다.(밀라노는 현재 아홉 개 구로 나뉘어 있는데 1999년까지는 더 작은 단위의 스무 개 구로 나뉘었다. — 옮긴이) 이 프로젝트의 바탕이 된 아이디어는, 한 지역의 아이덴티티는 "그 지역 주민들의 개인적이고 집단적 역사" "과거의 기억, 현재의 복잡성, 그리고 미래에 대한 기대들의 끊임없는 병치 속에 존재하는 다채로운 이미지, 사람들의 얼굴, 목소리, 몸짓, 성격의 집합"[14]으로부터 만들어진다는 생각이었다. 이 동영상들은 도시 인프라스트럭처의 디자인에 관여하는 정책 결정자와 시민, 그리고 무엇보다도 지속가능한 도시로서의 밀라노에 대한 새로운 아이디어를 지지하는 사람들 사이의 대화를 위한 도구이다. 전달하고자 하는 메시지의 성격에 따라 여러 종류의 포맷과 장르의 영상물이 제작되었는데, 특히 시민의 개인적인 일화를 소개하고 현재 도시 곳곳에서 벌어지고 있는 변화의 현장과 바람직한 사례를 기록하기 위해 자료 화면과 인터뷰를 활용한 짧은 다큐멘터리들이 제작되었다. 그리고 특정 행동들이 장려되고 보편적인 행동 방식으로 자리 잡게 된다면 도시는 어떤 모습이 될지 그려보기 위해 가상의 시나리오를 담은 영상도 만들어졌다. 이매진밀란 프로젝트는 2009년에 시작된 이래 꾸준히 진화하고 있으며, 현재는 여러 매체를 넘나드는 스토리텔링과 소셜미디어의 통합에 대해 연구하고 있다.

각의 아이디어가 지닌 실제 사회적, 문화적 영향에 대해서는 검증이 필요하지만, 이 영상의 스토리텔링이 지닌 커뮤니케이션 효과는 분명해보인다. 휴대전화를 이용해 문제를 해결하는 이 아이디어는 스토리텔링 기법을 활용함으로써 다른 방식으로 설명할 때보다 훨씬 이해하기 쉽고 매력적으로 전달된다.

이 영상들이 휴대전화 기술의 잠재력에 대한 세계 여러 나라 대중의 관심을 끄는 데 효과적임은 분명해 보인다. 하지만 현지인, 즉 동영상에서 다룬 문제나 그 해결책에 직접적으로 연관된 사람들의 관심을 끄는 데도 그런 효과가 있다고 말하기는 어렵다. 동영상이 영어로 제작되었기 때문만은 아니다. 그 동영상들이 현지인이 아닌 외부 전문가의 전형적인 스타일과 화법으로 촬영되었기 때문이기도 하다. 문제의 당사자가 그들의 문화적 특수성에 부합하는 방식으로 새로운 미디어를 활용해 스스로 이야기를 만들고 전하는 건 불가능한 일일까? 이 분야에서 새로운 실험은 구전으로 이야기를 전하던 전통적 스토리텔링(저개발국 사회에 여전히 존재하는 방식)을 현대적 방식으로 진화시키는 일이 가능한지를 검증하는 것이다. 여기서 현대적 방식은 새로운 미디어를 활용해 이미 진행되고 있는 사회 변화에 관련된 여러 주제를 다룰 수 있는 방식을 의미하는데, 이는 일종의 문화적 도약*cultural leapfrogging*[16]이라 여겨질 수 있다.

이런 종류의 실험을 보여주는 사례가 인도에서 시행된 스토리뱅크Storybank 프로젝트다. 영국 서리대학교University of Surrey 디지털월드리서치센터Digital World Research Center가 여러 파트너와 함께 수행한 이 프로젝트는 영국 여러 대학과 보이스Voices라는 인도의 비영리단체가 협력해 진행되었다.[17] 이 프로젝트의 목적은 사용자들이 뉴미디어를 이용해 손쉽게 비문자 정보(사진이나 동영상처럼 문자가 아닌 시청각 정보 – 옮긴이)를 만들고 공유하도록 지원하는 것이 가능한지

검증하고, 어떤 방법으로 가능할지 연구하는 것이다. 프로젝트 팀원들은 프로젝트의 취지를 좀 더 구체적으로 다음과 같이 말한다. "우리는 마을 공공장소에 설치한 화면을 통해 마을 주민들이 공유할 (문자를 사용하지 않은) 사진이나 동영상 기반의 스토리를 제작하는 데 휴대전화 카메라와 어플리케이션이 손쉽게 이용될 수 있을지 확인해보고 싶었다."[18](사례 4.4)

이 프로젝트의 연구 결과는 마을 주민들이 해당 시스템을 사용하는 데 어려움이 없었고, 지역 발전과 공동체에 관한 정보를 접근하기 쉬운 형태로 표현할 수 있게 해준다는 점을 높이 평가했음을 보여주었다. 프로젝트를 주도한 연구원들은 다음과 같이 결론지었다. "이 연구는 좀 더 복잡한 형태의 스토리 제작, 그리고 더 넓은 범위의 지역에서 이야기를 공유할 경우 무엇이 가능할지 그 가능성의 아주 일부만 보여주었다." 남아프리카공화국 케이프페닌슐라기술대학교Cape Peninsula University of Technology의 디자인학과 무겐디 음리타Mugendi M'Rithaa 교수는 이와 비슷한 목적으로 시도된 다른 프로젝트를 언급하면서 이 분야에 아직 남은 과제가 많다고 말한다.[19] "지금까지는 지식보다는 열정과 열의를 바탕으로 이런 프로젝트들을 진행해왔다는 점을 인정할 수밖에 없습니다. 이제 다음 단계는, 좋은 이야기들을 좀 더 효과적으로 전달하기 위해 기술적인 측면의 노력을 더하는 것입니다."[20]

하이브리드 리얼리티

스토리텔링을 좀 더 효과적으로 활용하기 위해 전문 디자인이 기여할 수 있는 것은 이야기의 기술적 측면에 국한되지 않는다. 디자인은 스토리텔링의 문화적 차원에 영향을 미칠 수도 있다. 앞서 소개한 사례들이 보여주듯이, 내용적 측면에서 이야기는 천차만별일 수

디지털 스토리텔링(인도 부디코테) **사례 4.4**

스토리뱅크 프로젝트는 시골 마을 주민들이 휴대전화의 카메라를 이용해 시청각 스토리를 만들어 공유하는 일이 가능한지, 그리고 어떤 방법이 가능할지 연구하고자 했다. 마을 주민들이 휴대전화로 촬영한 사진과 영상들로 만든 이야기들은 마을 내 정보통신센터에 설치된 화면을 통해 마을 주민과 공유되었다. 이 프로젝트는 도시로 이주하는 사람들이 늘고 있는 추세를 돌려놓기 위해서는 주민들의 문맹률이 높은 인도 시골 지역에 정보 공유에 대한 지원과 경제 개발이 필요하다는 점에서 추진되었다. "인도 남부에 위치한 부디코테는 주민들이 지역 라디오 방송 활동에 꾸준히 참여하고 있고, 새로운 기술에 개방적인 데다 교통과 신기술 연구의 중심지인 방갈로르와 가깝기 때문에 이 프로젝트에 적합한 장소로 선택되었다."[21] 이 프로젝트는 한 달 동안 마을에서 실제 주민의 참여로 진행된 현장 연구로 정점을 찍었는데, 이 과정에서 사용자가 자유롭게 동영상 형식의 이야기들을 제작하고 공유했다. 이를 위해 제작된 어플리케이션이 설치된 열 대의 휴대전화기가 연구에 사용되었고, 마을 주민이 만든 이야기를 공유하고 보여주는 디지털 라이브러리가 만들어졌다.(프로젝트 팀은 연구에 참가한 주민들에게 지역 주민이 관심을 가질 만한 정보를 휴대전화 카메라로 촬영해 동영상을 제작하도록 부탁했다. - 옮긴이) 각기 다른 직업을 가진 다양한 연령층의 주민 일흔아홉 명이 이 프로젝트에 참여해 다양한 주제를 다룬 137편의 이야기를 만들어냈다.[22]

149

있다. 어떤 이야기는 실제 경험이나 현실의 기록이고(사실상 이런 이야기는 민족지학적 연구 관찰 자료이다.), 어떤 이야기는 희망사항, 또 어떤 스토리는 현실의 시뮬레이션, 혹은 어떤 스토리는 바람직하지만 현실엔 아직 존재하지 않는 아이디어에 관한 내용이다. 또 다른 이야기는 현실과 가상을 혼합한 *하이브리드 리얼리티hybrid reality*[23]를 표현할 수도 있다. "현실, 그리고 아직 존재하지 않지만 존재 가능한 해결책의 가상적 모델은 일직선상의 양극단이라고 볼 수 있다. 있는 그대로 재현된 현실이 이 직선의 한쪽 끝이라면 반대쪽 끝은 우리의 창의력과 상상력으로 만들어낸 가상의 현실이다."[24]

이런 점은 이런 이야기와 이야기가 제시하는 현실과 가상이 뒤섞인 하이브리드 리얼리티가 지닌 의미, 그리고 사회혁신을 위한 담론에서의 역할에 대한 윤리적 문제를 야기한다. "사회혁신을 위한 디자인에서 스토리텔링의 역할에 대해 논하는 것은 …… 스토리텔링이 사람들의 마음을 교묘하게 조종하는 수단이라 여겨지지 않도록, 그리고 단순히 겉만 번지르르한 이야기를 전달하는 수단이 되지 않도록 스토리텔링이라는 아이디어를 잘 활용하는 방법을 살펴보는 일을 의미한다."[25]

스토리텔링의 올바른 사용(가령 사람들의 마음을 조종하는 방식이 아닌)을 보장할 수 있는 절대적이고 완벽한 해결 방법은 없다. 하지만 스토리텔링이 잘못된 방식으로 활용될 위험을 줄이는 데 도움이 될 법한 방법이 한 가지 있다고 생각한다. 이야기를 만든 동기, 내용의 본질, 이야기의 형식을 이야기를 듣게 될 사람들에게 항상 명확히 전달하는 것이다. 이는 스토리텔링을 활용하는 데서 감성과 논리의 적절한 균형을 잡는 문제와 어느 정도 관련되어 있다. 이야기가 지닌 감성적이고 매혹적인 특성 그리고 사회적 담론을 생산하는 좀 더 냉철하고 논리적인 의미 체계, 이 둘 사이 균형의 문제인 것이

다. 이를 위한 한 가지 방법은 스토리텔링을 좀 더 큰 시나리오의 틀 안에서, 사회 구성원 간의 대화를 더 풍부하게 하고, 건설적인 대화를 위해 디자인된 요소로 보이도록 소개하는 것이다.

시나리오 만들기

다른 사람과 함께 일하려면 하고자 하는 일과 방법에 대한 비전을 공유해야 한다. 따라서 여러 주체가 공유할 수 있는 비전(미래에 대한 전반적인 비전과 특정 문제를 해결하는 방법에 대한 비전)은 사회혁신에 유리한 환경을 만드는 데 필요한 요소 중 하나다. 하지만 이런 비전들은 아무 노력 없이 저절로 생기지 않는다. 비전은 여러 주체가 참여한 사회적 대화의 결과이다. 시나리오 만들기는 그 과정을 촉진하는 효과적인 방법 중 하나다.

시나리오라는 단어는 여러 맥락에서 다른 의미로 쓰인다. 여기서 시나리오는 무엇을 할 것인가에 대한 사회적 논의를 진척시키기 위해 만들어진 커뮤니케이션 도구, 즉 좀 더 효과적인 공동 디자인 프로세스를 지원하기 위한 도구의 의미로 사용된다. 그러므로 여기서 우리는 *디자인의 방향을 이끄는* 시나리오, 즉 어떤 조건이 이루어진다면 우리 사회와 삶이 어떤 모습일 수 있을까, 무엇을 어떻게 성취할 수 있을까에 대한 비전을 이야기하는 것이다.[26]

디자인을 이끄는 시나리오
이런 관점에서, 시나리오란 현재의 세계와 다른 가능한 세계, 그리고 어떤 이들에게는 바람직하다고 여겨지는 세상에 대한 비전이다. 어떤 비전이 허무맹랑한 것인지, 실현 가능한 것인지는 그 비전을

성취하기 위해 밟아가야 할 단계, 그리고 그 과정을 지탱해줄 가치를 보여줌으로써 알 수 있다. 시나리오가 사회적 대화를 위해 유용한 도구인 이유는 바로 그 때문이다. 시나리오를 통해 제시되는 아이디어들은 사실 논쟁의 여지가 있는 아이디어들이다. 시나리오는 여러 대화 참여자가 각자 동의하는 내용과 동의하지 않는 내용, 비전을 실현시키기 위해 실제적으로 해나가야 할 작업에 동의하는지 아닌지 의견을 밝힐 수 있게 해준다. 여기서 덧붙일 점은, 사회적 대화를 정말로 효과적으로 뒷받침하기 위해서는 항상 하나 이상의 시나리오가 있어야 한다는 점이다. 그 모든 시나리오들이 (적어도 이론상, 그리고 어떤 이들에게는) 실현 가능한 시나리오이자 수긍할 만한 시나리오다.(글상자 4.1)

일반적으로 말하자면, 불안정하게 계속 변동하는 상황일수록, 그 속에서 작동하는 시스템이 복잡할수록, 그리고 관련된 주체의 수가 많을수록 의사결정 과정에서 시나리오는 더 유용해진다. 사실 시스템에 포함된 요소의 수가 많을수록 이런 요소들은 더욱 밀접하게 연결되어 있고, 예측 불가능하며, 상황에 따라 급격한 변화가 일어난다. 따라서 우리가 지칭하는 현실, 그리고 개선하려는 현실에 대한 하나의 모델을 직관적으로 만들기가 더욱 어려워진다. 더욱이 의사결정 (그리고 디자인) 과정에 참여하는 주체의 수가 많을수록 효과적인 진행의 토대가 되어줄 공통의 아이디어나 가치를 정립하기 어려워진다. 오늘날 상황이 그러하듯, 이런 상황이 발생할 때 시나리오는 사람들로 하여금 직관이나 단순한 모델의 한계를 극복할 수 있게 해줄 뿐 아니라 지각 있는 선택을 하고 공동 디자인 과정에서 각자 자신의 의견을 주장할 수 있게 만들어준다.

이런 넓은 틀 안에서, 시나리오는 특정 디자인 과정(예를 들면 특정 문제와 관련해 가능한 해결책을 디자인하는 과정)에 기여하기 위해

디자인을 이끄는 시나리오는 디자인 과정에 참여한 다양한 주체의 에너지를 자극하고, 공통의 비전을 만들고 그들의 노력을 한 방향으로 모으기 위한 체계적인 비전의 집합이다. 이런 시나리오들은 *비전, 동기, 전략*이라는 세 개의 기본 요소로 구성되어 있다.

첫째, *비전*은 시나리오의 가장 고유한 구성 요소다. 비전은 "만약 …… 한다면 세상은 어떤 모습일까?"라는 간단한 질문에 대한 답이다. 비전은 만약 일련의 노력이 행해졌을 때 세상이 어떤 모습이 될지에 대한 이야기를 들려주거나 그림으로 그려 보임으로써 위 질문에 대한 답을 제공한다.

둘째, *동기*는 시나리오를 정당화하고 시나리오의 의미를 전달하는 요소다. 동기는 해당 시나리오를 만들 때 의도했던 바, 전제가 되었던 사실, 고려된 주변 상황, 그리고 추후 여러 디자인안이 제시될 때 이들을 어떤 기준과 도구를 통해 평가할 것인가에 대해 합리적으로 설명함으로써 "왜 이 시나리오가 의미 있는가?"라는 질문에 답한다.

셋째, *전략*은 비전에 일관성과 실현 가능성을 더해주는 요소이다. 전략은 "어떻게 실현시킬 수 있을까?"라는 근본적인 질문에 대한 대답이다. 시나리오에 따라 다른 전략, 즉 시나리오를 실현시키기 위한 주요 단계가 구성된다.

가시화와 구체화

만들어진다. 하지만 시나리오는 여러 새로운 솔루션을 고안하고 발전시키는 데 도움이 될 환경을 조성하기 위해 이용될 수도 있다. 가령 한 지역(혹은 마을, 도시)의 미래나 의료 시스템, 교육 시스템, 교통 시스템처럼 복잡한 사회기술적 시스템에 대한 사회적 논의를 촉진하기 위해서 말이다. 이 책의 논의와 좀 더 관련 있는 후자의 경우, 시나리오 만들기는 내가 보기에 굉장히 흥미로운 과정을 통해 일어날 수 있다. 그것은 이미 존재하는, 유망하지만 아직 잘 알려지지 않은 사례들을 일관성 있고 납득하기 쉬운 방식으로 소개하는 것이다.

이를 좀 더 구체적으로 설명하기 위해 2008년 프랑스 생테티엔에서 시도된 시나리오 제작 프로젝트를 사례로 들어보겠다. 당시 존 타카라John Thackara는 생테티엔시테뒤디자인Saint-Étienne Cité du Design 측의 의뢰로 시티에코랩City Eco Lab이라는 프로그램을 기획했다. 이 프로그램의 핵심은 2주 동안 진행된 전시였는데, 당시 전시의 목적은 좀 더 많은 대중에게 생테티엔과 그외 지역에서 발견한 주목할 만한 사례를 보여주고, 생테티엔 시민이 이에 대해 토론하고, 나아가 그들 스스로 새로운 프로젝트를 시작할 기회를 마련하는 것이었다. 이 광범위한 프로그램의 일부는 프랑수아 제구François Jégou가 기획하고 진행한 시나리오 제작 과정이었다.[27] 이 시나리오 제작 과정은 "생테티엔에서 누릴 수 있는 좀 더 지속가능한 삶의 방식이란 어떤 것일까?"라는 아주 광범위한 질문에서 시작했다. 이 주제에 대한 토론을 촉진하기 위해 여러 시나리오가 만들어졌는데, 이 시나리오들은 생테티엔에 살고 있는 여섯 가구가 만든 이야기를 바탕으로 하고 있다. 시나리오의 토대가 된 이야기들은 이 여섯 가구에게 만약 전시에 소개된 지속가능한 사회를 위한 다양한 솔루션에 참여한다면 그들의 삶이 어떤 모습이 될지 상상해보도록 부탁해 만들어졌다.(사례 4.5)

시티에코랩은 프랑스 생테티엔에서 지속가능한 삶의 방식에 대한 시나리오를 만들기 위한 공동 디자인 프로젝트였다. 시나리오 제작 활동은 2010년 생테티엔 국제디자인비엔날레International Design Biennale Saint-Étienne의 프로그램 중 일부로 진행되었다.

　　시나리오를 만들기 위해 디자인 팀은 생테티엔에 살고 있는 여섯 가구와 함께 사진으로 이루어진 이야기를 만들었다. 디자인 팀은 참가자에게 만약 그들이 먹을거리, 교통, 물, 에너지 소비의 영역에서 활동하고 있는 다양한 협동적 조직에 참여하게 된다면 그들의 삶이 어떤 모습일지 상상해보도록 권유했다.(참가자들에게 제시된 사례들은 도시 텃밭, 에너지 소비를 줄인 먹을거리 보관, 공동 퇴비 제작 및 처리, 숨겨진 강 발굴, 마을 에너지 계기판, 자동차를 사용하지 않는 택배 서비스, 자원 공유를 돕기 위한 다양한 종류의 소프트웨어 등 생테티엔 지역에서 이미 진행하고 있는 쉰 개가 넘는 프로젝트 중에서 선택된 것들이다.) 생테티엔 주민이 들려준 이야기와 그들의 부엌이나 거리에서 찍은 사진은 지속가능한 도시로 나아가기 위한 세 개의 가능한 시나리오에 담겨 있다. 세 개의 시나리오 중 하나인 빠른quick 시나리오는 공공 서비스를 통해 주민이 지속가능한 솔루션을 쉽게 접하고 이용한다는 시나리오이고, 둘째 시나리오인 느린slow 시나리오는 사람들이 스스로 행동을 개선하고 더 나은 결과를 성취할 수 있도록 돕는 솔루션을 기반으로 한 것이다. 마지막으로 협동coop 시나리오는 협동적 네트워크와 상호조력이라는 아이디어에 바탕을 두고 있다.

그 결과 세 개의 시나리오가 만들어졌는데, 이 시나리오들은 프랑수아 제구가 "우리 자신의 생활 방식을 돌아보게 만들기에 충분할 정도로 현실적이지만, 한편으로는 각자 자신의 삶에 맞게 변형해 적용할 수 있을 정도의 자유로운 해석이 가능한 하이브리드 리얼리티"[28]라고 한 짧은 이야기들을 토대로 만들어졌다.

시티에코랩에서 만들어진 시나리오들은 이런 종류의 사회혁신을 위한 시나리오의 전형적인 특징을 지닌다. 이 시나리오들은 전체적인 비전에 대해 설명해주는 배경 이야기와 주목할 만한 사례를 담은 여러 개의 구체적 이야기를 포함한 이야기들이 모여 이루어진다. 모든 이야기가 사실은 만들어진 이야기지만 굉장히 구체적이다.(시티에코랩 시나리오의 경우에는 실제 장소와 사람들이 주인공이었고, 전시에서 제시된 솔루션들이 실제로 같은 도시에서 진행되고 있었기 때문에 시나리오의 내용들이 특히 구체적이다.) 여러 다른 주목할 만한 사례를 한데 모으고, 그 사례를 평범한 일상생활 속에 녹아든 형태로 보여줌으로써 아직 실현되진 않았지만 가능한 삶에 대한 전반적인 비전을 만들어낸다. 이런 방식으로 각각의 시나리오에 비전(시나리오의 토대가 된 실제 사례들의 전체적 개괄), 동기, 실제 실현 방법(시티에코랩 시나리오의 경우 토대가 된 사례가 실제 존재하는 사례들이기 때문에 명확히 드러난다.) 등 모든 것이 동시에 제시된다.

이런 종류의 시나리오는 사회혁신의 과정에서 특별히 중요해 보인다. 사회는 새로운 삶의 방식에 대한 실험이 곳곳에서 진행되고 있는 실험실이라는 사실을 토대로, 시나리오는 실제 사례 중 주목할 만한 사례들을 선택해 이를 더 높은 차원의 비전을 구현하기 위한 원료로 사용한다. 그러고는 새로운 사회혁신을 촉진하고 지원하기 위해 이러한 비전을 다시 사회에 제공한다. 요약하면, 이런 종류의 시나리오는 *사회혁신에 기반한* 시나리오인 동시에 *사회혁신을 위*

한 *시나리오다.*(시나리오가 혁신적인 실제 사례를 토대로 만들어진다는 의미에서 사회혁신에 기반한 시나리오인 동시에 이렇게 만들어진 시나리오가 새로운 사회혁신을 촉진한다는 점에서 사회혁신을 위한 시나리오라는 의미이다. – 옮긴이)

가시화와 구체화

사회적 논의를 위한 시각적 도구들
열두 개의 사례

디자인 전문가들이 추진하는 이니셔티브는 여러 디자인 도구의 도움을 받는다. 이런 디자인 도구들의 공통적인 목적은 제안된, 그리고 논의 중인 아이디어를 시각화하고 구체화하는 것이다. 사실 디자인 도구란 사회적 논의를 촉발하고, 지원하며, 그 내용을 요약하기 위해 디자인된 것들이다. 이런 도구들은 다음의 세 가지 범주로 나눌 수 있다. 화두, 대화 촉진, 솔루션 체험.

모든 공동 디자인 과정에는 무엇을 할지, 그리고 어떻게 할지에 대한 공통의 생각을 함께 구축하는 일이 포함된다. 공통의 생각은 관련된 사회적 주체 사이의 대화를 통해 만들어진다. 이런 대화를 시작하고 대화에 자양분을 공급하기 위해서 "만약 …… 한다면 세상은 어떤 모습일 수 있을까?"를 그려 보이는 여러 종류의 도구를 활용할 수 있다. 따라서 이런 종류의 도구를 화두*Conversation subjects*라고 부를 수 있다. 이 도구들은 잠재적으로 참여 가능성이 있는 주체들이 반응하고 상호작용하도록 고안됐기 때문이다. 화두는 세미나와 워크숍을 통해 만들어질 수 있고, 사회적 논의에 다양한 방식으로 도입될 수 있다. 예를 들면 디자이너가 도발적인 방법(디자인 액티

비즘 터치포인트)을 통해 현실에 직접 개입하거나 전시, 영상, 책(가능한 미래에 대한 비전)과 같은 전통적인 소통 채널을 혁신적으로 활용할 수도 있다.

대화 촉진Conversation prompts에 속하는 도구는 공동 디자인 과정의 여러 단계에서 사회적 논의를 촉진하기 위해 고안된 커뮤니케이션 도구다. 예를 들어 이런 도구는 현재나 미래의 상황을 그려 보인다거나(상황의 시각화) 아직 존재하지 않지만 실현 가능한 대안을 좀 더 쉽게 접근할 수 있는 형태로 보여주고(실현 가능한 대안의 시각화, 대안카드) 혹은 아이디어를 종합하여 정리하고, 그 아이디어를 복제 가능한 형태로 제공하기 위해(솔루션 복제 툴키트) 사용될 수 있다.

솔루션 체험Experience enablers에 속하는 도구는 프로토타입, 소규모 실험, 혹은 실제 규모의 파일럿 프로젝트 등의 형태일 수 있다. 솔루션 체험 도구들은 두 가지 목적을 지니고 있는데, 하나는 특정 솔루션을 구체적으로 그려내는 것이고, 또 하나는 관심 있는 사람들이 특정 솔루션을 직접 체험하는 기회를 제공하여 건설적인 비판을 가능케 하는 것이다. 따라서 디자인 과정에서 언제 어떤 방법으로 고안되고 활용되느냐에 따라 솔루션 체험 도구는 다양한 형태를 취할 수 있다. 솔루션 체험 도구가 제공하는 체험의 정도는 콘셉트 수준에 머물 수도 있고 실제 솔루션에 가까울 정도로 구체적일 수도 있기 때문에, 이런 도구의 용도는 대화와 상호작용을 촉발하는 역할(콘셉트 솔루션 프로토타입)에서부터 구현 가능한 실제 솔루션에 가까운 시범 프로젝트(최종 솔루션 프로토타입)에 이르기까지 다양하다.

이런 디자인 도구는 각각 다른 목적으로, 사회적 논의의 여러 단계에서 활용될 수 있다. 가령 대화를 촉발하기 위해, 혹은 새로운 아이디어와 정보로 대화의 내용을 풍성하게 만들어 논의를 진전하기 위해, 혹은 대화의 결과를 종합하고 다른 이들도 그 결과물을 활

용할 수 있게 해줄 자료와 함께 대화 내용을 요약하기 위해 활용될 수 있다. 대부분 이런 디자인 도구는 특정 형식을 따르기보다는 해당 공동 디자인 과정에 부합하도록 그때그때 상황에 맞게 자유롭게 고안되고 만들어진다.

여기서는 SDS가 고안하고 만든 몇 가지 사례를 소개할 것이다. 브뤼셀을 기반으로 유럽에서 활동하고 있는 디자인 에이전시인 SDS는 사회혁신을 위한 디자인 분야에서 매우 활발하게 활동하고 있다. (그리고 나와 오랫동안 생산적인 협업을 해온 디자인 에이전시이기도 하다.) 여기 소개할 열두 개의 사례는 앞서 언급한 것처럼 세 범주 (화두, 대화 촉진, 솔루션 체험)로 분류되었고, 원래 프로젝트에서 사용된 모습대로 실려 있다.

시티에코랩, 생테티엔, 2008

생테티엔에서 열린 '시티에코랩' 전시는 생테티엔에 이미 존재하거나 다른 지역에서 발견한 지속가능한 솔루션들을 보여주었다.

관람객이 지속가능한 도시 속 자신들의 삶을 그려볼 수 있도록 돕기 위해, 디자인 팀은 생테티엔에 살고 있는 여섯 가족과 함께 사진으로 구성한 이야기를 만들었다. 그 이야기에는 여섯 가족이 근거리 먹을거리 네트워크, 느린 이동수단, 물과 에너지 절약을 실천할 때 그들의 삶이 어떤 모습일지를 상상한 내용이 담겼다. 그 결과로 만들어진 일련의 이미지는 생테티엔 주민과 함께 상상하고, 그들의 집 부엌 혹은 거리에서 찍은 사진들로 구성된 짧은 '사진 소설photo novels' 같았다.

이 이미지들은 시티에코랩 전시장에서 사진 액자 모양의 스크린에 상영되었고, 지역 신문에도 실렸다. 이 이미지들은 우리 자신의 삶의 방식을 되돌아보게 만들 만큼 현실적이면서 동시에 각자의 희망사항에 맞게 적용할 수 있을 정도로 충분히 유연한 '하이브리드 리얼리티'를 만들어낸다.

162

변화 읽어키기

Margot,
26 years old,
actress,
Tardy, Saint-Étienne.

BICYCLE WORKSHOP

already in
Saint-Étienne

Urban life is rather adapted to the use of cars than to bicycles...

How to facilitate the use of bicycles in the city?

A Bicycle Workshop is a group of amateurs offering wide range of services for bikers.

The place provides tools, spare parts and a platform for members to exchange knowledge on how to maintain bicycles.

Members fix a pool of bicycles and make them accessible for temporary or long term renting.

The use of bikes is promoted along with the lobby for the development of cycling paths.

Bicycle Workshop facilitates cycling in the city and encourages its turn into a daily routine within the population.

Emma,
24 years old,
health
economist,
Tréfilerie,
Saint-
Étienne.

Gabriel,
84 years old,
retired,
Place
Carnot, Saint-
Étienne.

Margot,
26 years old,
actress,
Tardy, Saint-
Étienne.

Marie,
42 years
old,
Financial
executive,
Val Fleury.

Martin,
25 years old,
student,
Hôtel de ville,
Saint-Étienne.

Paul,
49 years old,
director of
communication,
Hôtel de
Ville, Saint-
Étienne.

Emma,
34 ans,
économiste de la santé,
Tréfilerie, Saint-Étienne.

CASERNE DE VILLE

Organizer International Design Biennale Saint-Étienne

Curator John Thackara

Photo stories Strategic Design Scenarios

휴먼시티Human Cities, 브뤼셀, 2012

휴먼시티 2012 페스티벌 기간 중 참가자들은 공공장소를 개선하는 방법을 탐색했다. 이런 활동 중 하나는 생보니파스 구역에 마련된 거리 전시를 살펴보며 함께 거리를 걷는 것이었다. 거리를 걸으며 전시를 살펴봄으로써, 참가자들은 전시에 소개된 참가국들의 공공장소 개선 사례들을 알아가는 동시에 이런 사례들을 생보니파스 거리에 어떻게 적용할 수 있을지 생각해보도록 자극을 받았다.

참가자들이 동네에 무엇을 만들 수 있을지 상상하는 데 도움을 주기 위해 툴키트가 제공되었는데, 툴키트에는 공공장소 개선 프로젝트 사례들을 보여주는 카드들이 담겨 있었다. 참가자들은 툴키트를 들고 거리를 걷다가 해당 장소를 개선하는 데 활용할 수 있을 법한 카드를 골라 그 카드와 해당 장소를 함께 담은 사진을 찍었다. 이는 실제 거리, 장소, 혹은 가게의 모습을 컴퓨터 없이 수동으로 간단하게 일종의 '포토샵' 처리를 하기 위한 방법이었다. 또한 특정 장소와 툴키트에 담긴 카드를 합성하듯이 촬영함으로써 실제 장소에 가상의 새로운 모습을 부여하는 손쉬운 방법이기도 했다.

참가자들이 이렇게 만든 사진들은 웹사이트에 공유되어, 부분적으로 바뀐 이 지역의 미래 모습을 만들어냈다. 이런 청사진은 지역 이해관계자들이 공공장소 개선에 대한 논의를 시작할 때 유용하게 쓰일 수 있다.

164

변화 일으키기

Coordinator ISACF La Cambre Architecture

Partners Pro Materia, Politecnico di Milano, Cite du Design, UPIRS, Strategic Design Scenarios

Funding agent European Commission, Action program "Culture"

지속가능한 일상Sustainable Everyday, 2003-2010

밀라노 트리엔날레 미술관에서 열린 '지속가능한 일상'의 첫 순회 전시는 관람객들이 새롭고 좀 더 지속가능한 삶의 방식에 대해 토론하게 만든 자극제가 되었다. '지속가능한 일상' 전시는 시사회, 학술대회, 프로젝트, 워크숍 등 세계 곳곳에서 초대 받아, 때로는 간단한 형태로, 때로는 용도에 맞게 변형 가능한 형태로 다양하게 디자인되어 인터넷을 통해, 혹은 물리적으로 세계 각국을 순회했다.

이 전시가 열린 각각의 전시장은 해당 지역 이해당사자에게 지속가능한 삶에 대한 시나리오를 전파하고, 이런 시나리오를 해당 지역에서 실현할 수 있는지 알아보기 위해 지역 사례들을 새롭게 수집하는 대화의 장이 되었다.

이 전시는 밀라노, 브뤼셀, 파리, 뉴델리, 브라티슬라바, 피렌체, 에인트호번, 몬트리올, 올보르, 부퍼탈, 도쿄, 생테티엔, 함마르, 제노바, 소피아, 볼차노 등 여러 도시를 순회했다.

Coordinators Politecnico di Milano, Strategic Design Scenarios

Partners Triennale du Milano, PASS(Belgium), Centre Georges Pompidou, Doors of Perception(France and India), Consumer Citizenship Network, PERL Network(Partnership for Education and Research for Responsible Living), UNEP, Terra Futura Florence, Designer Week Eindhoven, UQÀM, Canada, Aalborg University, CSCP(Germany), Eco 2006 Tokyo, Biennale Internationale Design Saint-Étienne

지속가능한 교외Sustainable Periurban, 노르파드칼레, 2010

인구밀도가 높고 도시화가 진행된 프랑스 북부 교외의 미래는 어떤 것일까?(이 프로젝트의 파트너인 노르파드칼레 주는 프랑스 북부에 있다. - 옮긴이) 특히 교외 주택가, 빽빽한 도로망, 집중 농업, 점점 줄어드는 자연 환경이 뒤섞인 채 무질서하게 도시가 확장되고 있는 교외 지역을 개발한다는 것은 무엇을 의미하는가? 마치 실험을 하듯, 디자인 팀은 지속가능한 교외의 삶을 그려보기 위해 노르파드칼레 주의 지속가능한 개발 담당 부서와 함께 워크숍을 열었다.

워크숍의 주된 결과물은 짧은 비디오 스케치 형태로 그려낸 수많은 종류의 새로운 서비스 아이디어였다. 이 비디오 스케치에서 사용자들은 〈라이프바이츠Life Bites〉 속 주인공처럼 연기하면서(〈라이프바이츠〉는 2007년 방영을 시작한 이탈리아 텔레비전 시트콤으로, 매회 5분 길이로 제작되어 주인공 남매와 그들의 가족, 친구 들을 둘러싼 일상 속 에피소드를 코믹하게 그렸다. - 옮긴이) 출퇴근, 먹을거리, 여가, 친목 생활에 관련된 새롭고 지속가능한 솔루션을 제시했다.

모자이크 조각들이 모여 하나의 그림을 이루듯이, 이런 비디오 스케치들이 모여 새로운 라이프스타일을 그려 보이면서 노르파드칼레 지역을 위한 대안적 개발 방향을 제시한다.

Coordinators ENSCI Les Ateliers(France), François Jégou, Ezio Manzini

Partners D2PE, Région Nord-Pas-de-Calais, SCoT du Grand Douaisis, Strategic Design Scenarios,

PERL Network(Partnership for Education and Research for Responsible Living)

원플래닛모빌리티시티One Planet Mobility Cities, 말뫼, 2010

바르셀로나, 프라이부르크, 릴, 말뫼, 소피아 시는 세계자연기금
WWF의 '원플래닛모빌리티시티' 프로그램에 참여했다. 이 다섯 개
의 유럽 도시는 지속가능한 교통을 향한 시스템 차원의 변화를 추
진하기 위해 힘을 합쳤는데, 다음의 두 가지 주요 방향에 초점을 맞
추었다. 하나는 각종 정책적 조치에서 기인한 탄소배출량 감소 정도
를 비교하기 위한 현지화 평가 도구의 개발, 그리고 다른 하나는 지
속가능한 교통을 위한 급진적인 변화를 실천하는 데 이해관계자들
을 참여시키는 것이었다.

디자인 전공 학생들은 민족지학 연구식 접근법을 활용하여 말
뫼에 살고 있는 한 가족의 일상을 관찰했다. 학생들은 가족들의 평
소 교통수단 이용 방식을 바꾸도록 유도하는 여러 게임을 개발하고,
도시 내 다양한 이해관계자와 함께 지속가능한 교통 시나리오를 공
동 디자인했다.

이 파일럿 프로젝트는 시민들의 경험과 디자인 전공 학생들의
혁신적인 아이디어, 전문가의 종합적 소견, 실현 가능한 해결책들을
구현하는 일에 대한 공무원 혹은 정치가들의 제안을 조합한 짧은 영
상을 만드는 작업으로 마무리되었다.

Coordinators WWF, UK

Partners Strategic Design Scenarios, K3(University of Malmö), City of Malmö

Funding agent WWF, Sweden

시테뒤디자인, 생테티엔, 2006

생테티엔 국제디자인비엔날레의 연이은 성공으로 생테티엔은 프랑스의 '디자인 도시'로 발돋움하게 되었다. 시테뒤디자인이 자리 잡게 될 건물의 공사와 재단장(시테뒤디자인은 무기 공장이었던 곳을 개조해 디자인 고등교육, 연구, 실험, 심포지엄, 전시 공간으로 만들었다. - 옮긴이) 이외에도 이 새로운 기관의 기능과 시스템을 정하기 위해 논의가 필요했다.

　디자인 팀은 이런 논의를 위한 대규모의 참여적 과정에 관여했는데, 이 과정에서 스토리텔링 기법을 활용했다. 시의회, 지역문화 기관, 디자인 커뮤니티, 생산업자뿐 아니라 지역 주민과 상인 들은 미래의 시테뒤디자인 속 그들의 일상이 어떤 모습일지 상상해보고, 이를 이야기 형식으로 그려달라고 부탁받았다. 그 결과 수집된 150개가 넘는 이야기는 사십 편의 동영상으로 재구성되었고, 미래에 대한 집합적 비전을 담은 책자로도 만들어졌다.

　이 공동의 비전은 그 후 시테뒤디자인 프로젝트의 세부 서비스가 갖춰야 할 요건을 정하고, 이를 대중과 소통하는 데 활용되었다.

172

Coordinators Strategic Design Scenarios

Funding agent Saint-Étienne Métropole

| 대화 촉진 | 대안의 시각화: 솔루션 카드

VAP 어반 히치하이킹 VAP Urban Hitchhiking, 브뤼셀, 2008

도심에서 히치하이크로 목적지까지 이동한다는 건 그닥 가망이 없어 보이는 아이디어였다. 하지만 대중교통의 부족, 이웃 간의 연대감, 동승자 없이 혼자 자가용을 이용하는 운전자가 느끼는 죄책감을 바탕으로, 지역 차원에서 추진된 몇몇 흥미로운 히치하이크 사례가 존재하긴 한다. 그런 사례 중 하나인 브뤼셀의 비히클앤드파트너스 Vehicles and Partners, VAP는 운전자와 보행자 들이 소속 회원들을 알아보고 안전하게 히치하이크할 수 있도록 회원 카드를 제공하는 단순한 형태의 히치하이크 모임으로 시작되었다.

브뤼셀 교외 지역에 히치하이크를 확산시키기 위해 디자인 팀은 이런 풀뿌리 혁신이 현실 속에서 어떻게 작동하는지 분석했다. 디자인 팀은 이런 분석을 통해 히치하이크 솔루션의 성공에서 결정적인 요소들을 규정하고, 각각의 요소를 개선할 수 있는 대안들을 제시하고자 했다.

이런 대안들은 카드 세트로 만들어져 활용되고 있는데, 마치 레고 블록을 조합해 원하는 것을 만들어내듯이, 카드 세트 중에서 적절한 카드들을 선택하여 조합함으로써 히치하이크 솔루션에 대해 알기 쉽게 설명하거나 참여자들이 지역 상황에 맞는 최적의 방안을 선택할 수 있도록, 그리고 그에 맞게 구성된 시스템에 동의할지 결정하는 데 활용되고 있다.

How drivers find hikers

Type of trips targeted

Pick-up points

Hiker identification

Service evidence in cars

Compensation for service

Security aspects

Subscription

Type of users

Service's motivation

Service optimisation

New member recruitment

Coordinators Strategic Design Scenarios

Partners VAP, ENSAV La Cambre

| 대화 촉진 | 대안의 시각화: 혁신 샘플 카드
마이하이스쿨투모로우My High School Tomorrow, 프랑스, 2010

이 프로젝트는 지자체가 지역 내 고등학교를 개발하는 방식에 변화를 모색하는 데 도움을 주기 위해 진행된 연구 프로젝트다. 다음의 세 가지 작업이 이 프로젝트의 근간을 이루었다.

- 디자이너의 주도 아래 여러 분야의 전문가가 모인 팀이 네 곳의 고등학교에서 실시한 몰입immersion 세션
- 고등학교 인프라에 대한 새로운 영감을 제공하고 혁신적 비전을 만들기 위해 디자인 전공 학생들과 실시한 비전 수립 연습
- 교육부 주최로 프랑스의 두 지역에서 열린 이해관계자 워크숍

그 결과 여러 참가자가 공동으로 생산한 다양한 비전이 '혁신 샘플 상자'에 모아졌다. 이 상자에는 고등학교를 위한 100개가 넘는 다양한 비전이 담겼다. 새로운 공립 고등학교 개발의 매우 관료적이고 복잡한 과정에서 창의적인 논의를 촉발하고 영감을 제공하기 위해, 이 비전들은 구체적 솔루션으로 개발되었다.

Coordinators La 27e Région(France), Strategic Design Scenarios

Partners ENSCI Les Ateliers, Région Champagne-Ardennes, Région Nord-Pas-de-Calais

나무를입양하세요Adopt a Tree, 브뤼셀, 2010

브뤼셀 지방정부는 2007년부터 이 지역 지자체들이 지역 차원의 '아젠다 21'을 개발하도록 지원해왔다. ('아젠다21'은 1992년 브라질에서 열린 국제연합 환경개발회의에서 채택한, 21세기를 위한 지구환경 보전의 구체적 실천 계획이다. - 옮긴이) 이는 정부 중심의 하향식 실천과 지역 주민의 참여 사이에 균형을 맞추려는 노력의 일환이었다.

이 프로젝트의 디자인 팀은 공공장소의 녹지화, 특히 가로수 아래 여분의 토양에 더 많은 식물을 심는 아이디어를 제안했다. 거리와 공원을 관리하는 정부의 담당 부서와 협력하여 이런 종류의 활동에 예전부터 참여해온 시민들과 함께, 디자인 팀은 '나무를입양하세요' 툴키트를 개발했다.

툴키트는 다음 요소들로 구성되어 있다. 나무 입양에 참여하는 일이 가져오게 될 긍정적인 결과를 보여주는 여러 사례를 담은 엽서세트, 비슷한 사례들을 이야기 형식으로 엮은 매뉴얼(이 매뉴얼은 사용자가 필요에 맞게 내용을 채워넣을 수 있고, 직접 인쇄할 수 있다.), 시민들의 자발적 활동과 관공서의 활동 사이에 연결고리를 만들고 사용자가 연간 활동을 계획하도록 돕는 간단한 형식의 연간 계획표.

이 툴키트의 목적은 브뤼셀에서 이런 종류의 개발을 더욱 활성화하기 위해 기존 사례와 활동을 한데 엮고, 이를 쉽게 접할 수 있고 간편하게 공유할 수 있는 형태로 만들어 활용하는 것이었다.

Coordinator Strategic Design Scenarios

Partners Agenda 21, Municipality of Saint-Gilles

Funding agents IBGE Brussels-Environment

코퍼스, 서스테이너블 스트리트 2030 Corpus, Sustainable Street 2030,
유럽연합 집행위원회 지원 연구 프로젝트, 2010-2013

코퍼스 프로젝트는 학술 연구를 통해 생산된 지식이 정책 입안에
실질적으로 활용될 수 있도록 지식 중개knowledge-brokering 플랫폼을
구축하고자 했다. 학계의 연구자들과 정책 입안자들이 만나 함께 진
행한 일련의 워크숍과 웹사이트 상에서의 지식 교환 활동이 이 플랫
폼 구축의 기반이 되었다.

학술 연구의 결과로 만들어진 도구를 정책 입안자들에게 알리
고, 이런 도구의 활용을 촉진하기 위해 툴키트가 디자인되었는데,
툴키트에는 먹을거리, 이동수단, 주택 관련 지속가능한 솔루션에 대
한 영감을 주는 포스터들이 담겨 있었다. 정책 입안자들과 학계 연
구자들이 지속가능성을 향한 변화에 대한 전략적 논의를 하는 데 도
움을 줄 수 있는 환경을 조성하는 것이 이 포스터들의 목적이었다.

이를 활용하면 2030년 미래의 지속가능한 거리를 가상으로 그
려 보이는 일종의 전시회를 워크숍이나 회의장에 바로 만들 수 있
다. 미래에 대한 비전 수립 도구와 백캐스팅backcasting 도구(수립된 비
전을 구현할 계획을 세우기 위해 미래를 기점으로 현재로 시간을 거슬러
오면서 단계별 계획을 세우는 전략 – 옮긴이), 조언, 메모, 이해당사자의
의견에 이르기까지 전시에 필요한 재료는 전자책의 형태로 만들어
졌다. 이 전자책은 자료 모음집인 동시에 전시 활용 방법을 설명하
는 안내 책자 역할을 한다.

Coordinator Institut für ökologische Wirtschaftsforschung, Germany

Partners Bundesministerium für Land und Forstwirtschaft(Umwelt und WasserwirtschaftAustria), Copenhagen Business School, Copenhagen Resource Institute, Vrije Universiteit Brussel, Institute for European Studies, The Regional Environmental Center for Central and Eastern Europe(Hungary), Planète Publique, Strategic Design Scenarios, Statens Institutt for Forbruksforskning(Norway), Wirtschaftsuniverstität Wien, Finnish Ministry of the Environment

Funding agent European Commission, FP7

지속가능한 라이프스타일을 위한

창조적 공동체Creative Communities for Sustainable Lifestyles, 2006-2010

'지속가능한 라이프스타일을 위한 창조적 공동체' 프로젝트는 브라질, 중국, 인도, 아프리카 내 사회혁신 사례들을 연구했다. 특히 창조적 공통체들이 고안한 사회혁신 이니셔티브의 종류와 이들의 행동이 지속가능한 발전에 어떻게 기여할 수 있을지에 중점을 두었다.

　　디자인 학교와 협업하여 진행된 워크숍, 전문가와 함께한 세미나, 여러 디자인 실습 활동이 브라질, 중국, 인도, 아프리카의 디자인 전공 학생들과 함께 진행되었다.

　　학생들은 실행 가능성 있는 사회혁신 사례들에 주목하고, 자신들이 이런 사회혁신 아이디어들을 어떻게 실천할 수 있을지 검증하기 위해 각 아이디어를 실제로 시도해보았다. 학생들은 좀 더 많은 사람이 이런 아이디어를 접하고 토론할 수 있도록 자신들의 경험을 사진에 담아 사진 에세이 형식으로 표현했다.

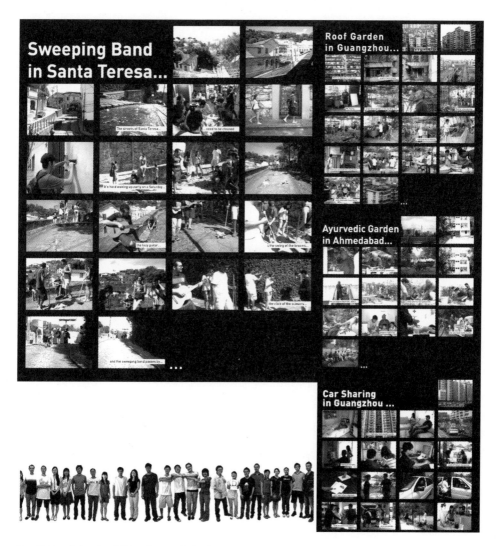

Coordinators Politecnico di Milano, Strategic Design Scenarios

Partners UNEP(United Nations Environment Program), LTDS Technology & Social Development Laboratory at UFRJ Rio de Janeiro Federal University(Brazil), SRISTI/HoneyBee(The Society for Research and Initiatives for Sustainable Technologies and Institutions, India), NID(National Institute of Design of Ahmedabad), ICS(Institute of Civil Society, Sun Yat-sen University, Guangzhou), GAFA(School of Design, Guangzhou Academy of Fine Art, Guangzhou), CPUT(Cape Peninsula University of Technology, Department of Industrial Design, Faculty of Informatics and Design), School of the Arts and Design(University of Nairobi), Department of Industrial Design and Technology(University of Botswana Gaborone), University of Science and Technology(Kumasi, Ghana)

Funding agent Regeringskansleit(Government Offices of Sweden)

힉스HiCS, 유럽연합 집행위원회 지원 연구 프로젝트, 2001-2004

힉스 프로젝트의 초점은 거동이 불편한 사람(노인과 장애인뿐 아니라 다리가 부러지거나 아픈 아이 때문에, 혹은 바쁜 업무 때문에 일시적으로 외출이 자유롭지 못한 모든 사람들)을 위한 음식 서비스를 개발하는 것이었다. 이 프로젝트의 바탕에 깔린 아이디어는 "고도의 맞춤형 솔루션Highly Customerized Solutions, HiCS"이라 불리는 솔루션을 개발하고 시험하는 것이었다. 이 솔루션의 목적은 단일 서비스 인프라를 활용하여 다양한 소비자의 특성과 필요에 부합하는 여러 가지 맞춤형 서비스들을 제공하는 플랫폼을 만드는 것이었다.

이 프로젝트의 연구 팀은 스페인, 벨기에, 이탈리아에서 세 개의 프로젝트를 동시에 진행했다. 그중 스페인 바르셀로나에서 진행한 프로젝트는 동일한 배달 시스템으로 두 종류의 사용자 그룹(지역 내 사회보장서비스에 의존하고 있는 장애 노인 그리고 인근의 중소기업 직원들)의 필요를 만족시키는 프로토타입을 만들었다.

프로토타입 개발 후 이 솔루션이 실제로 구현 가능한지, 사용자들이 이 솔루션을 받아들일지, 그리고 사회적, 경제적, 환경적으로 실현 가능한지 확인해보기 위해 디자인 팀은 프로토타입을 한 달 동안 실제로 시험했다.

184

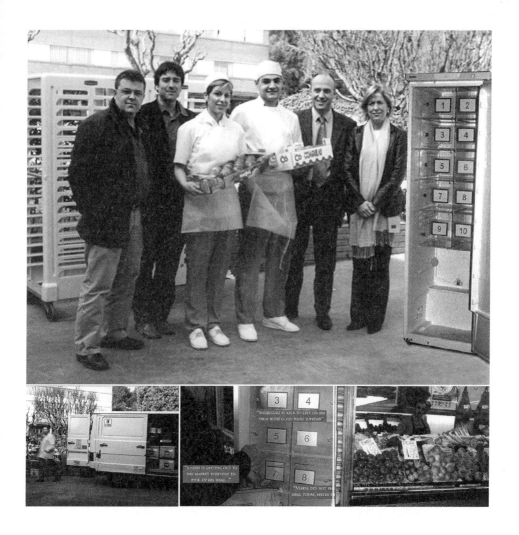

Coordinator Politecnico di Milano(Italy)

Partners Cranfield University(UK), TNO(Netherlands), Strategic Design Scenarios, INETI(Portugal), CDN(Spain), Philips Design(Netherlands), DUNI(Belgium), BioLlogica(Italy), ACU(Italy)

Funding agent European Commission GROWTH Program FP5

5 사회혁신을 육성하는 환경 구축

사람들의 행동을 디자인할 수는 없다. 하지만 특정한 존재 방식과 행동 방식을 북돋우는 환경을 만드는 것은 가능하다. 적극적이고 참여적인 행동 방식 역시 마찬가지다. 어떻게 하면 사람들이 적극적이고 참여적으로 행동하도록 만들 수 있을까? 어떻게 하면 사람들이 적극적이고 참여적인 행동을 기꺼이 선택하고, 이를 좀 더 나은 삶을 위한 한 걸음이라고 여길 수 있는 환경을 만들 수 있을까? 사회혁신을 위한 디자인은 사회혁신을 지원해줄 생태계 형성에 여러 차원에서 개입함으로써 이러한 질문들에 답한다. 사회혁신을 위한 디자인의 이런 노력은 새로운 인프라스트럭처를 형성하려는 목표를 지닌다. 이런 인프라스트럭처는 자율적이지만 서로 연결되어 있는 다양한 프로젝트를 지속시킬 수 있는, 복잡하지만 체계적인 플랫폼이다.

지원 환경 조성

인프라스트럭처링*infrastructuring*은 리 스타Leigh Star[1]가 도입한 용어로, 최근 몇 년간 말뫼대학교의 펠레 엔 교수와 그의 동료들이 받아들여 사용하고 있다. 펠레 엔 교수는 "기차 선로나 인터넷이 그렇듯이 인프라스트럭처는 매번 새로 만들어지는 것이 아니라 다른 사회물질적 구조의 밑바탕이 된다."[2]고 말한다. 인프라스트럭처에 대한 이런 전통적인 관념을 디자인 영역에 가져옴으로써 우리는 "디자인이 어떻게 개별 '디자인 프로젝트'들을 넘어 다양한 이해당사자가 함께 혁신하는 좀 더 열린 장기적 과정으로 나아갈 수 있을지 강조할 수 있게"[3] 된다. 내가 보기에 인프라스트럭처를 만든다는 개념은 인생이나 다양한 협동적 조직을 디자인할 때 이를 위한 적합한 환경을 구축하고자 하는 모든 디자인 과정의 본질을 보여준다.

사회혁신을 가능케 해주는 인프라스트럭처
이 말의 의미를 명확히 설명하기 위해, 말뫼대학교의 펠레 엔 교수와 그의 동료[4]가 여러 해에 걸쳐 말뫼의 한 지역에서 진행해온 프로젝트를 예로 들고자 한다. 이 프로젝트는 메데아리빙랩Medea Living Labs을 설립함으로써 시작되었는데, 메데아리빙랩의 목표는 "사회적 문제들을 해결하기 위한 새로운 서비스를 어떻게 개발할 수 있을지 탐색해보기 위해 여러 이해당사자와 협력하는 것"[5]이다. 메데아리빙랩은 일련의 디자인 및 디자인 연구 활동의 근간이 되는데, 그 주축이 된 연구원들은 이런 활동이 "우리가 '인프라스트럭처링'이라 규정하는 것에 주도되었다."고 설명한다. "이 과정은 여러 관계자들의 장기적인 참여와 관심을 이루는 데 중점을 두고 있지만, 특정한 목표나 기간을 정하지 않은 자유로운 열린 디자인 구조도 포

사회혁신을 육성하는 환경 구축

함한다. 인프라스트럭처를 만드는 일은 지속적으로 다양한 주체 간의 관계를 설립하는 과정, 그리고 자유로운 시간과 자원의 활용이 특징이다. 이런 유기적 접근 방식은 중간중간 새로운 가능성이 생겨나도록 촉진하고, 여러 이해당사자 사이에 지속적으로 다리를 놓는 과정 속에서 새로운 디자인의 기회가 생겨날 수 있다."[6] 메데아리빙랩 중 하나는 심각한 (적어도 스웨덴의 기준에서는 심각하다고 여겨지는) 사회적 문제들을 안고 있다고 여겨지는 말뫼의 다민족 거주 지역에 있었는데, 인프라스트럭처링을 통해 여러 이니셔티브가 생겨났다.(해당 지역은 이란, 이라크, 보스니아, 아프가니스탄 출신의 이민자 혹은 그 자녀들이 다수 살고 있는 곳으로, 스웨덴에서는 이민자들의 사회적 소외와 이 때문에 파생된 여러 문제들을 중요한 사회적 이슈 중 하나로 여기고 있다. - 옮긴이) 이 이니셔티브들은 참가자들의 자유로운 만남(그리고 때로는 다툼)이 이어진 결과 드러나기 시작한 가능성과 기회들을 포착하면서 시작되었다. 예를 들어 자신들이 지닌 능력과 재능이 가치 있게 쓰일 수 있는 기회를 찾아 스웨덴 사회에 좀 더 편입되길 바라는 이민자 여성의 생산 활동 강화, 디지털 기술을 활용해 공공 공간을 새롭게 바꾸기 위해 지역 주민과 ICT 기업이 함께 진행하고 있는 공동 디자인 등이다. 이런 이니셔티브들은 규모는 작지만 조직적 구조나 수익 모델, 제도적 파트너십, 필요한 능력이나 기술이라는 측면에서는 굉장히 복잡하다.(사례 5.1)

메데아리빙랩의 사례는 디자인 프로젝트가 성취하고자 하는 목표의 복잡성과 이의 실현을 가능케 하는 인프라의 복잡성이 지닌 상관관계를 보여준다. 위에 소개된 사례의 경우, 사회혁신적 활동이 가능하기 위해 사람들이 직접 만나 이야기를 나눌 수 있는, 방문하기 쉬운 물리적 공간이나 온라인 플랫폼 같은 서비스 시스템 등 물질적, 비물질적 인프라를 디자인하고 구현할 필요가 있었다. 새로운

아이디어의 생산 및 구현을 촉진하고, 아이디어의 구현에 꼭 필요한 기술과 능력이 부족할 경우 이를 제공해줄 수 있는 파트너를 찾아 협력하기 위해서 말이다.

이런 방식은 디자인이 어떻게 "다양한 이해관계자가 함께 혁신해나갈 수 있는 좀 더 열려 있는 장기적 과정"[7]을 향해 나아갈 수 있을지 보여준다. 또한 이런 과정이 실제로 어떻게 일어났는지 살펴보면, 명확하게 규정된 일련의 디자인 프로젝트들이 필요했다는 사실을 발견할 수 있다. 그 일련의 작업에는 디지털 플랫폼, 만남의 공간, 서비스, 프로토타입을 디자인하고 이에 대한 열린 탐색, 그리고 참여자가 서로를 인식하고 신뢰하는 관계를 형성하도록 시도된 노력이 포함되어 있었다. 결과적으로 인프라를 형성한다는 것은 디자이너가 완결하지 않고 사용자가 추후 계속할 디자인 과정의 속성과 그 과정 속에서 세부 디자인 프로젝트가 담당할 역할(전체 디자인 과정 중 어느 시점에서 어떤 결과를 얻기 위해 실행되어야 하는가.)에 대한 심도 깊은 이해를 의미한다고 생각한다.(저자는 산업 디자인이 주류를 이루던 과거에는 디자이너가 하나의 제품을 완성하는 순간 디자인 과정이 끝난다고 여겨지던 것과 달리 오늘날 디자인은 서비스나 사회혁신처럼 완제품이 만들어질 수 없는 대상을 다루게 되면서 디자인 과정에 끝이 정해지지 않고 열려 있다고 말한다. 3장 글상자 2.6 참조 - 옮긴이)

비슷한 유형의 다른 사례로 밀라노공과대학 데시스랩이 밀라노의 지역 공동체 및 공공 기관과 함께 추진한 크리에이티브시티즌 Creative Citizens[8] 프로젝트를 꼽을 수 있다. 시민과 함께 공공 서비스를 공동 디자인하고 공동 생산하는 과정에서 전문 디자인이 기여할 수 있는 바를 탐색하기 위해 시작된 이 프로젝트는 밀라노의 한 지역에서 공공 기관에 준하는 역할을 하며 진행되었다.(사례 5.2)

이 프로젝트를 기획하고 실행한 다니엘라 셀로니Daniela Selloni는

189

사회혁신을 육성하는 환경 구축

더네이버후드, 리빙랩(스웨덴 말뫼) 사례 5.1

"더네이버후드The Neighborhood의 목표는 오늘날 사회적, 경제적 성장
과는 관련이 거의 없는 말뫼의 한 지리적 공간 속에 자리 잡은, 협동적
서비스와 사회혁신을 위한 공동 생산과 혁신 환경을 형성하는 것입니
다. 이 랩은 혁신의 원천을 모색하고, 여러 민족이 모여 사는 로센가드
Rosengard와 포시에Fosie 같은 지역의 이해당사자와 잠재적 혁신가의
네트워크를 형성하고, 이들과 협업할 기업과 대학을 연결시키고 있습
니다."9 이 리빙랩은 물리적 공간과 디지털 플랫폼, 지원 팀, 그리고 오
랜 시간에 걸쳐 구축된 참여자 간의 네트워크를 한데 결합시킨다. 이 네
가지 요소가 한데 어우러져 지역 주민과 여타 사회 주체 사이의 자유로
운 상호작용의 결과로 지역 내 관심사를 반영한 프로젝트들이 구체화
되도록 돕는 플랫폼이 형성된다. 이러한 프로젝트들은 이들 간의 상호
작용이 일어나기 전에는 생각하지도 못했을 법한 것들이다. 일례로 요
리나 옷 만들기, 카펫 제작 등 이민자 여성의 생산 활동을 촉진하기 위
해 헤르가드크비노푀레닝Herrgårds Kvinnoförening과 협업한 이니셔티
브가 그렇다.(헤르가드크비노푀레닝은 말뫼 지역 이민자 여성이 모여
설립한 비영리단체로, 아프가니스탄, 이라크, 이란, 보스니아 등 회원의
출신국은 다양하지만 대부분 고등교육을 받지 못했고 스웨덴어를 유창
하게 구사하지 못하는 등 여러 면에서 스웨덴 사회에 완전히 편입되지
못했다고 느낀다는 공통분모를 지니고 있다. 회원들이 잘하는 요리나
직물 디자인, 전통 의상이나 카펫 제작 등의 활동에 중점을 두고 있다.
- 옮긴이) 또 다른 이니셔티브인 네이버후드테크놀로지Neighbourhood
Technology 역시 마찬가지다. 이 이니셔티브는 디지털 기술을 활용해 지
역내 공공 공간을 새롭게 만들고자 하는 지역 주민들과 ICT 기업의 공
동 디자인이다. 이 외에도 청소년이 자신들이 살고 있는 지역에 대한 이
야기를 만듦으로써 도시를 새로운 시각으로 바라보고 탐색하도록 디지

털 플랫폼을 구축하는 어브러브UrbLove 프로젝트, 주택조합 할바라힐 다Hållbara Hilda 그리고 공동으로 거주민에게 편리를 제공하면서 지속 가능한 라이프스타일을 강화시킬 다양한 서비스를 개발하는 프로젝트 등이 진행되고 있다.

크리에이티브시티즌: 서비스 디자인을 위한 지역 실험실 **사례 5.2**

크리에이티브시티즌은 밀라노 4구(밀라노는 아홉 개의 구로 나뉘어 있는데, 4구는 밀라노 남동부 지역에 해당한다. - 옮긴이) 지역 공동체 내에서 진행하고 있는 실험이다. 서비스를 디자인하고 일반 시민들과 디자이너, 이해관계자, 단체를 연결하기 위한 일종의 공공 사무실 역할을 하는 공간이 기반이 되고 있다. 이 공간에서 여러 프로젝트와 연관된 다양한 주제를 다루기 위해 일련의 공동 디자인 활동이 진행되어왔다. 주요 목적은 시민의 적극적인 참여를 바탕으로 공동 디자인, 공동생산된 일상생활 관련 서비스를 만들어내는 것으로, 이를 통해 공공 부문과 협업의 여지를 그려보고, 독창적인 서비스 사업의 탄생을 촉진하고자 한다. 공동 디자인 활동은 네 가지 서비스 영역(공유 네트워크, 법률 행정 자문, 먹을거리 시스템, 문화 활동)을 다루는데, 이 모두 품앗이, 공동 구매, 구멍가게, 박물관, 시장, 박람회처럼 이미 존재하는 서비스나 공간, 그리고 일상적으로 해야 할 일과 관계된 것들이다. 현재까지의 결과물은 지역 주민들의 적극적인 참여로 공동 디자인된 여섯 개의 일상생활 관련 서비스 모음이다. 이 서비스 아이디어들은 해당 지역, 그리고 이해관계자와 관련 기관의 네트워크에서 발견된 기회의 정도에 따라 현재 각기 다른 속도로 개발되고 있다.[10]

다음과 같이 말한다. "우리는 크리에이티브시티즌 프로젝트를 통해 다른 이니셔티브들의 촉매제이자 서비스 공동 디자인과 공동 생산을 전문으로 하는 단체 형성을 목표로 한 '새로운 서비스 공간'을 실험해보았다. …… 이 새로운 서비스 공간은 일종의 '도시 서비스의 팹랩'이라고 정의할 수 있다.(전문가가 아니더라도 무언가를 만드는 걸 좋아하는 사람들 누구나 모여 제품을 만드는 공간인 팹랩에 빗댄 표현으로, 전문가와 비전문가 모여 함께 서비스를 디자인하고 생산하는 열린 공간이라는 의미이다. - 옮긴이) 이런 공간은 시장과 사회, 아마추어와 전문가, 공공 부문과 민간 부문, 그리고 영리와 비영리가 혼합된 영역에 존재한다."[11]

결론적으로 지역적 프로젝트가 자율적으로 발전하기 위해서는 하이브리드 플랫폼(온라인과 오프라인, 물리적 플랫폼과 디지털 플랫폼의 하이브리드) 형태의 인프라가 필요하다고 할 수 있다. 인프라의 각 요소들은 세부 프로젝트를 통해 만들어지거나 공고해질 수 있다.(글상자 5.1)

디자인 역량 강화하기

사람들의 인생 설계나 협동적 조직에 참여하려는 의지는 그들의 개인적 역량에 달려 있다. 앞서 언급한 것처럼, 디자인 능력과 협동 능력 둘 다 인간에 내재된 본성이지만 사람들이 속한 생활 환경에 따라 계발될 수도 있고 낭비될 수도 있다. 전문 디자이너에게 주어진 중요한 과제가 이렇듯 사람들의 잠재된 디자인 능력을 개발하고 증진하는 일이라는 점도 앞서 언급한 바 있다. 다양한 방법이 가능하지만, 가장 직접적인 방법은 사람들의 협동적 디자인 역량을 지원하는 것이다. 즉 다양한 사회 주체가 공동 디자인 과정에 전문적인 방식(예를 들어 개념적, 실용적 디자인 도구들을 이용해)으로 참여할 수

인프라 구축의 요소들 　　　　　　　　　　　　　　　글상자 5.1

- 사람들을 연결해주고 자체적 활동(예를 들어 예약, 주문 시스템, 배송 추적, 지불 시스템 등)을 좀 더 쉽고 효과적으로 조직하기 위한 디지털 플랫폼
- 참여자가 서로 만나고 함께 일할 기회를 제공하기 위한 물리적 공간 (예를 들어 회의 공간 혹은 창업 지원 공간)
- 사람이나 물건의 이동을 지원하기 위한 물류 서비스
- 무엇을 어떻게 해야 할지에 대한 조언을 제공하고 경험의 내용을 축적하기 위한 정보 서비스
- 활동 내용과 성과들을 검토하기 위한 평가 서비스
- 협동적 조직들의 배경이 되는 동기, 그들이 참조하는 시나리오, 성취하고자 하거나 이미 성취한 결과물을 분명히 하고 밝히기 위한 커뮤니케이션 서비스
- 앞서 언급된 모든 것들을 협동적 방식으로 기획, 개발하고 시스템화하기 위한 전문 디자인 서비스

있는 환경을 만드는 일련의 프로젝트를 기획하고 진행하는 것이다.

　요즘에는 이런 방향으로 나아가고 있는 다양한 종류의 프로젝트를 볼 수 있다. 예를 들어 디아이와이Development, Impact, and You, DIY는 영국의 네스타NESTA가 제안한, 사회혁신을 촉발하고 지원하기 위한 툴키트다. "이것은 더 나은 결과를 얻을 수 있는 아이디어를 고안하고, 채택하거나 응용하는 방법에 대한 도구 모음이다. 바로 사용할 수 있고, 적용하기 쉬우며, 개발을 위해 바쁘게 일하고 있는 사람들을 도울 수 있도록 디자인되었다."[12] 이 툴키트의 목적은 사회

혁신에 관심이 있지만 전문가는 아닐지도 모를 다양한 주체가 사회 혁신을 상상하고 개발하도록 도울 수 있는 최근의 디자인 도구들을 선별해 제공하는 것이다. 이와 비슷한 예로 아이데오가 개발한 휴먼 센터드디자인툴키트Human-Centered Design Toolkit, HCD[13]가 있다. HCD 툴키트는 비전문가가 디자인 과정에서 좀 더 능력을 발휘하고 좋은 결과물을 성취할 수 있도록 돕는 도구를 만듦으로써 디자인 업체(이 경우 아이데오)가 어떻게 그들이 지닌 능력과 기술을 좋은 목적을 위해 활용할 수 있는지 보여준다.

이 프로젝트는 다음과 같은 간단한 질문에서 시작되었다. "수년간 기업들은 혁신적인 솔루션을 개발하기 위해 인간 중심적 디자인 방법론을 활용해왔다. 비영리 영역에 산재한 문제를 극복하기 위해서 똑같은 접근 방식을 적용해보면 어떨까?" 이 질문에 대한 답으로 아이데오는 비전문가가 "이야기를 잘 듣는 기술의 함양(HCD는 디자인 과정에서 잠재적 사용자들이나 이해당사자들의 이야기에 귀 기울이는 것이 혁신적인 아이디어의 개발에 중요한 역할을 한다고 강조한다. ─옮긴이), 워크숍의 개최, 아이디어의 구현과 같은 활동"[14]을 하는 데 도움을 주기 위한 툴키트를 고안해냈다.(사례 5.3)

이 툴키트는 세 부분과 온라인 플랫폼으로 이루어져 있다. 각 부분은 현장 연구와 문제의 탐색에서부터 시범 프로젝트 개발에 이르기까지 공동 디자인 과정의 여러 단계에서 사용자를 도울 수 있도록 디자인되었다. 한 가지 주목할 만한 점은 이 툴키트가 나중에 온라인 플랫폼 HCD 커넥트와 통합되었다는 사실이다. 이 덕에 인간 중심적 디자인 방법론에 관심 있는 사람들이 온라인 플랫폼을 통해 툴키트를 다운로드할 뿐 아니라 비슷한 프로젝트에 참여한 다른 사람들과 경험을 교환하고 사용자들끼리 직접 질문을 주고받을 수 있게 되었다.[15]

HCD 툴키트는 수십 년간 다국적 기업이 새로운 솔루션을 개발하기 위해 사용해온 인간 중심 디자인 과정의 요소들을 포함하고 있다. 이것은 인간 중심 디자인 방법론을 아프리카, 아시아, 남아메리카 곳곳의 빈곤층 주민과 함께 일하는 비영리단체와 사회적 기업이 사용하기 적합하도록 하나의 툴키트로 만들었고, 웹사이트를 통해 PDF 파일을 무료로 다운로드할 수 있다."[16] HCD 툴키트는 빌앤드멜린다게이츠재단 Bill & Melinda Gates Foundation의 재정 지원으로 아이데오가 몇몇 비영리단체와 협력해 디자인했다. 이 툴키트는 다양한 주체(비영리단체 직원과 자원 활동가)가 "사람들의 필요를 새로운 방식으로 이해하고, 이런 필요를 충족시킬 혁신적인 해결안들을 찾아 재정적으로 유지 가능한 방식으로 이 해결 방안을 실현"하는 데 도움을 주기 위해 만들어졌다. 툴키트는 인간 중심 디자인을 돕기 위한 다음의 세 가지 툴로 구성되어 있다. 인터뷰 대상의 결정, 스토리 수집 방법, 관찰 결과의 기록 방법을 다룬 듣기*hear*, 해당 공동체 전체에 적용될 수 있을 해결책과 기회를 창출하는 창작*create*, 그리고 최상의 아이디어를 발전시키고 실행하는 단계로 나아가는 전달*deliver*이다.

　이제는 툴키트와 더불어 온라인 플랫폼인 HCD 커넥트Connect도 제공되는데, 이 플랫폼은 HCD 툴키트가 진화하고 있음을 보여준다. 툴키트 사용자들은 이제 "경험을 공유하고, 질문을 나누고, 비슷한 분야나 비슷한 문제를 다루고 있는 사람들과 연결될 수 있는 공간"[17]을 갖게 되었다. HCD 툴키트는 수많은 비영리단체가 사용해왔고, 온라인 플랫폼 HCD 커넥트가 만들어진 이후 10만 건 넘게 다운로드되었다.(HCD 툴키트의 한국어판 번역본은 한국디자인진흥원 웹사이트에서 다운로드할 수 있다. - 옮긴이)

195

사회혁신을 육성하는 환경 구축

HCD 툴키트는 디자인 지원 도구를 만드는 일 그 자체가 효과적인 디자인을 요하는 작업임을 보여준다. 이는 명확하게 규정된 사용자가 필요로 하는 바와 그들의 능력, 그리고 동기에 맞게 일련의 커뮤니케이션 도구를 만드는 문제이다. HCD 툴키트가 지닌 강점은 일련의 도구가 하나의 툴키트에 통합되어 있고, 이것이 온라인 지원 플랫폼에 연결되어 있다는 점이다. 이 도구 세트는 필요하다고 생각되면 누구나 사용할 수 있다. 만약 홍보가 잘되고 누구나 쉽게 구할 수 있다면, 이런 툴키트가 확산되는 데는 아무런 한계가 없다.(HCD 툴키트의 다운로드 횟수는 이미 10만 건이 넘는다.)

한편 툴키트라는 아이디어에는 약점도 있다. 첫째로, 만약 모든 사람이 툴키트가 쓸모 있다고 생각할 때 각자 필요한 방식으로 사용하게 되면, 이들 사용자는 그 과정에서 겪게 되는 모든 문제를 혼자 해결해야 할 것이고, 그러면 툴키트를 부적절한 방식으로 사용하거나 제대로 사용하지 못하게 될 가능성이 높아진다. 이는 툴키트 그리고 툴키트와 비슷한 종류의 도구(매뉴얼, 사용지침서, 온라인 강좌 등등)는 무엇이든 사용자에 대한 지원이 필요하다는 의미가 된다. HCD 툴키트의 경우에는 사용자들이 서로 도움을 주고받을 수 있는 온라인 플랫폼을 통해 이러한 지원이 제공된다. 다른 사례들의 경우 특정 맥락에 적합하도록, 그리고 사용하기 쉽게 툴키트를 최적화하기 위해 특정 지역에서 활동할 지원 팀을 필요로 한다는 사실이 드러났다.

둘째로, 필요로 하는 사람에게 방법론적인 도구를 갖춰주는 일이라고 부를 수 있는 이러한 방식이 지닌 내재적 한계는, 주어진 주제에 집중하고 아이디어를 개발하는 방법에 대해서는 효과적인 지침을 제공하지만 그 아이디어를 실행하기 위해 사람들에게 어떻게 동기부여를 할 것인지에 대해서는 아무런 도움을 줄 수 없다는 점

이다. 하지만 일단 이런 한계(툴키트로 도움을 줄 수 있는 것과 도움을 줄 수 없는 것)를 인식하는 순간, 무엇이 보완될 필요가 있는지를 정하고 보완하는 일이 가능하다.

사람들이 사회혁신에 더 기꺼이 참여하고 더 잘하게 하는 데는 다양한 방법이 있다. 그중에는 전문 디자이너와 일반인 모두에게 보편적 디자인 문화를 육성하기 위한 디자인 프로젝트를 개발하는 일, 그럼으로써 문화적 영역(행동에 대한 동기 부여, 그리고 행동 방법에 대한 정보의 차원)에 영향을 끼치는 일도 있다. 이는 건설적인 비판 감각과 좀 더 풍부한 디자인 문화를 낳는다.(글상자 5.2)

네트워크형 거버넌스

더 많은 사람들에게 적극적이고 협동적 방식으로 행동할 수 있는 기회를 제공하고, 궁극적으로는 지역적 그리고 그 이상의 차원에서 광범위한 변화를 이루어내기 위해서는 피어투피어나 상향식bottom-up 활동과 더불어 하향식 활동 역시 필요하다. 이 모두가 모여 새로운 종류의 거버넌스_governance_를 만들어낼 수 있다고 본다. 거버넌스라는 용어는 공권력의 운영, 공론장public sphere의 형성, 그리고 궁극적으로는 정부와 정부 기관이 시민, 시민단체와 상호작용하는 방식을 가리킨다.[18]

이 책의 내용과 연관 지어 논의를 국한시키기 위해, 여기서는 특정 관점(일반인과 디자인 전문가들의 관점)과 이 책의 밑바탕에 깔려 있는 가정(사회혁신과 기술혁신의 결합 덕에 사람들이 새로운 방식으로 상호작용할 수 있게 되었고, 그러므로 사람들이 공공 기관과 상호작용하는 방식도 새로워질 수 있다는 생각)을 중심으로 거버넌스에 대해 논

보편적 디자인 역량을 육성하기 위한 전략 글상자 5.2

• *도구 제공하기:* 공동 디자인 과정을 지원할 도구와 방법 들을 제작하고 확산하는 일. 비전문가에게 이러한 도구를 최대한 활용할 수 있는 방법을 가르치는 일.(디자인 워크숍, 세미나의 개최)

• *촉발하기:* 사회적 대화에 참신한 아이디어, 비전, 새로운 자극이 되어 줄 행동들을 제공하는 일.(브레인스토밍 세션, 디자인을 통해 사회 변화를 추구하는 적극적 행동주의적 프로젝트의 조직)

• *탐색하기:* 지역에 존재하는 자원들, 사회혁신 프로젝트들을 한데 모아 나열하기.(복잡한 문제의 시각화, 주제별 지도 작성, 민족지학적 연구 수행)

• *정보 제공하기:* 주목할 만한 사례를 부각시키고 해당 사례가 가져온 결과가 지닌 가치와 질을 명확히 설명하는 일.(이를 위한 웹사이트, 책, 전시, 영상의 제작)

• *미래를 향한 비전 그리기:* 모범 사례, 새롭게 등장하는 아이디어에 대한 이야기 제시. 지역의 특정 문제들에서부터 가능한 미래 모습에 대한 전반적 비전에 이르기까지 다양한 차원의 시나리오 만들기.(이를 위한 웹사이트, 책, 전시, 영상의 제작)

• *강화하기:* 사회정치적, 미학적, 윤리적 가치에 대한 사회적 대화에 깊이 있는 비판과 성찰을 제공함으로써 보편적 디자인 문화를 증진시키기.(토론회, 논문과 책 출판)

의하려 한다. 유럽에서 이 새로운 경향[19]은 기존의 관료적 거버넌스 구조로 특징지어지는 틀 안에 함께 존재하고 있다. 관료적 거버넌스는 수십 년 전 뉴거버넌스new governance[20]라 불리는 새로운 방향으로 변화했는데, 뉴거버넌스는 민간 부문에서 사용되던 경영 모델을 공공 부문에 적용한다는 아이디어에 기반하고 있다. 우리가 여기서 논의할 거버넌스의 새로운 흐름이 등장한 배경에는 뉴거버넌스 추세에 대한 반발이 있다.

이 두 가지 혁신의 흐름에 관해 뱅세티에메레종27e Région[21]의 설립자이자 디렉터인 스테판 빈센트Stéphane Vincent는 다음과 같이 말한다. "우리 활동의 출발점은 지난 세기 기업식 경영 방식에서 영감을 얻은 행정 모델인 '새로운 경영론'에 맞닿아 있는 위기다. '신공공관리론New public management'를 향한 비판의 핵심은 개개인을 공익 생산에 참여할 능력 있는 적극적이고 사회적이며 섬세한 주체가 아닌, 수동적이고 고립되며 형체 없는 존재로 여긴다는 점이다."[22] 사람들을 적극적이고 사회적이며 섬세한 주체로 여긴다는 것은 그들이 만드는 협동 조직 역시 긍정적으로 바라봄을 의미하고, 협동 조직을 새롭게 떠오르고 있는 거버넌스 형태의 토대로 여김을 의미한다. 그런 의미에서, 힐러리 코탬이 2007년 설립한 디자인 에이전시 파티시플[23]은 그들의 사명을 다음과 같이 밝히고 있다. "우리는 사람들이 자신의 삶을 결정하는 데 의미 있는 방식으로 참여할 수 있는 새로운 방법, 일부 사람에게 가난이 대물림되지 않음을 의미하는 새로운 접근 방법, 그리고 사람들이 건강한 삶을 영위하고 꿈을 이룰 수 있음을 의미하는 새로운 유대, 이에 대한 개인과 공동체, 그리고 정부 간의 새로운 조정이 필요하다고 믿는다."[24]

혹은 마인드랩MindLab[25]의 디렉터인 크리스티안 베이슨Christian Bason의 말처럼 "더 큰 맥락은 고전적 '관료적' 모델에서 '신공공 경

영'를 거쳐 최근 네트워크형 거버넌스networked governance라 부르는 모델로의 전환이라고 볼 수 있다."[26] 따라서 이러한 노력의 결과물을 네트워크형 거버넌스(글상자 5.3)라 부를 수 있다.[27]

이런 관점은 새로운 거버넌스 모델에 대한 기초, 그리고 시민과 정부의 관계에 대한 새로운 비전의 기초를 마련한다. 이 비전 속에서 시민들은 새로운 공공 영역의 공동 디자이너이자 공동 생산자가 되고,[28] 정부는 미셸 바우엔스Michel Bauwens가 도입한 표현을 따르자면 '파트너 정부partner state'[29]가 된다. 파트너 정부는 정부 기관과 정책들을 통해 시민들이 자신의 삶을 디자인하고 실현해가는 과정을 적극적으로 지원하는 정부다.

이런 역동적인 틀 안에서 디자인 전문가는 다양한 차원에서 다양한 종류의 프로젝트를 통해 활약할 수 있다. 디자이너는 시민과 마찬가지로 새로운 공공 영역을 생산하는 협동 조직을 위해 일하거나 함께 일할 수 있다. 또는 사회혁신적 움직임을 가능케 해줄 생태계를 만들기 위해 새로운 프로젝트를 추진할 수도 있다. 그리고 마지막으로, 디자이너는 광범위한 차원의 개혁(가령 공공 영역의 중요한 부분의 개혁이 될 수도 있다.)을 염두에 두고 여러 프로젝트를 조율하기 위한 프레임워크 프로젝트에 착수할 수도 있다.[30](사례 5.4)

이 모든 활동이 모여 베이슨이 말하는 "공공 부문을 21세기에 맞게 조정"[31]하기 위한 거대하고 복잡한 디자인 과정을 구성한다. 이는 분명 가장 넓은 의미의 디자인 과정으로, 대화를 통한 열린 디자인 과정이다. 이 과정은 일관성 있게 일직선적으로 나아가는 것이 아니라 여러 기관, 단체, 기업, 시민 사이의 때로는 협동적이고 때로는 적대적인 상호작용 과정을 통해 드러날 것이다.

이런 관점에서 볼 때, 정책 결정자와 공무원이 중요한 역할을 해야 하는 것은 당연하다. 하지만 역시 당연하게도 이는 매우 어려

네트워크형 거버넌스와 공공 영역 글상자 5.3

네트워크형 거버넌스는 "개인, 공동체, 정부 혹은 기업을 막론하고 독자적인 권위와 권한을 가진 독립적 단위들의 연결이다. 네트워크형 거버넌스는 수직적 의사결정 방식에서 수평적 방식으로의 변화, 커뮤니케이션, 지식 교환과 대화 시스템이 특징이다."[32] 이는 지금까지 지배적이었던 거버넌스와는 상당히 다른 종류의 거버넌스를 의미한다. 학자와 연구 단체마다 핵심은 같지만 다른 용어를 사용해 여러 방식으로 다루고 있다. 예를 들어 P2P파운데이션P2P Foundation의 설립자인 미셸 바우엔스는 '파트너 정부partner state'[33]라는 개념을, 제프 멀건은 '관계적 정부relational state',[34] 힐러리 코탬은 '관계적 복지relational welfare'[35]라는 개념을 사용한다.

내가 보기에 이런 개념들은 어떤 면에서는 서로 다른 점도 있지만, 전통적 거버넌스 모델뿐 아니라 최근 몇 년간 중요하게 논의된 '뉴거버넌스'나 'e-거버넌스'와는 확연히 구분되는 어떤 공통분모를 지니고 있다. 주요 차이점은 네트워크형 거버넌스나 그와 관련된 접근 방식이 일반 시민을 (잠재적으로) 적극적이고, 협력적인 주체로 본다는 점이다. 그 결과 '공공'이란 다양한 주체가 활동하는 영역으로 여겨진다. 공공 영역은 개개인, 공동체, 그리고 정부가 상호작용하고, 더 바람직하게는 협력하는 영역이다.

퍼블릭앤드콜라보레이티브Public and Collaborative, P&C 프로젝트는 디
자인 혁신과 공공 정책의 접점을 탐색하기 위해 정부 기관과 비영리 혹
은 기부 단체, 그리고 디자인 연구소인 데시스랩이 함께한 프로젝트다.
프로젝트의 중요한 목표는 최근 등장한 소셜 네트워크가 공공 서비스
와 혁신 정책에 어떻게 영향을 미치는지(그리고 반대로 공공 서비스와
혁신 정책이 어떻게 소셜 네트워크를 촉발, 강화하거나 가이드할 수 있
는지)를 연구하는 것이다. 이 프로젝트에 참여한 데시스랩(파슨스 데
시스랩, 말뫼 데시스랩, 알토Aalto 데시스랩이 참여했다. - 옮긴이)은
잠재력이 큰 이 조합을 좀 더 효과적이고 생산적으로 만들기 위해 디자
인이 기여할 수 있는 바를 연구하고 있다. 데시스랩들은 프로젝트(명확
하게 규정할 수 있는 지역 문제를 해결하기 위한 프로젝트)들을 개발
하고 그 과정에서 얻은 경험을 교환하는 기회를 만듦으로써 연구를 진
행하고 있다.

 P&C 프로그램의 첫 단계(2012년부터 2013년)는 참여자 간의 네
트워크 강화, 공용어 정립, 아이디어의 공유와 같은 기본적 성과와 더
불어 공공 기관이 참여하는 규모가 큰 공동 디자인 과정에서 디자인 전
문가(그리고 디자인 교육 기관)가 할 수 있는 역할에 대한 이해를 증
진시키는 성과를 얻었다. 또한 공공 혁신을 좀 더 자유롭고 안전한 방
식으로 실험할 수 있는 특별 공간(일반적으로 공공 혁신 공간Public
Innovation Places이라 일컫는 공간) 마련의 중요성에 대한 인식을 고취
한 것 역시 첫 단계에서 얻은 성과였다.[36]

운 과제다. 사실상 많은 공무원이 개인적으로는 굉장히 혁신적이고 변화에 기여하고자 하지만, 전반적인 시스템은 매우 타성에 젖어 있기 마련이다.(혹은 아예 꽉 막혀 있을 수도 있다.) 이런 어려움을 극복하기 위한 전략이 하나 등장하고 있다. 사실 사회혁신 분야, 특히 사회혁신이 어떻게 공공 개혁에 영향을 미칠 수 있을지를 연구하고 있는 여러 팀의 의견이 이 전략으로 모이고 있다. *실험 공간*, 특히 사회혁신과 공공 혁신public innovation의 만남을 촉진하고 서로 강화하기 위한 실험 공간을 만들 필요가 있다는 것이다.

실험 공간

협동적 조직은 그들을 둘러싼 생태계의 질에 생명이 좌우되는 살아 있는 생명체다. 또한 협동적 조직은 그들이 생겨난 환경(그 환경은 그들의 존재와 발전에 호의적일 수도, 호의적이지 않을 수도 있다.)과 모순적인 관계를 지닌 새로운 존재이기도 하다. 이런 점들을 고려해볼 때, 협동적 조직의 생존과 발전에 유리한 환경의 첫째이자 핵심적인 특성은 관용*tolerance*, 즉 '새로운 것'(그것이 무엇이든 그 시대와 장소에서 주류를 이루고 있는 존재 방식 및 행동 방식과 다른 새로운 것)의 존재와 발전을 받아들이는 능력이다. 둘째 특징은 *개방성openness*이다. 좋은 환경에서는 아이디어가 자유롭게 퍼져나가고 기대하지 않았던 상호작용이 일어난다. 분야별 경계는 무너지고, 서로 다른 배경을 가진 사람이 만나 경험과 지식을 나누게 된다.

마지막으로 협동적 조직의 생존과 발전에 유리한 환경의 셋째 특징은 학습 능력을 육성한다는 점이다. 좋은 환경이란 좋은 경험이든 나쁜 경험이든 그 환경 속에 살고 있는 이들의 경험이 허비되지

않는 환경이다. 디자인 능력이나 협동 능력에 대해 이야기할 때 언급했던 것처럼, 학습 능력은 환경적 여건에 따라 계발될 수도 있고 발휘되지 못할 수도 있는 인간의 보편적 능력이다. 현실적으로 말하자면, 이는 사람들이 거리낌 없이 무언가 새로운 것을 시도해볼 수 있는, 그래서 실수해볼 수 있는 환경을 만드는 문제이다. 나아가 다양한 경험을 연결시키고, 서로 비교해보도록 지원하고, 그 결과로 얻은 지식과 인식을 한데 모으는 인프라가 존재해야 한다. 실제로 이런 내용을 바탕으로 등장하고 있는 것이 훌륭한 사회적 실험실social laboratory의 윤곽이다. 하지만 사회 전체가 하나의 실험실이 될 수 있을까? 은유적으로 본다면, 지속가능성을 향한 변화 속에서 이는 가능한 일이다. 그러려면 사회 전체가 지속가능한 미래에 대한 실험을 행하는 거대한 실험실로 여겨져야 한다. 은유의 차원을 넘어 좀 더 현실적으로는, 사회 전부가 실험실이 될 만한 특성을 갖추고 있지는 않다는 점, 그렇지만 아주 열려 있고 관용적인, 학습을 지원해줄 수 있는 특별한 공간을 만드는 일이 가능하다는 점(게다가 세계 곳곳에서 만들어지고 있다는 점)을 인식해야 한다.(글상자 5.4)

　　사회적 실험을 하는 이런 공간들은 우연히 생겨날 수도 있지만, 디자인될 수도 있다. 사회적 실험 공간의 디자인은 오늘날 실제로 일어나고 있다. 이런 공간을 낳는 프로젝트의 수는 전 세계적으로 늘고 있다. 이런 프로젝트는 이름도 다르고 출발점도 다를 수 있다. 따라서 동기나 운영 모델도 다를 수 있다. 초기 연구에 의하면 열다섯 개가 넘는 사례가 유럽, 북아메리카, 오스트레일리아, 싱가포르에 존재한다.[37] 예를 들어, 데시스네트워크 산하의 P&C 프로젝트는 특히 공공 영역에서의 혁신을 지향하는 공간인 '공공 혁신 공간Public Innovation Places, PIPs'을 제안한다. P&C 프로젝트를 이끌고 있는 에두아르도 스타조프스키 교수는 이를 다음과 같이 설명한다. "공공

급격하게 그리고 근본적으로 변하고 있는 세상에서 (자신의 인생을 설계하는 프로젝트를 포함한) 모든 프로젝트는 정도의 차이는 있지만 모두 실험적인 프로젝트다. 이는 동기와 가설이 확실할지라도 프로젝트의 결과를 미리 예측할 수 없음을 의미한다. 사실상 기대하는 결과를 성취하지 못할 가능성을 인식하는 것이야말로 실험적 프로젝트를 다른 프로젝트와 차별 짓는 첫째이자 가장 근본적인 특징이다. 물론 모든 인간 활동이 그렇듯, 모든 프로젝트는 실패할 수 있다. 하지만 실험적 프로젝트의 경우, 실패는 그 자체로 프로젝트의 결과로 처음부터 고려된다. 이는 두 가지 점을 암시한다. 첫째는 프로젝트의 목표와 본질과 관련된 것이다. 모든 경우, 심지어 프로젝트의 결과가 부정적일지라도, 재앙을 초래하지 않을 필요가 있다. 이 지침을 따르는 것이 오류 친화적error-friendly 방식이라 알려져 있다. 둘째 함의는 경험을 제대로 잘 활용할 수 있는 방식으로 디자인 과정을 개발해야 할 필요가 있다는 것이다. 이는 프로젝트가 마치 '실험'처럼 준비되어야 함을 의미한다. 이는 최상의 조건 속에서 실험할 수 있는 '실험실'을 필요로 한다. 이런 실험실을 마련하는 것이 우리가 사회혁신을 위해 좀 더 우호적이고 생산적인 환경을 조성할 때 가장 먼저 해야 할 작업 중 하나다.

사회혁신을 육성하는 환경 구축

혁신 공간이라는 개념을 통해 우리는 공공 영역의 문제(가령 적정 가격의 주택, 교육, 의료 등)에 대한 혁신적인 해결책을 다루고, 네트워크 형성과 파트너십 구축을 위한 실험 공간, 에이전시, 혹은 연구실을 제안하고자 한다."[38] 즉 공공 혁신 공간은 다양한 분야(디자인, 경제, 정책, 사회 연구)의 전문가가 만나고 수평적인 방식으로 운영되는 공간이다. 이 공간은 정부기관의 특정 임무, 정책적 이슈나 절차상의 한계와 같은, 혁신에 제약이 되는 많은 요소로부터 어느 정도 자유롭다. 이런 공간을 늘려 디자인을 도구로 사용해 공공 영역에서의 혁신을 추진하고, 실험적인 시도를 해볼 수 있도록, 그리고 가장 중요하게는 혁신의 가능성을 극대화하기 위해 관련된 모든 이해당사자가 전 과정에 협동적으로 통합되도록 만들려는 발상인 것이다.

결론적으로, 공공 혁신 공간이 하나의 사례인 이런 실험 공간들은 물리적 환경과 디지털 환경이 혼합된 하이브리드 환경이다. 여기에서는 공무원을 포함한 다양한 주체가 만나 상호작용하고, 다양한 가능성을 논의하며, 그 가능성을 증명하기 위해 프로토타입을 개발할 수 있다. 이런 공간은 창업 지원 육성 기관이자 유망한 아이디어의 발판으로 운영될 수 있다. 혹은 이들은 상향식 프로젝트와 공공기관 혁신 사이에 선순환의 고리가 생겨나고, 따라서 더 많은 협력적 서비스가 활성화되고 확산될 수 있는 긍정적인 환경을 만드는 씨앗이 될 수도 있다.

6 효율성과 가치의 배양

협동적 조직은 어떻게 목표를 성취할지, 그리고 누구와 협력할지에
대해 나름의 생각을 갖고 있는 사람들의 모임이다. 그 생각을 실현
하기 위해 협동적 조직은 물리적, 지적 사물들을 활용한다. 이 사물
들은 사람들이 협동적 조직에 참여하는 일을 좀 더 쉽고 경제적으로
덜 부담스럽게 만들어주고, 문화적으로는 좀 더 설득력 있게 만들어
준다. 바꾸어 말하면 협동적 조직에 참여하는 일은 어느 정도 수고
가 따르는 동시에 매력적인 결과를 제공하기도 한다. 어떻게 하면
협동적 조직에 참여하는 일은 덜 어렵게 하고 참여를 통해 얻는 결
과는 더욱 매력적이게 만들 수 있을까? 협동적 조직은 참여자를 위
해 어떻게 좀 더 효과적이 될 수 있을까? 어떻게 좀 더 매력적일 수
있을까? 이런 질문에 답하기 위해 전문 디자인은 또 다른 질문을 제
기한다. 어떤 프로젝트의 효율성을 추구하는 것과 의미(특히 사회적
의미)를 추구하는 것은 어떤 관계가 있는가?

문제 해결

협동적 조직이 활동을 시작하는 초기 단계에, 참여자들은 브리콜레르[1]처럼 일한다. 필요한 사물은 새로 만들기보다는 이미 존재하는 사물들을 필요한 용도에 맞게 기능과 의미를 변형시켜 조합하여 사용한다. 하지만 이 과정에서 활용한 제품이나 서비스는 본래 다른 용도로 디자인되었던 것이기 때문에, 이를 조합하면 다소 비효율적이 된다. 따라서 협동적 조직을 추진하는 사람과 참여하는 사람들이 개인적으로 상당한 에너지를 쏟아부어야 한다. 그 결과 협동적 조직은 목적의식이 뚜렷하고 굉장히 열성적인 사람만 수용할 수 있는 조직이 되어버린다. 이런 단계는 일종의 시험적 모델로 여겨져야 한다는 것을 우리는 경험상 알고 있다. 만약 아이디어가 좋으면, 여기서부터 혁신의 과정이 시작되고 시험적 모델은 좀 더 발전된 방식으로 작동하도록 진화한다. 진화된 모델은 원래의 아이디어를 좀 더 접근 가능하고 효율적이며 유연하게 만들도록, 따라서 더 쉽게 실현하고 유지될 수 있도록 디자인되고 체계화된 제품, 서비스 시스템에 기반한다.

접근성, 효율성, 유연성

카셰어링car sharing의 사례를 보자. 시간이 흐르면서 카셰어링이라는 아이디어는 쉽게 접근할 수 있고 효율적이며 여러 맥락에 따라 재생산이 가능해지고 있다. 이 모든 일은 지난 수십 년간 진행되어온 혁신 과정을 통해 가능해졌다. 그 과정 속에서 카셰어링이라는 솔루션의 여러 부분이 조금씩 재정의되어왔다. 30년 전 초창기 카셰어링이라는 아이디어(특정 지역에 사는 일부 사람들이 필요할 때만 사용하고 사용한 만큼 돈을 지불하는 방식으로 자동차 몇 대를 공유한다는 아이디

어)는 평범한 자동차와 전화, 종이와 펜, 그리고 참여자들의 강한 의지를 바탕으로 개발되었다.

그 후 혁신의 과정을 통해 카셰어링과 관련된 여러 요소(유형의 요소에서부터 무형의 요소에 이르기까지)가 개선되었다. 이제 사용자는 디지털 플랫폼과 앱을 이용해 가장 가까운 곳에 위치한 차를 검색하고 연료나 충전 상태를 확인한 뒤 바로 예약하여 사용할 수 있다. 자동차의 일부 부속품들이 카셰어링이라는 용도에 맞게 바뀌어서, 사용자는 이제 자동차 열쇠 대신 회원카드를 이용해 예약한 자동차의 문을 열 수 있다.[2] 일반 자동차를 카셰어링에 적합하게 부분적으로 수정하는 경우도 있고, 아예 카셰어링을 위해 자동차를 특별히 디자인하는 경우도 있다.[3] 초기 카셰어링 모델을 좀 더 쉽게 사용할 수 있고 효율적으로 만들어준 이런 방향의 진화와 더불어, 이와는 완전히 다른 방식의 모델을 제시하기 시작한 또 하나의 (더욱) 혁신적인 모델도 추가되어야 한다. 피어투피어카셰어링peer-to-peer car sharing[4]이 바로 그것인데, 자가용을 소유하고 있지만 자주 사용하지 않는 사람들이 차가 필요한 다른 사용자에게 잠시 빌려주는 방식의 카셰어링이다. 자동차를 잠깐 쓸 일이 있는 사람과 빌려줄 수 있는 자가용을 소유한 사람을 실시간으로 연결해주는 앱과 웹사이트의 개발을 통해 상용화가 가능해졌다. 이런 방식으로 주차장에 방치되어 사용되지 않는 자동차를 새로운 종류의 지역 자원으로 탈바꿈시킴으로써 자동차 공유는 사회, 경제, 환경적 가치를 만들어낸다.

이런 사실은 카셰어링이라는 아이디어가 처음 실현된 당시의 초창기 모델이 기능, 비용, 참여자에게 요구되는 행동이라는 측면에서 다양한 방향으로 진화해왔음을 분명하게 보여준다. 한 가지 문제에 대한 해결책이 다양하다는 점은 매우 중요하다. 기능적인 측면에서 필요로 하는 바가 다른 여러 집단의 필요를 충족시키기 때문

효율성과 가치의 배양

카셰어링이라는 아이디어가 실현된 초기 사례 중 하나는 1988년 베를린 스타트아우토Stattauto였다. 당시 카셰어링은 전화, 그리고 종이와 펜을 이용해 운영되었다. 오늘날 카셰어링은 예약, 지불, 잠금 및 해제 등을 포함한 여러 종류의 기능을 지원하는 각종 기술이 적용되는 분야가 되어가고 있다. 그 덕분에 카셰어링이라는 아이디어는 계속 진화해 왔고 전 세계적으로 여러 회사가 생겨났다. 그 예로 다음과 같은 사례들이 있다.

집카Zipcar[5]는 세계적으로 가장 큰 규모의 카셰어링 조직이다. 2013년 7월 기준으로 81만 명의 회원을 확보했고, 미국, 캐나다, 영국, 스페인, 오스트리아에 걸쳐 제공하는 차량의 수는 1만 대에 이른다. 장거리 운행을 비롯해 다양한 용도에 맞는 여러 종류의 차량을 제공한다.

카투고Car2Go[6]는 2008년에 처음 등장했다. 2013년 기준으로 회원 수는 40만 명, 유럽과 북아메리카 지역 스물세 개 도시에서 제공하는 차량의 수는 8,000대에 이른다. 독일 다임러Daimler AG 사가 자사의 자동차(특히 전기차 '스마트Smart')만을 이용해, 도심내 단거리 이동에 맞게 디자인한 서비스다. 서비스 이용의 전 과정은 회원카드를 사용해 이루어진다.

버즈카Buzzcar[7]는 프랑스를 기반으로 한 피어투피어카셰어링 단체다. 자동차를 소유하고 있는 사람들이 차를 쓸 일이 있는 사람에게 잠시 자신의 차를 빌려준다는 발상에 기반하고 있다. 차를 빌리는 사람들은 저렴한 가격으로 차를 이용할 수 있고, 차를 빌려주는 사람들은 부수입을 올릴 수 있다는 장점이 있다. 앱을 통해 주변 차량 검색, 예약, 요금 지불이 가능하다.

이다. 예를 들어 어떤 방식(가령 집카)은 장거리 여정에 좀 더 적합한 반면, 또 다른 방식(가령 카투고)은 도심에서의 짧은 거리 이동에 유용하다. 또 다른 방식(가령 버즈카)인 피어투피어카셰어링은 자가용 소유자가 차를 사용하지 않는 동안 타인이 이를 비교적 저렴한 가격에 활용할 수 있게 해준다.(사례 6.1)

여기서 볼 수 있는 또 하나의 사실은, 앞의 두 사례(집카와 카투고)가 기술적인 측면에서 진화된 형태의 카셰어링이라면, 피어투피어카셰어링 사례인 버즈카는 비즈니스 모델의 측면뿐 아니라 차를 빌리는 사람과 빌려주는 사람에게 요구되는 역할과 행동, 태도의 측면에서도 혁신적인 솔루션을 제시한다는 점이다.

마지막으로 카셰어링과 관련 솔루션들의 진화는 자전거 공유 bike sharing가 발전해온 것과 유사한 행보를 보인다는 점을 기억해야 한다. 자동차 공유에 관해 지금까지 언급한 모든 내용은 자전거 공유의 영역에서 이미 꽤 오래전에 일어난 일들이다. 사실 자전거 공유 역시 두 가지 방면으로 진화해왔다. 하나는 자전거 공유를 위해 특별히 디자인되고 체계화된 제품과 서비스(자전거, 그리고 자전거 거치대, 요금 정산, 대여용 자전거 관리 시스템)의 구현[8]으로 이어졌고, 또 하나는 개인 소유의 자전거와 인터넷, 앱을 활용한 피어투피어 바이크셰어링peer-to-peer bike sharing[9]을 낳았다.

역량 강화형 솔루션

앞의 사례들을 일반화해보면, 대강 틀만 갖춘 시스템에 시중에서 구할 수 있는 제품과 서비스를 모아 활용하는 방식에서 목적에 맞게 특별히 디자인된 제품과 서비스 시스템으로 구성된 역량 강화형 솔루션을 사용하는 방식으로 점차 진화해왔다고 말할 수 있다. 좀 더 정확히 말하자면, 역량 강화형 솔루션은 사람들이 스스로 가치 있게

여기는 결과를 성취하도록 역량을 키워주는 지적, 기술적, 조직적 도구들을 제공하는 제품과 서비스 시스템[10]이다.

문제 해결이라는 측면에서 역량 강화형 솔루션의 주 목적은 참여자들이 개인적으로 투자해야 하는 시간과 노력을 줄여줌으로써, 그리고 사람들이 협동적 조직에 참여하고 공동 생산자로 활동함으로써 얻을 수 있는 이득을 늘림으로써(이를테면 사용자의 관점에서 효용성을 늘림으로써) 협동적 조직을 좀 더 접근하기 쉽고 효과적으로 만드는 것이다.

실용적인 측면에서 이는 협동적 조직에 필요한 기능을 파악하고 이를 주요 요소로 쪼개 각각의 요소를 위한 솔루션을 개발하는 일을 의미한다. 역량 강화형 솔루션이 활용되는 분야와 운영 방식의 다양성을 고려할 때, 이런 요소들은 경우에 따라 굉장히 다를 수 있다. 그럼에도 어떤 요소들은 다양한 솔루션에서 공통적으로 발견된다. 이런 요소들의 목록은 역량 강화형 솔루션에 활용될 수 있는 다양한 종류의 유무형의 요소, 그리고 이런 요소들을 개발하는 데 필요한 여러 종류의 디자인 능력이 무엇인지 보여준다.(글상자 6.1)

이런 요소 중에서 *디지털 플랫폼*[11]은 매우 특별한 역할을 한다. 디지털 플랫폼의 확산은 많은 협동적 조직의 본질과 기능에 변화를 가져온 새로운 세대의 역량 강화형 솔루션이 등장하는 결과를 낳았다. 이런 플랫폼들은 다른 방식으로 진행될 수도 있던 활동(회의 주최, 주요 의제의 업데이트, 장거리 대화)을 더욱 효율적으로 만들어줄 뿐 아니라 예전에는 상상도 못했던 일들을 가능케 해줌으로써 완전히 새로운 기회를 열어준다. 그 좋은 예로 사람과 사물의 위치를 실시간으로 추적하고 확인할 수 있게 된 것을 꼽을 수 있다. 이런 실시간 위치 정보는 많은 사례에서 핵심적인 역할을 한다.(그중 대표적인 것이 앞서 살펴본 것처럼 자동차나 자전거 공유의 사례로, 위치 추적이 가

역량 강화형 솔루션의 주요 요소 글상자 6.1

- 사람들을 연결해주고 협동적 조직이 원활하게 작동할 수 있게 만드는 디지털 플랫폼(예를 들어 예약, 주문 시스템, 위치추적 기술, 결제 시스템)

- 공동체가 공적, 사적 용도로 (그리고 창업 단계에 창업 지원 및 육성을 위해) 사용할 수 있는 다용도 공간

- 생산자와 소비자 간 새로운 네트워크를 지원하기 위한 물류 서비스

- 새로운 풀뿌리 프로젝트의 촉매자이자 현재 존재하는 풀뿌리 운동의 성장과 확산을 돕는 역할을 하는 시민단체

- 새로운 절차나 새로운 기술을 활용하고자 할 때 이에 맞는 조언을 제공할 수 있는 정보 서비스

- 이 모든 걸 협동적인 방식으로 고안하고 개발하기 위한 공동 디자인 도구와 방법론

능한 덕에 사용자들이 가장 가까운 곳에 주차되어 있는 자동차나 자전거를 검색할 수 있게 되었다.)

결론적으로, 협동적 조직이 실현하고자 하는 특정 아이디어는 역량 강화형 솔루션과 함께 사회기술적 혁신의 과정 속에서 진화할 수 있다. 이 진화 과정은 여러 갈래로 갈라질 수도 있고, 따라서 구성 요소나 참여자 간 협동적 성격의 측면에서 전혀 다른 솔루션을 낳을 수 있다. 이는 이런 진화 과정의 여러 단계에서 전문 디자인이 중요한 역할을 한다는 것을 의미한다. 특히 새로운 솔루션의 도입이 협

동적 조직 전체의 성격(효용성과 관련해서든 사회 문화적 의미와 관련해서든)에 큰 변화를 일으키는 결과를 가져오게 될 때 전문 디자인은 중요한 역할을 한다.

협동적 조직의 진화 과정은 참여자의 헌신적인 기여를 필요로 하는, 따라서 참여자의 강한 동기와 의향을 필요로 하는 초기 시험적 모델에서 참여자들이 가볍게 참여하는 방식(따라서 참여 동기가 강하지 않은 사람들도 참여하는 방식)으로 변해간다고 볼 수 있다. 1990년대 유럽에서 처음으로 카셰어링을 추진한 사람들은 분명 개인적인 문제를 해결하기 위해서 그러기도 했겠지만, 한편으로는 도시 교통수단의 변화와 좀 더 지속가능한 도시에 대한 안목을 바탕으로 일상 속에서 실천할 수 있는 정치적 행동의 일환으로 그런 것도 분명하다. 오늘날 카셰어링에 참여하는 데는 더 이상 사회나 환경에 대한 그런 대단한 관심이나 동기가 필요치 않다. 사회적 혹은 환경적 동기가 전부 사라져버렸다는 말은 아니다. 다만 카셰어링이 진화해왔고 이제는 다양한 양식으로 존재한다는 의미이다. 좀 더 자세히 들여다보면, 협동적 조직이 진화하고 다양한 운영 방식이 생겨나게 될 때 다양한 의미도 생겨나고, 따라서 여러 종류의 참여 동기를 적절하게 조합할 필요가 있음을 볼 수 있다. 이에 대한 논의는 매우 중요하다고 생각한다.

의미 생산

앞의 사례들에서 살펴보았듯이, 협동적 조직이 실천하는 솔루션 중어떤 것들은 이미 있는 제품과 서비스를 새로 디자인함으로써 좀 더효과적으로 만들 수 있다. 하지만 솔루션을 효과적으로 만드는 일의

많은 부분은 기술적인 측면뿐 아니라 문화적 측면, 즉 솔루션을 좀 더 참여하기 쉽고 효율적이게 만들어주는 새로운 서비스를 기획하고 개발하는 일과 관련되어 있다. 예를 들어 사람들의 역량을 키운다거나(가령 필요한 정보와 지식을 제공함으로써) 혹은 적응력을 키우기 위해서(그래서 점점 더 복잡해지고 있는 오늘날의 삶에 잘 대처할 수 있게) 많은 일들을 할 수 있다.

동시에 역량 강화형 솔루션은 선물경제gift economy나 상부상조mutual help, DIY와 같은 다양한 경제 모델을 시도해볼 수 있다. 그리고 마지막이자 가장 중요하게는 다양한 사회적, 문화적 가치를 지지함으로써 의미의 틀 안에서 역량 강화형 솔루션을 바라볼 수 있다.

지역 차원의 성과와 보편적 비전

앞서 사회혁신이 무엇인지 소개하는 부분에서 협동적 조직을 이끄는 것은 "어떻게 필요를 충족시킬 수 있을까?"라는 단순한 물음보다는 "어떻게 우리가 원하는 삶을 이룰 수 있을까?"라는 좀 더 광범위한 물음이라는 점을 언급했다.

협동적 조직의 활동이 특정 문제의 해결에 집중할지라도 협동적 조직은 기본적으로 참여자들이 추구하는 삶의 비전, 그리고 그 비전을 향해 나아가기 위해 해야 할 일이라는 맥락 속에서 활동한다. 그러므로 사람들이 협동적 조직에 적극적으로 참여하게 만드는 동기는 이 비전, 그리고 비전을 특정 프로젝트를 통해 가시화하고 구체화하는 역량 강화형 솔루션의 능력에 기반하고 있다.

따라서 협동적 조직은 두 가지 차원에서 노력함으로써 좀 더 의미 있고 매력적일 수 있다는 말이 된다. 하나는 (앞 장에서 논의한 것처럼) 사회혁신에 좀 더 유리한 환경을 조성하고 의미의 틀을 만드는 것을 목표로 하는 프로젝트의 차원이고, 또 하나는 역량 강화

형 솔루션의 차원이다. 역량 강화형 솔루션은 의미 생산이라는 측면에서 신중하게 디자인될 수 있다. 여기서 이 두 차원은 서로 긴밀하게 연결되어 있다는 사실에 주목해야 한다. 협동적 조직의 의미와 그들이 만들어내는 솔루션은 상당 부분 그들이 등장하게 된 문화적 환경으로 규정된다. 한편 협동적 조직과 그들의 솔루션은 새로운 아이디어를 가시화하고 구체화함으로써, 향후 다른 프로젝트들이 생기기 좋은 환경을 만든다. 즉 협동적 조직들은 지향하는 바가 같은 새로운 프로젝트들이 생겨날 수 있을 만한 문화적 환경을 만든다.

슬로푸드의 사례는 이를 아주 잘 보여준다. 이 사례는 지역 차원의 조직을 발전시키고 수를 늘리는 데 비전이 얼마나 중요한지, 그리고 역으로 지역적 조직의 발전이 비전 형성에 얼마나 중요한지를 보여준다. 슬로푸드는 먹을거리와 농업, 그리고 시간과 질에 대한 전반적인 비전을 제시함으로써 독립적이지만 지향하는 바가 같은 여러 프로젝트가 생겨날 수 있는 환경을 만들고 있다.(슬로푸드는 더 빨리, 더 많이 생산하는 것을 우선시하는 농업 방식, 그리고 패스트푸드로 대변되는 질 낮은 먹을거리 소비문화에 반대하며, 천천히 시간을 들여 생산한 질 좋은 농산물과 이를 소비하는 생활방식이 지닌 가치를 확산시켜왔다. - 옮긴이) 이와 동시에 슬로푸드는 콘비비아Convivia(슬로푸드의 지역별 지부로, 전 세계에 1,500개가 넘는 지부가 있다. 국내에는 국제 슬로푸드한국협회가 활동 중이다. - 옮긴이)와 프레시디아Presidia(슬로푸드재단이 지휘하는 생물 다양성 보호 프로그램으로 사라져가는 지역 고유의 전통 먹을거리나 농어업 생산 방식, 지역 생태계 보전을 위해 세계 곳곳의 생산자들과 함께 협력하고 있다. - 옮긴이)에서부터 농부들이 자신이 재배한 농산물을 직접 내다 파는 농부시장, 그리고 공동체지원농업 프로젝트에 이르기까지, 시민과 농부 모두에게 새로운(하지만 실현 가능한) 세상을 현실적으로, 그리고 즉각적으로 체험하게 해

준다. 이 새로운 세상은 먹을거리가 유기농 방식으로 소비자가 사는 곳과 가까운 지역에서 생산되고, 도시와 시골, 그리고 더 중요하게는 소비자와 농부 사이에 직접적이고 긴밀한 관계가 형성되는 세상이다. 전반적인 비전을 구체적으로 보여주고, 참여자 간의 인간적인 관계를 활성화하는 방식으로 진행된다는 점, 이 두 가지가 슬로푸드를 의미 있고, 따라서 매력적으로 만드는 근본 요소라고 생각한다.

슬로푸드 사례가 주는 교훈을 일반화하면, 다음과 같이 말할 수 있다. 협동적 조직이 추구하는 비전(혹은 비전의 일부분)을 실제 삶 속에서 구체적으로 미리 경험해볼 수 있을 때, 협동적 조직은 매력적이 된다. "세상이 바뀌길 원한다면 당신이 그 변화의 주체가 되어라."라는 간디의 유명한 말처럼 말이다.

친목감과 친목감의 조성

협동적 조직에 참여하는 사람이 기대하는 사회적 변화는 특정 결과물뿐 아니라 이를 성취해가는 방식에 관한 것이기도 하다. 후자는 많은 경우 협동적 조직이라는 조직이 지닌 독특한 특성을 통해 드러나는데, 그것은 참여자들이 인간적으로 *끈끈한* 관계를 맺으며 협동한다는 점이다. 즉 협동적 조직은 그 안에서 하나의 작은 사회를 만들어내는 경향이 있다.

하지만 앞서 살펴본 것처럼, 협동적 조직이 초기 공동체의 형태에서 좀 더 성숙한 조직으로 변화해갈 때, 참여자들이 인간적으로 끈끈한 관계를 맺는 방식이 항상 유지되는 것은 아니다. 협동적 조직이 여전히 참여자 간의 직접적인 교류와 허물없는 관계를 바탕으로 운영될 때는 주요 활동의 부산물처럼, 거의 자연발생적으로 친목감이 생겨난다. 하지만 참여자 간의 교류가 공적인 양상을 띠거나 인터넷을 통해서만 이루어질 때는 상황이 다르다. 가령 카셰어링이

나 자전거 공유의 경우, 초창기의 사례에서 참여자들은 굉장히 사적인 관계를 맺지만, 최근의 사례에서는 꼭 그렇지는 않다.(가령 1980년대의 카셰어링 사례들은 직장 동료나 동네 주민, 친구처럼 자주 만나고 개인적으로 잘 아는 사람들을 중심으로 이루어진 경우가 많다. – 옮긴이) 협동적 조직이 성숙해진 단계에서는 참여자 간 친목감을 조성하기 위한 요소들이 디자인될 때, 즉 역량 강화형 솔루션이 참여자 간 사적 교류를 촉진하는 환경을 만들어줄 경우 친목감이 생겨난다. 이 부분에 대해 좀 더 논의하기 위해서, 사회성*sociality*이라는 개념에 초점을 맞추려고 한다. 인터랙션디자인 분야에서 사회성은 "어떤 시스템이 사용자 간의 사회적 상호작용을 촉발하고 지원할 수 있는 정도"[12]를 일컫는다.

　　사회성 혹은 사교성*sociability*이라는 용어는 인터랙션 디자인 분야에서 주로 사용되어왔는데, 협동적 조직에 대한 논의와 관련해서도 유용하게 사용될 수 있다. 밀라노공과대학 디자인학과 박사연구 과정에서 이 개념을 도입한 조은지는 다음과 같이 적었다. "인터랙션 디자인 분야에서 수행된 여러 연구들이 사용자 간 유대감 형성, 업무 수행시 협력적 문제 해결, 공통 기반 형성, 상부상조, 신뢰에 이르기까지 사교적 환경이 지니는 긍정적 역할을 보여준다."[13] 그녀의 연구는 사용자 간 사회적 상호작용을 촉발하기 위해서는 사회기술적 시스템을 어떻게 디자인해야 하는지에 대한 여러 학자들의 디자인 가이드라인[14]을 분석하고 있다. 사람의 사회적 행동이란 직접적으로 디자인될 수 있는 대상이 아니라는 사실을 고려해볼 때, 현실적으로 디자인의 초점은 사용자 간 상호작용을 북돋을 수 있는 환경을 어떻게 만들 것인가로 귀결된다. 이는 간단한 문제가 아니다. 사용자 간 상호작용을 북돋는 환경의 디자인은 사회기술적 시스템을 사용자 친화적으로 디자인하는 것보다 훨씬 많은 것을 포함한다. 여

기서 디자인되어야 하는 것은, 니콜라 부리오Nicolas Bourriaud 식으로 표현하자면 "의도적으로 조성된 친목감의 순간moments of constructed conviviality"[15]이라고 할 수 있는 사용자 간 사교적 대화와 교류의 기회이다. 이는 협동적 조직이 지닌 사교성과 매력에 대해 이야기할 때, 그 지향점이 마케팅의 차원이 아니라 진정한 인간관계라는 의미다. 그런 의미에서 오늘날의 시각과 감성으로 이반 일리치Ivan Illich의 저서 『자율적 공생을 위한 도구Tools for Conviviality』[16]를 다시 읽어보고 이를 실천해보는 일이 도움이 될 수 있다. 내가 보기에 우리에게 필요한 것은 진정한 의미의 '사회성'이 내포하는 의미를 포착할 수 있는 새로운 디자인 문화다. 이런 문화는 어떻게 만들어질 수 있을까? 이 경우에도 역시 경험과 이론적 성찰의 양방향적 선순환이 답이 될 수 있다고 생각한다.

이것이 무엇을 의미하는지 보여주는 사례 중 하나가 밀라노공과대학에서 리아트 로겔Liat Rogel이 박사학위 연구로 진행한 협동적 주거 프로젝트다.[17] 이 연구의 일환으로 밀라노의 한 아파트 단지 주민들과 함께 협동적 주거의 가능성이 실험되었다.(사례 6.2)

이 프로젝트의 의도는 새로 건축된 아파트 단지 주민들에게 지속가능한 생활 방식과 친목 관계를 촉진하는 것이었다. 이러한 목표를 성취하기 위해 리아트 로겔은 주민과 함께 여러 활동을 디자인했고, 이를 지원하는 디지털 플랫폼을 만들었다. 이 프로젝트의 디자인 연구적 요소는 (니콜라 부리오의 '의도적으로 조성된 친목감의 순간'처럼) 주민 간의 친목 관계를 촉진하기 위해 의도적으로 사교적만남의 기회를 만듦으로써, 사교성이라는 개념을 디자인의 목표로 시도해보고 성찰한 것이었다. 이 프로젝트의 결과는 긍정적이고 또흥미로웠다. 의도적으로 디자인한 환경적 요소가 없었더라면 아마도 생겨나지 않았을 주민 간의 친목 관계가 형성된 것이다. 이는 주

이 프로젝트는 밀라노 스카르셀리니 거리에 있는 아파트(해당 아파트에는 100세대가 살고 있다.) 주민 사이에 협동적 생활 방식을 촉진하는 것을 목표로 한 서비스 디자인 프로젝트다. 이 프로젝트는 밀라노공과대학 박사학위 연구[18]의 일부로 진행되었다.

　　같은 아파트에 사는 주민들의 일상에 환경적으로, 사회적으로 지속가능한 생활 방식이 자리 잡히도록 2010년부터 2013년까지 다양한 디자인 작업이 진행되었다. 여러 활동에 주민을 초대해 함께 진행했고, 이에 대한 공지나 일정 조율을 위해서, 그리고 주민 간 친목을 도모하기 위해 디지털 플랫폼을 만들었다. 이 플랫폼은 아직 서로 만나본 적 없는 주민들이 온라인상에서 서로를 알아가고 각종 회의에 참여할 수 있기 위해 만들어졌다. 주민을 위한 새로운 서비스의 공동 디자인 등 주민이 공동으로 추진한 여러 활동도 이 플랫폼을 활용했다. 3년간 진행된 여러 디자인 활동을 통해 쌓인 이웃들 간의 교류와 협업은 사회적으로 환경적으로 지속가능한 프로젝트들을 고안해내고 견고히 하는 데 긍정적인 역할을 했다. 좀 더 정확히 말하자면, 주민 간에 공동체 의식이 형성되었으며(이는 도움이 필요할 때 주민들끼리 서로 도울 가능성을 높여준다.), 물건이나 서비스를 공유하게 해주었고, 에너지 절약과 각종 비용 절감, 그리고 여러 일상적 활동이 협동적인 방식으로 추진되었다. 그리고 주민 공용 공간을 공동 디자인한 덕분에 이 공간을 활용한 협동 서비스의 종류와 수가 늘어났다.(완공 당시 이 아파트 1층과 2층에는 주민 공용 공간이 있었다. 이후 이 공간을 활용해 요가 강습, 크리스마스 파티, 영화 상영 등의 공동 활동이 시작되었다. 주민들이 모여 아이들을 함께 돌보거나 단체로 유기농 농산물 배달 서비스를 신청하는 등 주민들이 일상생활에서 서로 협력하는 일이 자연스럽게 자리 잡았다. - 옮긴이)

민들이 여러 종류의 활동을 함께하는 과정을 통해서, 그리고 관심 있는 활동을 조직하고 교류하는 데 유용하게 쓰인 디지털 플랫폼 덕분에 이루어졌다.(이 프로젝트를 이끈 리아트 로겔은 아파트가 완공되어 주민들이 입주하기 전부터 친목을 도모하고 공통의 이슈를 논의하기 위해 여러 종류의 활동을 기획해 주민들을 초대했다. 입주 전부터 친해진 주민들은 아파트 완공 후 공동 구매, 아파트 내 휴게실 공동 디자인 등 일상생활의 많은 부분들을 협동적인 방식으로 꾸려가기 시작했다. – 옮긴이)

친목 도모의 긍정적 성과는 여러 흥미로운 일들로 이어졌다. 조은지와 리아트 로겔이 함께 쓴 논문에는 다음과 같이 적혀 있다. "원래 우리의 가설은 주민 간의 친목감 형성이 일상의 현실적 문제를 협동적으로 해결하도록 이끄는 원동력이 되리라는 것이었다. 하지만 주민 간 친목 도모는 (아파트와 관련된) 현실적 사안에 대한 논의가 진행된 후 서서히 이루어졌다. 다시 말해 주민들이 자기 소개나 미래의 옆집 주민에 대한 질문 등 친목 도모의 목적으로 디지털 플랫폼을 사용할 것이라 예상했던 것과는 달리, 현실적인 사안에 대한 활발한 협동이 이루어지기 시작한 후에야 친목 도모 활동이 시작되었다."[19] 이러한 사실은 '의도적으로 조성된 친목감'이라는 표현이 제시하는 바에 대해 명확하고 구체적인 그림을 제시한다. 이는 무언가를 함께함으로써 형성되는, 즉 친목감을 키워나갈 기반이 되어줄 활동들을 활성화함으로써 만들어지는 친목감이다.

신뢰 형성

협동적 조직과 솔루션에 대해 지금까지 다룬 모든 내용의 근간이 되는 의견을 정리해 결론을 내리자면 다음과 같다. 어떤 이유에서 협동하기로 결정하든, 협동에 참여하는 모든 사람은 다른 사람이 각자 자신의 책임을 다할 것이라는 확신을 갖고 있어야만 한다. 즉 서로를 신뢰해야 한다. 사실 상호 신뢰는 모든 종류의 협동에서 근본적인 요소이며, 따라서 사회적 조직에서도 그러하다. 참여자들이 자유 의지로(전통이나 외부의 강압에 의해서가 아니라) 참여를 선택한 조직일수록, 그리고 급변하는 환경 속에서 살고 있을수록(마주치는 사람들의 대부분이 낯선 사람들인 환경), 신뢰라는 요소는 더욱 중요해진다. 오늘날 협동적 조직이 처한 상황이 바로 이렇기 때문에, 협동적 조직을 어떻게 육성하고 지원하는가에 대한 모든 논의는 사실상 협동적 조직에 참여할 수 있고 참여하고자 하는 사람들 사이에 상호 신뢰를 어떻게 육성하고 지원하는가에 대한 것이다.

신뢰와 신뢰 형성이라는 문제는 굉장히 광범위한 주제이고, 이 책의 의도나 범위를 벗어난 주제다. 하지만 (모든 참여자가 시간과 에너지, 관심을 투자해야 하는) 협동적 조직에 대해, 그리고 협동적 조직을 지원하기 위해 디자인이 무엇을 할 수 있는지에 대해 논의하려면, 기본적인 수준에서나마 신뢰라는 주제 그리고 이를 위한 디자인 가이드라인에 대해 생각해볼 필요가 있다.

항상 그렇듯 경험적 사실에서부터 시작해볼까 한다. 사회혁신의 다양한 사례를 신뢰라는 측면에서 살펴보면 사회혁신의 첫 단계와 그다음 단계들을 구별할 필요가 있음을 알 수 있다. 모든 협동적 조직(적어도 풀뿌리 조직으로 시작한 협동적 조직의 경우)의 발단에는 창의적 공동체creative community, 즉 (무언가를 함께해본 적이 있기 때

문에) 서로를 잘 알고 신뢰하는 사람들의 모임이 있다. 그 후 조직이 성숙하면서 상황은 달라진다. 열과 성을 다해 참여하는 사람들 덕에 일이 추진되는 시기를 지나, 참여하는 사람의 수가 늘어나고 구성원이 달라지면서 참여자 중 서로 잘 모르는 사람도 생겨나고, 더 이상 직접적인 친분에 기반한 신뢰 형성을 기대하기 어려워지는 때가 온다. 따라서 신뢰 형성을 위해 뭔가 다른 방법을 찾아야만 한다. 오랫동안 유지되고 확산되는 협동적 조직들은 어떤 방법으로든 이 문제를 해결한 조직들이다. 밀라노공과대학 박사학위 연구에서 협동적 조직의 참여자 간 상호 신뢰를 어떻게 지원할 수 있는가를 다룬 종 팡 박사는 다음과 같은 두 가지 디자인 전략을 제시한다. "효과적이고 진실한, 투명한 방식의 정보 공유(일이 어떻게 진행되고 있는지, 누가 무슨 일을 하고 있는지 참여자들이 명확히 알 수 있게 하기 위해서), 그리고 비공식적인 사회적 제어 시스템(가령 평가 시스템)의 구축."[20]

첫째 전략은 시스템 내 요소들이 잘 드러나도록 시스템을 디자인하게 만드는 것이다. 적절한 소통 수단을 통해 원래는 잘 드러나지 않는 정보(가령 회계장부, 조직도, 참여자의 이력 등)를 살 보이게 만드는 것이 한 방법이다. 또 다른 방법은 조직 자체와 활동을 직접적으로 보여주는 것이다. 오늘날 가장 간단한 방법은 신기술을 활용해 전체 조직(장소, 그 장소에 있는 사람, 그 사람들이 하는 일)을 실시간으로 보여주는 것이다. 초가시성hypervisibility 전략이라 부를 수 있는 이 방식은 잘 활용하면 굉장히 효과적일 수 있다. 하지만 이 방식의 한계를 이해하는 것도 중요하다. 비디오카메라를 통해 실시간으로 공개한다 해도 비디오카메라에 담길 수 있는 것에는 기술적인 한계가 있고, 또 한편으로는 무엇을 찍을지가 촬영자의 손에 달려 있다는 한계가 있다. 하지만 가장 심각한 한계는 이런 방식이 보는 사람이나 찍힌 사람 모두에게 불안감을 조성할 수 있다는 점이다.

좀 더 성숙한 전략은 상황에 맞게 적절한 도구를 섞어 사용하는 방법일 것이다. 참여자들이 얼굴을 맞대고 논의할 수 있는 회의, 혹은 앞서 언급한 소통 수단을 이용한 만남 같은 기회가 기획될 수 있다. 감독관 격의 인물이 여러 문제에 대해 공식적으로 점검하는 방법도 있다. 최근 몇 년간 등장했듯이 인터넷을 통해 서로 모르는 사람 사이에 신뢰를 형성하는 혁신적 방법(온라인 평판 시스템)이 활용될 수도 있다. 마지막으로는, 사람들이 무언가를 함께하고자 하는 의욕이 생기도록 하는 것이 중요하다.

나는 마지막 항목이 가장 중요하다고 생각한다. 앞서 사회성과 친목감에 대한 부분에서도 다뤘지만, 같은 논리가 신뢰에도 적용된다. 함께 일하는 것과 인간적 관계를 육성하는 것, 이 둘 사이에 선순환의 고리를 형성하는 것이 아주 중요하다. 사람 간의 신뢰의 경우도 마찬가지다. 물론 이런 선순환의 고리는 디자이너가 계획한다고 그대로 만들어지는 것은 아니다. 하지만 역량 강화형 솔루션을 통해 그런 가능성을 높여줄 환경을 만들 수는 있다.

7 사회혁신의 재생산과 연계

협동적 조직은 현대사회가 안고 있는 시급하고 난해한 문제에 대한 실행 가능한 해결책을 제시하기 때문에, 그리고 지속가능한 삶을 향해 나아가는 구체적인 한 걸음이기 때문에 중요하다. 정말로 사회 전반에 영향을 미치고 효과를 발휘하려면 협동적 조직은 사회 곳곳으로 확산되어 광범위한 차원의 변화를 이끌어야 한다. 이것이 가능한 일일까? 만약 가능하다면 협동적 조직이 비인간적인 거대 조직이 되지 않으면서도 광범위한 영향을 만들어낼 수 있을까? 간단히 말해 협동적 조직이 본래 그렇듯 소규모로 유지되면서 세상을 바꿀 능력을 갖출 수 있을까? 네트워크의 시대인 오늘날, 이 모든 질문에 대한 대답은 '그렇다.'이다. 하지만 그러기 위해서는 혁신적인 전략이 강화되어야 하고, 거시적인 비전이 있어야 한다.

작고, 지역적인, 열린, 네트워크화 전략

40년 전쯤 에른스트 슈마허Ernst Schumacher는 유명한 저서『작은 것이 아름답다Small is Beautiful』를 쓸 당시, 자신이 목격한 거대화, 탈지역화 delocalization의 흐름에 반발하며 소규모와 지역적인 것을 옹호했다.[1] 오늘날 우리는 같은 이유로, 그리고 또 다른 새로운 이유로 슈마허의 선택을 따른다. 하지만 한편으로는 지난 40년 동안 상황이 많이 달라졌다는 점을 인식해야 한다. 슈마허의 시대에는 그저 이상향일 뿐이었던 것이 오늘날에는 창의적 공동체와 네트워크화된 시스템이 합쳐지면서 하나의 구체적인 가능성이 되었다. 40년 전에 슈마허가 말한 '작은' 것은 광범위한 규모의 영향을 일으킬 가능성이 거의 없었기 때문에 말 그대로 정말 작은 것에 불과했고, '지역적'인 것은 다른 지역 공동체와 동떨어져 고립되어 있었기 때문에 정말로 지역에 국한된 것이었다. 더군다나 당시에는 모든 기술과 경제적 흐름이 정반대의 방향, 즉 "크면 클수록 좋다."는 방향으로 나아가고 있었다. 오늘날 상황은 현저하게 다르다. 작은 것은 이제 거대한 전 세계 네트워크 속 하나의 노드로 영향력을 지닐 수 있고, 하나의 지역 역시 사람과 아이디어, 정보의 전 세계적 흐름에 열려 있을 수 있다. 즉 오늘날 '작은 것은 더 이상 작지 않고, 지역적인 것은 더 이상 지역적인 것이 아니다.'라고 말할 수 있다.

네트워크로 연결되면 작은 것도 작지 않은 영향력을 지닌다

작은 것과 지역적인 것의 본질적인 변화는 엄청난 함의를 지니고 있다. 네트워크의 등장이 지역적이고 작은 규모의 활동을 매우 효율적인 방식으로 가능케 해주기 때문만이 아니다. 그들이 만들어내는 유연한 시스템이 복잡하고 급변하는, 상당히 불안한 오늘날의 환경

에서 안전하게 작동할 수 있는 유일한 가능성을 제공하기 때문이다. 여기서 키워드는 *분산형 시스템*이다. 분산형 시스템은 서로 연결된 여러 요소로 만들어진 사회기술적 시스템이기 때문에 시간이 지나도 새로운 환경에 적응하고 지속될 수 있다.[2]

앞서 1장에서 언급했던 것처럼, 지난 수십 년간 다양한 혁신의 물결 속에서 새로운 흐름들이 등장했고, 일부는 확산되기도 했다.[3] *분산형 지능*distributed intelligence, *분산형 전력 생산*distributed power generation, 좀 더 일반적으로는 *분산형 인프라*distributed infrastructure, 그리고 제로마일푸드에서부터 3D 프린팅 등 새로운 제품 생산 모델에 이르는 *분산형 생산*distributed production도 있다. 그 결과 오늘날에는 실현 가능한 새로운 종류의 세계화, 분산화된 경제와 세계 곳곳의 지역들이 연결된 네트워크로서의 세계화를 상상하는 것이 가능해졌다. 1장에서도 언급했듯이, 이런 분산형 시스템은 기술적 혁신에 뿌리 깊게 기반하고 있지만, 확산될 때는 기술적인 측면이 사회적 측면과 분리될 수 없다. 그러므로 분산형 시스템은 사회적 혁신 없이는 실현될 수 없다.

따라서 이 경우 기술적 그리고 사회적 혁신은 서로를 강화하며 사회, 생산, 삶의 질에 대한 새로운 아이디어와 현실적인 기회들을 낳는 선순환을 만든다. 간단히 말해 기술적이고 사회적인 혁신은 우리가 지속가능한 사회를 위한 현실적인 시나리오의 밑그림을 그릴 수 있게 해준다.

SLOC 시나리오

최근 등장하고 있는 시나리오의 핵심은 사회혁신과 분산형 시스템이다. 나는 이 시나리오를 SLOC 시나리오라고 부르는데, 이는 '작고small 지역적이며local 열려 있고open 연결된connected'을 의미한다. 이 네 가지 형용사가 모여 이 시나리오의 특징을 규정한다. 각각의 형

용사는 따로 놓고 보면 단순한 의미를 지니지만, 넷이 합쳐지면 지속가능하고 네트워크화된 사회가 어떻게 구체화될 수 있을지에 대한 새로운 비전을 만들어낸다. 나는 SLOC 시나리오가 다양한 사회 주체, 혁신적 프로세스, 그리고 디자인 활동을 촉발하고 방향을 이끌 수 있는 강력한 사회적 동력이 될 수 있다고 본다.[4]

더 정확히 말하자면 지금까지 살펴본 사실들을 고려해볼 때 SLOC 시나리오는 단순한 희망사항도 아니고 미래에 대한 예측도 아니라는 것을 알 수 있다. SLOC 시나리오는 많은 사회 주체가 이미 시작된 변화의 흐름을 강화하고 시너지를 만들어낸다면 미래는 어떤 모습일 수 있을까에 대한 논리적이고 의욕에 찬 비전이다.[5] SLOC 시나리오는 실현하는 데 많은 노력이 필요하지만 불가능하지는 않은 미래의 모습을 제안한다. 무엇보다 필요한 것은 앞서 언급한 질문에 대한 답이다. 협동적 조직처럼 작은 움직임이 지닌 영향력을 어떻게 키울 수 있을까? 협동적 조직이 본래의 협동적 속성을 잃지 않으면서 규모를 키우는 방법은 무엇일까? 물론 SLOC 시나리오 자체가 이 질문들에 대한 답을 제공하는 것은 아니다. 하지만 나는 이 시나리오가 다양한 프로젝트를 하나의 틀 안에 아우르는 종합적인 비전을 제시하고, 복제replicating와 연계connecting로 요약될 수 있는 두 개의 기본 전략을 제시한다고 생각한다.

첫째 전략은 복제이다. 이는 네트워크 시대에 작고 지역적인 활동들이 광범위한 효과를 낼 수 있게 해준다. 사실 복제는 SLOC 시나리오 안에서 협동적 조직들이 규모를 확장시키는 주된 방법이다. 복제라는 아이디어는 실험experimenting과 정반대의 아이디어처럼 보일 수 있고, 실제로 어떤 면에서는 그러하다. 하지만 복제와 실험은 상호 보완적일 수 있고, 그래야만 한다. 변화의 시대에 실험은 꼭 필요하지만 실험 결과 최상의 것은 확산되어야 한다.(가령 복제를 통해

서) 더욱이 변화하는 복잡한 세상 속에서는 같은 아이디어의 복제라 해도 항상 새로운 환경, 새로운 상황에 맞게 수정되기 마련이다.[6] 즉 모든 복제의 과정은 항상 지역적 상황에 맞게 변형시킨 새로운 솔루션의 디자인이기도 하다. 복제는 보편적 디자인 능력을 필요로 하는 활동이지만 전문가의 존재를 필요로 하는 과정이기도 하다. 그 전문가는 실험의 질을 평가하고 어떤 것을 복제할지 선택할 수 있는 전문가이자 복제하는 방법을 디자인하고 이를 가능케 하는 도구들을 갖고 있는 사람이다.

둘째 전략인 연계 덕분에 작고 지역적인 활동들은 광범위한 영향력을 가질 수 있다. 이런 광범위한 영향력은 많은 수의 작은 프로젝트가 모여 생겨날 뿐 아니라 여러 프로젝트를 적절한 방식으로 연계함으로써 영향력이 배가되는 데서 생겨난다. 이런 영향력은 두 가지 방식으로 성취할 수 있다. 하나는 인프라를 만들어 연계하는 방식으로, 지역 프로젝트의 리더들이 다른 프로젝트와 연계, 조율하고 시너지 효과를 내기 위한 최적의 방법을 스스로 찾도록 놔두는 방식이다. 이 경우 연계 전략은 연계의 가능성을 제공하고 새로운 프로젝트들이 생겨나기 유리한 환경을 만들어 자율적으로 연계하도록 하는 것이다.(5장 참조) 또 다른 방식은 적절한 *프레임워크 프로젝트*를 실행하는 것이다. 프레임워크 프로젝트는 새로운 지역 단위의 프로젝트를 촉발하고, 이 프로젝트 간의 협업과 시너지를 유발할 수 있도록 특별히 기획된 프로젝트이다. 그러기 위해서는 전반적인 프로세스를 이끌 수 있는 대규모의 연합이 필요하다. 이런 연합은 공동의 비전과 전략을 현실적으로 가능케 할 실용적 도구들을 만들어내기 위한 전제조건이다.

결론적으로 말해, 지난 세기에는 작고 지역적인 프로젝트의 영향력을 키우려던 노력이 불가피하게 조직의 규모가 거대해지고 관

료주의적 구조를 낳는 결과로 이어졌지만, 오늘날 네트워크의 시대에는 다른 가능성이 존재한다는 것이다. 소규모 프로젝트를 다양한 맥락에 맞게 복제함으로써 만들어내는 확산*scaling out*(혹은 수평적 확대), 그리고 여러 프로젝트를 하나의 큰 프로그램 안에 통합해 시너지 효과를 만들어냄으로써 성취할 수 있는 확장*scaling up*(혹은 수직적 확대. 이는 전통적 확대 방식을 요즘 시대에 맞게 업그레이드한 것이라 할 수 있다.)이 그것이다. 이는 소규모 프로젝트 혹은 조직들을 비슷하거나 상호 보완적인 다른 조직들과 수평적으로 연결시키고, 사회적, 경제적, 정치적으로 다른 종류의 조직들을 수직적으로 연결시킴으로써 이룰 수 있다.[7]

확산 전략으로서의 복제

밀라노의 공동 주거 이니셔티브, 베를린의 카셰어링, 뉴욕의 농부 시장, 중국의 공동체지원농업에 이르기까지, 세계 곳곳에서 발견할 수 있는 협동적 조직 사례는 그 자체 그대로 복제될 수 없다. 각 이니셔티브가 특정 환경에 깊이 뿌리를 두고 있고, 많은 부분이 창안한 사람의 개인적 자질과 노력으로 만들어졌기 때문이다. 그렇지만 이런 사례들은 기본적으로 어떤 아이디어(공동 주거, 카셰어링, 농부 시장, 공동체지원이라는 아이디어)를 구현한 것이다. 그 아이디어에는 해당 이니셔티브가 생겨난 이유와 성취 목표, 그리고 작동 방식(가령 시스템의 구조)에 대한 윤곽이 있다. 그러므로 협동적 조직들을 어떻게 복제할 것인가에 대한 논의는 사실상 이 *아이디어*를 어떻게 확산시킬 것인지, 그리고 어떻게 다양한 사람들이 그 아이디어를 인식하고 받아들여 자신들의 환경에 맞게 적용시킬 것인지에 대한 논의다.

아이디어의 전파와 네트워크 효과

이런 아이디어의 전파와 현지화는 지금까지 주로 관심 있는 사람들이 자발적으로 진행했다. 자발적 방식의 전파는 네트워크 시대에 아이디어가 퍼져나가는 전형적인 양상이다. 네트워크로 연결된 세상에서는 중개자 없이 사용자에서 사용자로 아이디어가 빠르게 전파된다. 사용자 간 물리적 거리에 상관없이 실시간으로 사용자 사이에 직접적으로 이루어지는 이런 소통이 바로 오늘날 아이디어의 순환을 양적으로나 질적으로 지난 시대와 다르게 만드는 점이다.(오늘날에는 더 많은 아이디어가 짧은 시간에 먼 거리까지 퍼져나간다.)

오늘날 협동적 조직에 관한 아이디어는 삽시간에 전 세계로 퍼져나갈 뿐 아니라 완전히 새로운 효과를 만들어내기도 한다. 첫째는 (1장과 2장에서 언급했듯이) 유망한 아이디어를 효과적으로 전파할 수 있고, 무엇보다 그런 아이디어를 알아보고 실현할 수 있는(감수성, 디자인 역량과 기술, 기업가적 능력을 갖추고 있다는 의미에서) 전문성을 갖춘 사용자 수의 증가다. 네트워크의 노드에 이런 주체들이 존재함으로써 아이디어의 확산과 협동적 조직의 복제가 쉽고 효과적으로 이루어질 가능성이 높아진 것은 분명하다.

네트워크 시대에 아이디어가 전파되는 양상이 지닌 둘째 특징은 네트워크 효과network effect[8]의 중요성이다. 일반적으로 네트워크 효과는 해당 네트워크에 추가되는 각각의 새로운 노드(즉 협동적 조직의 새로운 아이디어)가 다른 노드(다른 협동적 조직들) 모두에게 이득을 준다는 것을 의미한다. 이는 모든 새로운 협동적 조직들이 각각이 지닌 개별적 힘보다 훨씬 더 많이, 전반적인 아이디어를 강화한다는 것을 의미한다.(글상자 7.1)

엄밀한 의미에서의 네트워크 효과는 일부 협동적 조직에 해당하지만(예를 들어 타임뱅크나 카풀 서비스는 새로운 사용자가 한 명 추가

네트워크 효과는 시스템에 참여하는 사람의 수가 늘어나면 다른 사용자들이 느끼는 가치가 직접적으로 증가하는 현상을 가리킨다. 대표적인 예가 전화다. 전화를 사용하는 사람의 수가 늘어날수록, 전화를 사용하는 모든 사람이 받는 혜택은 더욱 커진다.

인터넷으로 연결된 세상에서 네트워크 효과는 범위도 넓어지고 중요성도 커진다. 사용자의 수가 늘어날수록 더 유용해지는 트위터나 페이스북 같은 소셜 네트워크가 좋은 예다. 사용자끼리 도움을 주고받거나 필요한 물건을 교환하는 플랫폼에서도 같은 현상이 일어난다. '주택교환house exchange'(휴가 기간 동안 가보고 싶은 지역에 사는 회원의 집을 빌리는 대신 해당 회원에게 자신의 집을 제공하는 회원제 서비스 – 옮긴이)이나 품앗이, 자동차 공유에 이르기까지 다양한 종류의 플랫폼이 이에 속한다.

넓은 의미에서, 네트워크 효과는 모든 협동적 조직에서 발생한다고 말할 수 있다. 카셰어링, 공동 주택, 농부시장이라는 아이디어가 새롭게 적용될 때마다 그 하나하나의 사례가 전체적인 생태계를 좀 더 유리하게 만들어준다.(제도나 정책의 측면에서, 그리고 관련 제품이나 서비스의 측면에서 역시 그러하다.) 더욱이 각각의 프로젝트가 해당 아이디어 자체를 강화하고 참여자(그리고 참여할지도 모를 사람들)의 의욕을 고취시키는 데 영향을 미친다.

될 때마다 전반적인 서비스의 효용성이 높아진다.) 넓은 의미에서의 네트워크 효과는 모든 협동적 조직에 해당된다. 협동적 조직의 아이디어가 새로운 프로젝트로 실현될 때마다 공동의 비전이 강화되고 새로운 의미를 만들어내면서, 일종의 문화적 네트워크 효과가 발생한다. 이는 굉장히 중요한 점이다. 관심 있는 협동적 조직이 앞으로 어떻게 될지에 대한 예측은 잠재적 참여자들이 여기에 참여할지 말지를 결정하는 데 결정적인 요인이다. 새로운 아이디어가 하나 실현될 때마다 성공 가능성에 대한 기대감이 공고해지고 다른 사람들도 참여할 가능성을 키워준다. 즉 자기 실현적 예언처럼 작동하는 것이다. 많은 사람이 믿기 때문에 가능성으로 존재하던 미래가 실제로 이루어지는 것이다.[9]

이런 관점에서, 전문 디자인은 아이디어가 자유롭게 확산되도록 기여하고, 디자인 도구를 활용해 아이디어의 내용이 분명히 전달되고 주목받을 수 있도록 만들 수 있다. 또한 전문 사용자(좋은 아이디어를 알아볼 수 있는 혜안뿐 아니라 이를 실천할 수 있는 능력이 있는 사용자)로 활약할 수 있을 법한 사람을 늘리기 위해 협력할 수도 있다. 따라서 전반적으로 협동적 조직의 아이디어를 확산시키기에 유리한 환경을 조성하고, 자연스럽게 흘러가도록 내버려두어야 할 일이다. 간접적이라 부를 수 있을 이런 방식이 전문 디자인이 협동적 조직의 아이디어 확산을 위해 할 수 있는 유일한 방법은 아니다. 전문 디자인은 특정 아이디어를 복제하기 위해 특별히 디자인된 툴키트를 만들어냄으로써 좀 더 직접적으로 개입할 수도 있다.

공동체를 위한 툴키트

특정 협동적 조직이 복제될 수 있는 환경을 조성하는 일은 역량 강화형 솔루션과 관련해 소개했던 것과 같은 전제에 바탕을 둔 디자

인 프로젝트다. 역량 강화형 솔루션과 마찬가지로, 이는 협동적 조직의 아이디어를 좀 더 쉽고 효과적으로 실현시켜줄 제품과 서비스를 제공하는 문제다. 앞에서는 특정 프로젝트, 특정 맥락과 관련해 논의했지만, 이제는 협동적 조직을 여러 다른 환경에 복제하기 위해서는 이런 역량 강화형 솔루션이 어떻게 디자인될 수 있는지 살펴보아야 한다. 역량 강화형 솔루션 자체도 복제가 가능하고 쉽게 배포될 수 있는 요소들의 묶음으로 디자인되어야 한다.

여러 면에서 이는 전혀 새로운 문제가 아니며, 툴키트라는 전통적 아이디어의 확장이라고 여겨질 수 있다. *공동체 중심의 툴키트* *community-oriented toolkit*는 협동적 조직의 어떤 아이디어가 지닌 가치를 알아채고 자신이 속한 환경에 맞게 변형시킴으로써 적용하고자 하는 다양한 집단의 사람들을 지원하기 위해 만들어진, 복제가 가능한 역량 강화형 솔루션이다.(글상자 7.2)

오늘날 여러 이유로 전통적인 의미의 툴키트와 새로운, 공동체를 위한 툴키트가 모두 확산되고 있고, 사회혁신의 여러 분야에서 이런 툴키트의 역할이 커지고 있다. 어떤 툴키트는 상대적으로 단순한 일(마을 축제 혹은 공공장소 대청소와 같은 이벤트의 조직)[10]을 지원하기 위해 사용되는 반면, 어떤 툴키트는 좀 더 복잡하고 장기간 지속되는 활동들을 포함한다. 예를 들면 미국의 소아 비만 예방 문제에서부터 아프리카의 말라리아 예방에 이르기까지 공중 보건을 위한 툴키트,[11] 그리고 DIY 개발(가령 공동체 전력 시스템이나 수자원 관리) 툴키트[12]들이 그러하다.

이런 사례들이 보여주듯이, 툴키트는 명확하게 규정된 타깃 사용자들의 실제 역량과 동기를 감안해 그들의 필요를 충족시킬 수 있도록 신중하게 디자인되어야 한다. 역량 강화형 솔루션에 관한 모든 사항이 툴키트에서도 적용되는데, 하나 추가되어야 할 점은 툴키

전통적으로 톨키트는 어떤 과제를 좀 더 쉽게 수행할 수 있도록 고안된, 그래서 비전문가들도 그 작업을 할 수 있도록 만들어진 유무형의 도구 세트로 구성된다. 지금까지 톨키트는 주로 개별 사용자가 자신의 힘으로 어떤 작업을 할 수 있도록 만들어져왔다. 톨키트가 협동적 조직에 도움이 되려면 공동체를 위한 톨키트를 포함하도록 진화해야만 한다. 이런 진화는, 그 자체도 역시 진화하고 있는 오늘날의 현실 속에서 일어난다. 오늘날 일어나고 있는 여러 변화의 추세, 특히 개인주의(가령 자조self-help는 이런 추세를 보여주는 한 예이다)와 전문 사용자(특정 분야의 전문가는 아니지만 전문가 못지않게 활동할 수 있는 사람)의 증가와 같은 흐름은 오늘날 환경을 변화시키고 있다. 이런 모든 점들이 톨키트의 성격과 용도에 영향을 끼치고, 톨키트가 점차 역량 개발이라는 근본적이고 중심적인 이슈로 나아가게 만든다. 즉 마사 누스바움Martha Nussbaum과 아마르티아 센Amartya Sen이 주창한 역량 개발이라는 주제처럼, 사람들이 그들이 바라는 존재가 되고 원하는 일을 할 수 있는 역량을 키우기 위한 디자인의 문제로 귀결된다. 그러므로 톨키트의 개념은 사람들이 스스로 할 수 있도록 돕는 모든 것으로 확장된다. 특정 문제를 해결할 뿐 아니라 누스바움이나 센이 말하는 의미의 '역량'을 키우기 위해서다.

235

사회혁신의 재생산과 연계

트는 그 자체로 복제 가능하고 다른 추가 요소 없이도 사용 가능한 형태여야만 한다는 것이다. 이는 타깃 사용자 그룹에 속하는 누구나 사용하기 쉽고 추가적 지원 없이도 사용 가능해야 함을 의미한다.

툴키트를 활용한 전략의 강점과 약점 역시 이런 점(누구나 사용하게 될 도구라는 점)과 관련되어 있다. 공동 디자인 과정을 지원하기 위해 만들어진 특별한 툴키트와 관련해 5장에서 언급했듯이 툴키트의 장점은 제대로 홍보되고 누구나 쉽게 구할 수 있다면, 수많은 사람이 이용할 수 있다는 점이다. 같은 이유로 약점이 생겨나는데, 툴키트를 이용하는 사람이 혼자서 문제를 해결해야 한다는 점(혹은 툴키트 자체에 담겨 있는 전문 지식만 활용할 수 있다는 점)이다.

이와 더불어 내가 보기에 더욱 심각한 또 다른 문제(툴키트를 더 잘 만든다고 해도 쉽게 해결되지 않을 문제)는 툴키트가 협동적 조직의 운영에는 도움이 될 수 있어도 (가령 협동적 조직의 효율성이나 접근 가능성을 높여주는 등) 참여자들이 적극적으로 활동하도록 의욕을 고취시키거나 툴키트가 지닌 가능성에 대한 믿음을 강화하기는 어렵다는 점이다. 툴키트 전략을 사용한다는 것은 사용자들이 이미 의욕에 차 있고 툴키트가 지닌 가능성을 믿고 있음을 가정한다는 의미다. 하지만 실제로는 그렇지 않을 수도 있다. 따라서 툴키트 활용에 필요한 지식이 부족해서 툴키트를 잘못 사용하거나, 사용자의 의욕이 부족해서 툴키트를 사용하지 않고 방치해둘 위험이 있다. 이런 점은 다음과 같은 좀 더 일반적인 문제로 이어진다. 툴키트 전략에 깔려 있는 '역량 개발'이라는 목표는 한 가지 방식의 디자인 노력으로 다루기는 어렵다는 문제다. 툴키트를 보급하는 풀뿌리식 접근법만으로는 사람들과 공동체의 역량을 키울 수 없다는 의미다. 여러 전략을 바탕으로, 다양한 종류의 디자인 노력을 함께 시도할 필요가 있다. 따라서 우리가 얘기하고 있는 툴키트는 좀 더 거시적인 서

비스와 커뮤니케이션 도구의 세트 중 일부여야 한다. 툴키트의 적절한 사용을 촉진할 뿐 아니라 사용자들이 툴키트를 사용하도록 의욕을 강화하기 위해서다.

툴키트가 이런 폭넓은 서비스와 커뮤니케이션의 일부로 관리될 때, 우리는 순수한 툴키트 전략에서 프랜차이징*franchising*,[13] 혹은 좀 더 정확히는 사회적 프랜차이징*social franchising*이라 불리는 전략으로 나아가게 된다.

사회적 프랜차이징

사회적 프랜차이징이란 사회적 이익을 추구하기 위해 프랜차이즈 시스템의 원칙을 적용하는 일을 말한다. 유망한 협동적 조직들을 복제해 확산시키려는 목표와 관련짓자면, 사회적 프랜차이징은 특정 단체(프랜차이즈 본부)가 지역 단위의 여러 운영자(가맹점들)에게 협동적 조직의 아이디어와 아이디어를 실현하고 관리하는 과정(이는 툴키트가 하는 일과 같다고 볼 수 있다.)을 제공하는 복제 전략이다.

현실 속 프랜차이즈 본부는 가맹점(자율적으로 사업을 운영하는 운영자들)에게 여러 가지를 지원한다. 이는 대대적인 홍보 캠페인과 지역 차원에서 쓰일 수 있는 홍보물, 전문적인 조언이나 전문 트레이닝 같은 서비스, (필요한 경우) 전문 장비일 수도 있고, 혹은 품질 보증일 수도 있다.[14] 이 중 일부는 툴키트 속에 포함될 수도 있는 것이지만, 여기에는 더 많은 것들이 포함되어 있다. 가령 익숙하고 좋은 이미지의 브랜드 가치, 그리고 품질 관리 서비스를 통한 광범위한 커뮤니케이션이 만들어내는 신뢰와 참여 의욕은 툴키트만으로는 제공할 수 없는 것이다.

사회적 프랜차이징은 중앙 조직이 담당하는 역할의 많고 적음에 따라 다양한 형태로 존재할 수 있다. 가령 주민 축제를 조직하는

일을 '가벼운' 형태의 프랜차이징 사례로 생각해볼 수 있다. 이 분야에서 활동하는 '유럽이웃의날European Neighbors' Day'[15]이라는 국제 단체가 있다. 이 단체는 두 가지 차원에서 활동한다. 지역 주민이 사용할 수 있는 툴키트 제작(툴키트에는 축제를 조직하기 위해 필요한 모든 것이 포함되어 있다.)과 도시 속 삶의 질을 주제로 한 폭넓은 홍보(매년 특정일을 지정해 유럽 전역에서 '이웃의 날'이라는 행사가 열리게 된다.)라는 두 차원이다. 이런 식으로 이 단체는 축제를 조직하는 사람과 모든 참가자를 지원하고, 그들이 더 큰 차원의 프로젝트의 일원이라고 느끼게 해준다. 축제를 통해 하루 동안 해당 지역을 좀 더 살기 좋게 만드는 일은 도시민 간의 친목감을 조성하고, 따라서 좀 더 지속 가능한 도시를 촉진하는 한 방법이기도 하다.

다른 사례들은 좀 더 고차원적인 통합을 필요로 한다. 타이즈Tyze가 좋은 예다. 타이즈는 돌봐줄 누군가가 필요한 사람(가령 심각한 병을 앓고 있는 환자, 노인, 장애인 – 옮긴이)에게 도움을 줄 수 있는 친척, 친구, 이웃(혼자 전담해서 돌볼 수는 없지만 힘이 닿는 한 도움이 되고자 하는 사람들)의 네트워크를 형성하고자 하는 사회적 기업이다. 이 아이디어를 홍보하고 실천 가능성을 알리기 위해 타이즈는 잠재적 사용자들에게 이를 위해 개발된 소프트웨어와 사용 설명(사실상 툴키트)을 제공한다. 여기에는 이 돌봄 네트워크가 안정적으로 유지될 수 있도록 필요한 경우 제공되는 부가적인 지원 서비스, 그리고 신뢰감을 형성해줄 브랜드의 활용이 포함되어 있다.

이런 사례를 종합해볼 때, 중요한 디자인 가이드라인을 제공할 수 있다. 촉진하고자 하는 활동에 특별한 문제 혹은 위험 요소가 없을 때는 (가령 지역 길거리 파티나 공공장소 대청소의 날을 조직하는 일) 순수한 툴키트 모델, 혹은 가벼운 형태의 프랜차이징이 활용될 수 있다. 하지만 다루는 문제가 점점 더 복잡하고 미묘해질 경우, 툴키

트 이상의 것이 제공될 필요가 있다. 당사자들의 노력과 툴키트만으로 스스로 해낼 수 있는 것과, 사용자에게 부족한 전문 지식을 메워주고 정해진 기준에 부합하는 퀄리티를 성취하여 조직 내외에서 신뢰를 얻을 수 있도록 외부의 전문가가 도움을 주어야 할 것, 이 둘 사이의 균형을 맞추기 위해 더 많은 것이 제공되어야 한다.

확장 전략으로서의 연계

복제의 과정이 그러하듯, (환경이 적절하다면) 연계의 과정은 추가적인 외부의 도움 없이 일어날 수 있다. 즉 지역 조직의 운영자들은 수평적으로는 다른 조직의 운영자 그리고 수직적으로는 상위 단체의 활동가와 연계해 활동을 조율할 수 있고, 그래서 다양한 차원의 변화를 촉발할 수도 있다. 하지만 실제로 큰 변화를 이루려면 피어투피어, 상향식 프로젝트와 더불어 하향식 프로젝트도 필요하다.

수평적 그리고 수직적 연계
사회 전반에 큰 변화를 일으킨 이탈리아의 사회혁신 사례로 3장에서 소개한 민주정신의학회와 슬로푸드는 앞서 말한 것이 실제로 어떻게 일어날 수 있는지를 잘 보여주는 좋은 사례. 이 두 사례의 경우 성공의 열쇠는 하나의 큰 비전이라는 틀 안에서, 지역 차원에서부터 국가적 차원에 이르는 다양한 프로젝트를 추진하고 관리하는 능력이었다. 민주정신의학회가 정신병원이라는 거대하고 복잡한 기관을 변화시킬 수 있었던 것, 그리고 슬로푸드가 전반적인 농업과 먹을거리 시스템에 변화의 바람을 일으킨 것은 바로 이런 다차원에 걸친 전략이었다.

수십 년이 지난 오늘날, 이 사례들이 우리에게 전해주는 교훈은 여전히 유효하다. 하지만 그간 일어난 사회 변화를 볼 때, 특히 인터넷의 발달로 연결성이 증가한 것과 전 세계적으로 사회혁신이 활기를 띠고 있다는 점을 염두에 두고 내용을 업데이트할 필요는 있다. 간략히 말하자면, 거대한 변화를 만들어낼 수 있는 여러 활동의 조합 중 특히 피어투피어 부분이 강화되었다고 할 수 있다.

네트워크형 거버넌스에 대해 다룰 때 이런 종류의 전략이 "공공 부문을 21세기에 맞게 조정하는 것"[16]을 목표로 공공 기관들을 어떻게 변화시키고 있는지 살펴보았다. 다른 많은 분야에서도 이와 비슷한 과정이 진행되고 있다. 대표적인 분야 중 하나가, 이미 언급한 것처럼 먹을거리 네트워크, 그리고 도시와 시골의 상생적 관계다. 그동안 슬로푸드가 현저히 기여했던 이 영역은 오늘날 점점 더 많은 사람들의 활동이 모이면서 더욱 풍성해지고 있다. 정도의 차이, 특히 드러나 보이는 정도의 차이는 있지만 유사한 현상이 다른 분야(협동적 조직의 피어투피어와 상향적 움직임이 진보적인 공공 기관의 하향식 움직임과 만나고 있는 곳)에서도 일어나고 있다. 여기에는 교통에서 의료 서비스, 그리고 노인 복지에서 지역 개발에 이르기까지 다양한 영역이 포함된다.

이런 프로젝트의 공통점은 여러 기관, 단체, 기업, 그리고 시민 간의 협동적이고 때론 갈등적인 상호작용 속에서 등장하는 대화적이고 열린 디자인 과정이다. 현실적인 측면에서, 이들은 지역적 프로젝트를 더 큰 지역의 차원(마을, 도시, 지역)에서 조율하고 시스템화함으로써, 혹은 더 복잡한 시스템(의료서비스, 교육, 행정 등)과 연관 지어 개발한다.

예를 들어 도시, 시골 혹은 지역 차원의 프로그램의 경우, 그 자체로 독립적이면서 한편으로는 큰 틀 안에서 조율되는 여러 개의

프로젝트들을 통해 프로그램을 강화하고 지원할 수 있다. 마찬가지로, 복잡한 조직(가령 행정, 의료, 교육 시스템)의 개혁을 다룰 때도 조직 전체를 움직이고 좀 더 효과적으로 변화시키기 위해 여러 개의 지역 프로젝트를 시작함으로써 개혁을 준비하고 시작할 수 있다.

요약하자면, 연계 전략에 기반한 대규모 프로젝트는 비슷한 구조를 보여준다. 하나의 프레임워크 프로젝트로 촉발, 조율되고 시너지 효과를 내는 다수의 지역 프로젝트*local project*가 존재하게 되는데, 지역 프로젝트들은 지역적 상황의 특수성에 깊게 뿌리 내리고 있기 때문에 단기간에 구체적 성과를 이루는 것을 목표로 지역 내 물리적, 사회적 자원들을 가장 잘 활용할 수 있는 독립적인 프로젝트다. 프레임워크 프로젝트는 디자인과 커뮤니케이션 프로젝트로, 여기에는 여러 지역 프로젝트에 일관성 있는 방향을 제시하기 위한 *시나리오*, 시나리오를 실현하는 방법을 제시하는 *전략*, 지역 프로젝트들을 시스템화하고 힘을 실어주고 전체 프로젝트에 대한 정보를 제공하는 *특정 지원 활동*이 포함된다.

연계 전략은 본질적으로 굉장히 유연하고, 규모를 키울 수 있으며, 시대에 맞게 변할 수 있는 대규모 프로그램을 개발할 수 있게 해준다. 이 전략은 지금 우리가 살고 있는 시대처럼 격동의 시기에, 그리고 지역 시스템 혹은 거대 기관이 참여할 때 특히 적합하다. 연계 전략은 프로젝트에 의한 *계획planning by projects*[17]이라고도 불리는데, 이 점에 대해서는 다음 장에서 다시 다룬다.

8 지역화와 개방화

사람들은 사회적 공간과 물리적 공간에서 동시에 살아간다. 따라서 사람들의 상호작용 역시 이 두 공간에서 일어난다. 사회적 공간에서 사람들은 사회의 형태를 만들어내고, 물리적 공간에서는 장소를 만들어낸다. 이 둘이 합쳐져 사회가 만들어지고, 사회가 공존하는 환경이자 사회의 영향을 받는 환경이 만들어진다. 그러므로 사회혁신, 그리고 사회혁신이 만들어내는 협동적 조직들에 대한 논의는 장소의 형성과 장소의 새로운 생태계에 대한 논의와 연결된다. 따라서 사회혁신을 위한 디자인은 지금까지 논의한 것 이외의 또 다른 차원, 즉 장소 만들기place making라는 차원을 포함한다.

장소 만들기

장소는 *의미가 부여된* 공간이다. 바꾸어 말하면, 장소는 누군가에게 의미있는 공간이다. 이런 관점에서 볼 때, 장소가 존재하기 위해서는 그곳에 대해 이야기하고 그 속에서 활동하는 사람들이 있어야 한다. 전통적으로 이런 사람들은 주민 공동체, 즉 가까이에 살고 일상생활의 문제를 공유하는 사람들이었다. 이런 상황에서는 의미 부여, 그리고 장소 만들기 역시 오랜 시간에 걸쳐 자연스럽게 서서히 이루어졌다.

현대사회에서 커뮤니케이션은 더 이상 물리적 거리에 제한을 받지 않기 때문에, 대화 상대자들은 물리적으로 멀리 떨어져 있을 수 있다. 이런 새로운 환경에서 우리가 하는 많은 대화에는 근처에 사는 사람들과 나누는 대화나 현재 살고 있는 공간에 대한 대화가 아예 없을 수도 있다. 이런 경우, 장소 만들기는 일어나지 않는다.

반면 물리적 공간은 그 공간을 공유하는 사람들이 뭔가를 같이 하기로 결정할 때 장소가 된다. 이는 우리 식으로 표현하자면, 사람들이 장소와 관련된 협동적 조직을 시작하고 운영하기로 결정한다는 것을 의미한다. 그렇게 함으로써 이들은 특별한 종류의 '자발적 공동체intentional community'가 된다.(개인의 관심사나 의지와는 상관없이 혈연이나 지연처럼 환경적 요소에 의해 자연발생적으로 형성되던 전통적 공동체와 달리, 비슷한 관심사나 가치관을 가진 참여자들이 자신의 의지에 따라 선택적으로 참여하는 공동체이다. - 옮긴이) 이런 공동체는 참여자의 자발적 참여를 통해 형성되기 때문에, 그 결과물인 장소 역시 선택을 통해 만들어진다. 간단히 말해 이런 장소는 자발적 공동체가 공동 디자인한, 선택적인 장소인 셈이다.

장소와 공동체

장소를 개발(혹은 재개발)하는 일은 여러 면에서 중요하다. 그중 첫째는 그곳에 사는 사람들의 관점이다. 그들이 장소가 지닌 가치를 인식한다는 것은 새로운 의미의 웰빙, 즉 지속가능한 웰빙이라는 생각과 연관되어 있다. 장소의 개발 과정에서는 환경(구성원 간의 활발한 관계, 건강에 유익한 환경, 좋은 풍광)이 삶의 질에 얼마나 많이 기여하는지에 대한 인식이 주요한 역할을 한다. 이는 곧 장소와 삶의 질의 관계에 대한 인식이다. 이런 종류의 웰빙에 대한 추구는 오늘날 우리가 목격하고 있는 장소 개발에 활력을 주는 주요 동력이다.

이 점을 설명하기 위해, 장소 만들기(따라서 새로운 의미의 웰빙을 강화하는 일)에서 협동적 조직의 역할에 대해 많은 것을 시사하는 작은 사례를 소개하면서 논의를 시작하려 한다. 콜티반도 Coltivando(식물이나 작물을 키운다는 의미의 이탈리아어 동사 'coltivare'의 현재진행형으로, 영어식으로 표현하자면 'cultivating'에 해당한다. - 옮긴이) 프로젝트는 밀라노공과대학 보비자 캠퍼스에 만들어진 공동체 텃밭 프로젝트다. 밀라노공과대학 디자인학과 교수와 학생으로 구성된 디자인 팀의 적극적인 역할과 지역 주민의 활발하고 협동적인 참여 덕분에 콜티반도 프로젝트는 의미 있는 새로운 공간을 만들어냈다. 이 프로젝트의 결과, 주민들에게 특별한 의미가 없던 공간은 의미 있는 공간, 즉 장소로 변화했다.(사례 8.1)

콜티반도 프로젝트의 특별한 점은 이 프로젝트가 대학 교정과 주변 동네의 새로운 관계를 만들어냈다는 것이다. 디자인학부 교수와 학생이 시작한 이 프로젝트는 주변 주거 지역과 맞닿아 있는 대학 교정의 일부를 활기찬 장소로 바꾸는 데 성공했다. 이는 그만큼이나 활기찬 공동체, 그리고 학생, 교수, 지역 주민 간에 완전히 새로운 종류의 상호작용을 만들어낸 것이다.

함께 가꾸는 텃밭 콜티반도(밀라노) 사례 8.1

콜티반도는 밀라노공과대학의 보비자 캠퍼스 내에 조성된 공동체 텃밭이다. 디자인학과 석사과정 학생 몇몇이 제안해, 이들의 지도교수와 디자인 연구원의 지도로 진행되었고, 보비자 캠퍼스 주변에 살고 있는 지역 주민이 공동 디자인에 참여했다.

 디자인 팀은 지역 주민과 공동체 텃밭을 함께 디자인하기 위해 여러 차례 워크숍을 주최했고, 처음 두 차례의 공동 디자인 작업이 끝날 무렵에는 여든 명이 넘는 지역 주민이 참여하기 시작했다.

 그 후 텃밭 만들기가 시작되었고, 점차 텃밭 공동체가 형성되기 시작했다. 곧이어 주말마다 참여자들이 함께 텃밭을 가꾸고, 동시에 공동체의 관계를 돈독히하는 프로그램이 시작되었다. 텃밭과 공동체를 모두 키워가기 위해 공동 디자인 작업이 계속되어야 했다. 이 프로젝트의 리더 중 한 명인 다비데 파시Davide Fassi는 다음과 같이 말한다. "이제 콜티반도는 주민들이 여가 시간을 즐기는 장소이자 자신들이 먹을 채소와 과일을 재배하는 장소, 그리고 세미나, 학교 방문, 기타 학습 활동 등 부가 활동을 통해 사회적 경험을 풍부히 하는 곳이다."[1]

공동체 텃밭, 주민 축제, 지역 산업과 수공업, 구멍가게 업그레이드 등 콜티반도 프로젝트처럼 도심 공간을 재생하고 활력을 불러일으키기 위한 지역 활동의 사례는 다양하다. 하지만 다른 목적을 지닌 활동들의 소중한 부산물로 이런 비슷한 결과를 얻어낼 수도 있다. 예를 들면 적절한 서비스와 인프라, 그리고 협동적 조직의 노력으로 이뤄내는 임시 거주지 환경 개선, 공동체지원농업과 공동체 기반 관광 서비스 프로그램을 통한 시골 마을 개선 프로젝트 같은 것들이

다. 이런 사례들은 지역에 기반을 둔 협동적 조직과 새로운 형태의 주민 공동체, 그리고 장소성에 대한 새로운 아이디어 사이에 흥미롭고 긍정적인 관계가 존재한다는 사실을 보여준다.[2]

하지만 장소 만들기가 주민 공동체와 개개인의 웰빙을 위해서만 중요한 것은 아니다. 다양한 색채를 지닌 여러 장소의 존재는 좀 더 회복력 있는 자연, 사회, 그리고 생산 시스템의 전제조건이다. 이런 시스템은 예상치 못한 사태가 발생해도 적응할 수 있고, 오랜 기간 지속될 수 있다. 이는 지구 전체에 중차대한 문제이고, 앞으로 더욱더 중요해질 문제다. 장소의 재건은 이런 문제를 다루기 위한 중요한 전략 중 하나다.

장소와 회복력

회복력*resilience*이란 한 시스템에 스트레스나 국소적 실패 상황이 생길 때 시스템 전체가 붕괴하지 않고 이를 헤쳐나가는 능력이라고 규정된다. 따라서 회복력은 우리가 생각해낼 수 있는 모든 종류의 지속가능한 사회의 전제조건이라고도 할 수 있다. 한 사회가 지속가능하려면 그 사회가 직면하게 될 위험과 스트레스, 실패를 극복할 수 있어야 한다. 그리고 가장 중요한 것은 이런 상황을 겪으면서 시스템을 개선하는 방법을 배울 수 있어야 한다는 점이다. 오늘날 우리 사회를 위협하는 요소들은 더는 미래의 이야기만은 아니다. 이런 위험요소는 세계 곳곳에서 점점 분명하게 드러나고 있고, 일상생활에서 사회기술 시스템의 취약성에 대처해야 하는 일들이 점점 더 빈번하게 일어나고 있다. 그 결과 회복력이라는 단어는 점점 더 많은 사람, 그리고 조직이 일상적으로 사용하는 단어가 되었다.

회복력이라는 용어가 널리 쓰이고 있는 현실을 고려해볼 때, 이 용어의 사용에 대한 두 가지 의견을 짚어볼 필요가 있다. 하나는, 우리가 지속가능한 사회sustainable society라는 표현에 문화적 차원과 삶의 질을 포함한다면(나는 그래야 한다고 생각한다.) '회복력 있는 사회 resilient society'라는 표현은 '지속가능한 사회'의 동의어가 아니라는 점이다. 회복력은 기술적인 전제조건을 가리키는 말에 가깝다. 이 같은 조건이 갖추어질 때, 서로 다른 사회적 문화적 특성을 지닌 여러 회복력 있는 사회들이 존재할 수 있다.

더 중요한 점은, 현재의 사회기술 시스템이 매우 취약하기 때문에 이를 회복력 있는 시스템으로 변화시킨다는 것은 시스템 모델을 근본적으로 변화시킨다는 것을 의미하는데, 이는 현재의 모델을 좀 더 유연하게 만든다는 의미에서 '회복력'과 반대되는 생각이다.

회복력을 위한 디자인

회복력 있는 사회기술적 시스템은 어떻게 디자인될 수 있을까? 자연의 생태계,[3] 생태계가 지닌 실패를 견뎌내는 능력과 변화 적응 능력을 살펴보면 우리가 나아가야 할 방향을 짐작해볼 수 있다.[4]

1장에서 언급했듯이, 어떤 생태계의 회복력은 생태계 내에서 발견되는 유전자 풀의 다양성과 직접적으로 관련되어 있다. 생물 다양성의 폭이 좁으면 좁을수록, 그 생태계는 더욱더 취약하다. 유추해보면 단일 논리와 단일 운영 전략에 기반한 사회기술 시스템은 (신중하게 계획되고 최적화되었을지라도) 다양하지 않은 생물이 살아가는 자연 생태계와 비슷할 것이다. 이런 시스템은 파국을 초래하는 실패의 위험을 지닌, 취약한 시스템일 것이다.

그러므로 인류 문명을 좀 더 지속시키기 위해서는 기술적 시스템의 복잡성을 강화해야 한다. 즉 다양한 논리와 다양한 해석에 기

반한 여러 솔루션의 공존을 촉진해야 한다는 것이다. 그리고 에너지, 생산, 시장, 경제, 문화 시스템의 복잡다양성을 인공 생태계의 유전적 다양성(이 다양성은 환경의 큰 변화에 직면해도 멸종하지 않고 계속 진화할 수 있게 해준다.)과 같은 것으로 여겨야 한다.[5]

자연 생태계는 인공 생태계와 다르다. 하지만 두 생태계 모두 복잡적응계*complex adaptive system*라는 같은 범주에 속한다.[6] 따라서 우리가 자연 생태계에서 관찰한 바가 사회기술 생태계에도 유효하다.[7] 사회기술 생태계가 오랫동안 지속되려면 자연 생태계와 마찬가지로 여러 개의 독립적인 하부 시스템으로 이루어져야 하고, 다양한 전략에 기반해야 한다. 간단히 말해, 다양성과 복잡성이 환경 적응력의 바탕이라는 점을 고려해볼 때, 사회기술 생태계는 다양하고 복잡해야 한다.

두 가지 상반된 방향

우리는 이렇듯 복잡하고 회복력 있는 인공 시스템에서 얼마나 멀리 떨어져 있을까? 이 질문은 간단하게 답할 수도 없고 정답도 없는 질문이라고 생각한다. 현대사회는 현재 상황을 두 가지 트렌드로 설명할 수밖에 없게 만드는 모순적인 역동성을 보여주고 있다. 지난 세기부터 이어진 주류의 흐름과 우리가 여기서 다루고 있는 새로운 흐름이 공존하면서 서로 경쟁하고 있다. 하나는 대량생산 공장, 수직적 시스템 구조, 과정의 획일화와 단순화 같은 20세기의 거대한 공룡이다. 이들은 새로운 터전은 만들지 않으면서 기존의 터전을 파괴하고 있다. 그 결과 생물학적, 사회 문화적 다양성은 감소하고, 이 때문에 일어나는 전반적인 자연환경과 사회 문화적 환경의 사막화로 전체 시스템의 취약성은 커진다.

반면 그 반대 방향(가볍고 유연한, 상황에 적합한 분산형 시스템)으

로 나아가고 있는, 새롭게 등장한 세계 속 작고 서로 연결되어 있는 존재들도 발견할 수 있다. 이들은 앞장에서 소개한 SLOC 시나리오(작고 지역적이면서 열려 있는 네트워크화된 세계)라는 새로운 아이디어의 원동력이다. 여기서 우리는 이 시나리오가 특히 장소와 공동체의 재건을 통해, 그리고 이들이 속한 자연환경과 사회 문화적 환경의 함께 만들어진다는 사실을 추가로 언급할 수 있다. 따라서 이러한 새로운 장소와 새로운 공동체의 구축은 지속가능한 사회(이 사회는 반드시 회복력 있는 사회여야 한다.)를 만들기 위한 모든 전략의 근본적인 요소다.

새로운 지역 생태계

지속가능성과 회복력에 대해 다루면서 지금까지는 사회기술 시스템에 대해 살펴보았고, 미시적 차원의 중요성을 좀 더 깊게 살펴보기 위해 '장소'라는 개념을 소개했다. 장소는 사람들이 살고 있는 자연 시스템과 사회적 시스템을 의미한다. 이제부터는 거시적 차원(여러 장소를 포함하는 거시 체계)을 살펴보기 위해 지역territory이라는 개념을 소개하려 한다.

"지역은 인간의 정착 과정과 환경, 그리고 자연과 문화가 오랜 세월에 걸쳐 함께 진화한 과정의 역사적 결과물이다. 따라서 지역은 여러 문명을 거쳐 환경이 변화하면서 생겨난 산물이다."[8] 이는 이탈리아 지역주의학파Italian Territorialist School가 내린 정의로, 영어권 국가에서 'territory'라는 단어가 지닌 일반적 의미와는 좀 다르다. 지역에 대한 이러한 정의는, 우리가 속해 있기도 하고 우리가 만들어내고 있기도 한 사회기술 시스템의 관점에서, 또한 자연과 문화의 역사라는 관점에서 지역을 바라본다는 것을 시사한다. 이는 지역의 특성과 정체성은 인간에 의해 만들어지지만, 사실 지역은 우리가 존재

하기 훨씬 전부터 존재했고, 우리가 죽은 후에도 계속 존재할 것이라는 사실을 인정하는 것을 의미한다.

각자의 행동에 대한 장기적이고 종합적인 시선을 유지할 필요가 있는 '지속가능성'이라는 문제를 다룰 때, 그리고 (인간에게 특별히 쓸모 없어 보이는 부분일지라도) 생태계의 모든 측면이 고려되어야 함을 인식할 때, 그리고 우리가 일상적으로 인식할 수 있는 시간의 범위를 넘어선 먼 훗날까지 고려하고자 할 때, 이런 시각은 특히 중요하다. 요약하자면 지구란 우리가 사용할 것이 아니라 존중하고 보호해야 할 생태계라는 사실을 깨달을 때 이런 시각은 필수 불가결하다. 그러므로 지역에 대해 다룰 때 사회기술 시스템의 복잡하고 생태계적인 특성뿐[9] 아니라 지역의 역사, 정체성, 수명 역시 고려되어야 한다.

지역주의학파의 정의를 따르면, 지역은 "장소들places로 이루어진"[10] 생태계이다. 따라서 장소와 지역 사이에는 이중의 관계가 있는 듯 보인다. 지역의 퀄리티는 그 지역을 구성하는 장소들에 달려 있다. 각각의 장소가 어떤 모습이고, 어떻게 변화하고, 궁극적으로 다른 장소와 함께 어떻게 지역을 형성하는가에 달려 있는 것이다. 반대로 이런 장소들의 퀄리티는 그들이 속한 특정 지역이 허용하는 큰 틀 안에서만 존재한다.

더욱이 어떤 장소가 고유한 정체성과 역사를 지닌 공간이라면, 지역의 존재는 이를 형성해왔고 인정하는 공동체의 존재와 분리될 수 없다. 따라서 지역의 존재와 퀄리티, 그리고 그 속에 살고 있고 살아감으로써 장소를 만들어내고 살아 숨 쉬게 만드는 공동체의 존재와 퀄리티, 이 둘 사이에는 긴밀한 관계가 존재한다.

그러므로 지역이 장소와 공동체의 생태계라면, 이런 장소와 공동체를 구축하거나 재건하는 일은 더욱 풍부하고 다양한 생태계, 따

라서 좀 더 회복력 있는 생태계의 구축으로 이어진다. 요약하자면 이는 새로운 지역 생태계를 만들어낸다.[11]

그러므로 협동적 조직이 장소 만들기의 주체로 활동할 때, 협동적 조직은 좀 더 살기 좋은 장소를 만들 뿐 아니라 그들이 속한 도시나 지역의 지역 생태계를 개선하는 데도 기여한다고 할 수 있다.

장소와 그곳에 살고 있는 공동체의 생태계라는 지역에 대한 정의는 '지속가능한 발전sustainable development'에 대한 의미를 분명히 해주기도 한다. 만약 지역이 생태계라면, 그리고 우리가 알다시피 다양성이 풍부할수록 생태계가 스트레스를 견뎌내는 능력이 커진다면, 지속가능한 발전을 향한 첫 걸음이자 가장 중요한 걸음은 장소, 활동, 주민 공동체라는 측면에서 지역을 풍부하게 만드는 것, 그리고 이것이 가져올 사회, 경제, 문화적 다양성이다.

미시적 프로젝트들을 통한 거시적 기획

앞서 언급했듯이, SLOC 시나리오는 새로운 지역 생태계라는 목표를 향해 여러 종류의 활동을 일관성 있게 조율하게 해주는, 사회적으로 공유된 비전을 제공한다. 비전은 미시적 차원의 장소들을 거시적 차원의 사회기술 생태계로 통합한다. 이런 방식의 접근법을 미시적 프로젝트를 통한 거시적 기획planning by projects이라 부를 수 있다.

그러므로 거시적 기획은 장소와 공동체를 출발점으로 삼고 사회 혁신의 힘을 주요 동력으로 활용하는, 지역 차원의 상향식 디자인 활동이다. 이런 디자인 활동은 사람들, 그들이 형성한 네트워크, 그들이 적극적으로 참여하고 서로 협동하도록 이끄는 동기, 그들이 이 일을 위해 쏟아붓는 에너지로부터 시작된다. 이런 종류의 기획을 토대로 디자인 전문가들은 장소 만들기의 주체가 되는 협동적 조직들을 촉발하고 지원함으로써 새로운 지역 생태계에 기여할 수 있다.

이를 위해 디자인 전문가는 장소 만들기의 주체인 지역 공동체와 함께 세부 프로젝트를 육성하기 위한 환경을 디자인하거나 지역, 도시 혹은 지방의 미래 모습에 대한 비전과 아이디어를 제공함으로써 사회적 대화를 활성화하기 위해 여러 주체와 협력할 수 있다.

좀 더 구체적인 논의를 위해 전문 디자인이 특히나 중요한 역할을 한 지역 디자인 프로젝트 사례를 몇 가지 소개하고자 한다. 많이 알려진 사례 중 하나는 영국디자인협회British Design Council가 후원한 프로그램인 도트07 Design of the Time 2007, Dott07이다. 이 프로그램의 디렉터인 존 타카라는 이 프로그램을 이렇게 소개한다. "일 년간 영국 북동부 지역을 기반으로 한 공동체 프로젝트와 행사, 전시가 진행된 도트07은 지속가능한 지역의 삶이 어떤 모습일지, 그리고 그런 삶에 도달하기 위해 디자인이 어떻게 기여할 수 있는지를 탐색했다. …… 이 프로그램의 초점은 풀뿌리 공동체 프로젝트에 있었다."[12] 2010년에 진행된 유사한 프로그램 도트콘월Dott Cornwall[13]과 마찬가지로, 도트07은 여기서 소개한 방식으로 전문 디자인 능력을 사용하기 시작한, 다시 말해 지역 전체에 새로운 변화를 불러일으키는 것을 목표로 다수의 지역 프로젝트를 추진한 초기 사례 중 하나다.

이후 세계 곳곳에서 진행된 다른 여러 프로젝트에서 전문 디자인이 비슷한 방식으로 활용되고 있다. 여기에는 빈민가의 생활 환경 개선[14]에서부터 좀 더 안전한 사회 만들기,[15] 새로운 분산형 인프라 구축,[16] 지속가능한 지역 개발 추진[17]에 이르기까지 다양한 주제가 있다. 이런 프로그램들은 서로 다른 문제를 다루는 각기 다른 규모의 디자인 프로젝트지만 한 가지 공통점이 있다. 지역을 '장소들로 이루어진 생태계'로 여기고 이 장소들의 다양성, 사회적이고 경제적인 능력, 장소 간의 긴밀한 연결 관계 등을 키움으로써 새로운 지역 생태계에 기여하는 지역 프로젝트들을 추진한다는 점이다.

두 가지 사례

새로운 지역 생태계를 강화하기 위해 디자인이 무엇을 할 수 있는지 살펴보기 위해 두 가지 사례를 중점적으로 다루고자 한다. 하나는 이탈리아의 사례고, 또 다른 사례는 중국의 사례다.

먼저 이탈리아에서 진행된 디자인 프로젝트 사례인 '피딩밀란: 에너지포체인지Feeding Milan: Energy for Change'는 밀라노 도심에 살고 있는 시민과 밀라노 남부 외곽에 위치한 농업공원을 연결하는 것을 목표로 한 실행 연구action research 프로젝트[18]다. 우리 식으로 말하자면 이 프로젝트는 다목적 농장을 육성하고, 직거래 서비스를 통해 생산에서 소비까지 먹을거리의 경로를 단축하며, 협동적 방식으로 먹을거리를 생산하고 소비하는 관행을 도입하고, 도시민에게 먹을거리를 구입하는 새로운 방식을 장려하고, 새로운 종류의 지역 관광 상품을 개발하는 등의 활동을 통해 새로운 지역 생태계를 촉진하는 프로젝트라고 할 수 있다.(사례 8.2)

이 프로젝트의 디자인 파트 책임자인 안나 메로니 교수는 다음과 같이 말한다. "이 프로젝트는 지속가능한 식품 유역foodshed(인근 도시나 마을에 먹을거리를 공급하는 지역 – 옮긴이)을 형성함으로써 지역 생태계를 개발하고자 하는 한 공동체의 노력이라 볼 수 있다. 그런 의미에서 이 프로젝트는 다양한 활동 모델과 작업 방식을 실험하는 플랫폼이다."[19]

이 프로젝트의 디자인 과정은 해당 지역에 존재하는 사회, 문화, 경제적 자원을 파악하고, 좋은 사례를 수집하는 것에서 시작했다. 이를 토대로, 참여자가 공유하고 사회적으로 의미 있는 비전이 세워졌다. 농업이 번창하고, 도시민에게 필요한 먹을거리를 공급하는 동시에 도시민이 농장 및 자연과 관계된 활동을 즐길 수 있는 기회를 제공하는 도시와 농촌 지역에 대한 비전이 그것이다. 그리고

지역화와 개방화

피딩밀란은 카리플로재단Fondazione Cariplo의 후원을 받아 슬로푸드
이탈리아Slow Food Italia와 밀라노공과대학 데시스랩, 미식과학대학
Università degli Studi di Scienze Gastronomiche의 협업으로 진행된 실행
연구 프로젝트다. 이 프로젝트는 밀라노 남부에 위치한 농업공원Parco
Agricolo Sud Milano을 연구 지역으로 삼아 진행되었다.

　　2010년 시작된 이 프로젝트는 도시 외곽 지역에서 이루어지는 지
역 먹을거리 생산과 도심의 소비자를 연결하는 역할을 할 '식품유역'
형성에 사회혁신을 위한 디자인이 어떻게 기여할 수 있는지를 탐색한
다. 농업공원 내에서 발견되는 좋은 사례와 자원을 지원하고, 아직 진
가가 발휘되지 않은 자원 혹은 사용되지 않고 방치된 자원을 활성화하
는 일, 상호 보완적 활동(가령 농장에서 수확한 신선한 작물을 활용한
요리 서비스, 농장의 자연 경관을 활용한 농장 체험 관광)을 추진함으
로써 농장을 다용도로 활용하는 일 등의 주요 활동이 진행되고 있다.

　　구체적으로는 다음과 같은 다양한 개별 프로젝트를 통해 전체 프
로젝트가 실행되어왔다. 지역 농작물을 직거래할 수 있는 농부시장인
어스마켓Earth Market, 매주 농장에서 수확한 신선한 야채와 과일을 소
비자에게 직접 보내는 산지직송 서비스인 파머스푸드박스Farmer's Food
Box, 소비자가 직접 농장을 방문해 먹고 싶은 과일을 따가는 서비스인
픽유어오운프로듀스Pick-Your-Own Produce, 지역에서 수확한 곡물과 농
장 내 전통 방앗간을 활용한 빵 생산 프로젝트인 로컬브레드체인Local
Bread Chain, 농장 관광 서비스를 개선하고 관광객이 체험할 수 있는 다
양한 프로그램 개발을 목표로 한 제로마일투어리즘Zero-Mile tourism.
그리고 이런 여러 활동을 조율하고, 도시 시민과 농부 간의 직접적인
네트워크 형성을 돕기 위한 디지털 플랫폼이 만들어졌다.[20]

이 비전을 좀 더 구체화하기 위해, 일련의 프로젝트가 시작되었다. 이 프로젝트들의 목적은, 먼저 지역적 성과를 성취하고, 둘째로는 이 비전이 실현되었을 때 삶의 모습이 어떨지에 대한 구체적인 아이디어를 제공하는 것이었다. 또한 앞으로 할 일, 그리고 이 프로젝트와 일맥상통할 수 있는 새로운 프로젝트의 구상에 대한 논의를 진척시키고자 했다.

또 다른 디자인 프로젝트 사례인 '디자인하베스트Design Harvest' 프로젝트는 중국 상하이 총밍Chongming 섬에서 진행된 프로젝트다. 이 프로젝트의 목적은 도시와 시골에 존재하는 자원과 기회를 통합함으로써 지속가능한 개발을 추진하기 위한 상향식 전략을 실험하는 것이다.(사례 8.3)

이 프로젝트를 추진한 루용치Lou Yongqi 교수는 "이 프로젝트는 중국 시골 지역의 지속가능한 미래에 대한 아이디어를 촉진시키는 새로운 수단으로 디자인을 활용하고자 한다. 여러 분야의 팀이 모여 협업함으로써 향후 수십 년간 총밍과 총밍 주민의 미래를 개선하는 방법에 대한 지식을 생산하고 있다."[21]고 말한다. 이 경우 역시 마찬가지로 디자인 프로세스는 지역에 있는 쓸 만한 자원을 파악하는 일, 그리고 시골과 도시 간의 새로운 관계에 대한 전반적인 비전에서 시작되었다. 이를 기반으로 삼아 콘셉트 개발과 시나리오 구축, 지역 주민과의 대화, 먹을거리 생산과 유통에 대한 새로운 아이디어 실험 및 프로토타입 제작, 지역 수공예, 관광 서비스, 기반 시설과 사업 강화에 이르기까지 다양한 디자인 프로젝트가 시작되었다.

두 사례가 주는 교훈

분명한 차이점에도 이 프로젝트들은 중요한 공통점을 지니고 있다. 두 프로젝트 모두에서 지역 계획territorial planning의 한 형태인 열린 공

시안차오XianQiao 지속가능한 공동체 프로젝트는 상하이 총밍에서 진행된 디자인 연구 프로젝트다. 2007년 시작되어 스튜디오 TEKTAO 와 통지대학교同济大学 디자인혁신학부의 주도로, 총밍 지자체, 지역 주민, 사업 파트너, 해외 대학과 협업을 이루었다. 이 프로젝트는 '침적 디자인acupunctual design' 접근법을 활용해 도시와 시골의 상호작용을 촉진하고, 그럼으로써 시골의 생활 환경을 개선하는 것을 목표로 한다.

　　총밍의 대부분 지역이 농경지이고 상하이에 매우 가깝기 때문에, 이 프로젝트는 이런 특성을 활용해 총밍과 상하이 양쪽에 모두 이득이 될 다양한 활동을 촉진하는 것을 목표로 한다. 이런 큰 틀 안에서, 시안차오 마을을 일종의 시험 사례로 초점을 맞춰 여러 세부 프로젝트를 추진하고 있다. 디자인 프로젝트는 다양한 방향으로 진행되고 있는데, 예를 들면 다음과 같다. 콘셉트 개발과 시나리오 구축(이 중 일부는 해외 디자인 대학과의 협업으로 진행되었다.), 프로젝트의 비전을 홍보하기 위한 마을 이벤트 개최, 디자인 연구 활동, 관광 서비스 시범 공간, 열린 혁신 허브hub와 그곳에서 진행되는 이벤트 계획 등이다. "이런 모든 디자인 프로젝트는 미래에 대한 비전의 프로토타입입니다. 이는 전체 경락 시스템에 영향을 미치기 위해 주요 경혈을 자극하는 침술 요법과 마찬가지입니다. 이 모든 프로젝트는 강력한 협력적 네트워크를 형성할 것입니다. 도시와 시골에 동시에 영감과 리더십을 불러넣고, 그럼으로써 전체 지역의 사회 시스템에 영향을 미치고자 합니다."[22]

동 디자인 과정*open co-design process*이 시작되었다는 점이다.

두 사례 모두 사회적 촉매제 역할을 하는 프로그램이 만들어졌는데, 이 프로그램은 원래 프로젝트 참여자뿐 아니라 그 외의 다양한 주체가 진행하는 프로젝트도 기여할 수 있는 폭넓은 공동 디자인 과정을 촉발한다. 예를 들어 시안차오 마을에서는 디자인 팀이 아닌 다른 주체가 시작한 자발적인 프로젝트가 원래 디자인 팀이 제안한 전체적인 방향과 어울려 진행되고 있다. 밀라노 남부 농업공원의 경우도 피딩밀란 프로젝트가 공식적으로 끝난 이후에도 프로젝트가 추구하던 방향과 일맥상통하는 활동들이 계속 진행되고 있다.

이와 더불어 두 프로젝트에서 진행된 디자인 프로젝트가 양적으로나 질적으로 풍성했다는 사실을 인식해야 한다. 특정 문제(현실적 문제 혹은 문화적 문제)의 해결에 초점을 맞춘 특정 프로젝트에서부터 다양한 프로젝트를 한 방향으로 조율하고 시너지 효과를 만들어내기 위한 프레임워크 프로젝트에 이르기까지, 각각의 프로젝트는 다양한 능력, 특히 디자인 능력을 필요로 한다. 가령 공동의 비전을 중심으로 여러 주체가 통합하도록 이끄는 *시나리오디자인*, 이 비전을 실제 실행 가능한 프로젝트로 조직하는 *전략 디자인*, 서비스 생산자와 소비자 간의 상호작용을 디자인하는 *서비스 디자인*, 그리고 프로젝트 전 과정에서 효과적인 커뮤니케이션과 홍보를 위한 *커뮤니케이션 디자인*이 필요하다.

또한 두 사례 모두 이런 다양한 활동이 비교적 독자적으로 진행되면서도 하나의 큰 흐름 속에 공존한다는 점에 주목할 수 있다. 안나 메로니 교수와 밀라노공과대학 데시스랩 연구원들은 이 과정을 '사회혁신 여정*social innovation journey*'이라 일컬으며 "(사회혁신 여정은) 점차적으로 공동체의 참여를 이끌고, 공동체가 사회혁신을 시작하고 이를 구현해보도록 돕는, 순서없는 여러 단계와 활동"이라

257

지역화와 개방화

고 말한다. 그리고 이 여정에서 "디자이너의 역할과 퇴장 전략은 분명해야 한다."[23]고 밝히고 있다. 다시 말해, 디자인의 역할과 디자인 작업의 결과물은 사회혁신 여정의 모든 단계에서 분명하게 규정되어야 한다. 특히 디자인 팀의 경우 사회혁신 여정은 궁극적으로 프로젝트의 전권과 결과물을 이해당사자들의 손에 넘겨주면서 끝을 맺어야 한다.

두 사례에서 발견할 수 있는 또 다른 공통점은 디자인 팀이 프로젝트 전 과정에서 촉진자의 역할과 디자인 활동가의 역할을 동시에 수행했다는 점이다. 물론 디자이너가 이런 역할을 수행하는 방식이나 어느 쪽에 더 무게가 실렸는가는 두 프로젝트의 환경적 차이에 달렸다. 피딩밀란 프로젝트의 경우 이미 참여자들이 같은 방향을 지향하고 있던 상황에서 진행되었기 때문에, 디자이너의 역할은 이미 시작된 과정을 가속화하고 촉진하는 역할에 주로 집중되었다. 반면 총밍 프로젝트의 경우 이런 토대가 없는 상황에서 시작되었기 때문에, 초기에는 디자인 활동가의 역할에 집중해야 했다.[24]

마지막으로, 방식은 달랐지만 두 프로젝트 모두 활동의 중심 시설 격인 물리적 공간을 구축했다는 점을 꼽을 수 있다. 시안차오 프로젝트의 경우, *이노베이션 허브*가 만들어졌는데, 이 허브는 아이디어를 촉진하고 새로운 프로젝트를 육성하는 역할, 그리고 새로운 경제 모델과 생활 방식이 실현 가능하고 바람직하다는 것을 구체적으로 보여주는 역할을 했다. 피딩밀란 프로젝트 역시 비슷한 선택을 했는데, 이 프로젝트의 성과물 중 하나인 농부시장 안에 '아이디어 공유 테이블Ideas Sharing Stall'을 만든 것이 그것이다. 피딩밀란 프로젝트의 디자인 팀은 이곳에서 시민, 농부와 함께 새로운 서비스에 대한 아이디어를 의논했다. 이런 방식으로 이 테이블, 그리고 농부시장 전체는 물리적 플랫폼이 되어 이 프로젝트의 디지털 플랫폼과

함께 토론과 실험을 위한 활기찬 하이브리드 허브를 형성했다.

일반화하자면, 이런 종류의 프로젝트는 여러 개의 서로 다른 활동을 토대로 한 지역 계획의 한 형태라고 말할 수 있다. 먼저 일군의 활동은 큰 틀을 짜는 것을 목표로 한다. 이는 다양한 디자인 프로젝트들이 포함된 광범위하고 복잡한 프레임워크 프로젝트다. 여기에는 가령 현재 상황의 파악(문제에만 초점을 맞추는 것이 아니라 자연, 문화, 경제, 사회적 자원처럼 유리한 환경에도 초점을 맞추어), 적절한 이해당사자와 사회혁신가를 발견하고 연결하는 일(이미 활발하게 활동하고 있는 사람뿐 아니라 적절한 환경이 갖추어지면 적극적으로 참여할 가능성이 있는 사람), 관심 있는 주체 간의 연합체를 형성하고 그들과 함께 공통의 비전을 만드는 일(가령 시나리오와 시나리오 실현 전략)이 포함된다.

또 다른 활동은 특정 결과물을 성취하는 동시에 가능한 미래에 대해 보여주는 세부 프로젝트들을 포함한다. 다시 말해, 이 프로젝트는 지금 당장 필요한 지역적 필요를 충족시키는 동시에, 상황이 어떻게 달라질 수 있는지를 보여주는(그러므로 시나리오의 실현 가능성을 보여주는 구체적 증거를 제시하는) 견본이기도 하다.

독특한 구조를 고려해볼 때, 미시적 프로젝트들을 통한 거시적 기획은 광범위하면서도 유연한 프로그램을 고안하고 개발하는 일을 가능케 해주는, 기획의 한 형태이다. 지역 생태계를 개선하기 위해 설계된 이런 방식의 기획은 세월이 흐르면서 확장 가능하며 상황에 따라 변형이 가능하다.

기획자와 디자이너

이런 종류의 기획에는 다양한 주체와 다양한 종류의 기술이 필요한데, 그중 하나가 디자인이다. 두 사례의 경우 디자이너가 동시에 프

로젝트의 기획자이거나(총밍 프로젝트의 경우가 그렇다.) 혹은 공동기획자(피딩밀란 프로젝트의 경우가 그렇다.)였던 것은 우연이다. 하지만 디자인이 중요한 기여를 할 수 있다는 점은 우연이 아니다.

지역 생태계를 위한 프로젝트의 기획 단계부터 참여하는 일은 전문 디자이너에게 여전히 새로운 일이다.(2장에서 언급한 것처럼, 과거에는 디자이너의 업무가 장소 개념과 무관한 경향이 있었다.) 이런 상황을 고려해볼 때, 기획 과정에서 디자이너와 다른 참여자, 특히 기획자와의 관계를 명확히 하는 일이 유용할 수 있다. 간단히 말하면, 기획자와 디자이너는 그들이 지닌 차이점에도 최근 여러 사례에서 비슷한 프로젝트 그리고 유사한 접근 방식을 향해 모이고 있다. 전통적으로 큰 규모의 대상을 다루던 기획자(여기서 '기획자planner'라는 표현은 도시 계획자urban planner와 같은 의미로 쓰이고 있다. - 옮긴이)는 작은 부분의 중요성을 인식하고 장소와 장소에 살아가는 공동체에서 시작하는 방향으로 작업을 재정립하고 있다.(글상자 8.1)

이와는 반대로, 전통적으로 작은 규모의 대상, 그리고 장소와 무관한 듯 보이는 프로젝트를 다루던 디자인 전문가는 점차 장소 만들기 과정에 참여하고 결과적으로 광범위한 지역의 변화 과정에 참여하고 있다. 이런 현상은 사회기술적 혁신이 디자인에 미친 영향과 그것으로 생겨나는 뿌리 깊은 변화 때문에 일어나고 있다.

디자인, 특히 사회혁신을 위한 디자인이 이런 새로운 양상의 도시 디자인과 지역 디자인에 어떤 기여를 할 수 있을까? 앞서 소개된 사례들이 보여주듯이, 디자인은 디자인이 전문성을 지닌 다양한 영역[25]에 참여하지만, 디자인이 할 수 있는 가장 특별한 기여는 디자인이 채택하는 '관점'이다. 디자인은 사람들과 공동체의 눈을 통해 장소, 그리고 나아가 도시와 지역을 바라본다.(이는 인간 중심적 접근 방식이라 할 수 있다.) 그리고 사회혁신가로 활동하고 있거나 활동할 가

능성이 있는 사람들, 그들의 관심사와 사회 전체의 관심사, 나아가 지구 전체의 관심사를 연결하는 데 특히 주목한다. 이런 사람들은 다시 말해 새로운 개념의 웰빙을 실천에 옮기기 시작한 사람들(혹은 그럴 가능성이 있는 사람들)이다. 새로운 개념의 웰빙, 즉 지속가능한 웰빙 개념은 이 책에 소개된 여러 사회혁신 사례에서 보여지듯이 우리를 둘러싼 환경의 퀄리티, 그러므로 장소와 지역 전체의 퀄리티와 연결되어 있다.

261

세계주의적 지역주의

그러므로 장소 만들기는 새로운 개념의 웰빙을 규정하는 데 상당히 중요한 영향을 미친다. 하지만 오늘날 우리가 목격하고 있는 장소의 재발견이 가져오는 결과에 이렇게 긍정적인 것만 있는 것은 아니다. 또 다른 결과는 퇴행적 지역주의 regressive localism를 낳는다. 폐쇄적 공동체가 만들어내는 퇴행적 지역주의는 '타인'을 향해 경계선을 긋고 벽을 쌓는 데 몰두한다. 이런 위험에 맞서 어떻게 하면 지역을 재생하면서도 퇴행적 지역주의(그리고 이런 지역주의가 만들어낼 사회적 재앙)의 덫에 빠지지 않는 지역주의를 제안할 수 있을까?

이 경우에도 역시 사회혁신과 협동적 조직은 우리에게 많은 것을 말해준다. 그들이 보여주는 지역 지향적 프로젝트는 특정 장소와 공동체에 뿌리내리는 것과 아이디어, 정보, 사람들의 국제적인 흐름에 열려 있는 것 사이에서 균형을 이루고 있는 '지역' 개념을 생산하고 있다. 물론 이런 균형은 엎어질 수 있다. 바깥세계에 완전히 문을 닫은 폐쇄적 상태가 되거나 반대로 지역 고유의 특성을 파괴하는 영향력을 포함해 바깥세계로부터의 모든 영향을 다 받아들이는 상태

지역화와 개방화

도시 계획, 장소, 공동체 글상자 8.1

도시 계획과 지역 계획의 여러 방향 중 이탈리아 지역주의학파가 주창하는 것은 자립적으로 지속가능한 지역 개발*local self-sustainable development*[26]이라 알려진 개념을 중심으로 삼고 있다. 이는 세 가지 요소 사이의 균형에 기반한 지역 개발을 의미하는데, 그 세 가지 요소는 인간의 (물질적, 문화적) 필요를 충족시키는 능력, 자급자족과 지역 자치, 그리고 환경 개선이다.

이탈리아 지역주의학파와는 다른 상황, 다른 문화적 배경에서 시작하지만 비슷한 개념에 도달하는 또 하나의 계보는 제인 제이콥스Jane Jacobs[27]에서 공동체 기반 도시계획community-based planning[28]으로 이어지는 미국 내 계보다. 제이콥스는 도시란 공동체에 기반한 사용과 계획의 조합에 달려 있는 생태계와 같다는 생각을 도입한다. 이로부터 공동체 기반의 도시 계획이 등장하게 되었는데, 이는 거주민과 그들의 지역 내 사회적 네트워크를 출발점으로 삼는 방식의 도시 계획이다.

여러 견해 중 상징적인 이 두 계보에서 주목할 만한 점은 지역 계획에서 장소, 그리고 그 안에 살고 있는 공동체로부터 시작하는 상향식 디자인이 하향식 디자인만큼이나 중요하다는 주장이다.(사실은 전자가 더 중요하게 여겨진다.) 사람, 공동체, 생산 활동에 초점을 맞춤으로써, 이런 방식의 지역 계획은 본질적으로 사회혁신을 위한 디자인 역시 활발한 영역에서 작동한다.

로 변할 수도 있다. 그럼에도 이런 균형이 성공적으로 유지될 때, 그 결과로 얻어지는 지역과 공동체야말로 새로운 지역 생태계와 회복력 있는 생태계뿐 아니라 지속가능한 웰빙의 촉진에 필요한 것이다.

장소와 공동체의 퀄리티에 기반한 웰빙의 개념을 통해 사회혁신이 제시하는 것은 새로운 문화의 씨앗이라고 생각한다. 혹은 다양한 문화가 꽃필 수 있는 토양을 위한 메타 문화의 씨앗이라면 더 좋다. 볼프강 작스Wolfgang Sachs[29]의 표현을 빌려 나는 이를 *세계주의적 지역주의*라 부른다. 이는 장소와 공동체가 특정 지역에 고립된 존재들이 아니라 다양한 네트워크 속 노드가 되는 사회의 문화다. 이런 장소와 공동체들 속에서 단거리 네트워크는 지역의 사회 경제적 구조를 생산하고 재생하는 한편, 장거리 네트워크는 특정 장소와 주민 공동체를 지구의 다른 부분들과 연결한다. 가장 중요한 점은 지구 전체의 전반적 생태계에 다양성을 가져다주는 것, 우리와 앞으로의 세대가 잘 살아갈 회복력 있는 지구를 만드는 데 도움이 되는 것은 이런 장소들과 공동체라는 점이다.

작스는 다음과 같이 말한다. "결국, 다양성은 장소에서만 생겨난다. 사람들이 현재를 그들 고유의 역사로 엮어나가는 곳은 장소이기 때문이다."[30]

지역화와 개방화

새로운 문화를 위한 디자인
이것은 결론이 아니다

1

끔찍하지 않은 방식으로 지속가능성을 향해 나아갈 수 있는 세 가지 경우를 상상해볼 수 있다. 첫째는 사람들이 올바른 방향으로 행동을 바로잡을 수밖에 없도록 법률이 생겨서 변화가 일어나는 경우다. 둘째는 외부의 강압 없이 사람들이 스스로 선택해서 변화가 일어나는 경우다. 셋째는 지속가능한 삶의 방식이 모두에게 너무 자연스럽게 받아들여져서 사람들이 스스로 행동을 바꾸어 변화가 일어나는 경우다.

첫째 경우는 이런 법률을 만들고 시행하는 데 입법가와 경찰의 역할이 필요하다. 둘째 경우는 모든 사람들이 올바른 선택을 할 수 있는 능력이 있어야 한다.(이 경우 모든 사람이 디자이너의 역할을 한다.) 셋째 경우는 모든 개개인이 스스로 생각하는 웰빙의 개념을 따르는 동시에 다른 사람들을 위해서 행동해야 한다.(그러려면 이런 식의 행동이 당연하게 여겨지도록 만드는 문화가 필요하다.)

현실은 지금도 그렇고 앞으로도 계속 이 세 가지 경우의 혼합일 것이다. 만약 첫째 방식이 주류를 이룬다면, 우리는 슬프고 억압적인 방식으로 지속가능성을 향해 나아가게 될 것이다. 이 책이 주로 다루고 있는 둘째 방식은 좋든 싫든 우리가 매일 일상 속에서 어려운 선택(우리와 사회, 그리고 지구 모두에게 어려운 선택)을 해야 함을 암시한다. 전문 디자인은 여기에 필요한 끊임없는 공동 디자인

과정을 지원함으로써 이런 고군분투를 덜 힘들게 만드는 데 기여할 수 있다.

　셋째 방식은 한결 가벼운 방법이다. 사람들이 웰빙에 대한 스스로의 생각을 따르고, 스스로를 위해, 사회를 위해, 그리고 지구를 위해 올바른 선택을 한다. 하지만 이런 방식이 존재하기는 할까? 이런 일이 가능할 거라고 생각하는 게 현실적일까?

268　　*2*

사람들의 개인적 이익이 사회의 이익, 그리고 지구의 이익과 '자연스럽게' 조화를 이룰 수 있다는 생각은 이상적인 생각처럼 보일 수 있다. 부분적으로는 맞는 말이다. 하지만 과거 많은 사회가 관습, 믿음, 터부 등을 통해 개인이 사실상 전체 집단의 단기적 그리고 장기적 이익에 부합하는 행동을 선택하도록 이끄는 행동 규범을 지녔다. 오늘날 이와 유사한 무언가를 제안할 수 있을까? 물론 이는 과거 시대처럼 맹목적인 믿음이나 터부로 돌아간다는 것이 아니다. 오늘날 행동의 변화는 개인의 자율적 선택의 결과다. 그러므로 새로운 종류의 관습이 필요하다. 사람들 그리고 공동체가 일상생활 속에서 내리는 선택의 토대로 받아들일 수 있는 (받아들이기로 선택할 수 있는) *자발적 관습* 말이다. 이런 관습은 광범위한 사회적 학습의 과정 속에서 생겨나는 *대화적 관습*이기도 하다.

　이런 관습을 만들 사회적 학습 과정은 분명 디자인될 수 있는 것이 아니다. 하지만 그 과정에 자양분을 공급하고, 도움을 줄 수는 있다. 적절한 디자인 문화를 발전, 확산시킴으로써 전문 디자인이 할 수 있고, 해야 하는 일이 바로 그것이다. 전문 디자인은 시나리오와 새로운 의미의 웰빙이라는 개념을 만들고, 구체화할 수 있는 적절한 디자인 문화의 개발과 확산을 통해 새로운 문화에 자양분을

공급할 수 있다. 만약 우리가 이런 문화를 성취해낸다면, 이 문화는 모든 사람들이 개인적으로 느끼는 웰빙과 지속가능성을 좀 더 쉽고 부담스럽지 않은 방식으로 통합하는 데 도움이 될 수 있을 것이다.

3

그러므로 전문 디자인은 두 가지 차원에서 작동한다. 한편으로는 하루하루 각각의 이슈에 대해 사회 주체들이 지속적인 공동 디자인 과정을 계속해나가도록 지탱해준다. 우리 모두가 이 공동 디자인 과정에 포함되어 있다. 또 한편으로 전문 디자인은 새로운 개념의 웰빙이라는 아이디어가 녹아 있는 이미지와 이야기를 함께 만들어 가는 문화 운용자로 작동한다.

　이 책은 이 둘 중 주로 첫째에 기여하고자 쓴 책이다. 둘째 차원의 경우, 우리는 이제 막 발걸음을 떼었다. 나와 우리 모두가 해야 할 일은 아직 많이 남아 있다⋯⋯.

주석

1 혁신, 새로운 문명을 향하여

1 Fang Zhong, *Collaborative Service Based on Trust Building: Service Design for the Innovative Food Network in China*, PhD thesis, Politecnico di Milano, 2012.

2 C. Biggs, C. Ryan, and J. Wisman, 'Distributed Systems: A Design Model for Sustainable and Resilient Infrastructure', VEIL Distributed Systems Briefing Paper N3, University of Melbourne, 2010.

3 Robin Murray, 'Dangers and Opportunity: Crisis and the New Social Economy', NESTA-Provocations, September 2009, http://www.nesta.org.uk/publications/reports/.

4 Fang Zhong, *Collaborative Service Based on Trust Building: Service Design for the Innovative Food Network in China*, PhD thesis, Politecnico di Milano, 2012.

5 Geoff Mulgan, *Social Innovation: What It Is, Why It Matters, How It Can Be Accelerated* (London: Basingstoke Press, 2006), 8.

6 Robin Murray, Julie Caulier-Grice, Geoff Mulgan, 'The Open Book of Social Innovation', Young Foundation/NESTA, March 2010, 3. 사회혁신이라는 주제를 여러 각도에서 다룬 책이다. 사회혁신에 대한 전반적인 개관을 위해서는 다음 책을 참조하라.
Frank Moulaert, Diana MacCallum, Abid Mehmood, & Abdelillah Hamdouch(eds.), *The International Handbook on Social Innovation: Collective Action, Social Learning and Transdisciplinary Research* (Cheltenham, UK: Edward Elgar, 2013).

7 여러 학자가 근대성modernity이란 개념을 다뤘는데, 이 책에는 특히 앤서니 기든스의 저작 『근대성의 결과』, 그리고 '근대사회modern society'란 주체들이 선택 가능한(혹은 적어도 선택 가능하다고 믿는) 여러 안 중에서 자신의 삶을 스스로 선택하고 디자인해갈 수 있는 사회라는 개념을 참고하고 있다.

8 유럽연합 집행위원장이었던 조제 마누엘 바호주Jose Manuel Barroso는 2009년 "금융 및 경제 위기 상황은 지속적인 성장의 촉진, 고용 안정성, 경쟁력 제고를 위해 창의성과 혁신, 특히나 사회혁신을 더욱 중요하게 만들었다."고 언급했다. 2011년 3월에는 유럽연합 집행위원회의 지원을 받아 유럽사회혁신이니셔티브Social Innovation Europe initiative가 발족되었다. 유럽사회혁신이니셔티브는 '식스 Social Innovation eXchange, SIX(영파운데이션Young Foundation에서 발족한 사회혁신 네트워크)'의 주도로 유럽 내 파트너들이 운영하고 있다. https://webgate.ec.europa.eu/socialinnovationeurope/home.

9 Robin Murray, Julie Caulier-Grice, Geoff Mulgan, 'The Open Book of Social Innovation', Young Foundation/NESTA, 2010, 3.

10 *Ibid.*, 4.

11 당연하게도, 개발도상국에서는 '필요'와 '바람' 중에서 필요가 훨씬 강하게 작용하는 것을 볼 수 있다. 개인적으로는 UN 환경프로그램의 지원을 받은 국제 연구 프로젝트 지속가능한삶을위한창의적공동체 Creative Communities for Sustainable Living, CCSL를 진행하면서 이런 현상을 목격했다. (CCSL 프로젝트는 밀라노공과대학 디자인학부와 브뤼셀에 있는 디자인 스튜디오인 스트레테직디자인시나리오Strategic Design Scenarios, SDS가 이끈 지속가능한 삶의 방식에 대한 연구 프로젝트로, 브라질, 중국, 인도 등 개발도상국에 초점을 맞춰 마흔 개의 사회혁신 사례를 연구했다. – 옮긴이) http://esa.un.org/ marrakechprocess/pdf/CCSL_brochure.pdf. 마누엘 카스텔과 그의 동료들이 카탈로니아 지역에서 진행한 심도 깊은 양적 연구에 나타난 것처럼, 개발도상국뿐 아니라 서구 사회도 경제 위기에 직면할 때 '바람'보다는 '필요'의 영향력이 커진다. 다음을 참조하라. Joana Conill, Manuel Castells, Amalia Cardenas, and Lisa J. Servon, 'Beyond the Crisis: The Emergence of Alternative Economic Practices', in *Aftermath: The Cultures of the Economic Crisis*, ed. Manuel Castells, Joao Caraca, and Gustavo Cardoso (Oxford: Oxford University Press, 2014), 210-248.

12 http://www.meglio.milano.it/pratiche_studenti.htm.

13 Murray, 'Dangers and Opportunity', 22.

14 *Ibid.*, 4.

15 http://www.youngfoundation.org/social-innovation/news/

16 이런 식의 접근법을 여실히 보여주는 사례가 2010년 영국 총선 당시 보수당을 이끌던 데이비드 캐머런David Cameron이 주요 정책안으로 제시한 '빅소사이어티Big Society'다. 빅소사이어티 정책은 "정부의 역할을 재구성하고 기업가 정신을 활성화해줄 인상적인 시도"(《타임》, 2010년 4월 18일자 논평)였어야 하지만, 실제로는 정부의 사회복지 예산을 대폭 삭감하는 프로그램으로 변질되었다. (Anna Coote, head of Social Policy at the independent think tank New Economics Foundation, Channel 4와의 인터뷰, Dispatches, 2011년 3월 14일 방송).

17 이런 맥락에서 '파트너 정부'와 '관계적 정부'라는 개념을 소개하고자 한다. 파트너 정부는 p2p파운데이션p2p Foundation 설립자인 미셸 바우엔스가 제안한 개념으로 "공공 기관들이 시민사회에 의한 직접적인 가치 생산에 지속적인 역할을 맡는다는 개념이다."(http://p2pfoundation.net) (정부가 사회복지를 전적으로 책임지는 역할을 담당해야 한다고 본 복지국가 모델과는 달리, 파트너 정부라는 개념은 정부(국가)의 역할이 시민사회가 자율적으로 사회적 가치를 생산할 수 있도록 힘을 실어주고 지원하는 것이라고 보고 있다. 정부가 시민단체나 기업의 파트너로서 사회복지에 지속적인 역할을 담당한다고 본다는 점에서 정부의 개입을 최소화해야 한다는 시장주의적 관점과 다르다. – 옮긴이) Geoff Mulgan and Mark Stears, in Graeme Cooke and Rick Muir, eds., *The Relational State: How Recognizing the Importance of Human Relationships Could Revolutionise the Role of the State* (London: IPPR, 2012)에 실린 제프 멀건과 마크 스티어스의 관계적 정부에 대한 토론을 참조하라. 또한 다음을 보라. Ezio Manzini and Eduardo Staszowski, eds., *Public and Collaborative: Exploring the Intersection of Design, Social Innovation and Public Policy* (New York: DESIS Press, 2013), (이 책은 데시스네트워크 내 퍼블릭앤드컬래버레이티브 Public & Collaborative, P&C 프로젝트의 일환으로 제작되었다. P&C 프로젝트에 대한 더 많은 정보는

다음 두 웹사이트에서 볼 수 있다. - 옮긴이) http://www.desis-clusters.org; http://www.desis-network.org/publicandcollaborative.

18 Biggs, Ryan, and Wisman, 'Distributed Systems'.

19 Ezio Manzini, 'Small, Local, Open and Connected: Design Research Topics in the Age of Networks and Sustainability', *Journal of Design Strategies* 4, no. 1 (Spring 2010).

20 여러 학자들이 이 주제를 다뤘는데, 이 책에서는 특히 다음을 참조했다.
Eric von Hippel, *Democratizing Innovation* (Cambridge, MA: MIT Press, 2004);
Michel Bauwens, 'Peer to Peer and Human Evolution'(http://p2pfoundation.net, 2007);
Charles Leadbeater, *We-Think: The Power of Mass Creativity* (London: Profile, 2008).

21 Martin Pehnt et al., *Micro Cogeneration: Towards Decentralized Energy Systems* (Berlin: Springer, 2006); Biggs, Ryan, and Wisman, 'Distributed Systems'.

22 Chris Ryan, 'Climate Change and Ecodesign (part II): Exploring Distributed Systems', *Journal of Industrial Ecology* 13, no. 3 (2012), 351.

23 www.transitionnetwork.org.

24 Carlo Petrini, *Slow Food Nation: Why Our Food Should Be Good, Clean and Fair* (Milan: Rizzoli, 2007); Carlo Petrini, *Terra Madre: Forging a New Network of Sustainable Food Communities* (London: Chelsea Green, 2010).

25 이 주제에 대한 개괄적인 이해를 위해서는 도시 공동체 속 지속가능한 먹을거리에 중점을 둔 URBACT의 작업을 참조하면 좋다. URBACT의 준비 작업 중 하나는 URBACT 네트워크에 속해 있는 열 개의 유럽 도시(아메르스포르트, 아네네, 브리스틀, 브뤼셀, 고텐버그, 리옹, 메시나, 오렌세, 오슬로, 바슬루이)를 방문한 일인데, 이를 통해 도심 환경 속 지속가능한 먹을거리 실천 사례 아흔여덟 개를 모은 카탈로그가 완성되었다. URBACK의 작업 외에도 다음 문헌들을 참조할 수 있다.
François Jégou, *Toward a Handbook for Sustainable Food in Urban Communites*, (Brussels: SDS, 2013), http://www.strategicdesignscenarios.net; Ezio Manzini and Anna Meroni, 'Design for Territorial Ecology and a New Relationship between City and Countryside: The Experience of the Feeding Milan Project', in S. Walker and J. Giard, eds., *The Handbook of Sustainable Design* (Oxford: Berg, 2013); Giulia Simeone and Daria Cantu 'Feeding Milan, Energies for Change: A Framework Project for Sustainable Regional Development Based on Food De-mediation and Multifunctionality as Design Strategies', Proceedings of the Cumulus conference 'Young Creators for Better City and Better Life' (Shanghai, 2010), ed. Yongqi Lou and Xiaocun Zhu, 457-463; DESIS Thematic Cluster 'Rural-Urban China', http://www.desis-network.org/ruralurbanchina.

26 팹랩은 디지털 기술을 이용해 개인적으로 사물을 제작할 수 있는 작은 규모의 공방이다. 메이커스 무브먼트는 테크놀로지를 기반으로 확장된 DIY 문화를 대변하는 서브컬처다. 팹랩과 메이커스무브먼트에 대한 다음 자료들은 참고할 만하다. Bruce Nussbaum, '4 Reasons Why the Future of Capitalism

Is Homegrown, Small Scale, and Independent', *Fast Company* 'co.design' blog, http://www.
fastcodesign.com/1665567/4-reasonswhy-the-future-of-capitalism-ishomegrown-small-
scale-and-independent; V. Arquilla, M. Bianchini, and S. Maffei, 'Designer = Enterprise: A
New Policy for the Next Generation of Italian Designers', Proceedings, DMS2011 Tsinghua—
DMI International Design Management Symposium, Hong Kong,
5-7 December 2011; Peter Troxler, 'Making the Third Industrial Revolution: The Struggle
for Polycentric Structures and a New Peer-Production Commons in the FabLab
Community', in Julia Walter-Herrmann and Corinne Buhing, eds., *FabLab: Of Machines,
Makers and Inventors* (Bielefeld: Transcript, 2013), 181-195.

27 Ryan, 'Climate Change and Ecodesign (part II)', 350; DESIS Thematic Custer Distributed
and Open Production (DOP), http://desis-network.org/dop.

28 Murray, 'Dangers and Opportunity'.

29 John Thackara, *In the Bubble: Designing in a Complex World* (Cambridge, MA: MIT
Press, 2005); Rob Hopkins, *The Transition Handbook: From Oil Dependency to Local
Resilience* (London: Chelsea Green, 2009).

30 사회기술 시스템에서 회복력이란 하나의 시스템이 스트레스나 실패를 겪게 될 때 무너지지 않고
대응할 수 있는 능력, 그리고 더 중요한 것은 그런 위기 상황을 통해 (추후에 발생할 수도 있는 위기에
대처할 수 있도록) 학습할 수 있는 능력을 의미한다. 그러므로 회복력은 미래사회가 갖추어야 할
본질적 성격으로 여겨져야 한다. 최근 몇 년 사이 이 용어가 널리 쓰이기 시작했다는 것은 여러 종류의
위기와 자연 재해를 겪으면서 우리 사회가 지닌 취약성이 분명하게 드러났기 때문이다. 회복력이라는
용어가 널리 쓰이기 시작했으므로, 그 의미와 이에 대한 담론에 주의를 기울일 필요가 있다.
Ezio Manzini, 'Error-Friendliness: How to Design Resilient Sociotechnical Systems',
in Jon Goofbun, ed., *Scarcity: Architecture in an Age of Depleting Resources*, Architectural
Design Profile 218 (Hoboken, NJ: Wiley, 2012).

31 Ulrich Beck, *Risk Society: Towards a New Modernity* (Cambridge, UK: Polity Press, 1992).

32 Brian Walker & David Salt, *Resilience Thinking: Sustaining Ecosystems and People
in a Changing World* (Washington, DC: Island Press, 2006).

33 런던예술대학교에서 2014년에 시작한 '회복력의 문화 Cultures of Resilience' 프로젝트는
회복력이란 개념에 대한 이런 식의 긍정적 해석에 대해 연구하고 있다. 프로젝트 웹사이트를 참조하라.
http://www.culturesofresilience.org.

34 여기 소개된 내용들은 버지니아 타시나리 Virginia Tassinari와 내가 주최한 데시스필로소피토크 DESIS
Philosophy Talks라는 세미나 시리즈에서 논의된 바 있다. 데시스필로소피토크는 2012년 2월 미국 뉴욕,
2012년 10월 중국 상하이, 2013년 5월 이탈리아 밀라노, 2013년 6월 스웨덴 칼마르에서 열렸다.
자세한 내용은 다음을 참조하라. http://www.desis-philosophytalks.org.

2 네트워크 시대의 디자인

1 관습은 암묵적 지식을 만들어낸다. 관습은 기술적 노하우와 사회적 관계에 기반하는데, 이 덕분에
 소비자가 원하는 바를 명확하게 설명하지 않아도, 생산자가 여러 대안을 제시하지 않아도 소비자가
 기대하는 것과 생산자(장인)가 만들어내는 것이 자연스럽게 일치하게 된다. Michel de Certeau,
 The Practice of Everyday Life, trans. Steven Rendall (Berkeley: University of California
 Press, 1984).

2 "관습은 오랜 시간에 걸쳐 진화한 문화적 제약이다. 관습은 임의로 정해진 게 아니다. 관습이 생겨나기
 위해서는 시간이 흐르며 진화하고, 이를 실행하는 공동체가 있어야 한다. 관습이 받아들여지는 데는 시간이
 걸리고, 한번 받아들여지면 쉽게 사라지지 않는다. 그렇기 때문에 관습을 따를지 말지는 각자의 자발적
 선택에 달려 있는 듯 보이지만 실제로는 우리의 행동에 실질적인 제약을 행사한다."
 Donald A. Norman, 'Affordance, Conventions, and Design', *Interactions* (1999), 38-43.

3 "어떤 일을 해야 하나? 어떻게 행동해야 하나? 어떤 사람이 되어야 하나? 이는 후기 근대라는
 환경 속에 살고 있는 모든 이에게 중요한 질문이자 우리 모두 담론을 통해서든 일상적 사회 활동을
 통해서든 답하고 있는 질문이다. Anthony Giddens, 'Modernity and Self-Identity: Self and Society
 in the Late Modern Age', in *The Consequences of Modernity* (Stanford: Stanford University
 Press, 1990), 70. 앤서니 기든스는 현재 우리 사회를 탈전통사회로 묘사하고 있다. 탈전통사회는
 우리가 스스로를 위한 역할을 수행해야하는 사회, 그러므로 모든 것이 조정 가능하고 실험적이 되는
 사회이다. 이런 사회 속에서 조직체들은 (기업, 공공 기관, 그리고 정당에 이르기까지) 외양과 성격이
 아직 불확실한 새로운 형태로 진화해나간다.

4 여기서 연결성Connectivity은 연결된 상태의 성질 혹은 어떤 것이 연결된 정도를 의미한다.
 http://www.thefreedictionary.com.

5 Roberto Verganti, *Design-Driven Innovation* (Boston: Harvard Business School
 Press, 2009).

6 Nigel Cross, *Design Thinking: Understanding How Designers Think and Work*
 (Oxford, UK: Berg, 2011); Nigel Cross, *Designerly Ways of Knowing* (Basel: Birkhauser,
 2007); Tim Brown, "Design Thinking", *Harvard Business Review* (June 2008), 84;
 Tim Brown and Barry Katz, *Change by Design: How Design Thinking Transforms
 Organizations and Inspires Innovation* (New York: Harper Business, 2009).

7 Richard Buchanan, "Wicked Problems in Design Thinking", *Design Issues* 8, no. 2
 (Spring 1992).

8 여기서 (그리고 이 책의 다른 부분에서) 이 주제에 대한 내용은 인도 출신의 경제학자이자
 노벨 경제학상 수상자인 아마르티아 센의 글을 참고했다. Martha Nussbaum and Amartya Sen, eds.,
 The Quality of Life (New York: Oxford University Press, 1993); Amartya Sen, *Development
 as Freedom* (New York: Knopf, 1999).

9 Herbert Simon, *The Sciences of the Artificial* (Cambridge, MA: MIT Press, 1969).

10 문제 해결problem solving이라는 개념은 문자 그대로 해석될 수도 있고, 전략적 의미로 해석될 수도 있다. 문자 그대로 해석할 경우 '문제'는 이미 명확하게 규정된 문제를 가리킨다. 따라서 디자인의 임무는 기술적인 의미에서 주어진 문제를 해결하는 것이다. 반면 후자의 경우, 해결해야 할 '문제'는 명확하게 규정하기 어려울 뿐 아니라 불분명한 경우가 많다. 그런 경우 디자인은 전략적인 역할을 하게 된다. 무엇보다 먼저 디자인은 다뤄져야 할 문제가 무엇인지 분명하게 파악하고 이를 이해하기 쉬운 방식으로 그려내야 한다.

11 Victor Margolin, *The Politics of the Artificial: Essays on Design and Design Studies* (Chicago: University of Chicago Press, 2002); Verganti, *Design-Driven Innovation*.

12 인간은 물리적, 생물학적 세계에 살고 있는 생물학적인 존재인 동시에 언어적 세계에 살고 있는 사회적 존재다. 물리적, 생물학적 세계와 언어의 세계는 두 개의 자율적 세계이지만 서로에게 영향을 미친다. 즉 이 두 세계는 상호작용하고, 정해지지 않은 방식으로 서로에게 영향을 미친다는 의미다.

13 Lucy Kimbell, 'Designing for Service as One Way of Designing Services', *International Journal of Design* 5, no. 2 (2011), 41.

14 Ezio Manzini, 'New Design Knowledge', *Design Studies* 30, no. 1 (January 2009).

15 이 지도 그리고 지도의 기반이 된 여러 디자인적 방식은 서구사회 혹은 서구화된 사회의 경험으로부터 강한 영향을 받았다. 보편적 디자인은 전 세계에서 발견되는 인간의 보편적 능력이지만 보편적 능력이 발현되는 방식은 환경에 따라 다르기 때문이다. 전문적 디자인의 경우 그 역사가 시작된 서구사회의 변화와 밀접하게 연관되어 있다. 수십 년 후에는 더 이상 그렇지 않을 수도 있고, 20세기 초반 유럽에서 시작된 디자인은 훨씬 큰 모자이크 그림의 한 조각에 불과하게 될 것이다. 하지만 현재 상황은 아직 그렇지 않다. 그러므로 유럽 이외의 문화권에서 보편적 디자인과 전문적 디자인의 복잡한 관계를 고려하기 위해 앞으로 필요해질 이런 구분은 독자의 몫으로 남겨둔다.

16 "우리는 지속가능한 개발을 위한 새로운 상향식 해결책을 만들어내는 단체와 활동가의 네트워크를 묘사하기 위해 '풀뿌리 혁신'이라는 용어를 사용한다." Gill Seyfang and Adrian Smith, 'Grassroots Innovations for Sustainable Development: Toward a New Research and Policy Agenda', *Environmental Politics* 16, no. 4 (2007), 585.

17 유럽에서의 대표적 사례로 1957년 시작되어 1970년대까지 활발하게 활동했던 상황주의 운동Situationist Movement을 꼽을 수 있다. Guy Debord, *La Société du spectacle* (Paris: Editions Buchet-Chastel, 1967).

18 Paul H. Ray and Sherry Ruth Anderson, *The Cultural Creatives: How 50 Million People Are Changing the World* (New York: Harmony Books, 2000); Richard Florida, *The Rise of the Creative Class: And How It's Transforming Work, Leisure, Community and Everyday Life* (New York: Basic Books, 2002). 하지만 이 책의 저자들이 주목하는 사람들과 내가 여기서 다루고 있는 사람들이 같은 집단의 사람들은 아니다.

19 가령 다음과 같은 책들을 참조할 수 있다. Anna Meroni, *Creative Communities: People Inventing Sustainable Ways of Living* (Milan: Polidesign, 2007); Charles Landry, *The Creative City: A Toolkit for Urban Innovators* (London: Routledge, 2008).

20 휘황찬란한 디자인이라 부를 수 있는 이런 식의 디자인이 지닌 문제는 디자이너와 제품이 겉모습에 치중한다는 것이 아니다. 문제는 그 속에 전하고자 하는 메시지가 없다는 점이다. 이런 휘황찬란한 디자인이 우리에게 전하고자 하는 메시지는 무엇인가? 과거의 디자인을 살펴보면, 예전에는 상황이 얼마나 달랐는지 볼 수 있다. 20세기 초반 디자인은 많은 이야기를 담고 있었다. 근대 디자인에는 소비의 대중화라는 메시지가 담겨 있었고, 1980년대 이탈리아의 급진적 디자인Radical Design 역시 파격적인 형태를 통해 당시 유럽과 미국 사회를 관통하던 변화에 대해 이야기하고 있었다. 오늘날의 휘황찬란한 디자인은 딱히 전하고자 하는 메시지가 없어 보인다. 이것은 디자인의 위기를 초래하는 주요 원인이기도 하다. 새 시대의 변화를 포용하고 촉진하는 의미와 가치를 다루던 전통적인 디자인 문화가 이제는 '화려함'의 작은 테두리(심지어는 디자인 잡지 속 번지르르한 지면)로 축소된 것처럼 보인다. 그로 인한 비참한 결과는 많은 사람이 단지 그런 것(의미 없는 기괴한 물건 혹은 극소수의 사람만이 살 수 있는 사치품을 만드는 것)만이 디자인이라고 생각하게 되는 것이다.

21 이런 사람들 중 상당수는 디자인이나 건축, 혹은 공공 예술이나 공연 예술 분야 출신인 경우가 많다. http://www.esterni.org/eng/home, http://www.publicdesignfestival.org/portal/EN/home/ 2014.php?&. 참조.

22 예를 들어, 아이데오는 "우리는 국제적 디자인 컨설팅 업체다. 우리는 디자인을 통해 변화를 만든다."고 말하며 "우리는 조직들이 혁신하고, 비즈니스를 구축하고, 역량을 개발하도록 돕는다."고 소개한다. (http://www.ideo.com) 또 다른 디자인 에이전시 컨티넘Continuum의 소개는 다음과 같다. "컨티넘은 국제적 디자인 및 혁신 컨설팅 업체다. 우리는 고객과 함께 강력한 아이디어를 개발하고 이를 삶을 개선하고 비즈니스를 성장시키는 제품, 서비스, 브랜드 경험으로 구현시킨다."

23 예를 들어, 코펜하겐에 위치한 마인드랩MindLab은 자신들을 이렇게 소개한다. "마인드랩은 범정부적 혁신 기구로 시민, 기업과 함께 사회를 위한 새로운 솔루션을 만들고 있다. 마인드랩은 창의력, 혁신, 협력에 영감을 주기 위한 중립 지대 역할을 하는, 물리적 공간의 이름이기도 하다."(http://mind-lab.dk/ en) 또 다른 사례인 프랑스의 비영리단체 뱅세티에메레종은 자신들을 "프랑스 지역의 공공 혁신을 위한 연구소"라 소개한다.(http://www.la27eregion.fr/)

24 Tricia S. Tang, PhD, Guadalupe X. Ayala, PhD, MPH, Andrea Cherrington, MD, MPH, Gurpreet Rana, MLIS, 'A Review of Volunteer-Based Peer Support Interventions in Diabetes', *Diabetes Spectrum* 24, no. 2 (2011), 85-98.

25 Danielle Klassen, 'Three Different Approaches to Water Purification in Africa', http://www. gemininews.org/2011/03/30.

26 Ezio Manzini & Virginia Tassinari, 'Sustainable Qualities: Powerful Drivers of Social Change', in Robert Crocker and Steffen Lehmann, eds., *Motivating Change* (London: Earthscan, 2013).

277

27 이런 종류의 사례로 다음과 같은 프로젝트들을 꼽을 수 있다

DOTT 07, http://www.doorsofperception.com/wp-content/uploads/2013/12/a-Dott07; Nutrire Milano, http://www.nutriremilano.it; Xianqiao Village, Shanghai, http://www. designharvests.com/.

28 전문적 디자인의 이런 양식은 몇 해 전부터 지역 마케팅과 관광 산업을 증진하기 위해 시작된 커뮤니케이션 디자인과 전략 디자인 작업에 일부 뿌리를 두고 있다. 예를 들어 다음과 같은 문헌들을 참조할 수 있다. Francesco Zurlo, 'Design Capabilities for Socially-Capable Local Institutions', in R. Fagnoni, P. Gambaro, and C.Vannicola, eds., *MeDesign_Forme del Mediterraneo* (Florence: Alinea, 2004), 81-87; Francesco Zurlo and Giuliano Simonelli, 'ME.Design Research. Exploiting Resources in the Mediterranean Area: What Is the Role of Design?', in Giuliano Simonelli and Luisa Collina, eds., *Designing Designers: Design for a Local Global World* (Milan: Edizioni POLI.design, 2003), 89-101.

29 Michel Maffesoli, *The Time of the Tribes: The Decline of Individualism in Mass Society* (London: Sage Publications, 1996); Sophie Woodward, "The Myth of Street Style", *Fashion Theory* 13, no. 1 (2012), 83-102; Culture Street, http://www.culturestreet.org.uk; Street Is Culture Manifesto, http://www.streetisculture.com/.

30 주석 21번을 참조하라.

31 V. Arquilla, M. Bianchini, S.Maffei, 'Designer = Enterprise: A New Policy for the Next Generation of Italian Designers', Proceedings of DMS2011 Tsinghua—DMI International Design Management Symposium, Hong Kong, 5-7 December. 2011.

32 Bruce Nussbaum, '4 Reasons Why the Future of Capitalism Is Homegrown, Small Scale, and Independent', *Fast Company* 'co.design' blog, http://www.fastcodesign.com/1665567/4-reasonswhy-the-future-of-capitalism-ishomegrown-small-scale-and-independent; Peter Troxler, 'Making the Third Industrial Revolution: The Struggle for Polycentric Structures and a New Peer-Production Commons in the FabLab Community', in Julia Walter-Herrmann and Corinne Büching, eds., *FabLab: Of Machines, Makers and Inventors* (Bielefeld: Transcript, 2013), 181-195.

33 Eric von Hippel, *Democratizing Innovation* (Cambridge, MA: MIT Press, 2004); Charles Leadbeater, *We-Think: The Power of Mass Creativity* (London: Profile, 2008).

34 Leadbeater, *We-Think*.

35 Pelle Ehn, 'Participation in Design Things', Participatory Design Conference Proceedings, 30 September-4 October 2008, Bloomington, Indiana; E. Bjorgvinsson, P. Ehn, and P. A. Hillgren, 'Participatory Design and Democratizing Innovation', Participatory Design Conference Proceedings, 29 November-1 December 2009, Sydney, Australia.

36 바꿔 말하면, 네트워크로 연결된 세상에서는 여러 주체가 함께 디자인하는 것이 보편적인 디자인
　관행이고, 어떤 이유로든 디자인 과정에서 다양한 주체들 사이의 상호작용을 일부러 최소화하는 것이
　예외적인 관행이라고 생각하길 권한다.

37 Richard Sennett, *Together: The Rituals, Pleasures, and Politics of Cooperation*
　(New Haven: Yale University Press, 2012).

38 Lucy Kimbell, 'Designing for Service as One Way of Designing Services', *International
　Journal of Design* 5, no. 2 (2011).

39 Anna Meroni, Davide Fassi, and Giulia Simeone, 'Design for Social Innovation as Design
　Activism: An Action Format', paper delivered at 'Social Frontiers: Social Innovation
　Research Conference', NESTA, London, 14 November 2013.

3 사회혁신을 위한 디자인

1 http://www.participle.net; http://www.circlecentral.com. 2010년 2월 1일《Harvard International
　Review》에 발표된 힐러리 코탬의 글 'Participatory Systems' 참조.

2 http://www.cohousing.it.

3 협동적 주거는 자발적으로 조직되고, 차별과 투기적 성격이 없는 다양한 방식의 협동적이고 혁신적
　주거 형태를 일컫는다. Michael LaFonde, *Experimentcity Europe. A New European Platform
　for Co-housing: Cooperative, Collaborative, Collective and Sustainable Housing Cultures*
　(Hattingen: Stiftung trias, 2012). 웹사이트에서 전문을 다운로드할 수 있다. http://cohousing-
　cultures.net/wp-content/uploads/2012/11/experimentcity-europe_net.pdf.

4 Liat Rogel, 'HousingLab: A Laboratory for Collaborative Innovation in Urban Housing',
　밀라노공과대학 박사학위 논문, 2013. 이 논문은 협동적 주거 문화의 확산을 통한 도시 주거 형태의 혁신,
　그리고 협동적 주택을 도시민들의 협동적 복지 허브로 만듦으로써 지속가능한 삶의 방식을 향한 도시
　재생이 가능하다는 아이디어에서 출발한다.

5 밀라노공과대학은 2012년부터 사회적 협동 주거social and collaborative housing에 대한 석사학위 프로그램을
　시작했다. 이 프로그램은 디자인 전문가들이 사회적 주거 공동체를 계획, 디자인, 관리할 수 있도록
　교육시키는 것을 목표로 한다. 이 프로그램은 밀라노공과대학 내 컨소시엄인 폴리디자인POLI.design이
　조직, 운영하고, 밀라노공과대학 내 여러 학부(디자인, 토목건축, 건축과 사회, 건축공학)가 지원하고 있다.
　여러 외부 단체(폰다지오네하우징소시알레Fondazione Housing Sociale, 콘프코퍼라티브페데라비타치오네
　Confcooperative Federabitazione, 레가코업아비탄티Legacoop Abitanti, 아소시아지오네나치오날레코스트루토리
　에딜리Associazione Nazionale Costruttori Edili, 페데레뇨아레도FederLegno Arredo)가 파트너로 참여 중이다.

6 David Brindle, "London Elderly Scheme's Closure Fuels Row over Care Gap Crisis", *Guardian*, 24 April 2014.

7 폰다지오네하우징소시알레는 2004년부터 지속가능성과 윤리적 투자에 기반한 혁신적인 주택 모델을 실험하기 시작했다. 그들이 생각하는 '사회적 주택'이란 일반 주택 시장 내에서 자신의 필요에 맞는 주택을 마련할 정도의 경제력은 없기에 어려움을 겪고 있지만 그렇다고 공영 주택을 지원받을 정도로 저소득층은 아닌 사람들을 위한 주택, 관련 서비스, 활동, 도구 들의 모음이다. 폰다지오네하우징소시알레의 접근 방식은 도시 계획, 건축, 부동산, 금융, 사회복지와 디자인의 결합으로, 여러 공공 기관과 민간단체의 협업이 중요한 비중을 차지한다. 사회적 주택 프로젝트에서 건축 디자인은 복잡하고 다채로운 과정의 일부로, 이 과정은 주택 관리, 공동체 강화, 이를 위한 서비스의 차원까지 이른다. 더 많은 정보는 FHS의 웹사이트(http://www.fhs.it)와 다음의 논문을 참조하라. Maria Luisa Del Gatto, Giordana Ferri, and Angela Silvia Pavesi, 'Il gestore sociale quale garante della sostenibilita negli interventi di housing sociale', *Techne 04* (2012), 110-117; Giordana Ferri, ed., *Introduzione alla gestione sociale*, Strumenti per l'Housing Sociale (Milan: Fondazione Housing Sociale, 2010).

8 전문가와 연구자, 그리고 학생 들이 섞여 있는 열린 과정은 디자인 학교들이 사회 속에서 변화의 동력으로 작용하기 위한 좋은 방법이다. 밀라노공과대학의 데시스랩은 이런 방식을 다양한 종류의 사회 문제를 다루는 여러 프로젝트에 도입해왔다. 안나 메로니 교수와 데시스랩의 디자인 연구원들은 이를 "사회혁신 여정"이라 일컫는다. 2013년 11월 14일 런던에서 NESTA 주최로 열린 "Social Frontiers: Social Innovation Research Conference"에서 안나 메로니, 다비데 파시, 줄리아 시메오네가 발표한 논문 'Design for Social Innovation as Design Activism: An Action Format'을 참조하라.

9 http://www.fhs.it.

10 Franco Basaglia, *L'istituzione negata* (Milan: Baldini Castoldi Dalai, 1968); Franco Basaglia, *L'utopia della realtà* (Mian: Einaudi, 2005).

11 Carlo Petrini, *Slow Food Nation: Why Our Food Should Be Good, Clean and Fair* (Milan: Rizzoli, 2007).

12 Terry Winograd, 'A Language/Action Perspective on Design for Cooperative Work', *Human Computer Interaction* 3, no. 1 (1987-1988). 다음 논문도 참조할 만하다. Giorgio De Michelis and M. Antonietta Grasso, 'Situating Conversations within the Language/ Action Perspective: The Milan Conversation Model', Proceedings of the 5th Conference on CSCW, 22-26 October, Chapel Hill, North Carolina (New York: ACM, 1994).

13 『메리엄웹스터Merriam Webster』 사전에 따르면 'social'이란 단어는 "인간사회, 개인과 집단 속의 상호작용, 혹은 사회 구성원으로서 인간의 복지에 관한"이라 정의된다.

14 Victor Margolin, *The Politics of the Artificial: Essays on Design and Design Studies* (Chicago: University of Chicago Press, 2002).

15 "대화는 제품, 시스템, 조직, 그리고 사회라는 다각적 디자인 캔버스를 둘러싸고, 다양한 관점들 사이에 존재한다. 복잡하고 난해한 문제들에 둘러싸인 세상 속에서 디자인은 대화, 예술, 리서치, 행동이라는 여러 문화적 도구들을 갖고 있다." — Peter Jones, in 'Design Dialogues', http://dialogicdesign. wordpress.com. 또한 다음의 글도 참조할 만하다. Liz Sanders, 'An Evolving Map of Design Practice and Design Research', http://www.dubberly.com/wp-content/uploads/2009/01/ ddo_article_evolvingmap.pdf; Liz Sanders, 'Design Research in 2006', Design Research Quarterly 1, no. 1 (September 2006).

16 Richard Sennett, *Together: The Rituals, Pleasures, and Politics of Cooperation* (New Haven: Yale University Press, 2012).

17 Ezio Manzini, 'Making Things Happen: Social Innovation and Design', *Design Issues*, vol. 30, no. 1 (Winter 2014), MIT Press.

18 가장 분명한 문제는 사회혁신을 위한 디자인 활동이 기획, 수행, 그리고 평가되는 방식에 관련되어 있다. 만약 사회혁신을 위한 프로젝트에서 공동 디자인 과정과 전문 디자인 작업 사이의 구별이 모호해지면, 디자인이 기여한 바가 협력적 조직의 형성과 개발에 국한된 것으로 여겨질 수 있다. 하지만 앞서 보았듯이, 디자인이 기여할 수 있는 방식에는 여러 가지가 있다.
디자인 활동과 과정의 관계에 대한 오해에서 비롯될 수 있는 더 심각한 문제는 끝이 정해져 있지 않은 열린 프로세스의 과정에서 디자인 전문가들의 활동이 점점 흐지부지되는 경향이 있다는 점이다. 이런 식으로 효율성이 점점 떨어질 수 있다. 더욱이 이는 디자인 팀을 관리할 때도 적지 않은 문제를 낳을 수 있다. 현실적인 이유에서라도, 모든 디자인 활동이 종결되는 지점이 명확해야 한다.

19 모든 완제품은 제품이 사용되기 시작하면서 사용자에 의해 끊임없이 다시 디자인되는 대상이 된다. 펠레 엔의 논문을 참조하라. Pelle Ehn, 'Participation in Design Things', Participatory Design Conference Proceedings, 30 September-4 October 2008, Bloomington, Indiana. 제품에서 서비스로, 그리고 협력적 조직으로 갈수록 대상물이 유연하다는 점에서, 그리고 사용자의 적극적인 역할이 커진다는 점에서, 사용 단계에서 일어나는 디자인 행위는 물리적 제품에서 서비스로 넘어가면서, 그리고 서비스에서 협력적 조직으로 넘어가면서 더욱 뚜렷해진다.

20 Anna Meroni, Davide Fassi, Giulia Simeone, 'Design for Social Innovation as Design Activism'.

21 Andrea Botero, 'Expanding Design Space(s): Design in Communal Endeavors', PhD dissertation, Aalto University, Helsinki, 2013, 66. 안드레아 보테로는 오늘날 전문 산파들이 하는 일(건강한 출산이라는 공동의 목표를 위해 산파가 일종의 파트너로서 산모와 그 가족, 그리고 출산 후에는 신생아까지 포함한 공동체를 돕고 함께 노력하는 일 - 옮긴이)이 어떤 존재를 만들어내고 성장시키는 과정(여기서 아이의 탄생과 성장 과정은 디자인 과정에 대한 비유적 표현 - 옮긴이)에 대해 새로운 시각으로 바라보도록 도울 수 있다고 보고 있다.

22 Alastair Fuad-Luke, *Design Activism: Beautiful Strangeness for a Sustainable World*
(London: Earthscan, 2009); Eduardo Staszowski, 'Amplifying Creative Communities,
in NYC: A Middle-Up-Down Approach to Social Innovation', SEE Workshop proceedings,
Florence, Italy (2010).

23 Anna Meroni, 'Design for Services and Place Development', Cumulus conference
proceedings, 7-10 September 2010, Shanghai; Giulia Simeone and Marta Corubolo,
'Co-design Tools in "Place" Development Projects', Designing Pleasurable Products and
Interfaces conference proceedings, Milan (New York: ACM, 2011).

24 예를 들어 데시스필로소피토크를 참조하라. http://www.desis-philosophytalks.org.

25 이 주제에 관한 연구, 그리고 관련 박사학위 과정의 수가 늘고 있는 추세다. 마찬가지로 대기업과
연구기관에서도 이에 대한 연구가 늘고 있다.

26 이런 사례 중 하나로 오픈아이데오OpenIDEO를 꼽을 수 있다. 오픈아이데오는 사회적 목표를 성취하기
위한 사회혁신 플랫폼이다. "오픈아이데오는 다루기 힘든 세계 문제들에 대한 해결책을 디자인하기 위해
함께 노력하는 전 세계적 커뮤니티이다." 오픈아이데오는 디자인 혁신 기업 아이데오가 사회 문제에
대한 해결책을 디자인하는 과정에 다양한 분야의 사람들을 참여시키기 위한 방법으로 설립되었다.
매 챌린지는 오픈아이데오와 후원 단체들이 제시하는 중요한 사회 문제에 대한 물음과 함께 시작한다.
자세한 내용은 웹사이트 http://www.openideo.com/content/how-it-works 참조.

27 어떤 사람이 디자이너가 되도록 가르치는 일은 더 나은 세상을 만들기 위한 디자인 아이디어(미래에
대한 비전에서부터 구체적인 솔루션에 이르기까지)를 고안하고 발전시키는 능력을 키우는 것을 포함한다.
교육 과정에서 학생들이 만들어내는 아이디어 대부분은 단순히 학습 과정의 일부로 여겨져
학점을 매기고 난 후 교사의 컴퓨터 하드디스크 한구석에 의미 없이 보관되는 게 다반사다. 이는 엄청난
양의 사용되지 않는 디자인 작업을 생산해낼 뿐 아니라 학생과 선생의 창의력, 열정, 기술을 낭비하는
일이기도 하다. 과거에는 이런 낭비가 불가피했다.(혹은 불가피하다고 여겨졌다.) 하지만 오늘날
지속가능성을 향한 변화의 과정 속에서 미래에 대한 비전과 해결책이 요구되고 있는 상황에서,
그리고 변화하고 있는 디자인 프로세스를 고려해볼 때, 이런 낭비는 막아야 한다. 디자인 교육 과정에서
나오는 결과물들과 학생들의 능력은 사회적으로 좀 더 효과적으로 활용되어야 하고, 현대사회의
복잡한 문제를 해결하는 데 기여해야 한다.

28 http://www.desis-network.org/content/thematic-clusters-page.

29 디자인 대학들은 독립적인 디자인 연구 주체로 활동하면서, 동시에 자유로운 문화적 존재로 활동해야 한다.
설령 지배적인 모델과 상반될지라도 사회적 이익 증진을 위해 그들이 지난 자유로움을 활용할 수 있는
자유로운 문화적 존재로 작동해야 한다.

4 가시화와 구체화

1 "덴시티디자인랩은 복잡한 사회적, 조직적, 도시적 현상을 시각화해 그려내는 데 중점을 두고 있다. ……
 우리 연구의 목적은 정보의 시각화와 정보 디자인이 지닌 잠재력을 최대한 활용하는 것이다." — http://
 www.densitydesign.org; Paolo Ciuccarelli, 'Visual Investigations for Understanding Society',
 in Malofiej 19, International Infographics Awards, Capitulo Espanol de al Society for New
 Design(Pamplona: SND-E, 2012).

2 Bruno Latour, 'Visualization and Cognition: Drawing Things Together',
 http://isites.harvard.edu/fs/docs/icb.topic1270717.files/Visualization%20and%20Cognition;
 Kerry H. Whiteside, 'A Representative Politics of Nature? Pursuing Bruno Latour's
 "Collective"', Western Political Science Association 2011 Annual Meeting에서 발표된 논문.
 아래 링크에서 전문을 다운로드할 수 있다. http://ssrn.com/abstract=1800767 혹은
 http://dx.doi.org/10.2139/ssrn.1800767.

3 http://www.greenmap.org/greenhouse/en/about.

4 http://www.greenmap.org/greenhouse/en/about.

5 Maeve Frances Lydon, '(Re)Presenting the Living Landscape: Exploring Community
 Mapping as a Tool for Transformative Learning and Planning', thesis for the master of
 arts, University of Victoria, 2002, 66, http://www.greenmap.org/greenhouse/participate/
 universities#desi.

6 어떤 사례를 '전도유망한' 사례로 인식하는 것은 그런 결정을 내리는 사람의 문화와 가치 체계에
 기반한 주관적인 선택의 결과나.

7 데시스 쇼케이스에는 전 세계 디자인 학교들이 초대되어 각 학교에서 진행 중인 사회혁신 디자인 관련
 프로젝트를 간단한 포맷에 맞춰 발표한다. 이런 프로젝트들은 데시스 쇼케이스 웹사이트(www.desis-
 network.org/showcase)와 오프라인 행사를 통해 전시된다.(오프라인 행사는 큐뮬러스 학회 등 주로
 디자인 관련 학술행사와 연계해 열린다. 지금까지 열렸던 오프라인 행사에 대한 소개와 각 행사에서
 발표되었던 프로젝트들은 www.desis-showcase.org에서 찾아볼 수 있다. - 옮긴이)

8 L. Penin, L. Forlano, and E. Staszowski, 'Designing in the Wild: Amplifying Creative
 Communities in North Brooklyn', Cumulus Working Papers Helsinki-Espoo 28/12,
 Publication Series G, Aalto University, School of Arts, Design and Architecture, 2013.

9 L. Penin, 'Amplifying Innovative Sustainable Urban Behaviors: Defining a Design-Led
 Approach to Social Innovation', in R. Crocker and S. Lehmann, eds., *Motivating Change:
 Sustainable Design and Behavior in the Built Environment* (London: Routledge/Earthscan,
 2013).

10 http://www.amplifyingcreativecommunities.org.

11 "이야기라는 형식을 통해서 우리는 현실의 모습과 현실이 그런 이유, 그리고 우리의 역할과 목표를 설명할 수 있다. 이야기는 지식의 구성 요소이자 기억과 학습의 토대다. 이야기는 우리의 행동이 가져올 결과가 무엇인지 생각해보도록 가르침으로써 우리의 인간성을 일깨워주고, 과거와 현재, 그리고 미래를 연결한다." National Storytelling Association, 'What Is *Storytelling*?', http://www.eldrbarry.net/roos/st_defn.htm. 사회혁신을 촉진하는 도구로서의 스토리텔링이라는 주제는 2013년 더블린에서 열린 큐뮬러스 컨퍼런스 "More for Less—Design in an age of Austerity" 중 10월 8일에 열렸던 데시스필로소피토크에서 논의된 바 있다. 당시 제기되었던 주요 질문은 다음과 같다. '이야기를 듣는 청자로서의 디자이너가 이야기를 만들고 전하는 스토리텔러도 될 수 있는가?'(사용자 중심 디자인이나 참여적 디자인 방법론이 중요하게 자리매김하면서 디자이너의 역할 중 하나는 사용자나 이해당사자의 이야기를 잘 듣는 것이라고 여겨져왔다. ─ 옮긴이) '스토리텔링이라는 아이디어를 이해하는 것이 디자이너로서 우리가 하는 일에 어떻게 도움을 줄 수 있는가?'

284

12 S. White, ed., *Participatory Video: Images that Transform and Empower* (London: Sage, 2003); Marisa' Galbiati and Francesca Piredda, *Visioni urbane. Narrazioni per il design della città sostenibile* (Milan: Franco Angeli, 2012).

13 세계이동통신사업자협회GSMA는 전 세계 이동통신사업자의 이익을 대변한다. GSMA 내 '개발도상국을 위한 모바일Mobile for Development' 팀은 협회 소속 이동통신사업자들로 하여금 새롭게 떠오르는 시장인 저개발국 빈민층들을 위한 휴대전화 서비스 개발을 독려하기 위해 다양한 프로그램을 운영하고 있다. http://www.gsma.com/mobilefordevelopment.

14 Marisa Galbiati, Elisa Bertolotti, Walter Mattana, and Francesca Piredda, 'Envisioning the City: A Design-Oriented Communication Process for a Sustainable Urban Transformation', ESA Research Network Sociology of Culture Midterm Conference 'Culture and the Making of Worlds', October 2010, available at http://ssrn.com/abstract=1692118.

15 http://www.gsma.com/mobilefordevelopment/lifestories.

16 옮긴이 주석: 저자는 과거 선진국들이 지속가능성을 고려하지 않고 개발만을 추구했기 때문에 오늘날 환경문제를 비롯한 여러 문제들이 초래되었다는 점을 지적하면서, 저개발국 혹은 개발도상국이 개발을 모색하면서도 과거 선진국의 실수를 답습하지 않는 '도약' 전략을 제시한다. 이는 개구리가 점프하듯, 중간 단계 없이 저개발 상태에서 고도로 개발된 상태로 넘어가는 전략을 의미하는데, 가령 기술적 도약technological leapfrogging의 예로 전화와 인터넷을 꼽을 수 있다. 전화가 아예 보급되지 않았던 아프리카 국가들이 유선 전화 기술 개발을 건너뛰고 바로 휴대전화 기술에 집중하는 식이다. 마찬가지로 인터넷이 보급되지 않은 후진국이 유선 인터넷 기술 대신 무선 인터넷 기술에 집중할 경우, 과거 선진국처럼 모뎀이나 케이블 인터넷 도입을 위해 각종 제반 시설과 비용을 투자하지 않아도 되는 장점이 있다.

17 http://www.dwrc.surrey.ac.uk/storybank.shtml.

18 D. Frohlich, D. Rachovides, K. Riga, R. Bhat, M. Frank, E. Edirisinghe, D. Wickramanayaka, M. Jones, and W. Harwood, 'StoryBank: Mobile Digital Storytelling in a Development Context', Proceedings of CHI '09 Conference (New York: ACM Press, 2009), 1761-1770.

19 무겐디 교수의 이러한 생각은 'Africa-Brasil Dialogs: A Collaborative Platform for Mutual Learning on Social Innovation' 프로젝트 경험을 통해 얻은 것이다. 이 프로젝트는 아프리카와 브라질 간에 사회혁신 관련 동영상과 라디오 방송을 공유함으로써 서로의 지식을 교환하기 위해 기획된 프로젝트로, 리우데자네이루연방대학의 주도로 브라질과 아프리카 내 여러 대학이 참여했다. 더 많은 정보는 프로젝트 웹사이트를 참조하라. http://www.ltds.ufrj.br/africabrasildialogs.

20 엘리자 베르톨로티Elisa Bertolotti와 안드레아 멘도자Andrea Mendoza가 무겐디 교수를 인터뷰한 내용 중 일부. 인터뷰는 2013년 7월 26일과 8월 8일에 이루어졌다.

21 Frohlich et al., 'StoryBank'.

22 *Ibid.*

23 François Jégou, 'Story-Scripts City-Eco-Lab', exhibition presentation, International Design Biennale, Saint-Etienne, 2008, www.StrategicDesignScenarios.net.

24 Andrea Mendoza, Elisa Bertolotti, and Francesca Piredda, 'Is Everybody a Videomaker? Audiovisual Communication in the Pursuit of Austerity', proceedings of the Cumulus Conference 'More for Less—Design in an Age of Austerity', Dublin, 2013; Virginia Tassinari, Elisa Bertolotti, Francesca Piredda, and Walter Mattana, 'Social Innovation and Storytelling: DESIS Philosophy Talk #1', http://www.desis-network.org.

25 Tassinari, Bertolotti, Piredda, and Mattana, 'Social Innovation and Storytelling'.

26 Ezio Manzini, François Jégou, and Anna Meroni, 'Design-Orienting Scenarios: Generating New Shared Visions of Sustainable Product-Service Systems', in Marcel Crul, Jan Carel Diehl, and Chris Ryan, eds., Design for Sustainability (D4S): *A Step-By-Step Approach* (United Nations Environment Program, 2012), www.d4s-sbs.org/MB; Ezio Manzini and François Jégou, 'The Construction of Design Orienting Scenarios', Final Report, SusHouse Project, Faculty of Technology, Policy and Management, Delft University of Technology, Delft, Netherlands, 2000.

27 프랑수아 제구와 그가 이끄는 디자인 에이전시 SDS는 사회혁신을 위한 디자인의 영역에서 시나리오를 적극적으로 활용하고 있는 대표 주자 중 하나다. www.StrategicDesignScenarios.net.

28 Jégou, 'Story-Scripts City-Eco-Lab'.

1 S. L. Star and K. Ruhleder, 'Steps toward an Ecology of Infrastructure: Design and
 Access for Large Information Spaces', *Information System Research* 7 (1996), 111-134;
 S. L. Star and G. C. Bowker, 'How to Infrastructure', in L. A. Lievrouw and S. L. Livingstone,
 eds., *The Handbook of New Media* (London: Sage, 2006), 151-162.

2 Pelle Ehn, 'Participation in Design Things', Participatory Design Conference Proceedings,
 30 September-4 October 2008, Bloomington, Indiana.

3 Erling Bjorgvinsson, Pelle Ehn, and Per-Anders Hillgren, 'Participatory Design and
 "Democratizing Innovation"', Proceedings of the Participatory Design Conference, 29
 November-3 December 2010, Sydney, Australia, http://medea.mah.se/wpcontent/
 uploads/2011/02/bjorgvinsson-et-al-participatory-design-innovation-2010.pdf.

4 이들이 속한 메데아는 스웨덴 말뫼대학교 내 리서치 랩으로, 협동적 조직에 대한 연구 프로젝트의
 일환으로 설립되어 협동적 미디어collaborative media에 대한 디자인 연구를 주로 진행하고 있다.
 http://medea.mah.se/living-lab-the-neighbourhood.

5 Per-Anders Hillgren, Anna Seravalli, and Anders Emilson, 'Prototyping and
 Infrastructuring in Design of Social Innovation', *Co-Design* 7, nos. 3-4 (September-
 December 2011), 169-183. 다음 웹사이트에서 다운로드할 수 있다. http://medea.mah.se/
 wp-content/uploads/2011/12/emilson-et-al-prototyping-infrastructuring-design-
 social-innovation-2011.pdf.

6 *Ibid.*

7 Björgvinsson, Ehn, and Hillgren, 'Participatory Design and "Democratizing Innovation"'.

8 프로젝트 웹사이트 http://www.cittadinicreativi.it와 서비스 디자인 전문 저널《Touchpoint -
 The Journal of Service Design》, vol. 5, no. 2에 실린 다니엘라 셀로니Daniela Selloni의 글 'The
 Experience of Creative Citizens' 참조. http://www.service-design-network.org/read/
 touchpoint-shop/touchpoint-vol-5-no-2/.

9 http://medea.mah.se/living-lab-the-neighbourhood.

10 www.cittadinicreativi.it.

11 Selloni, 'The Experience of Creative Citizens'.

12 DIY는 록펠러재단의 후원을 받아 네스타가 개발했다. 네스타는 스스로를 "훌륭한
 아이디어들이 실현되도록 사람들과 단체들을 돕고자하는 비영리 혁신 단체"라 소개한다.
 http://www.nesta.org.uk/about-us.

13 전 세계적으로 알려진 디자인 에이전시 중 하나인 아이데오는 "국제적 디자인 컨설턴트업체"로
 활약하고 있다. 아이데오는 스스로를 "공공 부문과 민간 부문 조직들의 혁신과 성장을 돕기 위해

인간 중심적, 디자인적 기반 접근 방법을 활용하는, 수상 경력을 지닌 국제적 디자인 업체"라고
소개하고 있다. http://www.ideo.com.

14 http://www.ideo.com/work/human-centered-design-toolkit.

15 http://www.hcdconnect.org.

16 https://www.ideo.org/stories/human-centered-design-toolkit.

17 http://www.hcdconnect.org.

18 "거버넌스란 정부와 다른 사회 기관들이 어떻게 상호작용하고, 시민들과 어떻게 관계 맺으며,
복잡한 세상 속에서 어떻게 결정을 내리는지에 관한 것이다. 따라서 거버넌스는 사회 혹은 조직들이
중요한 사안에 대한 결정, 그리고 이런 결정 과정에 누가 참여하고, 과정과 결정 내용에 대한 설명을
어떻게 제공할지에 대한 결정을 내리는 과정이다." Institute on Governance Policy Brief no. 15,
http://iog.ca/publications/iog-policy-brief-no-15-principles-for-good-governance-
in-the-21st-century.

19 여기서는 내가 가장 잘 아는 상황, 즉 유럽의 상황에 대해서밖에 언급할 수 없다. 여기서 다루는
내용들이 다른 나라에도 해당되는지, 해당된다면 어느 정도까지 해당될지 살펴보는 일은 다른 문화권의
독자들의 몫으로 남겨둔다.

20 http://www.eu-newgov.org/public/Glossary_n_p.asp.

21 뱅세티에메레종은 프랑스의 비영리단체로 자신들을 "프랑스 지역의 공공 혁신을 위한 연구소"라
소개하고 있다. http://www.la27eregion.fr/.

22 Stéphane Vincent, *Design des politiques publiques* (Paris: La Documentation
Francaise, 2010), 7.

23 파티시플은 자신들을 이렇게 소개한다. "우리 시대의 중대한 사회적 이슈들을 다룬다. 우리는
대중과 함께, 대중을 위해 일하고 있다. 더불어 우리는 일상생활에 진정한 변화를 만드는 새로운
형태의 공공 서비스를 만든다." http://www.particple.net.

24 http://www.particple.net/about/our_mission.

25 마인드랩은 덴마크의 공공 연구 기관이다. "범정부적 혁신 기구로 시민, 기업들과 함께
사회를 위한 새로운 솔루션을 만들고 있다."고 설명하고있다. http://mind-lab.dk/en.

26 Christian Bason, "Discovering Co-production by Design", in Ezio Manzini and Eduardo
Staszowski, eds., *Public and Collaborative: Exploring the Intersection of Design, Social
Innovation and Public Policy* (New York: DESIS Network Press, 2013), xii. 여기서
베이슨이 사용한 네트워크형 거버넌스라는 표현은 2005년 저널《공공 자금과 경영Public Money and
Management》(27-34쪽)에 실린 진 하틀리Jean Hartley의 글 「거버넌스와 공공 서비스의 혁신: 과거와
현재Innovation in Governance and Public Services: Past and Present」에 소개된 개념을 차용한 것이다.

27 "기술관료적 접근 방식에는 한계가 있다는 인식, 특히 여러 행정 범주와 산재된 기관들에 걸쳐 있는
복잡한 문제의 해결에 한계가 있다는 인식이 전 세계적으로 늘고 있다. 정책적 문제가 일정 수준을 넘어
복잡하고 중요할 경우, 그리고 현재 존재하는 기관이 이런 문제를 감당하기에 역부족일 때는 좀 더 도움이
되는 해결책 마련을 위해 다중심적polycentric 방식(예를 들어 네트워크 방식의 거버넌스)이 등장한다.
거버넌스 네트워크는 흩어져 있는 역량들을 집단적 문제 해결을 위해 통합함으로써 여러 주체들이
서로 이익이 되는 결과물을 향해 협력하도록 만든다. 하지만 거버넌스 네트워크는 적당한 수준의
사회적 자본social capital이 있을 때만 공통의 가치를 생산하고 성찰적 거버넌스 과정을 만들어갈 수 있다."
http://www.iisd.org/networks/gov/.

28 Andrea Botero, Andrew Gryf Paterson, Joanna Saad-Sulonen (eds.), *Toward Peer
Production in Public Services: Cases from Finland*, Aalto University, 2012. 6.

29 Michel Bauwens, http://p2pfoundation.net.

30 이 분야에서 특히 활발하게 활동하고 있는 여러 기관과 단체가 있다. 가령 덴마크의 마인드랩, 프랑스의
뱅세티에메레종, 영국의 네스타와 영파운데이션, 핀란드의 시트라SITRA 같은 단체를 꼽을 수 있다.
하지만 이 주제는 디자인과 사회혁신을 다루는 전 세계 거의 모든 단체들의 활동에 포함되어 있다. 뉴욕에
위치한 파슨스 데시스랩Parsons DESIS Lab이 주도한 'Public and Collaborative'는 이 분야의
다양한 사례와 경험들을 서로 비교하고 논의할 수 있도록 공통의 용어를 정립하고 아이디어를 공유하기
위한 플랫폼이다.

31 Bason, "Discovering Co-production by Design", xii. http://mind-lab.dk/wp-content/
uploads/2014/09/Discovering_co-production_by_design.pdf.

32 IISD (International Institute for Sustainable Development). http://www.iisd.org/networks/gov;
Harvard Kennedy School of Management. http://www.hks.harvard.edu/netgov/html/.

33 "파트너 정부는 공권 기관들이 시민사회의 직접적인 가치 창조에 지속적인 역할을 한다는 개념이다."
— p2p파운데이션 (http://p2pfoundation.net)

34 Geoff Mulgan and Mark Stears, in Graeme Cooke and Rick Muir, eds., *The Relational
State: How Recognizing the Importance of Human Relationships Could Revolutionise the
Role of the State* (London: IPPR, 2012); http://www.assetbasedconsulting.net/uploads/
publications.

35 "복지국가라는 개념은 구시대적인, 거래 모델에 기초하고 있다. 이 모델은 공유, 집단, 그리고 관계적인
모델로 바뀔 필요가 있다." Hilary Cottam, 'Relational Welfare', http://www.participle.net/images/
uploads/soundings48_cottam2.pdf.

36 P&C 프로그램의 첫 단계 성과물은 www.desis-clusters.org에서 다운받을 수 있는 *Public and
Collaborative: Exploring the Intersection of Design, Social Innovation and Public Policy*
(eds. by Ezio Manzini & Eduardo Staszowski), DESIS, 2013.에 자세히 설명되어 있다.
P&C 프로그램의 첫 단계에는 미국 파슨스디자인스쿨, 이탈리아 밀라노공과대학, 핀란드 알토대학,

미국 아트센터, 미국 카네기멜론대학, 영국 센트럴세인트마틴, 프랑스 ENSC, 벨기에 MAD Faculty, 스웨덴 말뫼대학 등의 디자인 대학들이 참여했다.

37 다니엘라 셀로니(밀라노공과대학 데시스랩)와 에두아르도 스타스조프스키(파슨스 데시스랩)는 크리스티안 베이슨(MindLab 디렉터)과 안드레아 슈나이더Andrea Schneider(퍼블릭바이디자인Public By Design)의 전문적 조언을 받아 세계 곳곳의 정부혁신랩Government Innovation Labs의 출현을 관찰하고 그려보이기 위해 이를 지도화했다. 정부혁신랩은 공공 부문과 직접적인 연관이 있고, 전통적인 정부 조직들이 해결하고자 하는 복잡한 문제를 다루기 위해 만들어진 특별한 종류의 공공 혁신 공간이다. 세계 곳곳의 정부혁신랩은 정부 운영 방식을 개혁하려 노력하는 동시에 혁신적인 공공 서비스와 정책들을 실험하고 제안하고 있다. http://nyc.pubcollab.org/public-innovation-places.

38 http://nyc.pubcollab.org/public-innovation-places/.

6 효율성과 가치의 배양

1 브리콜라주는 구할 수 있는 재료 아무거나 이용해 원하는 무언가를 만드는 일, 혹은 그렇게 만들어진 물건을 일컫는다. 프랑스어에서 차용된 이 용어는 원래 아마추어 수리 작업이나 사용자가 직접 하는 유지 보수 작업을 일컫는 말이었다. 이런 작업을 하는 사람을 가리켜 브리콜레르라고 부른다. 이 용어는 교육, 컴퓨터 소프트웨어, 비즈니스 등 여러 분야에서 사용되어왔다. http://en.wikipedia.org/wiki/Bricolage.

2 예를 들어, 집카는 자동차 앞유리에 RFID 리더기가 장착되어 있어 사용자의 회원카드를 리더기에 갖다 대면 자동차 문이 열린다. 각 차량의 사용 시간과 주행 거리는 자동으로 기록되어 중앙 서버에 업로드된다.

3 대표적인 사례가 히리코Hiriko 프로젝트다. 히리코는 히리코드라이빙모빌리티컨소시엄Hiriko Driving Mobility consortium이 바스크 지역에서 개발 중인 접이식 2인용 도심 전기자동차로, 접이식이라 주차에 필요한 공간을 줄여주고 카셰어링 차량을 좀 더 쉽게 관리할 수 있다. 이 프로젝트는 2003년부터 MIT 미디어랩이 개발해온 시티카CityCar 프로젝트를 상업적으로 구현한 것이다.

4 www.wikipedia.org/wiki/Peer-to-peer_car_sharing.

5 http://www.zipcar.com.

6 https://www.car2go.com.

7 http://www.buzzcar.com.

8 www.wikipedia.org/wiki/Bicycle_sharing_system.

9 http://cyclingboom.com/bikes-for-share.

10 Cees Halen, Carlo Vezzoli, and Robert Wimmer, *Methodology for Product Service System Innovation* (Assen: Van Gorcum, 2005); Anna Meroni and Daniela Sangiorgi, *Design for Services* (London: Grower, 2011).

11 여기서 디지털 플랫폼이라는 표현은 협동적 조직을 지원하기 위해 사용될 때의 정보통신 기술과 소셜미디어를 일컫기 위해 사용되었다.

12 F. F. Mueller, S. Agamanolis, F. Vetere, and M. R. Gibbs, 'A Framework for Exertion Interactions over a Distance', Proceedings of the 2009 SIGGRAPH Symposium on Video Games, 143-150.

13 Eun Ji Cho, 'Designing for Sociability: A Relational Aesthetic Approach to Service Encounter', in Proceedings of the 6th International Conference on Designing Pleasurable Products and Interfaces (DPPI '13), 3-5 September 2013, Newcastle upon Tyne, 24.

14 예를 들어 다음 문헌을 참조하라. J. Preece, *Online Communities: Designing Usability, Supporting Sociability* (Chichester, UK: Wiley, 2000).

15 부리오는 "우리가 싸워야 할 가장 중요한 적은 사회적 관계의 형태, 즉 인간의 삶 모든 차원에 퍼져 있는 공급자/수요자 식의 관계 속에 있다."고 말한다. Nicolas Bourriaud, *Relational Aesthetics* (Dijon: Les Presses du reel, 2002), 83. (부리오는 그의 저서 『관계미학』에서 자본주의 사회 속 뿌리 깊이 상업화된 인간관계를 지적한다. – 옮긴이)

16 Ivan Illich, *Tools for Conviviality* (New York: Harper and Row, 1973).

17 Liat Rogel, 'HousingLab: A Laboratory for Collaborative Innovation in Urban Housing', doctoral thesis, Politecnico di Milano, 2013. 이 논문은 도시 주거의 혁신과 주택을 협동적 복지의 허브로 탈바꿈시키는 것이 어떻게 지속가능한 생활 방식을 향한 도시 재생에 기여할 수 있을지 다룬다. 이 연구는 이 책 3장 사례 3.2에 소개된 협동적 주거 프로그램의 일부다.

18 Eun Ji Cho and Liat Rogel, 'Urban Social Sustainability through the Web: Using ICTs to Build a Community for Prospective Neighbors', in ICT4S 2013: Proceedings of the First International Conference on Information and Communication Technologies for Sustainability, ETH Zurich, 14-16 February 2013, ed. Lorenz M. Hilty, Bernard Aebischer, Goran Andersson, and Wolfgang Lohmann.

19 *Ibid.*

20 Fang Zhong, 'Collaborative Service Based on Trust Building: Service Design for the Innovative Food Network in China', PhD thesis, Politecnico di Milano, 2012.

7 사회혁신의 재생산과 연계

1 E. F. Schumacher, *Small Is Beautiful: Economics as if People Mattered* (London: Blond and Briggs, 1973).

2 A. Johansson, P. Kish, M. Mirata, 'Distributed Economies: A New Engine for Innovation', *Journal of Cleaner Production* 13 (2005), 971-979.

3 C. Biggs, C. Ryan, J. Wisman, 'Distributed Systems: A Design Model for Sustainable and Resilient Infrastructure', VEIL Distributed Systems Briefing Paper N3, University of Melbourne, 2010.

4 Ezio Manzini, 'Small, Local, Open and Connected: Design Research Topics in the Age of Networks and Sustainability', *Journal of Design Strategies* 4, no. 1 (Spring 2010); Ezio Manzini, 'SLOC, the Emerging Scenario of Small, Local, Open and Connected', in Stephan Harding, ed., *Grow Small, Think Beautiful* (Edinburgh: Floris Books, 2011).

5 François Jégou & Ezio Manzini, *Collaborative Services: Social Innovation and Design for Sustainability* (Milan: Polidesign, 2008).

6 다시 말해, 여기서 복제라는 개념은 재생산과는 굉장히 다른 개념이다. 복제는 항상 해석을 수반한다. 반면 재생산은 있는 원본을 있는 그대로 복사하는 것이다.(같은 제품을 공장에서 대량으로 재생산하는 것이 그 대표적인 예이다.)

7 프랜시스 웨슬리Frances Westley는 다음과 같이 적었다. "우리는 '확장scaling up' 전략을 '확산scaling out' 전략과 구분한다. '확산'은 사회혁신을 퍼트리기 위한 노력을, 그래서 더 많은 공동체와 개인이 사회혁신의 이점을 느낄 수 있도록 하는 노력을 가리킨다. 반면 '확장'은 좀 더 광범위한 경제, 정치, 법적, 문화적 맥락에서 생겨나는 기회들(자원, 정책, 가치)에 사회혁신을 연결시키려는 노력을 가리킨다. 2013년 11월 14일 런던에서 NESTA의 주최로 열렸던 컨퍼런스 'Social Frontiers: Social Innovation Research Conference'에서 발표된 Frances Westley, 'When Scaling Out Is Not Enough: Strategies for System Change'.

8 경제학에서 네트워크 효과는 어떤 제품 혹은 서비스의 사용자 한 사람이 다른 사람들이 느끼는 그 제품 혹은 서비스의 가치에 미치는 영향을 말한다. 네트워크 효과가 존재할 때, 한 제품 혹은 서비스의 가치는 그 제품을 사용하는 이용자 수의 많고 적음에 영향을 받는다. Carl Shapiro & Hal R. Varian, *Information Rules* (Boston: Harvard Business School Press, 1999); http://en.wikipedia.org/wiki/Network_effect.

9 자기 실현적 예언이란 예언이 이루어질 거라는 믿음과 그로 인한 행동의 긍정적인 변화 덕분에, 직간접적으로 예언이 실현되는 것을 말한다.

10 European Neighbors Day (http://www.european-neighbours-day.com); Clean Up the World (http://cleanuptheworld.org).

11 Childhood Obesity Tool Kit, BlueCross BlueShield of Tennessee (http://www.bcbst.com/providers/Childhood_obesity_tool_kit.pdf); Behavior change communication (BCC) for community-based volunteers, volunteer toolkit (http://www.ifrc.org/PageFiles/53437/119200-vol4-BCC-trainers_LR.pdf?epslanguage=en).

12 Community Power Network, Do-It-Yourself Solar (http://communitypowernetwork.com); Jan Teun Visscher, Erma Uytewaal, Joep Verhagen, Carmen da Silva Wells, Marieke Adank, background paper for the symposium 'Sustainable Water Supply and Sanitation: Strengthening Capacity for Local Governance', 26-28 September 2006, Delft, The Netherlands.

13 전통적 의미에서, 그리고 상업적 의미에서 프랜차이징은 성공적인 브랜드와 비즈니스 모델을 가진 회사가 다른 운영자들에게 그 회사의 상표 사용과 제품의 판매를 허가해주는 계약을 말한다. 운영자들은 그 대가로 수수료를 지불하게 된다.

14 프랜차이즈 가맹점들은 사회적으로 유익한 서비스의 제공, 품질과 가격 준수, 서비스 관련 필수 트레이닝, 서비스와 판매 현황 보고, 품질 유지 방법에 따른 매장 관리, 정해진 수수료 혹은 수익 배분 등 여러 요건을 충실히 이행해야 한다. http://en.wikipedia.org/wiki/Social_franchising.

15 http://www.european-neighbours-day.com.

16 Christian Bason, 'Discovering Co-production by Design', in Ezio Manzini and Eduardo Staszowski, eds., *Public and Collaborative: Exploring the Intersection of Design, Social Innovation and Public Policy* (New York: DESIS Press, 2013), xii.

17 Ezio Manzini & Francesca Rizzo, 'Small Projects/Large Changes: Participatory Design as an Open Participated Process', *CoDesign*, vol. 7, no. 3-4, 2011, 199-215.

8 지역화와 개방화

1 Davide Fassi & Giulia Simeone, 'Spatial and Service Design Meet Up at Coltivando Convivial Garden at the Politecnico di Milano', Proceedings of the Design Research Society conference 'Design Learning for Tomorrow, Oslo, 14-17 May 2013, 1182-1198.

2 물론 이 책에서 언급한 모든 종류의 협동적 조직이 장소 만들기에 중점을 두고 있는 것은 아니다. 하지만 많은 경우 장소 만들기의 과정에 적극적으로 기여하고 있다.

3 자연과학에서 생태계는 하나의 시스템으로써 상호작용하는 생물군(식물, 동물, 미생물)과 그들이 서식하는 환경의 비생물적 요소(공기, 물, 토양)를 일컫는다. http://en.wikipedia.org/wiki/Ecosystem.

4 J. Fiksel, 'Designing Resilient, Sustainable Systems', *Environmental Science and Technology* 37 (2003), 5330-5339; Ezio Manzini, 'Error-Friendliness: How to Design

Resilient Sociotechnical Systems', in Jon Goofbun, ed., *Scarcity: Architecture in an Age of Depleting Resources*, Architectural Design Profile 218 (Hoboken, NJ: Wiley, 2012).

5 Fiksel, 'Designing Resilient, Sustainable Systems'; Gideon Kossoff, 'Holism and the Reconstitution of Everyday Life', in Stephan Harding, ed., *Grow Small, Think Beautiful: Ideas for a Sustainable World from Schumacher College* (Edinburgh: Floris, 2011); Manzini, 'Error-Friendliness'.

6 복잡적응계는 특별한 종류의 시스템이다. 변화하는 환경에 적응하고 상위 구조의 생존 가능성을 높이기 위해 형성된, 부분적으로 연결되어 있는 비교적 유사한 하위 구조들의 집합이다. http://en.wikipedia.org/wiki/Complex_adaptive_system.

7 A. Johansson, P. Kish, & M. Mirata, 'Distributed Economies: A New Engine for Innovation', *Journal of Cleaner Production* 13 (2005), 971-979.

8 Alberto Magnaghi, *The Urban Village: A Charter for Democracy and Local Self-Sustainable Development* (London: Zed Books, 2005), 8. 이는 알베르토 마냐기Alberto Magnaghi가 설립한 이탈리아 지역주의자 학파Italian Territorialist School가 정의하는 '지역territory'의 의미이기도하다.

9 여기서 '생태계'라는 용어는 광범위한 의미의 복잡적응계의 의미로 사용되었다. 주석 6을 보라.

10 원래의 정의에서 이 장소들은 "정체성과 역사를 지닌" 공간이라고 표현되어 있다. Magnaghi, *The Urban Village*, 8.

11 새로운 지역생태계new territorial ecology라는 표현에서 내가 의미하는 바는 장소와 주민 공동체의 측면에서 더욱 풍부하고, 경제 활동과 문화 활동이라는 점에서 더욱 다양화된 지역적 생태계territorial ecosystem이다.

12 John Thackara, *Wouldn't It Be Great if …* (London: Design Council, 2007).

13 http://webarchive.nationalarchives.gov.uk/20100407022214/designcouncil.org.uk/design-council/1/what-we-do/our-activities/dott-cornwall.

14 DESIS Thematic Cluster 'Formal, Informal, Collaborative' 참조.(http://www.desis-ifc.org). 다음 두 편의 글도 같은 주제를 다루고 있다. 네스타 주최로 2013년 11월 14일 런던에서 열렸던 'Social Frontiers: Social Innovation Research Conference'에 발표된 논문 Maíra Prestes Joly, Carla Cipolla, Patricia Melo, Ezio Manzini, 'Collaborative Services in Informal Settlements: A Social Innovation Case in a Pacified Favela in Rio de Janeiro'; Carla Cipolla & Ezio Manzini, 'Formal, Collaborative: Identifying New Models of Services within Favelas of Rio de Janeiro'.

15 데시스의 또 다른 Thematic Cluster 'Safer Places and Spaces' 참조. 다음 논문들도 참조할 만하다. A. Thorpe & L. Gamman, 'Walking with Park: Exploring the "Reframing" and Integration of CPTED Principles in Neighborhood Regeneration in Seoul, South Korea', *Crime Prevention and Community Safety Journal* 15, no. 3 (2013), 207-223; A. Thorpe, L. Gamman, E. Liparova, & M. Malpass, 'Hey Babe, Take a Walk on the Dark Side! Why Role-Playing

and Visualization of User and Abuser "Scripts" Offer Useful Tools to Effectively 'Think Thief' and Build Empathy to Design against Crime', *Journal of Design and Culture* 4, no. 2 (2012), 171-194.

16 C. Biggs, C. Ryan, & J. Wisman, 'Distributed Systems: A Design Model for Sustainable and Resilient Infrastructure', VEIL Distributed Systems Briefing Paper N3, University of Melbourne, 2010.

17 데시스의 또 다른 Thematic Cluster 'Rural-Urban China' 참조.(http://www.desis-network.org/ruralurbanchina). 다음 논문들도 같은 주제를 다루고 있다. Francesco Zurlo & Giuliano Simonelli, 'ME.Design Research—Exploiting Resources in the Mediterranean Area:What Is the Role of Design?', *Designing Designers: Design for a Local Global World* (eds. by Giuliano Simonelli & Luisa Collina), *Edizioni Polidesign*, 2003, 89-101; Francesco Zurlo, 'L'identità del territorio è una scelta di progetto', Design e sistema prodotto alimentare. Un'esperienza territoriale di ricerca azione(by V. Cristallo, E. Guida, A. Morone, & M. Parente), Naple Clean Edizioni, 2003, 59-63.

18 프로젝트 웹사이트(www.nutriremilano.it) 및 프로젝트에 참여한 연구자들의 다음 논문 참조. Giulia Simeone and Daria Cantu, 'Feeding Milan, Energies for Change: A Framework Project for Sustainable Regional Development Based on Food De-mediation and Multifunctionality as Design Strategies', Proceedings of the Cumulus conference 'Young Creators for Better City and Better Life' (Shanghai, 2010), ed. Yongqi Lou and Xiaocun Zhu, 457-463; Ezio Manzini and Anna Meroni, 'Design for Territorial Ecology and a New Relationship between City and Countryside: The Experience of the Feeding Milano Project', in S. Walker and J. Giard, eds., *The Handbook for Design for Sustainability* (London: Bloomsbury, 2013).

19 Ezio Manzini and Anna Meroni, 'Design for Territorial Ecology and a New Relationship between City and Countryside: The Experience of the Feeding Milano Project', in S. Walker and J. Giard, eds., *The Handbook for Design for Sustainability* (London: Bloomsbury, 2013).

20 Simeone and Cantu, 'Feeding Milan'; Anna Meroni, Davide Fassi, and Giulia Simeone, 'Design for Social Innovation as Design Activism: An Action Format', paper delivered at 'Social Frontiers: Social Innovation Research Conference', NESTA, London, 14 November 2013.

21 Lou Yongqi, Francesca Valsecchi, Clarisa Diaz, *Design Harvest: An Acupunctural Design Approach toward Sustainability* (Gothenburg, Sweden: Mistra Urban Futures Publication, 2013), 54. 일부 학자들이 '침술적 계획acupunctural planning'이라 부른 디자인 접근법은 거대하고 복잡한 시스템에 변화를 일으키기 위해 시스템 내 예민한 노드에 잘 기획된 프로젝트를 실행하는 방식을 말한다.이런 접근법을 다룬 논문으로 다음 두 논문을 참조할 만하다. Lou, Valsecchi, and Diaz, *Design Harvest*; François Jégou, 'Design, Social Innovation and Regional Acupuncture toward Sustainability', proceedings of the Nordic Design Research Conference, 30 May-1 June

2011, Helsinki; Chris Ryan, 'Eco-Acupuncture: Designing and Facilitating Pathways for Urban Transformation, for a Resilient Low-Carbon Future', *Journal of Cleaner Production* 50 (2013), 189-199.

22 *Ibid.*, 54.

23 Meroni, Fassi, and Simeone, 'Design for Social Innovation as Design Activism'.

24 하지만 충밍 프로젝트가 시작된 후로 상황이 많이 변했다는 것을 기억할 필요가 있다. 농촌 관련 이슈에 대한 디자인 업체들과 공동체의 관심이 눈에 띄게 늘고 있고, 농촌 문제는 특히 지난 2년 사이 중국 전역에서 중요한 문제로 여겨지게 되었다. 중국의 급격한 도시화에 이어 이제 농촌 지역으로 퍼지고 있는 개발 추세는 이제 중국의 사회, 경제, 문화에 영향을 미치는 중요한 이슈 중 하나로 인식되고 있다. 데시스네트워크 내 주제별 프로젝트 중 하나인 '루럴어반차이나Rural-Urban China'의 소개에는 다음과 같이 적혀 있다. "오늘날 중국에서 가장 중요한 이슈 중 하나인 농촌 개발에 관련된 디자인은 디자인의 영역을 넓혀주는 동시에 시스템 차원에서 디자인 기여(커뮤니케이션, 전략 디자인, 생산성 있는 상호작용 능력과 실행 능력 등을 포함한)라는 과제를 던져준다. 농촌 시스템은 디자인이라는 영역에 서비스, 제품, 네트워크, 문화, 유산, 등을 디자인할 여지를 제공한다."(http://www.desis-network.org/ruralurbanchina) 현재 데시스차이나DESIS China의 창립 멤버(퉁지대학, 칭화대학, 장난대학, 후난대학, 광저우미술아카데미, 홍콩이공대학) 중 대부분의 학교가 농촌-도시 문제에 관련된 연구나 프로젝트를 진행하고 있다.

25 주요 분야로 전략 디자인, 서비스 디자인, 커뮤니케이션 디자인, 환경 디자인, 인터랙션 디자인을 꼽을 수 있다.

26 Magnaghi, *The Urban Village*.

27 Jane Jacobs, *The Death and Life of the Great American City* (New York: Vintage, 1992; first ed., 1961).

28 Anusha Venkataraman, ed., *Intractable Democracy: Fifty Years of Community-Based Planning* (New York: Pratt, 2010). 프랫센터포코뮤니티디벨롭먼트와 공동 창립자 론 쉬프먼이 뉴욕에서 60회 이후로 선보인 작업은 이러한 생각의 흐름이 발전하는 데 특별히 중요하다.

29 Wolfgang Sachs, ed., *The Development Dictionary: A Guide to Knowledge as Power* (London: Zed Books, 1992). 또한 다음 책을 참조하라. Wolfgang Sachs, *Planet Dialectics: Exploration in Environment and Development* (London: Zed Books, 1999).

30 Sachs, *The Development Dictionary*.

에치오 만치니 Ezio Manzini

지속가능성을 위한 디자인 분야의 세계적인 석학이다.
2009년에 사회혁신 디자인을 주제로 한 디자인 대학들의 네트워크인
데시스네트워크DESIS Network를 설립해 세계 곳곳의 디자인 대학을
하나의 네트워크로 연결하고, 사회혁신 디자인에 관한 담론을
활성화하는 데 기여했다. 오랫동안 이탈리아 밀라노공과대학교Politecnico
di Milano 디자인과 교수로 재직하면서 지속가능성을 위한 디자인
연구를 진행했다. 또한 전략 디자인, 서비스 디자인 등 새로운
디자인 전공을 개설하며 디자인 교육의 영역을 넓혔다.
밀라노공과대학교에서 '지속가능성을 위한 디자인 혁신Design Innovation
for Sustainability, DIS' 연구실을 이끌었고, 디자인 전공 박사학위
프로그램 코디네이터, '서비스 디자인 센터Centro Design dei Servizi, DES'의
코디네이터를 역임했다. 디자인 분야에 기여한 공로를 인정받아
이탈리아 황금콤파스Compasso d'Oro 디자인상, 미샤 블랙 경 메달
Sir Misha Black Medal 등 다수의 상을 수상했다. 현재 밀라노공과대학교
명예교수이자 영국 런던예술대학교University of the Arts London
석좌교수로 재직 중이며, 중국 통지대학교同济大学와
장난대학교江南大学의 초빙교수로도 활동하고 있다.

www.desis-network.org

옮긴이. 조은지

네덜란드 델프트공과대학교Technische Universiteit Delft에서 인터랙션
디자인을, 이탈리아 밀라노공과대학교에서 서비스 디자인과
사회 혁신을 위한 디자인을 공부했다. 에치오 만치니의 지도 아래
밀라노공과대학교에서 박사 학위를 받은 뒤, 중국 후난대학교湖南大学
디자인학과 조교수를 거쳐 2017년부터 상하이 통지대학교에서
일하고 있다.